向大師學水彩
WEBB ON
WATERCOLOR

FRANK WEBB

法蘭克・韋伯——著

陳琇玲————譯

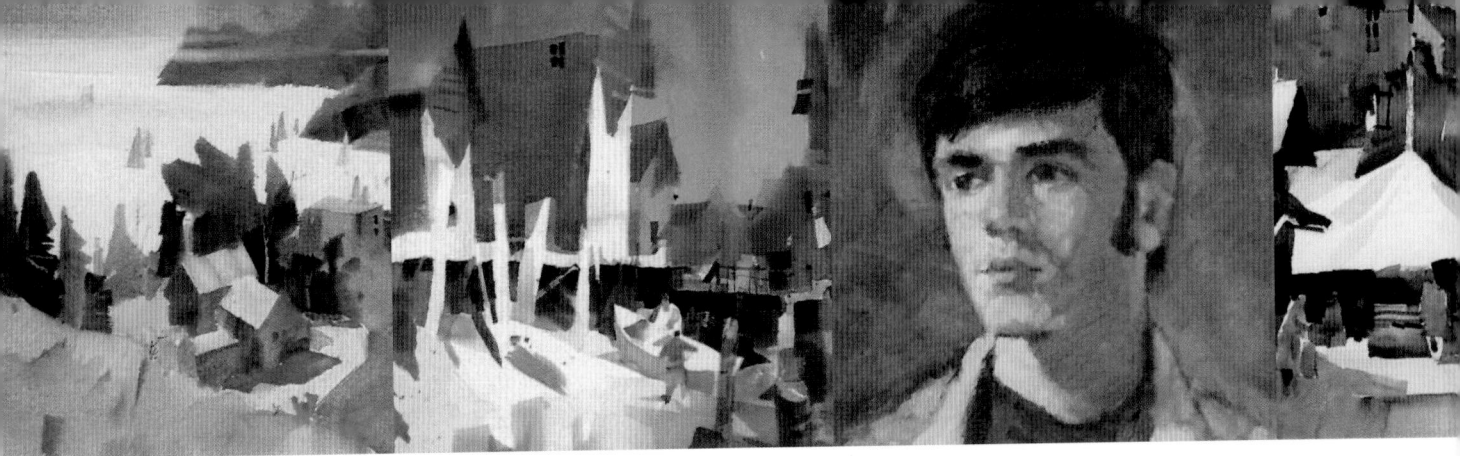

014

CHAPTER 1

要素

這些是繪畫的名詞。你必須思考並觀看這些要素，因為它們建構畫作的實體部分。這七個名詞可以讓你掌握繪畫的特殊語彙。

026

CHAPTER 2

畫材與畫具

由於繪畫需要體力勞動，因此現場和工作室的某些做法會影響畫作的好壞。繪畫不僅關乎思考，也關於雙手和整個身體的運作。由於技藝無法複製，你將變得獨一無二。

040

CHAPTER 3

明度

色調的明暗構成基本視覺對比。你必須觀察出色調的明暗，依據自己的意願重新創造它們。具有創意的明度將提升個人風格。雖然色彩堪比畫作的血肉，但明度卻是畫作的骨架。一幅畫主要是由不同明度的形狀所組成。

058

CHAPTER 4

色彩

所有生命都努力綻放色彩。在所有藝術要素中，色彩最有個性。物理學家說，色彩是透過光線，並在人們雙眼錐狀細胞中形成。你必須熟悉色彩，也要熟捻調色。我們將研究在水彩特有的清透光感中，色彩產生的交互作用。

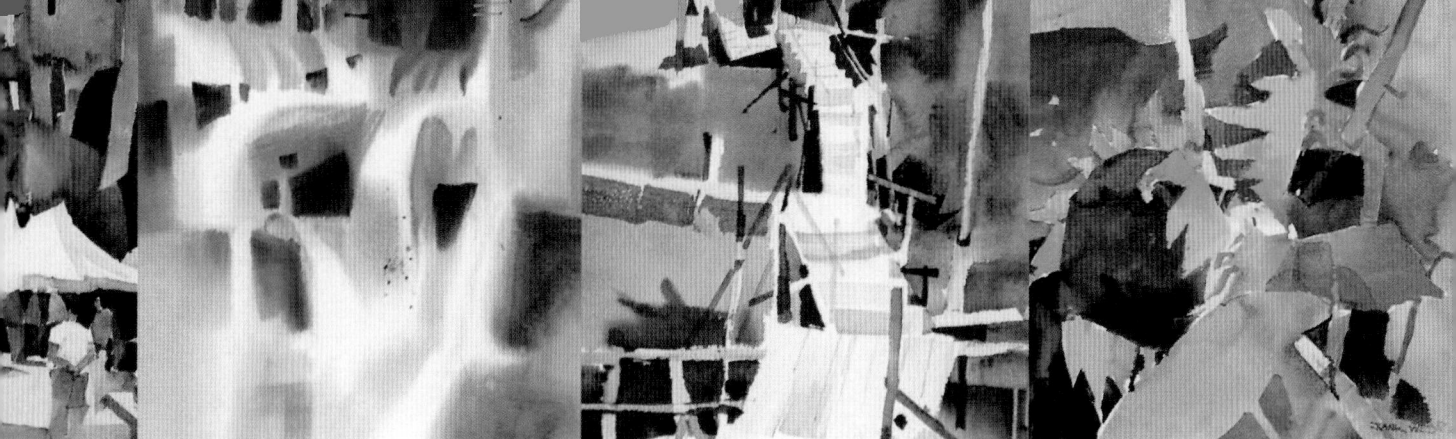

CONTENTS

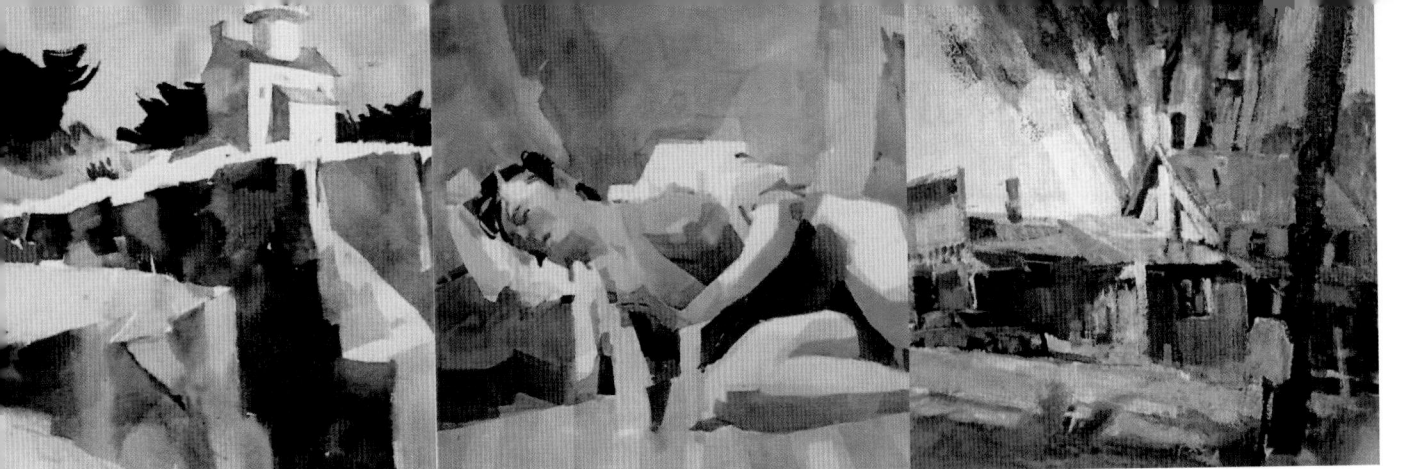

作者序
關於我的水彩畫與信念

　　我的前一本著作《水彩・活力奔放》（*Watercolor Energies*）
發行幾刷後，出版社跟我都考慮要進行一次大幅修訂。後來，我
們決定製作一本全新的書籍，我也開心地忙著把這件事情列入願
望清單。先前那本書吸引大批熱情的讀者，他們的來函如雪片般
飛來，還有成百上千的讀者在全美各地參加我開設的研習班，跟
我熱絡地交流討論。

　　由於他們如此親切熱情和全力相挺，加上我對水彩有更深入
的理解，所以我重新出發撰寫這本書。這次，我同樣希望不僅傳
授技法和概念，也讓大家明白我對水彩抱持的信念和哲理。

　　感謝許多老朋友閱讀本書，承蒙你們長久以來的厚愛。同
時，我也滿心期待，歡迎新朋友加入。

<div align="right">法蘭克・韋伯</div>

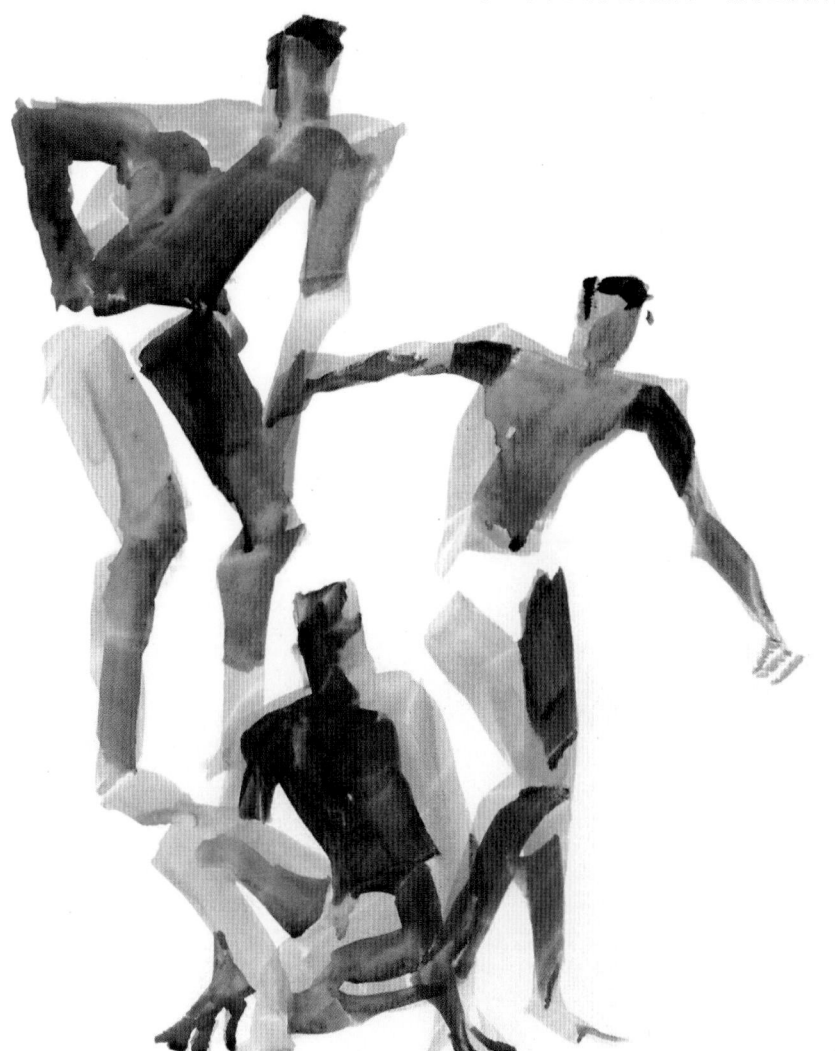

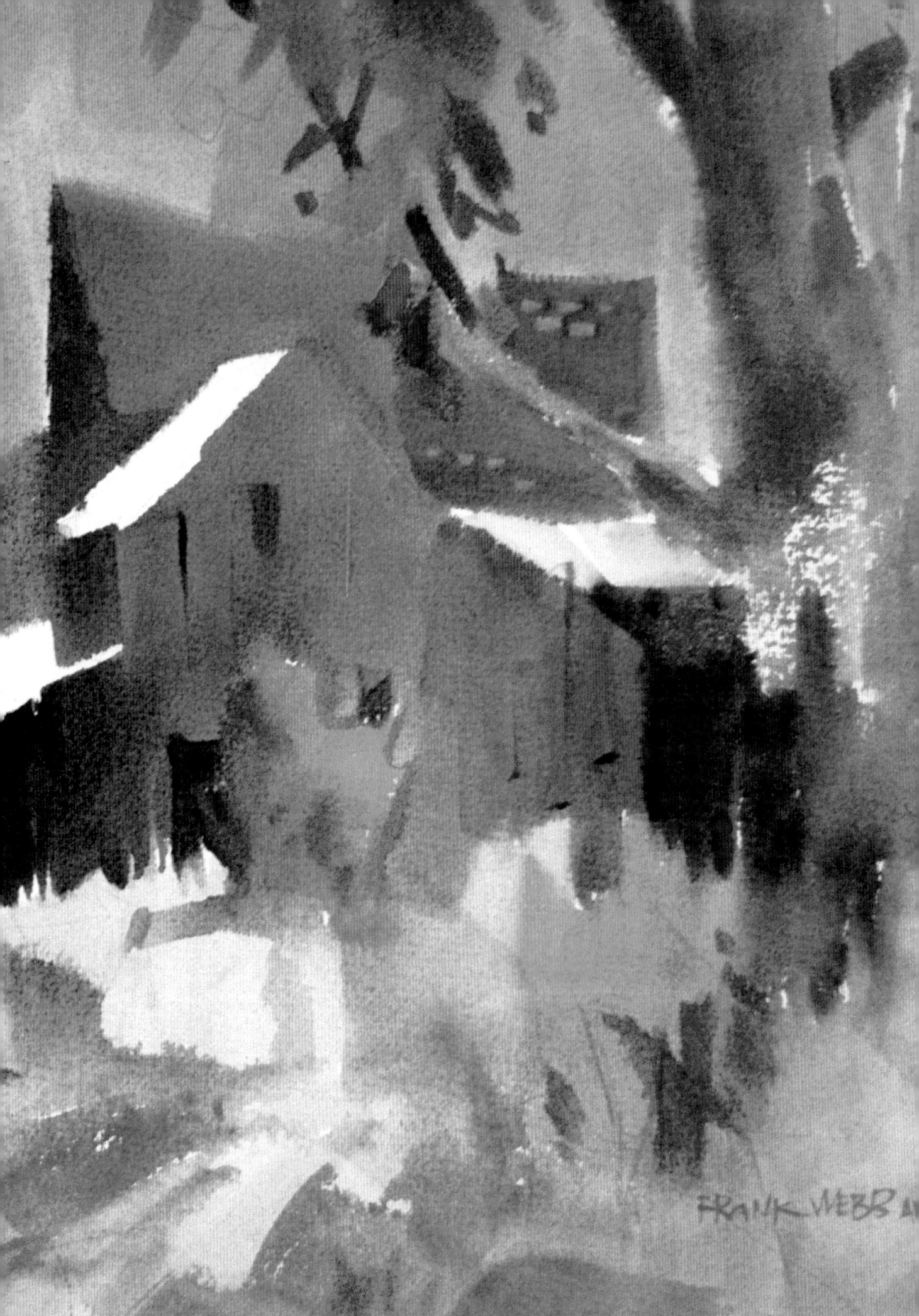

前言

繪畫講究心領神會，勝過刻意傳授

　　莫名的悸動引導我們開始作畫。這些激動的情緒包含欲望、信念、想法和感受。我們每個人都想要更有創意地作畫，能跟他人有所不同，可以領悟自己的主題，找到個人風格，發現自己獨特的色彩，並發展出對個人作品的自我批判。

　　這本書旨在自我提升，讓你跟我一起教學相長。有些人認為藝術是教不來的。但我認為，決定權在你。你可以藉由學習，提升觀察能力嗎？培養良好的技藝習慣？激起你的熱情？透過老師的指導，你能否讓作品品質日益提升，而不是滿足於急就章地作畫？透過老師的指導，能否喚醒你的批判能力，讓你分辨作品的好壞？這些事情很可能都可以傳授。而且，藝術通病是會傳染的，我們會從其他人那裡感染到這些惡習。所以，我們最好藉由跟大師學習，當好學徒，善用這種系統化的方式進行學習。

　　由於繪畫講究心領神會，勝過刻意傳授，所以我想從信念開始談起，因為藝術作品是根據藝術家的信念籌劃出來的。每件作品都體現並肯定藝術家的價值觀，說著：「這就是生活的樣貌，或是生活應當展現的樣貌。」

信念是根深蒂固的身心習慣。信念構成一種基本架構，我們依據信念來理解、詮釋和回應世界。

—— 美國音樂學家李奧納德・梅爾（Leonard Meyer）

我的信念

先有動機才有行動

每幅畫都應該以世界應有的樣貌為起點。換句話說，要畫出可能性。繪畫不僅僅是眼前所見，更與腦中的想法有關。

最重要的是，你對主題真正有感覺或感興趣。如此一來，你的每一個行動都會依據那個主要構想統一起來。

藝術是精心設計的

你發現的物體，譬如一塊漂流木，可能會引發審美反應，但這不是藝術。藝術也不僅僅是美麗物體的複製品。藝術是你對生活做出的反應，經過精心設計，將這種既新穎又獨特的事實再創造出來。

藝術詮釋體驗

人類的感受往往無法交流，直到人們學會透過言語、圖像或聲音來溝通。畫作不僅表達事物的外觀，也表達事物給人的感受，以及事物的運作方式。最重要的是，畫作表現出事物如何相互呼應，並讓體驗變得生動。

繪畫是一種創造性的行動

一幅畫無權占用工作室或牆面的空間，除非這幅畫勇敢表達出創作者對生活的回應。

每個藝術家都必須對嶄新的印象做出回應

你必須具備對事物感到好奇的能力。你不一定會看到新的物體（世界是由立方體、圓柱體、球體、圓錐體和三角錐體構成的），但只要你發揮想像力，就會看到新的連結和關係，也看到新的可能性。

藝術家的職責是傳達生活

這個世界並不需要另一幅畫，而是需要你的眼界。如果一切井然有序，生活會是什麼樣貌。也許這輩子沒有任何事物，比藝術作品更井然有序、如此輝煌又如此完整。透過你的畫作，人類的生活才得以被強化並傳遞給他人。

活動本身就是樂趣所在

每個孩童都知道塗鴉和畫畫很有趣。或許是因為學校教育更關注語言文字教育，而非視覺教育，讓孩童的這種本能受到了壓抑。藝術的回報往往相當個人，因為你會在感知、欣賞和判斷的高峰時創作。即使沒有取得外在的成功，但這種內在的成就卻令人滿意。

對美的追求需要技藝

繪畫是思考和感受，但繪畫也必須靠手控制並用手完成。這不僅僅是一種行動，而是進行「創造」。在繪畫方面，不可能有所謂的神童，因為技藝需要多年時間才能養成並加以精通。繪畫跟人力勞動息息相關，所以數百年來，繪畫一直被摒除在人文藝術之外。

失敗是一種激勵

繪畫的方式就是持續不斷地摸索，沒有捷徑可走。我們每個人都從零開始，無法承襲他人所遺留的。每一次徹底的失敗，都是藝術生涯的一部分。如果你沒有勇氣面對自己的無知，如果你沒有意願毀掉多到無法計數的紙張，那麼你就選錯行了。

藝術家靠機智過活

很少職業如此依賴自我，繪畫是追求個人生活的一場戰役。現在，我們的文化受到勢不可擋的機器和電子用品所支配，這些勢力的勝利促進了大量生產、大眾媒體和大眾價值觀。這種文化會摧殘個人生活感受，在這些去人格化的種種勢力中，畫家就是沉默的反叛者。

別等著被注意

被有影響力的贊助者發現當然很理想，但最好不要依賴這種做法。與其被動地希望有人注意到你，不如主動地自我發現。演藝界的大明星需要放長假充電，但視覺藝術家必須專心於創作一件又一件的作品。總有一天，好的作品終將受人矚目。

藝術作品是一種符號

你畫的不是事物，而是事物的形狀。你無法創造天空、草地和鳥兒，但你可以創造喚起這些事物的符號。你繪製的符號不該試著畫得像鳥，而該嘗試傳達「這是鳥」的訊息。繪畫是有自己句法結構的視覺語言，你必須流利地運用這種語言。

每位藝術家都是自學成才

藝術主要是自學而成，透過不斷摸索的方式進行。你不是透過修完一系列課程就成為了藝術家，而是藉由持續不斷地素描和繪畫，才成為藝術家。如果上課、書籍或影片能激勵你動手畫圖並進行創作，當然再好不過。

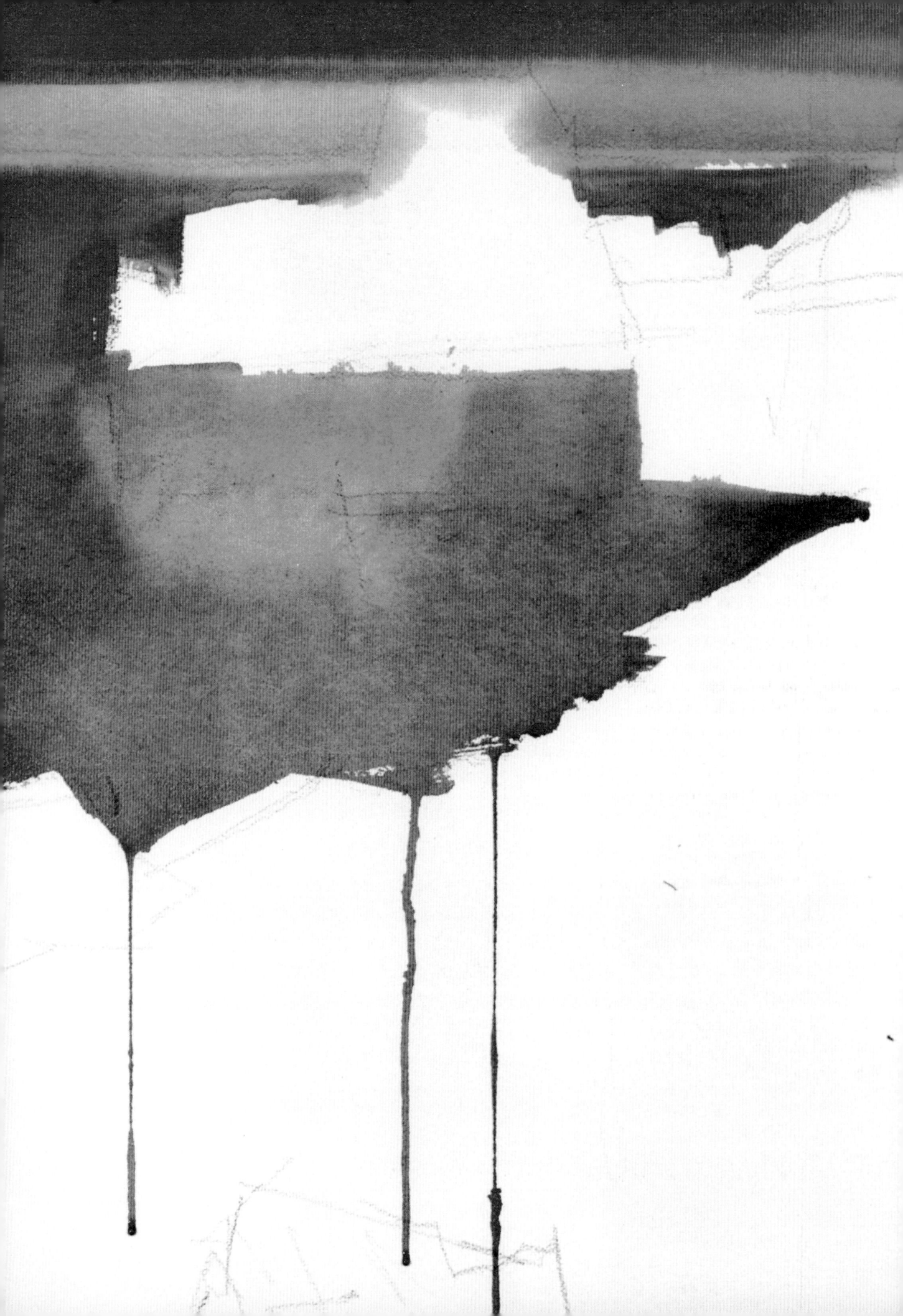

藝術的目標

　　一件完成的藝術作品並沒有召喚我們採取任何行動，卻在無形中教導我們許多事情。藝術作品透過有限的畫面呈現模擬的世界，將個人思想傳達給他人來做到這一點。從某方面來說，這種人為創造的環境比自然界更真實，因為它將自然界濃縮為人類可見的大小，而且易於理解並可以得知。

　　或許你不同意我提出的這些信念，但我希望你會認同，信念是藝術家與觀眾交流的必要條件。我們當然也可以選擇拋開信念，任性地作畫。哈佛大學行銷學教授西奧多・李維特（Theodore Levitt）說過：「如果你不知道自己要去哪裡，每條路都會帶你到達目的地。」

　　如果我們制定好目標，就會開始朝著正確的方向前進。大多數畫畫的人都會學到許多跟大自然、媒材，以及與我們自己有關的知識。因此，現在我們需要的不是新的資料，而是能將我們記憶中已有資料加以整理的方法。我們希望能夠找到一個有效的主題，找到一種真正獨特的風格，並判讀我們的問題。這本書的宗旨就是協助大家，讓這些問題迎刃而解。

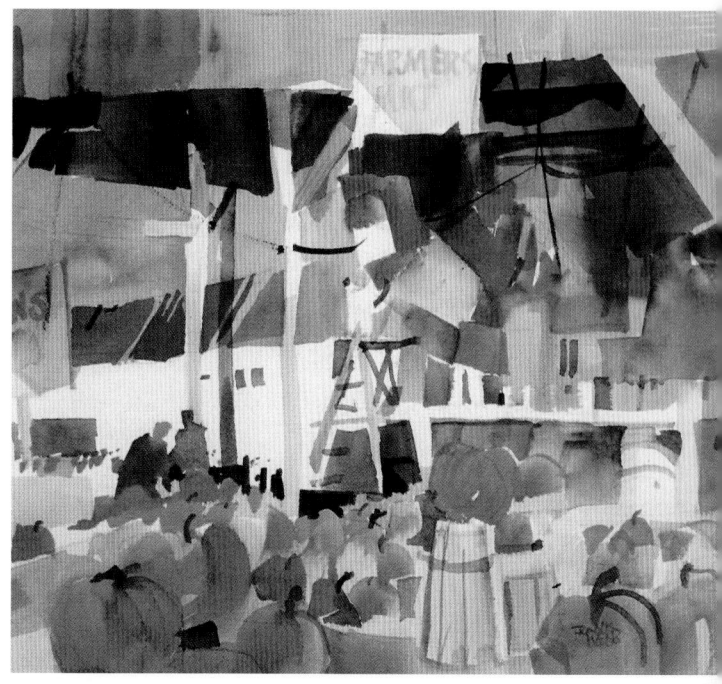

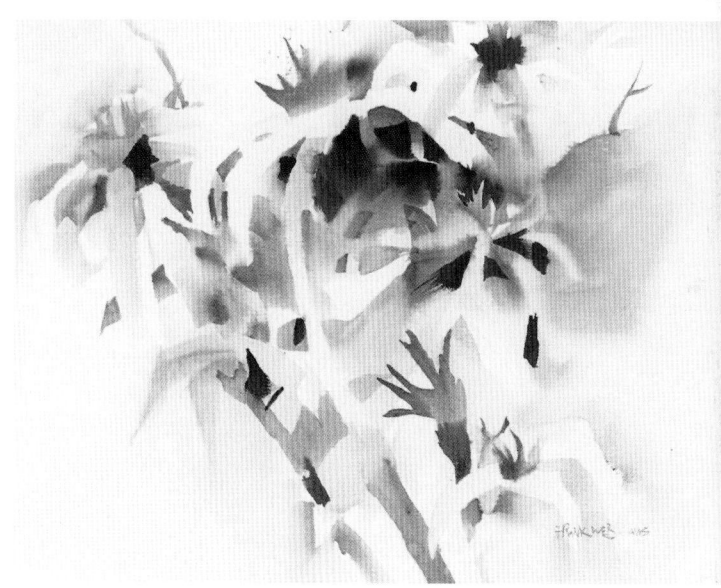

下頁圖／〈都會正午陽光下的書報攤〉

以暖色為主要色調的畫面，增強正午陽光的效果。這幅畫獲得美國水彩畫協會（American Watercolor Society, 簡稱 AWS）的華斯勒・葛利思豪斯獎（Walser S. Greathouse Medal）。

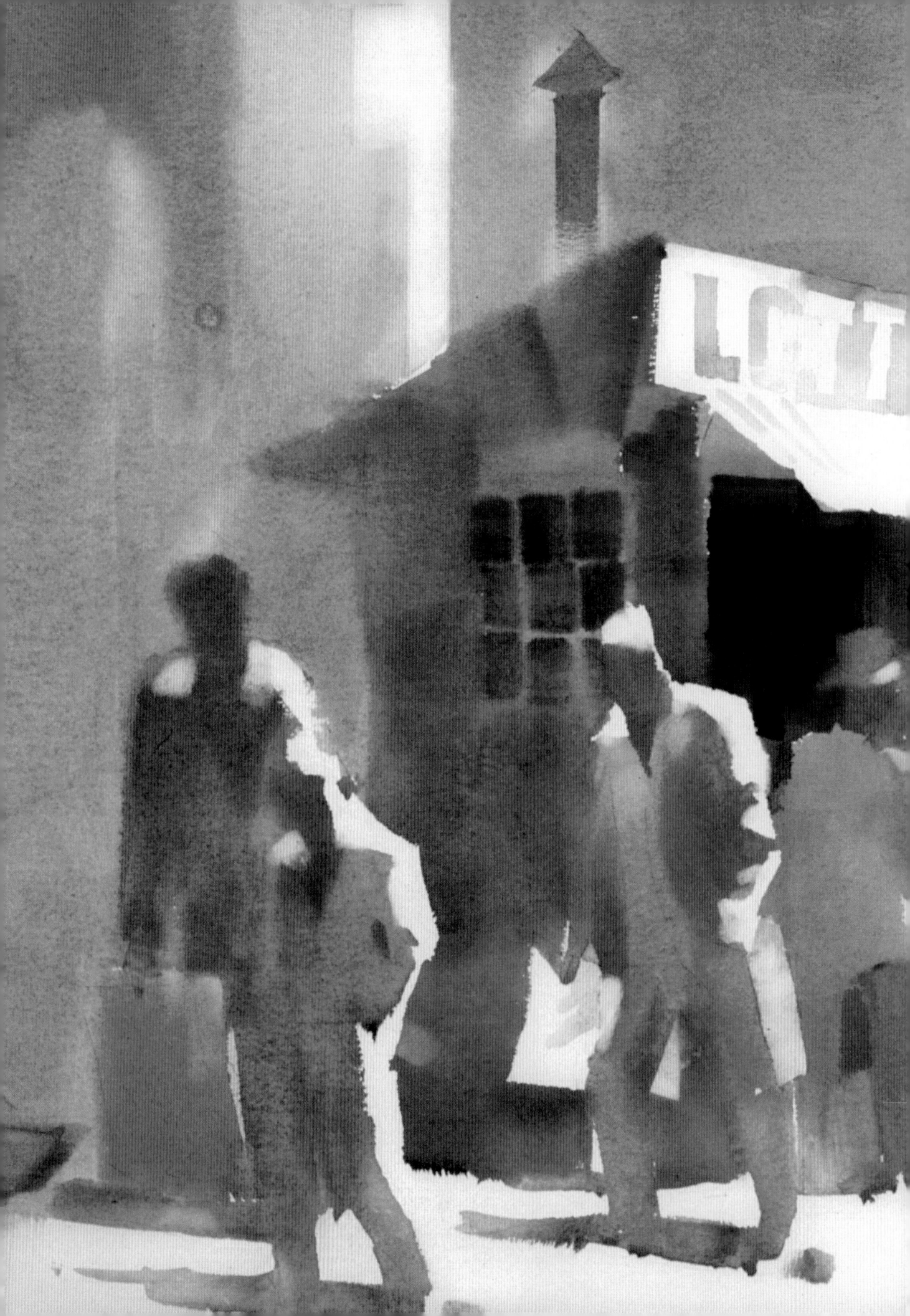

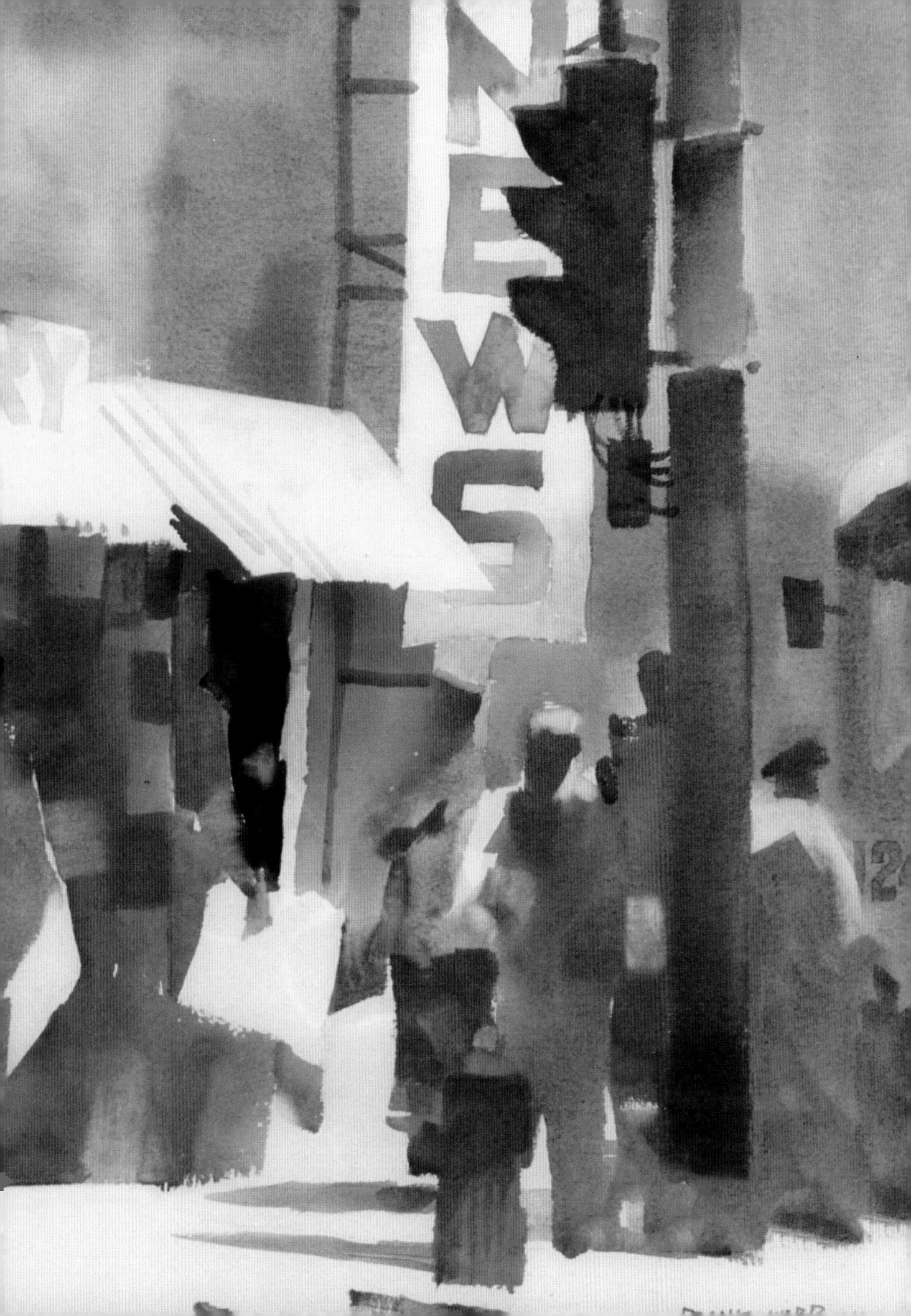

這輛火車頭是在休士頓一座公園畫的。
火車頭本身是黑色，但我畫成彩色，我
認為這樣畫看起來更有趣味。

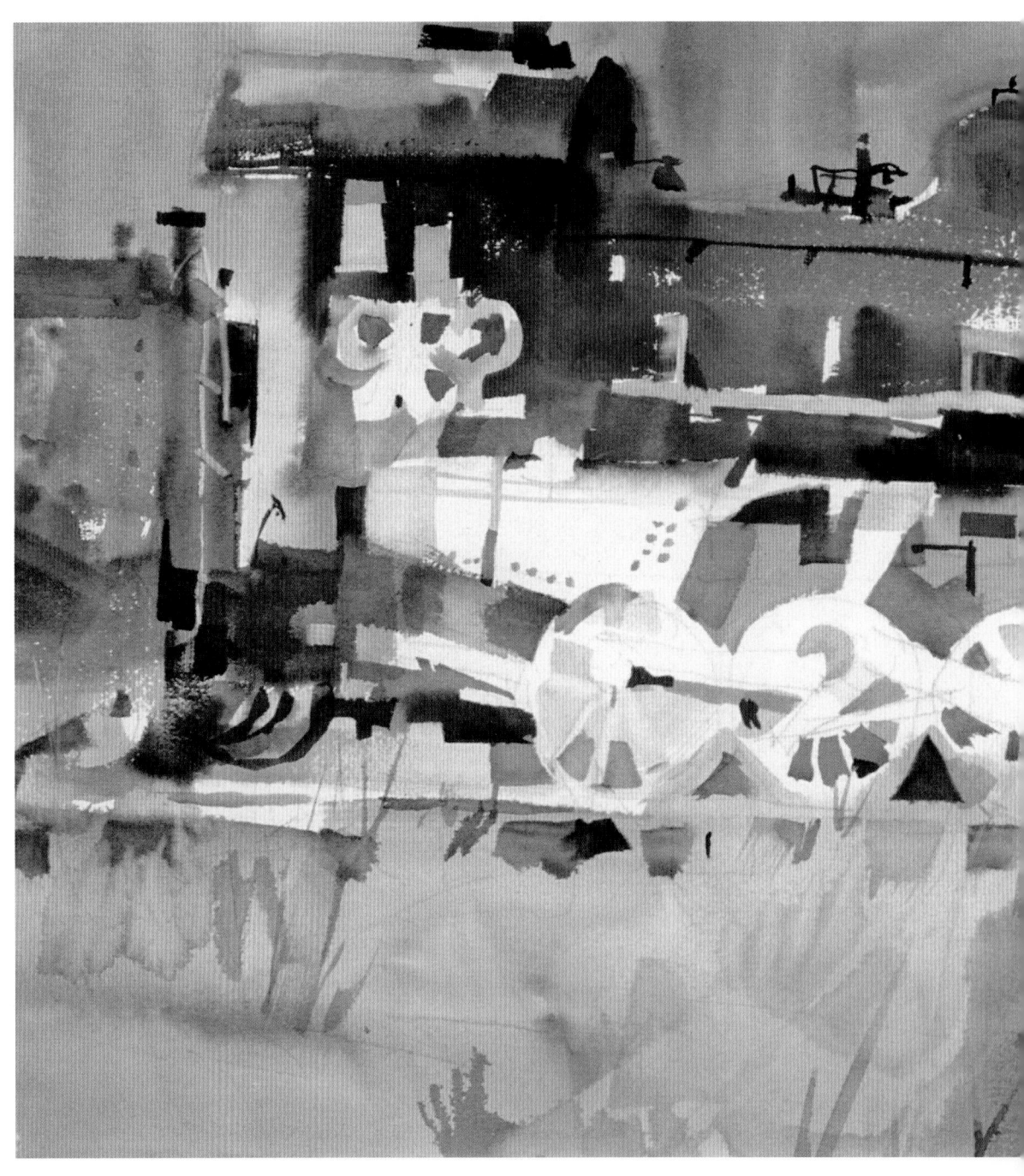

CHAPTER 1

要素
ELEMENTS

　　繪畫是研究表象，而且跟一種特殊的觀看方式有關。要練習這種特殊的觀看方式，首先要將所有事物視為連接在一起的平面色塊，暫時先不去想眼前的物體是什麼，只要觀看色塊。想像一下，在你和物體之間有一面玻璃，色點都投射在那面玻璃上。暫時忽略球形或陰影，也可以將明暗視為互相連結的色塊。一旦獲得這種能力，先不要把它當作最終解決方案，因為這只是開始而已。

　　美國哲學家查爾斯·桑德斯·皮爾斯（Charles Sanders Peirce）說：「人們傻傻地盯著現象猛看，卻因為缺乏想像力，而無法以理性的方式觀察出各種現象之間的關聯性。」我並不是在貶低繪畫源自觀察，而是提醒大家，除了觀察，還要發揮創意。莫內（Monet）做到了，塞尚（Cézanne）也完全根據觀察作畫。但是，人們不會指責塞尚只是像相機那樣複製拍出的主題。塞尚並沒有被眼前所見的景物制約，而讓許多畫作因此受到束縛，無法成為獨特的藝術作品。

　　想要變得更有創意，首先就要學會熱情地觀察畫面需要什麼。本章和後續關於明度與色彩的章節，將探討畫家所需的這種專業觀看方式有多麼重要。我們會簡單扼要地設想，在深思主題與畫面的關係時，我們該觀看什麼。

　　我們平常觀看時，會關注物體。但在繪畫時，我們必須使用藝術要素，將物體轉化為視覺符號。這些藝術要素比自然元素更為有限。

　　所以，我們在紙上做的記號只是外在現實的象徵。比方說，我們作畫的平面紙張上沒有光線，只有一些相對明暗關係。紙張上也沒有空間，只有透視符號，譬如：重疊的形狀和逐漸縮小的面積。畫面中沒有物體，只有不同明度和不同顏色的形狀。美國哲學家約翰·泰勒（John F. A. Taylor）對這些重大限制做出詮釋，他說：「藝術家日昇月落地創作，不捨晝夜地追求。」

　　為了進入繪畫的世界，我們先一起探討藝術的七個要素。這些要素必須成為我們特殊觀看方式的對象。

要素 1：形狀

愛好畫畫的業餘人士畫的是**事物**（things）。專業畫家畫的是**形狀**（shapes）。英國小說家羅伯特‧路易斯‧史蒂文森（Robert Louis Stevenson）說過：「世界是由如此美妙的事物所構成。」是這樣沒錯，但畫作不是由事物構成的。優秀的畫作是由美妙的形狀所構成。

閉上一隻眼睛並瞇起另一隻眼睛，現在你看到的平面世界就跟畫紙上的形狀類似。作畫時，即使是最圓最龐大的物體也一定要重新改造為簡單的平面形狀。任何三維物體的形狀，都會隨著我們的觀看角度和物體受光的程度而產生變化。

你能畫出一個沒有人見過的形狀嗎？你畫出的形狀值得剪下來貼到牆上嗎？我們來想想看，如何讓畫出的形狀比單純複製物體形狀更棒。

畫出更棒的形狀

A. 避免方形或圓形，因為這類形狀獨立完整，難以跟相鄰的形狀結合。

B. 拉長形狀，這樣形狀的長寬就不相等，也賦予形狀指向性。

C. 讓形狀跟畫面邊界產生斜度。這樣做不僅創造動態，也讓背景形狀〔負形（negative shape）〕更加生動。

D. 讓正形（postive shape）與其他形狀或背景形狀連結。可以像拼圖遊戲那樣，藉由讓形狀出現缺口，使形狀邊緣出現凹凸來產生結合。

E. 使用最具說服力的剪影來表徵特定物體。

F. 設計從一種形狀到另一種形狀之間的通道（連結）。通常，可藉由刻意重疊幾個物體來產生通道。從觀看者的位置來看，這些物體其實並未重疊在一起。

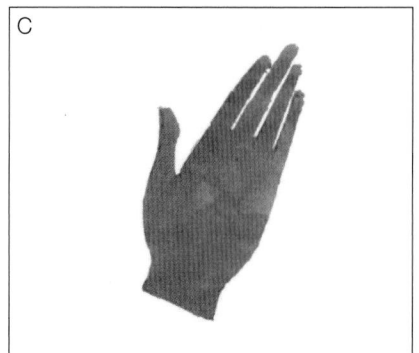

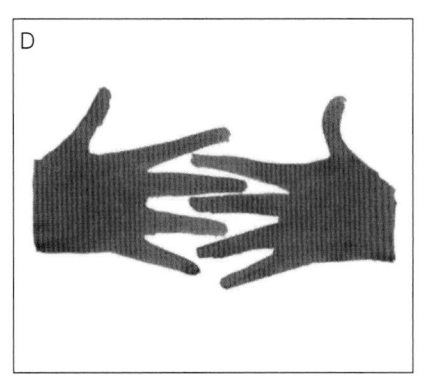

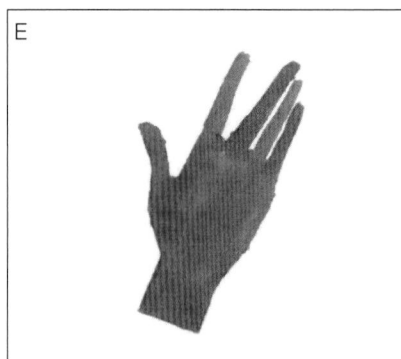

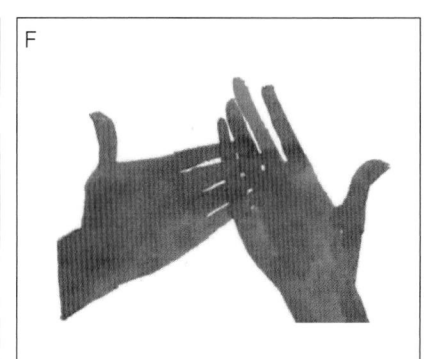

形狀的邊緣或輪廓是否好看，會改變畫面的趣味性。

大多數畫家從輪廓開始描繪形狀，有些畫家則以塗鴉方式，從物體內部往外畫。前面那種方式比較容易得到更好的圖案，往往可以畫出無機物或幾何形狀，而後面那種方式由內往外畫則適合畫自然景物，通常有機物從內向外生長，呈現凸面狀。地球本身就有外展性。這類作品往往散發出自然的神韻，以及粗獷的體塊感。但這種畫法的風險是，不受控制地集中於正形的形狀，卻犧牲掉負形的形狀和空間。

如果你偏好這些方法中的其中一種，何不試試另一種方法，讓你的創作多一點變化？

要素 2：大小

刻意並有創意地讓正負形的大小產生變化。首先，畫出四到七個不同大小的形狀，其中一個形狀最大。一個好的設計會有不同大小的形狀。大小變化可以暗示完整性。

除非畫作完全抽象，否則形狀大小在某種程度上會由關聯性來決定。現實的線性透視依據物體在空間中的位置，嚴格規定已知物體的大小。有創造力的畫家會想方設法避免被透視束縛。從設計的觀點來看、大小或比例主要是畫面分割。通常，初出茅廬的畫家必須克服想照抄所見景物比例的誘惑。比方說，在有大片土地和大量空間阻撓設計的風景時，往往更容易出現這種看到什麼就照畫什麼的情形。在畫人物時，如果畫家離模特兒太近，就必須不斷地抬頭觀看和低頭作畫，得處理兩個不同的畫平面（picture plane）。

要素 3：線條

從某方面來說，線條存在於形狀的邊界，也形成一種筆跡，這種線條筆跡意在形成路徑。作為一種藝術要素，線條被認為是明暗形狀或色彩形狀的輪廓或邊界，而不僅僅是物體的外形。從這方面來說，線條只有兩個特性：曲線和直線。畫家應該發揮創意，運用這些對比特性，比方說，曲線畫在直線旁邊時，畫面就更生動，反之亦然。

線條可能跟畫平面平行，或者可能看起來轉向觀看者或遠離觀看者。螺旋線條的種類最多，就像蔓藤花紋一樣。在塞尚和梵谷的作品發現的斷續線條，則利用背景開啟循環。

我們大都以線條開始畫圖和創作。線條是劃分平面最直接的做法。

曲線有時可明確看出，有時則隱含其中。

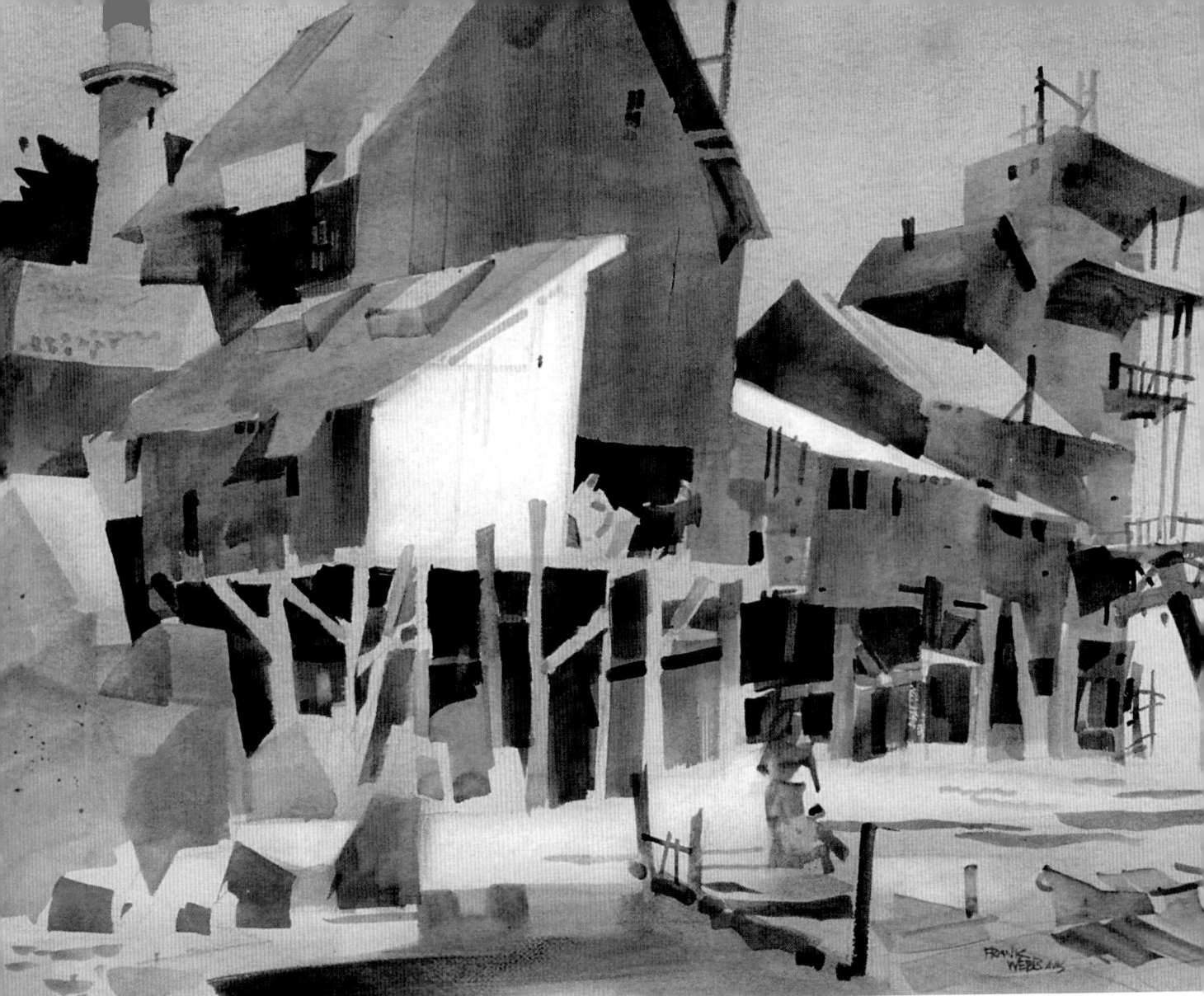

〈一號碼頭〉Wharf No. One

22" × 30"（55.9 × 76.2 cm）

注意畫面中不同大小的形狀，不僅建築物的大小不同，連明暗形狀的大小也不同。白色的碎片大小不同，其中有一塊白色形狀面積最大。暗面形狀也大小互異。碼頭下方的暗面連結成橫越畫面的一個大色塊（作為走道上的石板）。不同大小的形狀為畫面添加完整性。形狀大小要有些大、有些中、有些小。這種大小原則也適用於設計郵票和戶外廣告看板。

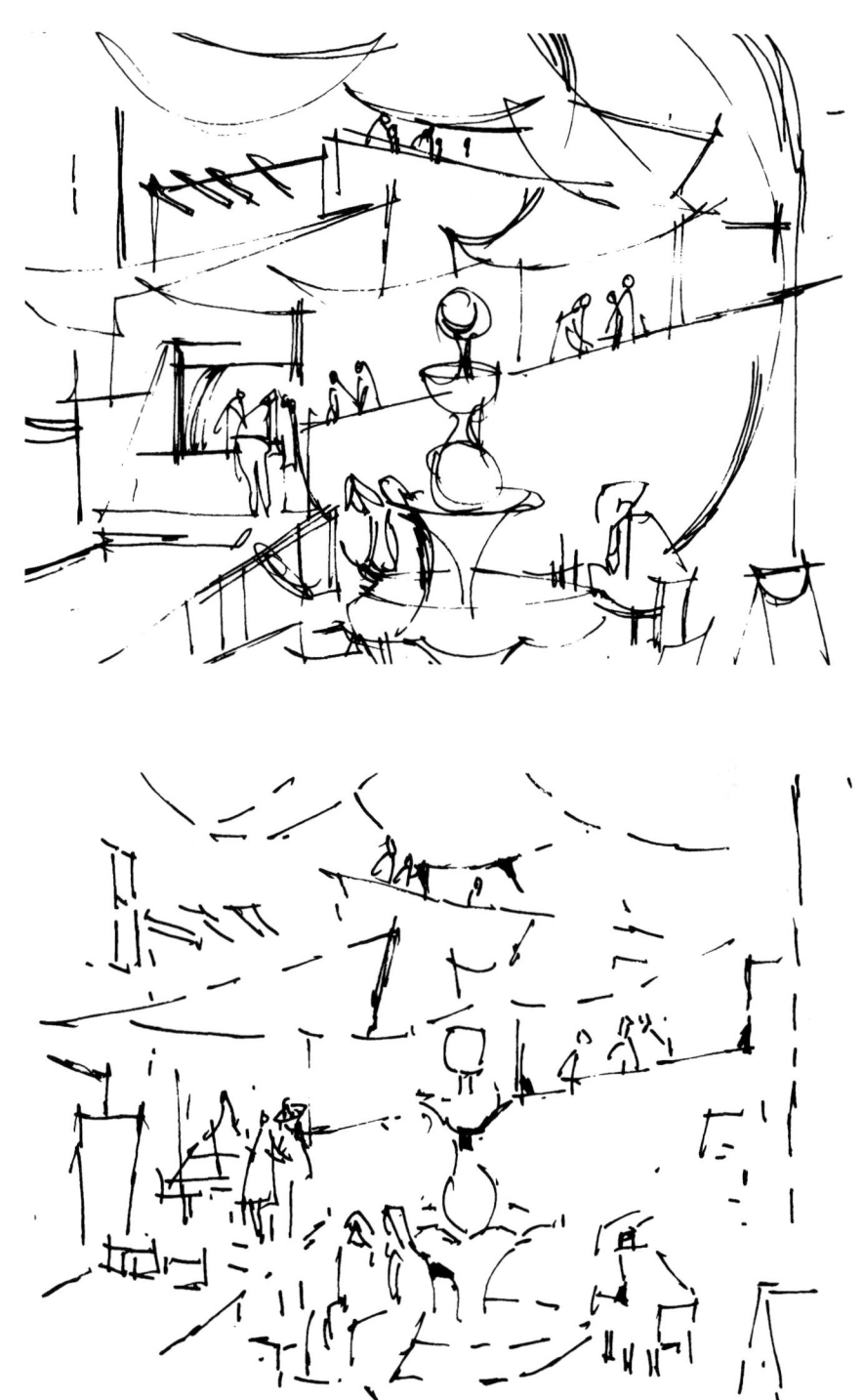

上圖／此圖呈現出線條的基本設計特性：直線和曲線之間的對比。這種初步草圖有助於為畫面增加趣味。

下圖／這張線條草圖由不同區塊組成。這種畫法的開放性促進區塊間的流動，最明顯的重要平面變化應該被指出來。利用這張草圖完成的畫作〈墨西哥市集〉（Mexican Market），參見第 86 至 87 頁。

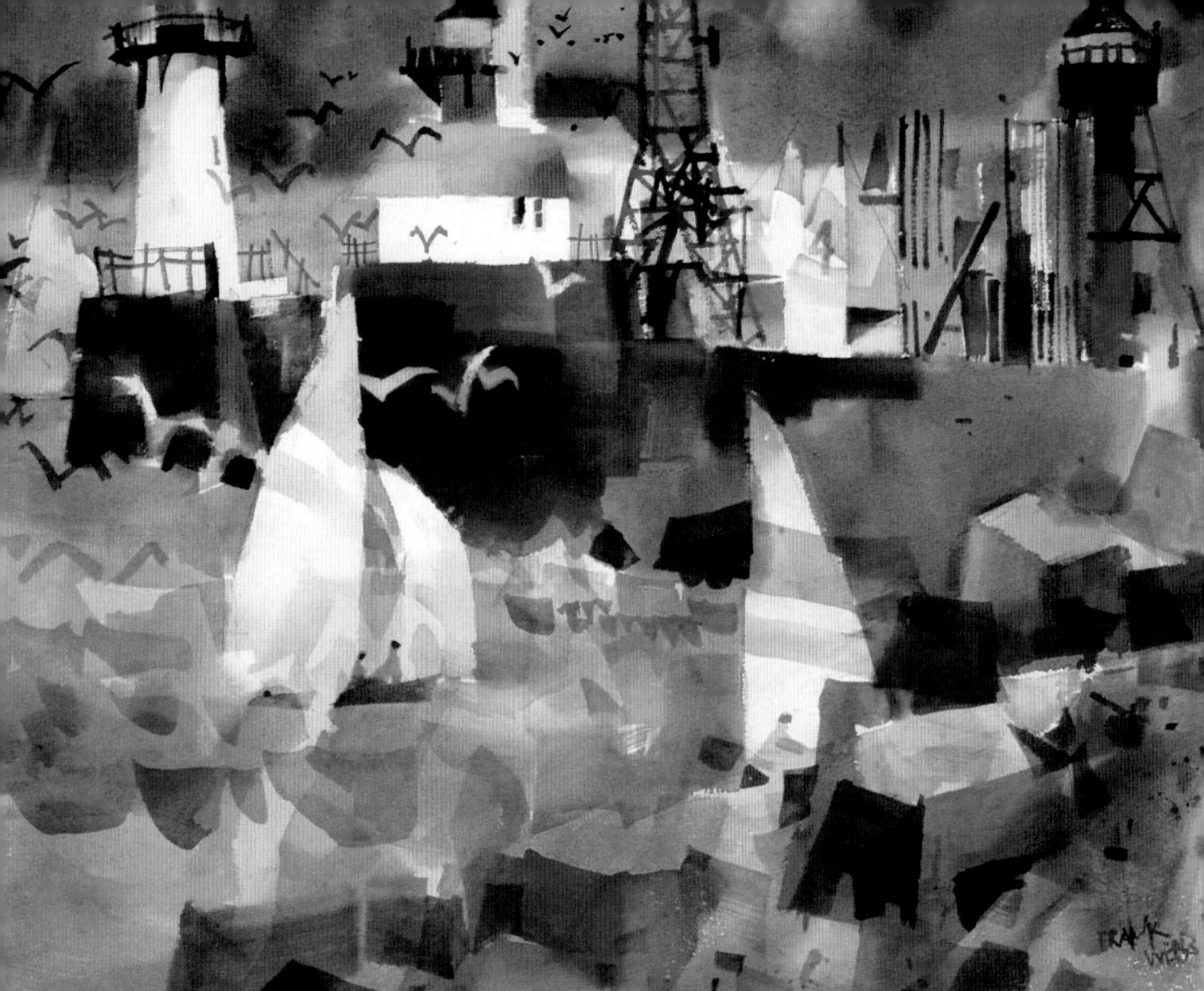

〈德盧斯的兩座燈塔〉
Two Lights of Duluth
22"×30"（55.9×76.2 cm）

直線和曲線的組合讓這個主題更加有趣。畫面
中，由直線占主導地位。

要素4：方向

任何好看的形狀或線條都有方向。相對於畫面邊界，只有三個方向：跟畫面邊界垂直、水平和傾斜。跟畫面邊界呈現水平表示靜止和穩定。跟畫面邊界垂直表現莊嚴和成長。跟畫面邊界形成傾斜會產生最大的能量，引發二維範圍和三維深度的動態。在每幅畫中，都會強調這三種方向的其中一種。主題往往暗示方向，海灘是水平的，瀑布可能是垂直的，而馬和騎士則是傾斜的。畫面本身的比例也有助於表現。我們稱之為**格式**（format，詳細討論參見第七章）。

創作每幅畫作時，你都要明確地指示方向。別指望主題指示方向，主題可能暗示方向，但你必須將主導方向視為表達想法的一種方式。

〈波可諾松樹遊艇俱樂部〉Pocono Pines Boat Club
15" ×22"（38.1 ×55.9 cm）

這幅畫將三個方向全都包含在內，但水平方向主導並統一整個畫面。

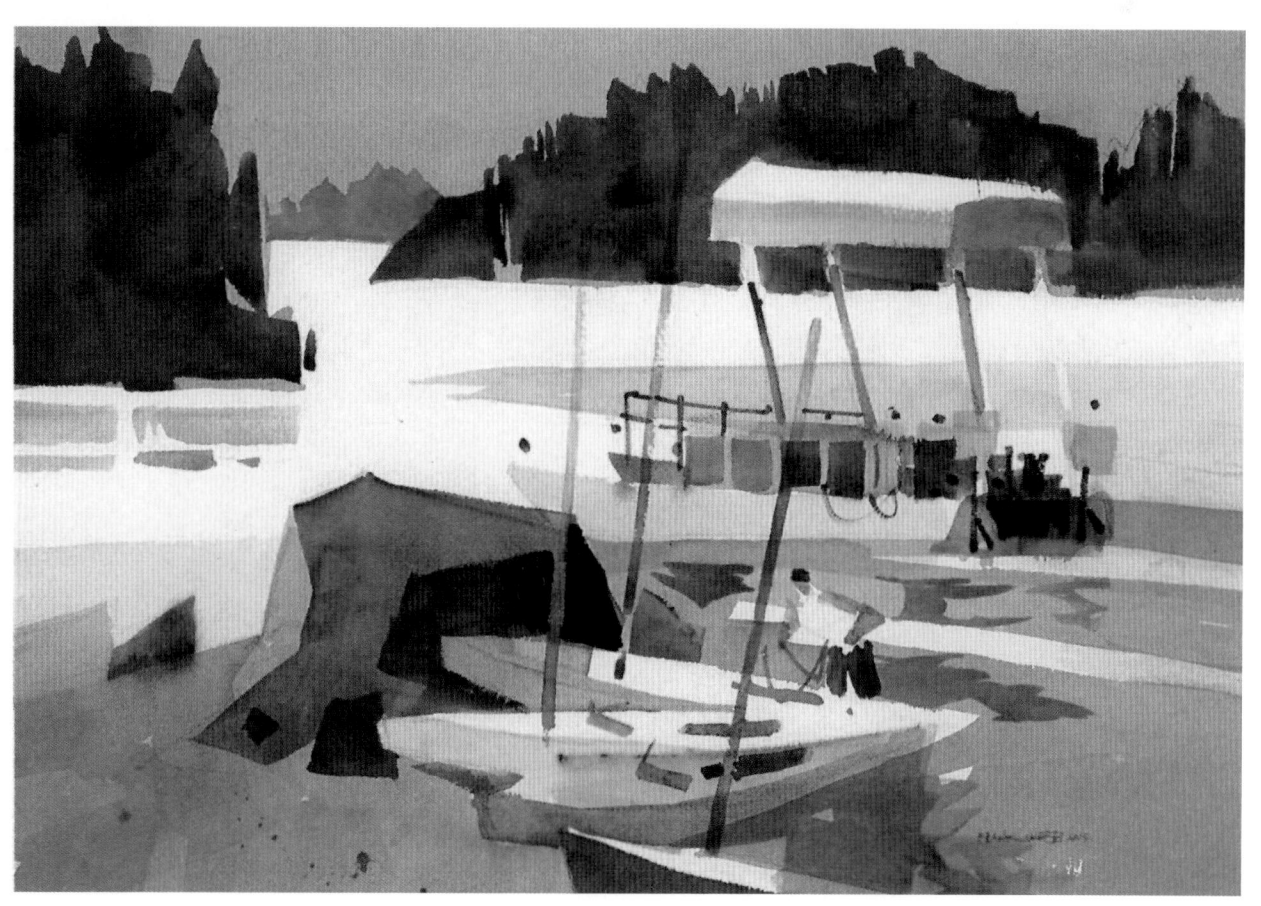

〈抄網〉Dip Net

22" × 30"（55.9 × 76.2 cm）

傾斜方向主宰畫面，為畫面增加活力和動態。

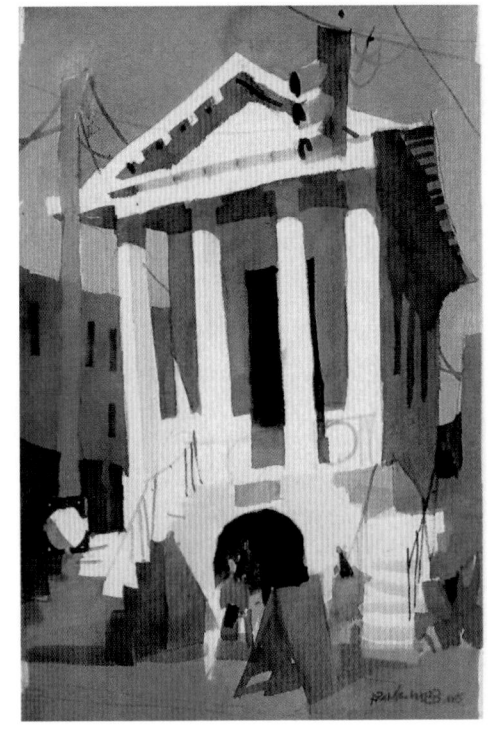

〈查爾斯頓市集〉Market, Charleston

22" × 15"（55.9 × 38.1 cm）

畫面以垂直形狀為主。採用直式格式時，垂直方向就尤為必要。

要素 5：質感

觸感是我們對質感的明顯反應。粗糙、光滑、黏稠、乾燥、潮濕和其他特性都是我們年輕時透過觸摸而得到的體驗。後來，這些體驗經由視覺領會，就像我們透過眼睛觸摸一樣。由於我們可以藉由視覺判斷質感，所以質感成為一種藝術要素。就連你的畫紙或畫布都具有光滑或粗糙的質感。除了視覺與觸覺外，還有另一種二元性，就是內容的質感與形式的質感所形成的對照。前者透過畫家複製自然的質感達成；後者則是畫家依據設計的目的來運用質感。在馬蒂斯（Matisse）的作品中，我們看到的是形式的質感，而在諾曼·洛克威爾（Norman Rockwell）作品中，我們看到的是內容的質感。

媒材有助於表現形式的質感。以油畫來說，厚塗顏料的畫法表現方向和相互作用。以素描來說，紙張通常顯示出某種質感。以水彩畫來說，紙張、顏料和畫筆有助於產生質感，沉澱渲染就能表現出極有特色的水彩質感。

沉澱（granulation）有時稱為沉澱渲染或定色渲染。某些顏料是由濃重的顏料顆粒製成，這些顆粒在懸浮液體渲染時，往往會凝聚成微小團塊，乾燥後形成一種明顯的水彩質感。這類顏料中最眾所周知的是錳藍（manganese blue）、天藍（cerulean blue），還有一些品牌的群青（ultramarine blue）、鉻綠（viridian green）和鈷紫（cobalt violet）。這張特寫圖顯示渲染中，鈷紫出現的沉澱。

質感的對比會讓畫面區域更加生動，尤其是在難以添加新的形狀、明度或色彩之處。不過在明度配置不足的情況下，想要取代質感就要特別小心。

要素 6：明度

美國畫家威廉·莫里斯·亨特（William Morris Hunt）說：「沒有明度不可能畫出作品。明度是基礎。如果明度不是基礎，那你告訴我什麼才是基礎。」

畫家不僅要看到明度，還必須思考和感受明度，因為畫家看到的明度，未必是畫出好作品的最佳明度。所以，明度值得特別研究（參見第三章）。

要素 7：色彩

色彩是最有個性的藝術要素。雖然素描或明暗畫作可能促始我們動腦理解，但色彩（跟音樂一樣）會直接誘發我們的情緒。由於色彩是繪畫的極致，因此在第四章會單獨說明。

視覺藝術的七個要素讓我們能夠用恰當的藝術語彙來觀察、思考和感受。在本書的標題中，你將會逐一讀到討論各要素之間的關係，最詳盡的討論出現在第十章〈判讀〉。

下頁圖／〈從聖希拉里遠眺〉From St. Hillary's
15" ×22"（38.1 ×55.9 cm）

這幅畫是在俯瞰舊金山灣的山坡上畫的。我刻意將海灣以白色表示，一點點錳藍為渲染增加沉澱效果。

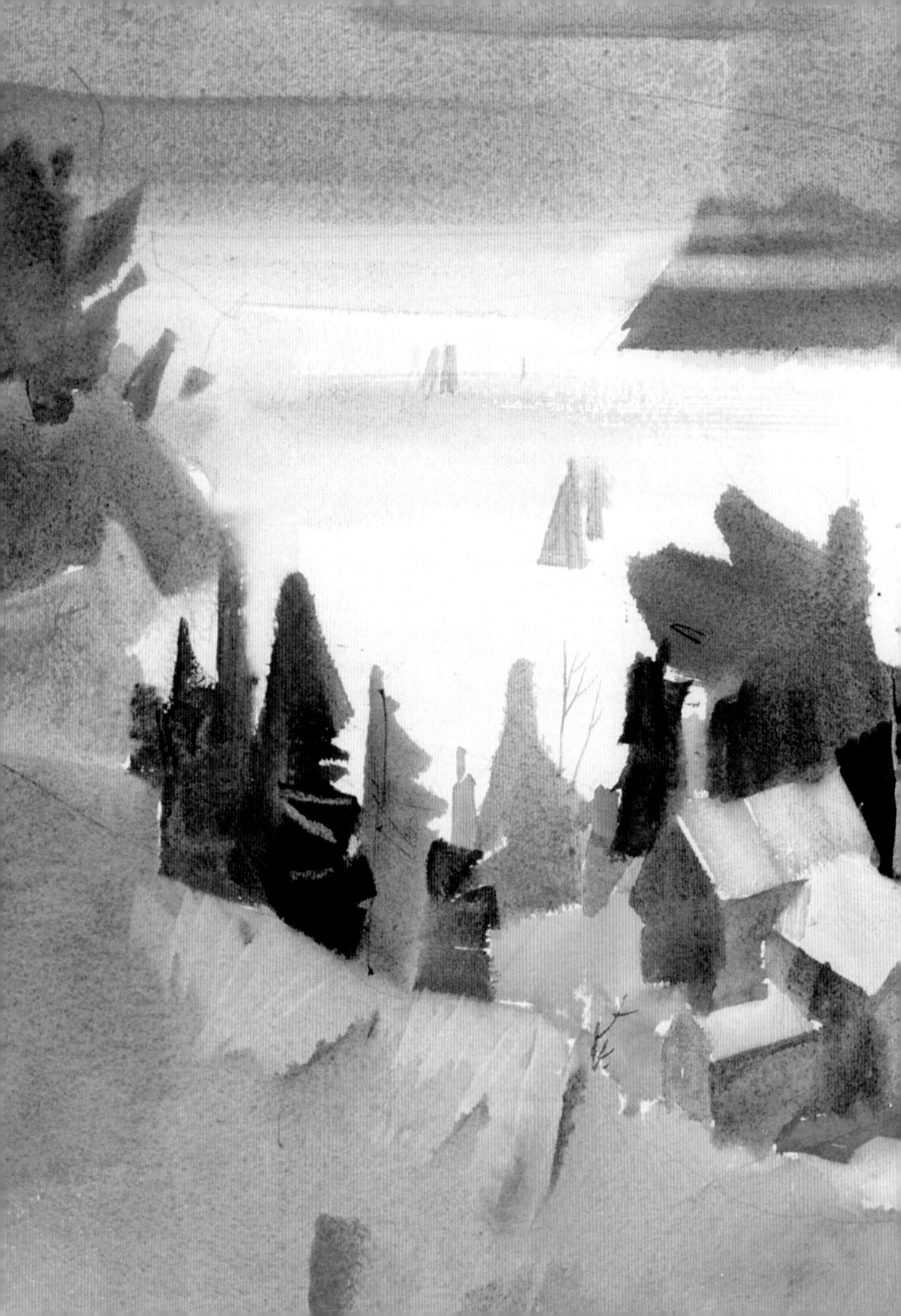

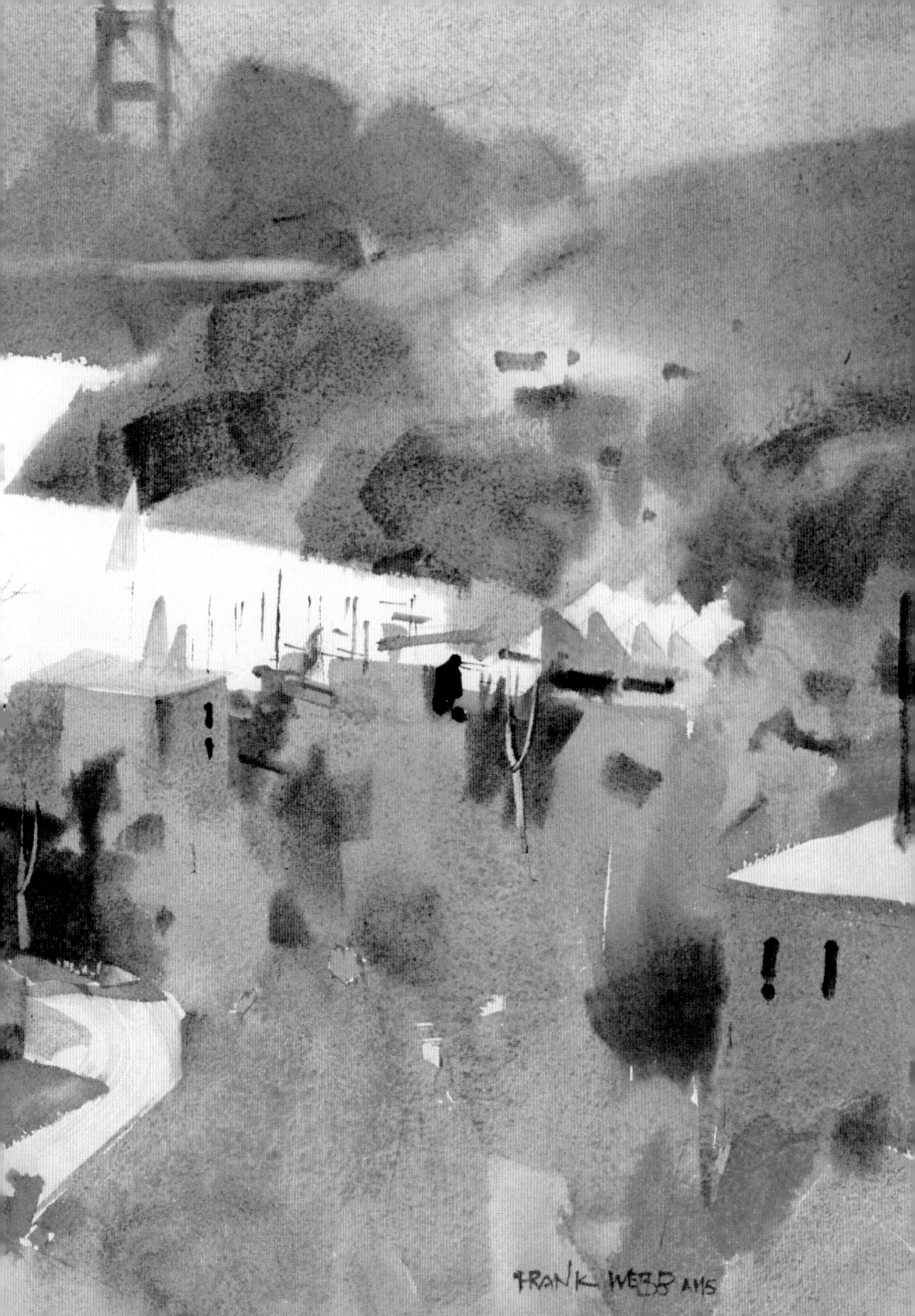

FRANK WEBB AWS

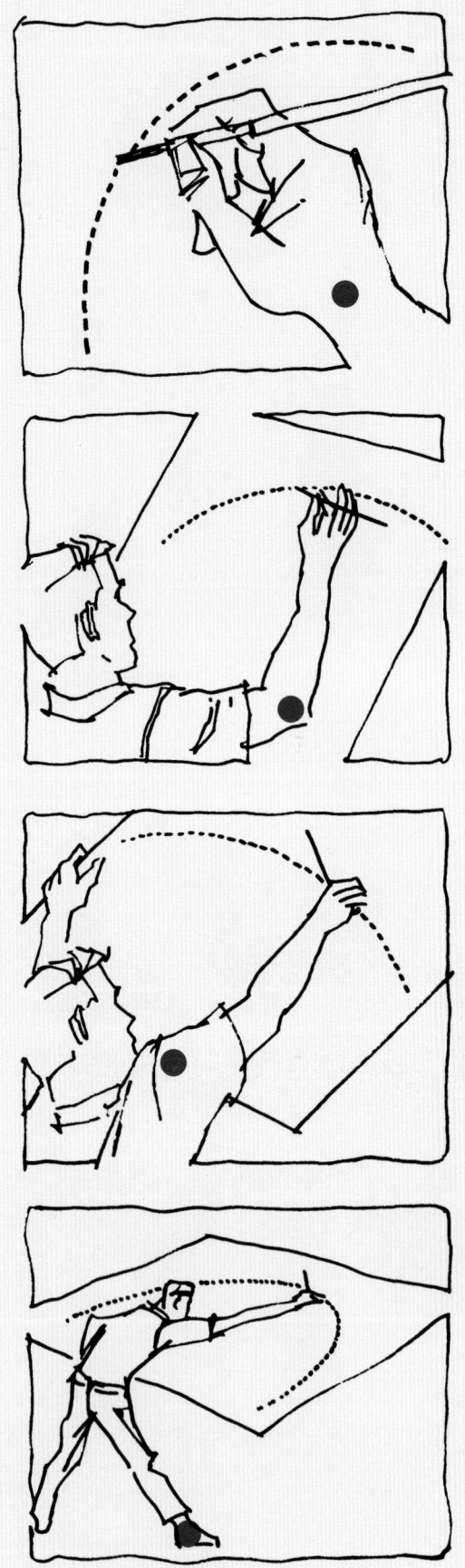

以下是如何使用流暢明快的筆觸繪製曲線的重點：

1. 畫小曲線時，可以將手腕放在紙上作為支點。

2. 以手肘為支點可畫出更大的弧線。

3. 大半徑運筆是以肩膀為中心。

4. 要畫出最大的曲線，是從臀部或雙腳擺動整個身體。

注意：通常可以將握住畫筆的手，伸出小指在紙上滑行，以控制畫筆所畫線條的粗細。

畫材與畫具
MECHANICS

由於繪畫涉及勞力、感覺和思考,技藝是達到目的的必要手段。畫材和畫具是畫家身體的延伸,而技藝是可以習得的,因為技藝是透過良好的習慣和耐心照料所獲得。一起來看看繪畫會用到的畫材和畫具,要使用哪些裝備來磨練技藝。

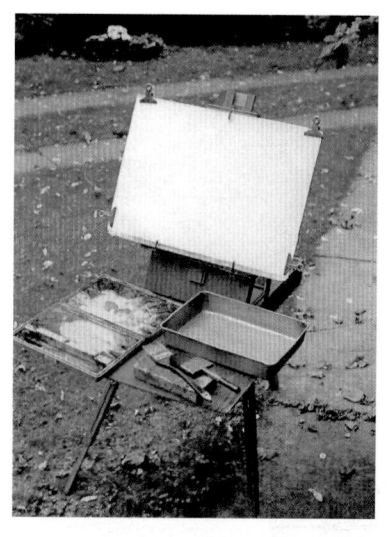

戶外寫生或室內作畫

我幾乎從不在戶外寫生,除非是為了戶外寫生研習班做示範。我發現實地寫生的問題在於,眼睛看到過多的景物。美國畫家約翰・史隆(John Sloan)將複製所見景物這種做法稱為「標記畫法」(Tick-Tock drawing)。你看著主題……勾選……然後在畫紙上標注記號。如此重複地勾選、標記。如果畫家沒有動腦思考或用心設想,這種畫法就可能淪為機械式的動作。而且,戶外光線迅速變化,也是戶外寫生的一大難題。

附有置放架的法式畫架。畫板置放後可調整到垂直和水平之間的任何角度。

我的大多數作品都是在室內完成的,利用一張可調整角度的製圖桌作畫。我會站在桌子旁邊,以現場畫的草圖當參考進行創作。雖然我對大自然寶庫的視覺資料充滿熱忱,但我在檢視主題時,並不覺得有作畫的必要。對我來說,根據現場畫的草圖重新設計圖案,才能畫出更有想像力和令人興奮的作品。

即使在光線不變的人物寫生課上,也存在「實地作畫」的不利條件。畫家的情緒和興趣可能發生變化,或者模特兒的姿勢愈擺愈無力、表情逐漸無精打采。隨著血液流向下肢,模特兒的膚色甚至可能發生變化。因此,畫家以模特兒或主題作畫時,需要嚴格的紀律才能堅持主要構想。

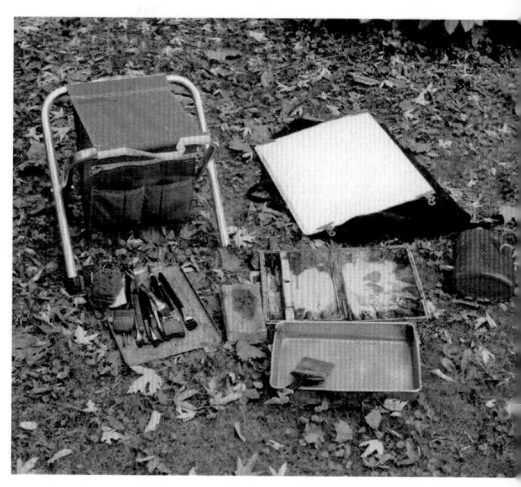

地面裝備盡量簡化。折疊椅有口袋。我的畫板放在肩背包上,這個背包可以裝下我所有的裝備,包括折疊椅。折疊椅讓你能以肩膀為支點,擺動整隻手運筆作畫,並看到整個畫面。

你需要在各種地點和情況下嘗試不同的工具，找出最適合自己的裝備。

畫架

畫架讓畫板立於幾近垂直的位置上，因而在作畫時，顏料能受到一定程度的控制。重力和水力讓顏料得以混合並產生沉澱。你會發現使用畫架還有其他優勢，例如：你可以在作畫過程中，從遠處打量你的畫作。在戶外寫生時，只要移動畫架到陰涼處，就可以避免陽光照射到畫紙上。在觀察模特兒的人物寫生時，使用畫架可以讓畫紙與畫平面平行，也很實用。

地上作畫

在地上作畫也有好處。畫家坐在折疊椅上，將畫板擺在地上，這種作畫方式為手臂移動提供極大的自由，而畫具可以輕鬆地放置在四周。除了在沙質地形上，這種作畫方式也很少受到風向影響。在地上作畫時，大多數畫家會讓畫板維持一定的角度來控制渲染。

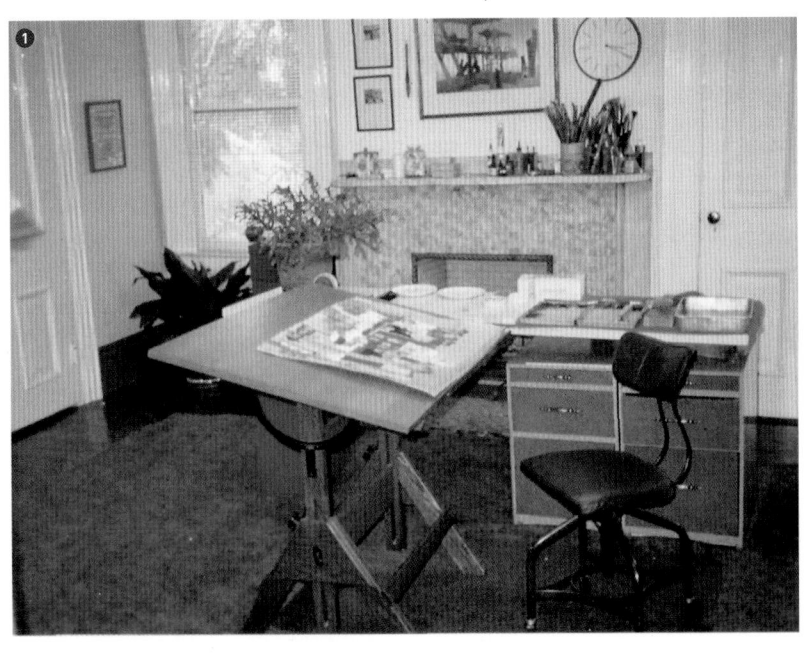

❶ ❷ 我有幾間工作室，這間工作室裡面擺放我的繪圖桌。桌子可調整角度，並與水平維持二十度的傾斜，很適合水彩創作。我都站著作畫，跟畫面保持一個手臂的距離，畫具則擺在右邊。

❸ 三樓工作室有幾個用途，主要是切割襯紙和裱框。通常，我切割的襯紙只有兩種尺寸，裱框也都用這兩種尺寸。

❹ 我常用的攝影設備是在泛光燈上放一塊薄帆布，有助於盡量消除相機上的定點曝光不良和反光。通常，我會為每幅畫拍攝幾張照片，以避免後續還需要副本。

作畫順序

透明水彩依賴畫紙本身的白色。因此，在作畫前應該先計畫好，要將哪些地方留白，在畫上中明度和暗色時，盡量將白色區域保留下來。當然，後續洗白也可行，只不過刻意留白的效果會更好。先畫大面積也很有用，因為這樣可以產生畫面分割。將畫面劃分為四到七個區域，應該可以賦予畫面最佳形狀，以及最生動的明度和色彩。如果那些最大的區域不好看，畫作很難起死回生。而細節和筆觸都是最後才要考慮的問題。

邊緣處理

在濕潤的紙面上，很容易畫出柔和邊緣。但如果在乾燥紙面作畫，想要將剛畫上的邊緣變得柔和，可以用尖頭畫筆沾一點清水，去掉多餘水分，把邊緣處弄濕並加以模糊。要柔化銳利邊緣，最好在剛畫上邊緣時立即進行。若是要將乾燥的銳利邊緣變得柔和，可以使用硬橡皮擦或油畫豬鬃筆刷洗邊緣。

〈碼頭廣場〉Dock Square
22" ×30"（55.9 ×76.2 cm）

白色色塊在中明度色塊的對照下，顯得清晰可見。通常，這些白色色塊必須經過精心策劃。我採取的第一個步驟是，安排那些簡單大色塊的明度。透過練習，你開始訓練眼睛用明度觀看眼前的景象。上圖，同一張畫被分解成以大圖案表示。

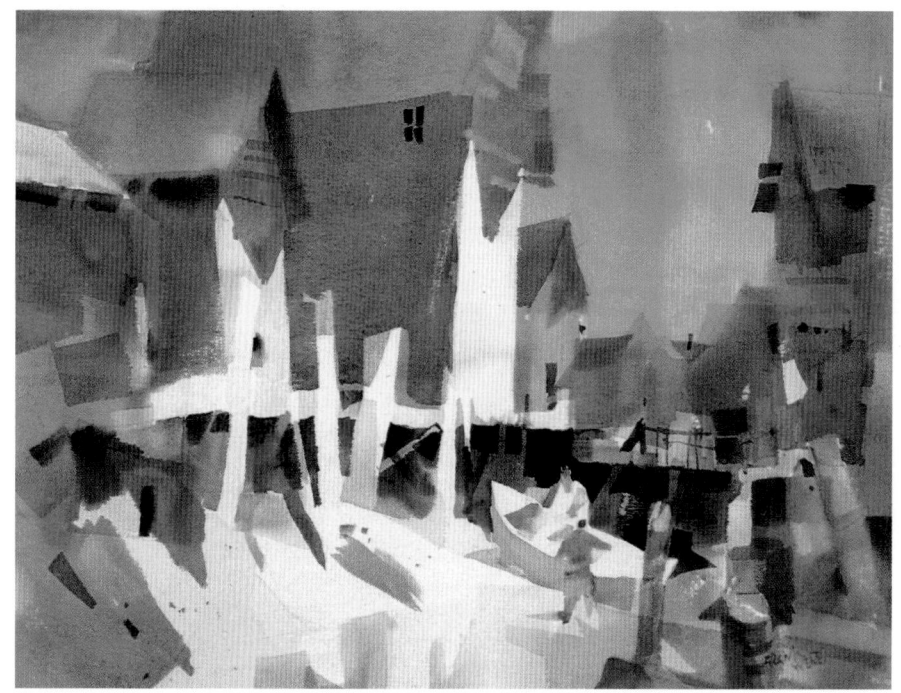

運筆方式

　　拿筆時，試著握住畫筆尾端，這樣運筆的自由度和廣度都會增加。我甚至連拿鉛筆時，都握在筆尾橡皮處。

　　平筆能夠畫出各種形狀。轉筆作畫可以製造很棒的筆觸效果，但許多畫家似乎並不知道。轉筆就跟以拇指和其他手指旋轉鉛筆的動作類似，這讓你能夠畫出有長邊和短邊的三角形符號、完成修飾或畫出方形物，以及繪製扇形邊緣。

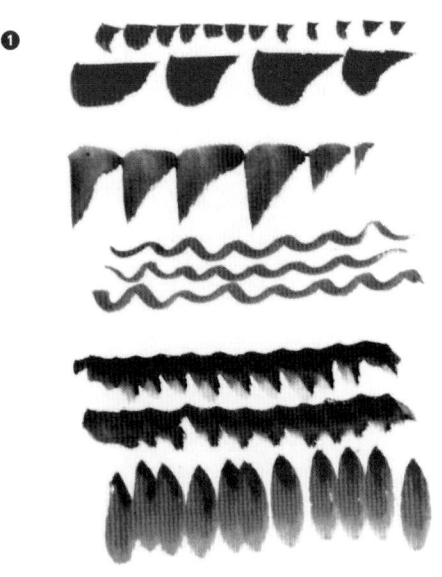

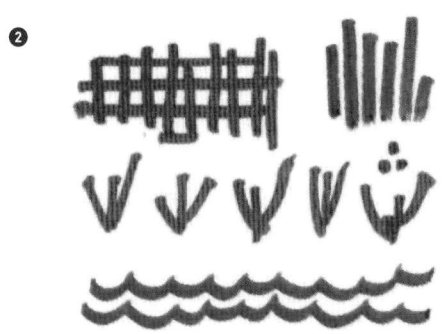

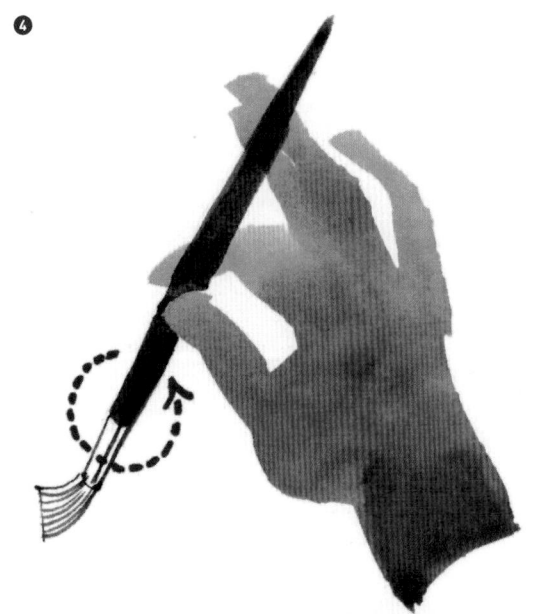

❶ 這是使用尖頭圓筆畫出的形狀。

❷ 這些都是小號書寫畫筆畫出的形狀。這種筆在金屬箍處為圓身，但筆頭為平筆。

❸ 勾線筆（script liner）畫出這些細部輪廓。

❹ 你可以讓畫筆在手指之間旋轉。理論上，當你旋轉一支一吋寬的平筆時，就會畫出一個半徑為一英寸的圓形。

❺ 平筆可以畫出多種形狀。右邊這些例子是我們透過旋轉畫筆畫出來的。A. 轉筆畫出三角形。B. 一邊移動一邊轉筆，讓形狀愈尖愈長。C. 在轉筆畫圓圈時，同時轉筆控制畫出的寬度。D. 轉筆畫出銳化邊角。E. 這些符號通常作為書法字體的基礎，通常這類字體是用平筆旋轉大約三十度完成的，也有一些是偏離三十度角再做輕微旋轉，譬如：「R」和「Q」上的裝飾線。

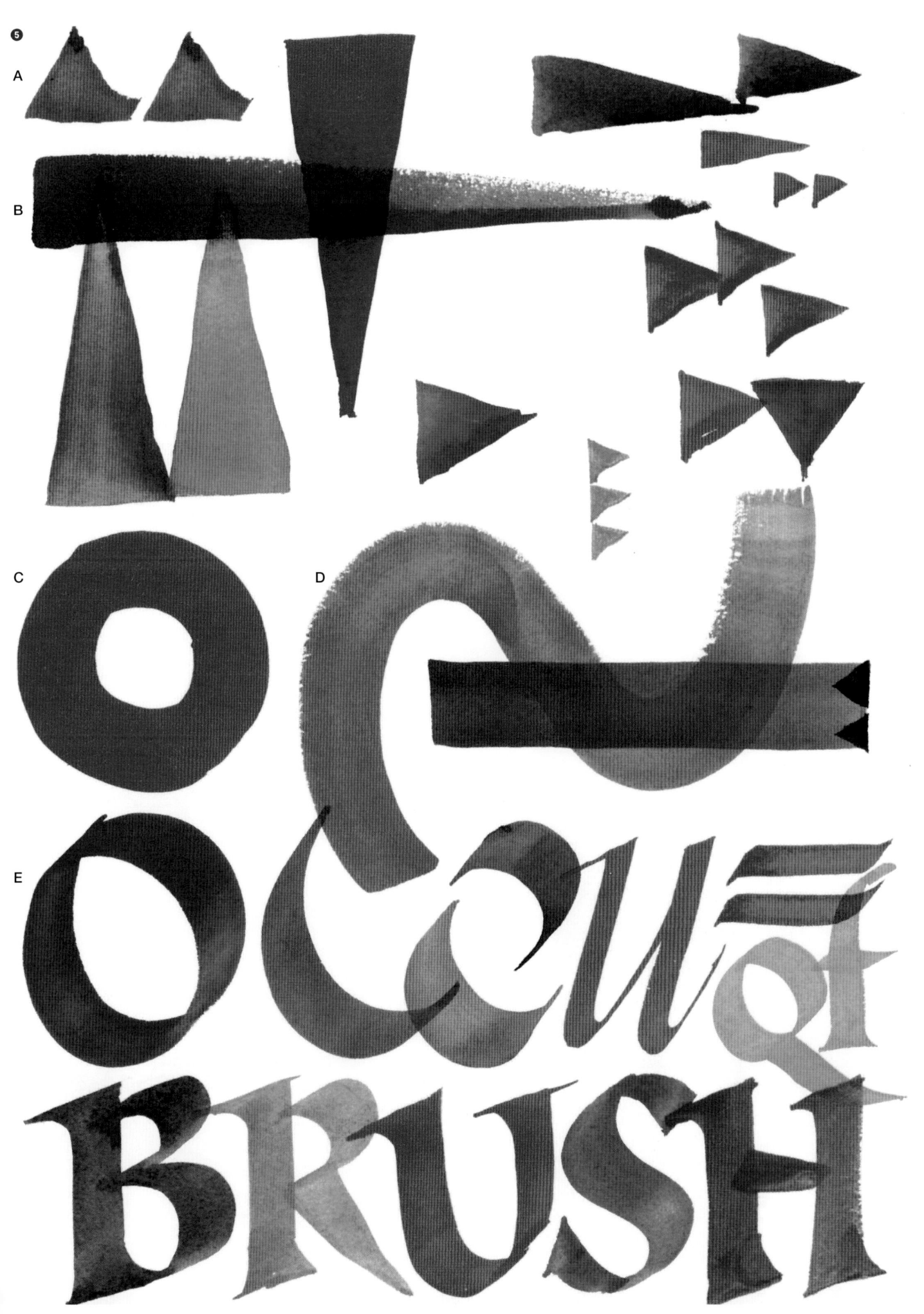

畫出暗部

顏料要夠濃才能畫出暗部。但顏料太濃，畫出的暗部往往變得不透明。為了增加暗部的光感，可以使用染色力較強的顏料，譬如：酞菁綠（phthalo green）、酞菁藍（phthalo blue）和茜草紅（alizarin）。染色力強的顏料可以讓光線從紙張透出來，即使是最暗部也能透出一種光感。

將紙打濕

許多畫家會將畫紙釘在畫板上，也有一些畫家將紙打濕，平鋪到畫板上並以膠帶水裱。我通常只是簡單地使用山形夾固定畫紙的四個邊角。在使用濕中濕畫法時，我會以畫畫用的滾筒或海綿將畫紙的正面和背面反覆打濕，然後用乾的海綿或滾筒去除掉表面多餘的水分。我喜歡用140磅的冷壓紙，對我來說，300磅的紙太厚，吸收過多水分，乾掉起皺後又很難弄平。以濕中濕畫法來說，140磅的厚度剛好，因為在作畫時，紙張會部分乾掉或完全乾掉。

快乾與慢乾

在潮濕天氣或霧中，紙面乾燥的速度最慢，尤其是在畫濕中濕畫法時。而在非常乾燥的天氣和陽光直射的情況下，在乾燥紙面上畫下的筆觸會馬上變乾。如果不管畫紙濕潤或乾燥，你作畫時都能駕輕就熟，那麼不管天候狀況如何，你都能適應。

許多水彩畫欠缺明暗效果，因為畫家無法讓暗部出現豐富變化。在此建議你使用茜草紅和酞菁綠這兩種透明顏色，畫出最濃郁的深色。這兩種顏色結合在一起，能形成一種既有光感又不會渾濁的深色。

茜草紅（A）加到酞菁綠（B），產生一種豐富的暗色（C）。然後這個暗色加一些茜草紅，產生左側偏暖的暗色（D），加一些酞菁綠則產生右側偏冷的暗色（E）。下方中間（F）顯示的是，茜草紅和酞菁綠兩種顏料各半，產生不偏暖也不偏冷的中性色彩效果。

畫材

畫筆

　　畫筆的彈性取決於所用的筆毛種類。最柔軟的筆毛是松鼠毛，有時小駱駝毛的筆毛也很軟。這類畫筆有些可能非常柔軟，無法破壞乾燥紙張的表面張力，但非常適合用於在潮濕底色上再次上色。貂毛筆比松鼠毛筆硬一些，幾乎任何畫法都適用，只是價格昂貴且沒有大號尺寸可供使用。更硬的畫筆是牛毛筆。在貂毛筆太過昂貴、不足以應付大號尺寸時，上述這些筆都適合大面積平塗。另外，也可以選用混毛畫筆，而彈性最好的畫筆則是合成纖維畫筆。

　　筆毛的長度和筆毛的多寡會改變畫出的效果。這些差異難以言喻，但你會發現每種畫筆各有所長。如果你跟我一樣喜歡用小畫筆畫一些生動有趣的符號，不妨試試長筆毛的合成纖維書寫畫筆。雖然筆毛金屬箍處是圓身，但筆頭為平筆。這種筆分為三種長度，最長款的是書寫畫筆（lettering brush），中長款是藝術設計畫筆（showcard brush），短款是拉線筆（rigger）。至於平筆，應該在水中進行測試，檢查筆毛收合效果。我有95％的作品是使用三吋寬和二吋寬的平筆完成的。這是我個人的習慣做法。

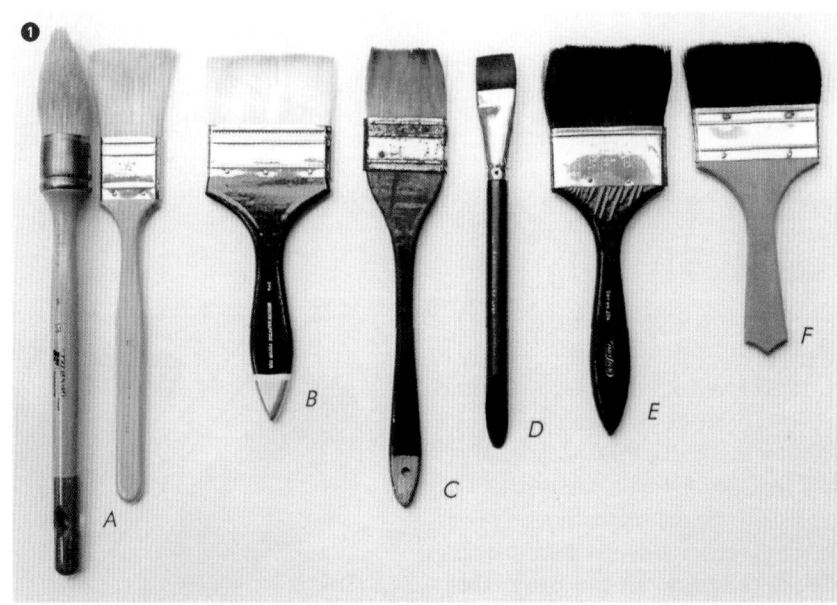

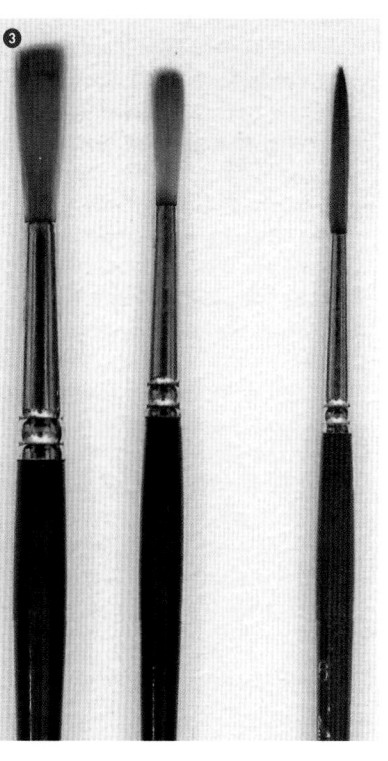

❶ 這些畫筆是我最常用的畫筆。三吋寬的畫筆負責大部分的工作。當我需要畫筆有彈性，破壞乾燥紙張的表面張力時，我會使用大號的合成纖維畫筆。松鼠毛的平筆較柔軟，有利於在剛上底色的部分，輕輕塗上第二層顏色，而不會弄髒底色。至於畫條紋和書寫式的筆觸時，我會用書寫畫筆。畫筆彈性（最佳到最弱）依筆毛硬到軟做區分：A. 豬鬃、B. 合成纖維、C. 混毛、D. 牛耳（仿貂毛）、E. 貂毛、F. 松鼠或小駱駝毛。

❷ 我的盛水容器是一個扁平的蛋糕盤，它有一個滑動金屬蓋，剛好成為擺放畫筆、海綿和其他物品的絕佳收納箱。我習慣將所有畫筆朝同一方向放置並將蛋糕盤收好，這樣畫筆筆毛就不會碰撞受損。畫筆用畢後，也用蛋糕盤中的水，盡快將畫筆徹底清洗乾淨。

❸ 這些畫筆是我用來畫出書寫筆觸的。左邊兩支是合成纖維書寫畫筆，右邊那支是長鋒尖頭勾線筆。

調色盤

多年來，我愛用的調色盤品牌包括
Jones、Robert E. Wood、Pike、Capri、O'Hara
和好賓（Holbein），另外我也喜歡用一般餐盤
當調色盤。由於我喜歡平面調色盤，所以我最
近推出韋伯調色盤來滿足這個需求。這款新調
色盤有大型顏料格，可以容納大號平筆橫向移
動。如此一來，畫家就可以確定顏色，不必像
凹槽式調色盤擔心顏色被積水弄髒。在平坦表
面上，髒水會從顏料格中流出來，就能一直保
持有乾淨顏料可用。

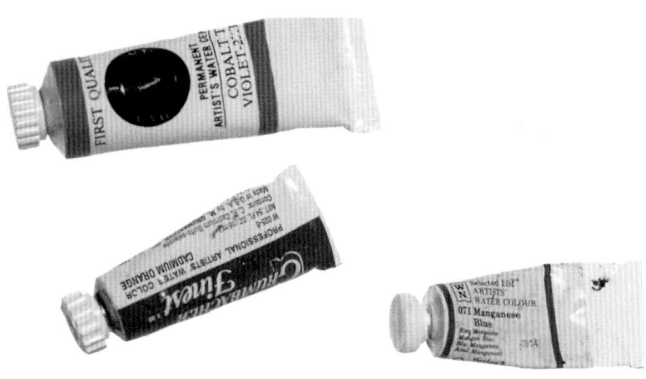

顏料品牌

坊間有幾個很棒的顏料品牌可供選擇。如
果顏料標注為**專家級水彩**（artist's watercol-
or），就同樣具有耐久性，只是大多數品牌也提
供某些非耐久性的顏料。不同品牌的顏料在價
格、染色強度和色相、展色力、黏稠度和溶解
度的細微差異有所不同，最後兩個特性幾乎從
未被畫家或顏料製造商討論過。不過，我會根
據黏稠度和溶解度等特性，選擇某些品牌的某
些顏色。溶解度是顏料被稀釋或軟化的能力，
讓畫筆得以沾取顏料。剛擠出來的新鮮顏料最
易溶解。在工作室以外的地方作畫時，有些品
牌的顏料較稀，我就會避免在平面調色盤上放
置這類顏料。

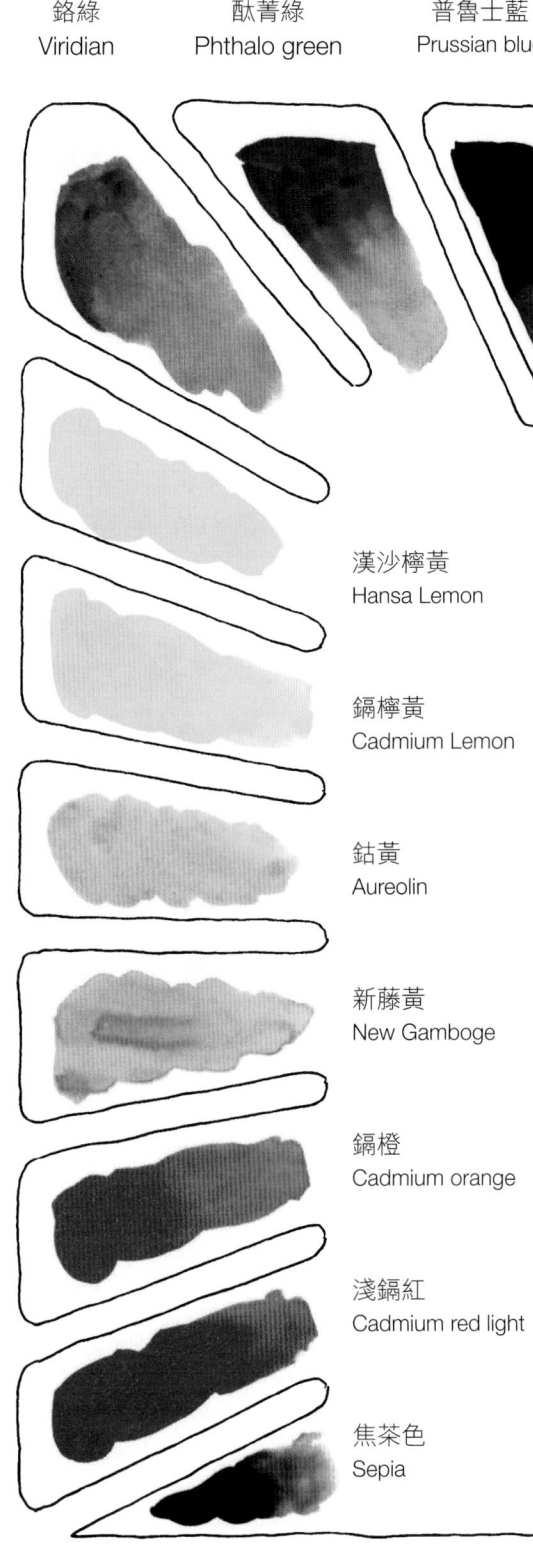

鉻綠
Viridian

酞菁綠
Phthalo green

普魯士藍
Prussian blue

漢沙檸黃
Hansa Lemon

鎘檸黃
Cadmium Lemon

鈷黃
Aureolin

新藤黃
New Gamboge

鎘橙
Cadmium orange

淺鎘紅
Cadmium red light

焦茶色
Sepia

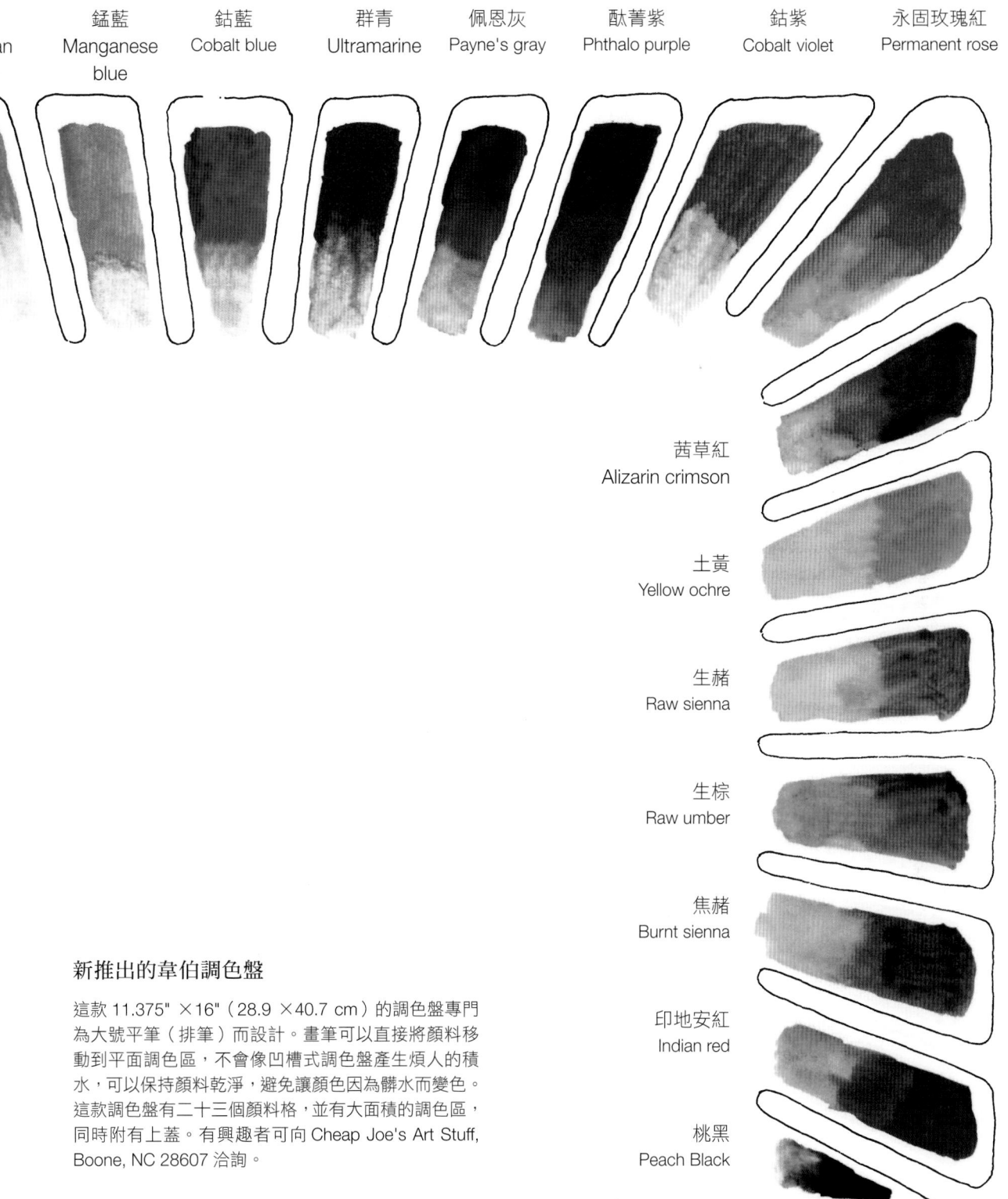

錳藍
Manganese
blue

鈷藍
Cobalt blue

群青
Ultramarine

佩恩灰
Payne's gray

酞菁紫
Phthalo purple

鈷紫
Cobalt violet

永固玫瑰紅
Permanent rose

茜草紅
Alizarin crimson

土黃
Yellow ochre

生赭
Raw sienna

生棕
Raw umber

焦赭
Burnt sienna

印地安紅
Indian red

桃黑
Peach Black

新推出的韋伯調色盤

這款 11.375" ×16"（28.9 ×40.7 cm）的調色盤專門為大號平筆（排筆）而設計。畫筆可以直接將顏料移動到平面調色區，不會像凹槽式調色盤產生煩人的積水，可以保持顏料乾淨，避免讓顏色因為髒水而變色。這款調色盤有二十三個顏料格，並有大面積的調色區，同時附有上蓋。有興趣者可向 Cheap Joe's Art Stuff, Boone, NC 28607 洽詢。

透明度

專家級顏料通常由有機或無機色粉加上阿拉伯膠、甘油和其他成分的展色劑製成。製成顏料後，會顯現出不同質感、光澤、主色和底色的差異。如果顏料標籤上帶有色調（hue或tint）一詞，就不是天然顏料，而是合成顏料。不過，這種合成顏料通常是由色粉製成。大多數水彩顏料都是色粉製成，也就是說，是由微小顆粒製成，再加入展色劑。另外也有由染料製成的非色粉顏料。

在所有顏料中，染料最為透明，因為它們無需色粉即可賦予色調和明度。最常見的專家級彩色染料是：茜草紅、喹吖啶酮紅（quinacridone red）、酞菁藍、普魯士藍、酞菁綠、藤黃和漢沙檸黃。從技術上來說，普魯士藍和藤黃不是染料，但在特性上跟染料相似。

畫家有時會擔心顏料是否具有染色力。如果你想洗掉乾燥顏料區域，那麼這項特性就很重要。通常染料具有染色力，因此會滲透到紙張纖維中，而顏料往往停留在紙張表面。基於這個原因，在畫重疊法時，第一層使用染料，頂層使用顏料，顏料的細微顆粒就能透出光彩，不會被覆蓋的色斑弄髒而喪失本身反射寶石般斑斕色彩的能力。

所以，如果你打算洗掉顏料，就要避免使用染料，改為使用不具染色力的顏料。最透明的顏料包括：鉻綠、生赭、鈷藍、天然玫瑰茜紅（rose madder genuine）、焦赭和鈷黃。相較之下，最不透明的顏料則是：群青、天藍、印地安紅和那不勒斯黃（Naples yellow）。

上圖／用鈷紫上色等乾，然後用合成纖維平筆沾清水畫上三、四筆，就能讓這種不具染色力的顏料被沾掉一些。

右圖／明亮色彩疊加到乾掉的灰色平塗區域。左邊的茜草紅和酞菁藍顯現本身的透明度。天藍、那不勒斯黃和印地安紅則顯現出本身的不透明度。

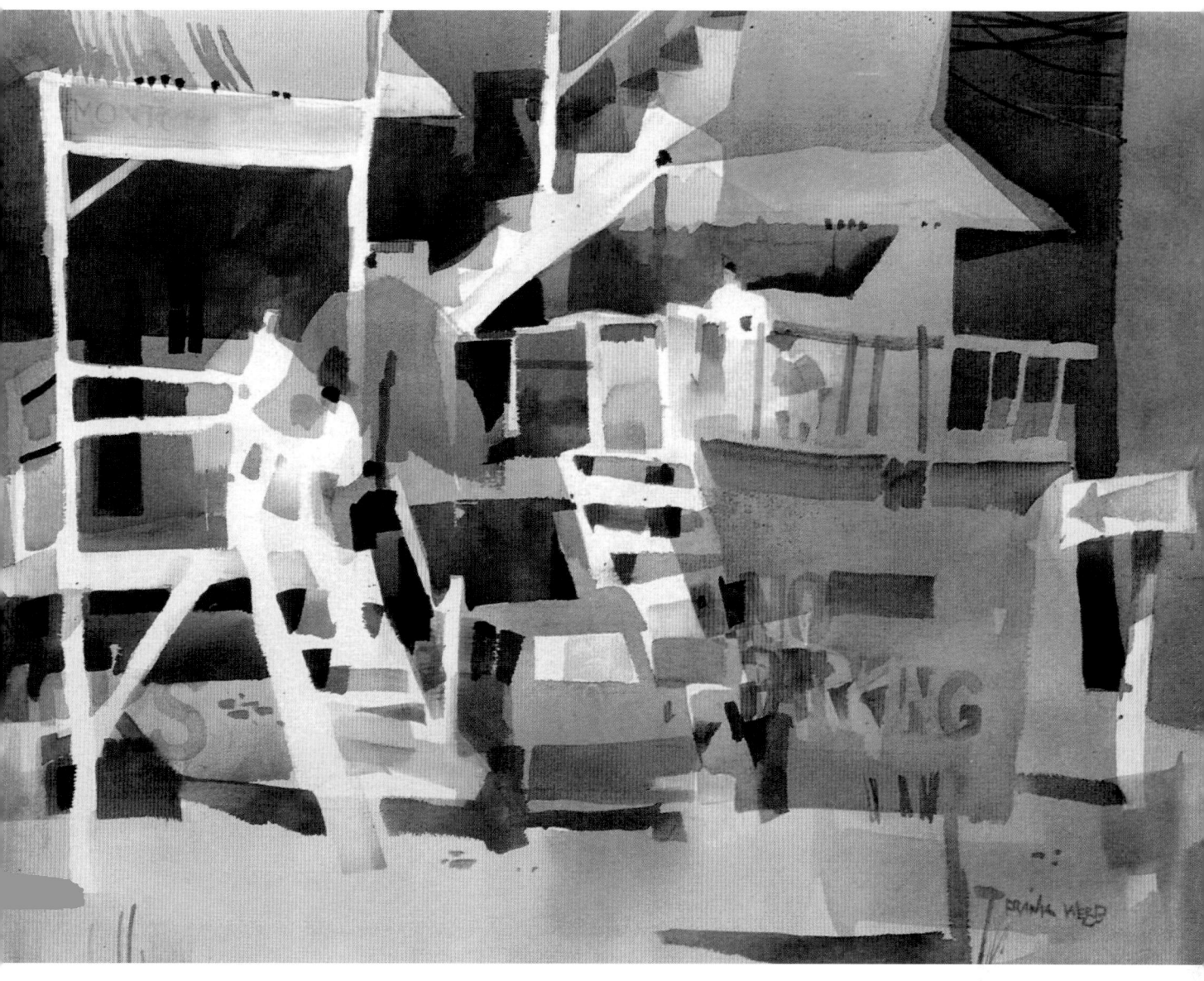

〈德可拉的小巷〉Decorah Backstreet
22" ×30"（55.9 ×76.2 cm）

這幅以重疊法為主的畫作展現出透明度。整個畫面大都籠罩
茜草紅和黑色的混色平塗。這種染料提供最大的清晰度，後
續上色時也不會出現髒汙。

下頁圖／〈飼料廠〉Feed Mill
22" ×30"（55.9 ×76.2 cm）

書寫筆觸取決於符號。符號是以其他對象或標記來指涉特定
對象。水彩畫家通常會創造一套自己特有的符號。

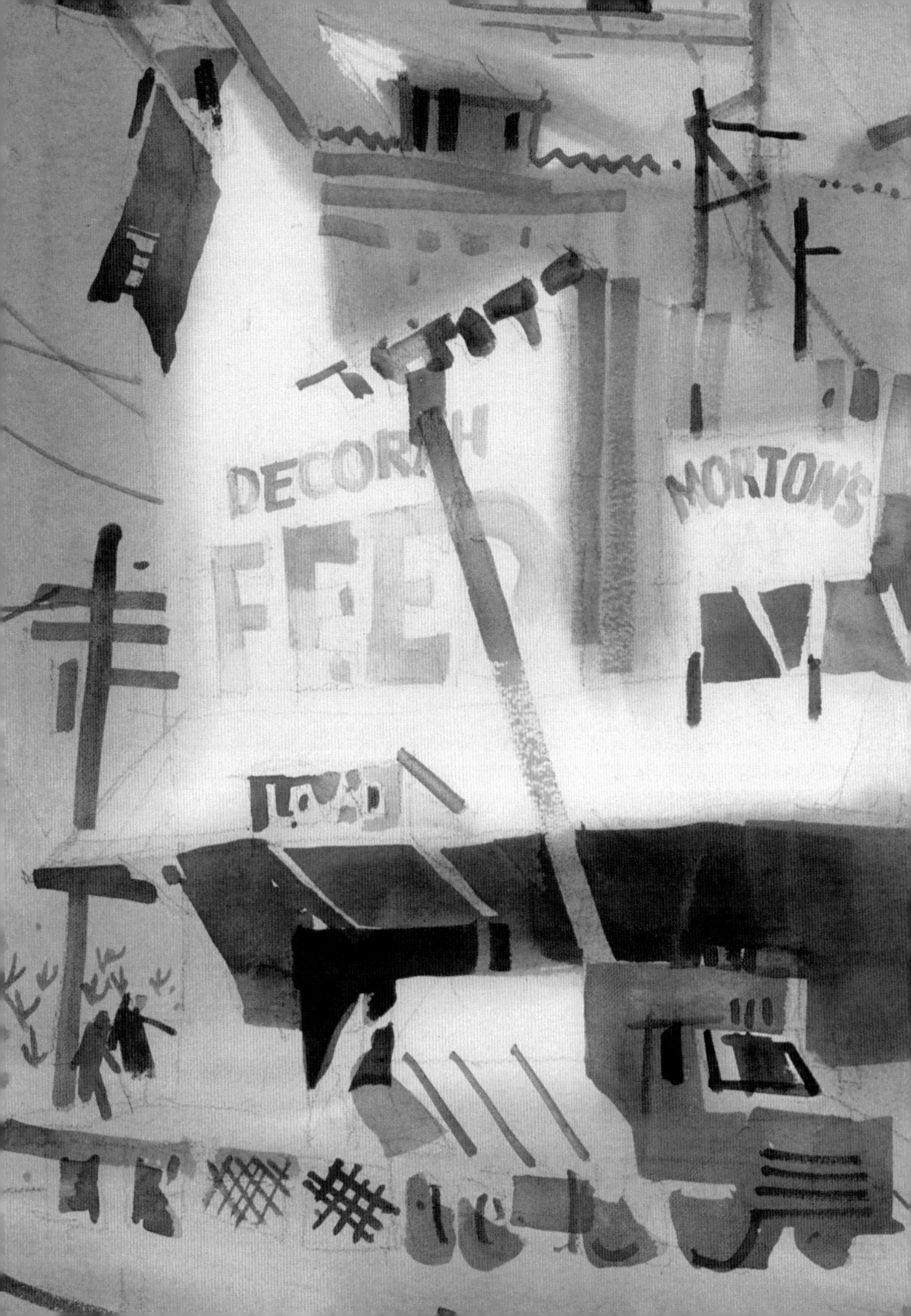

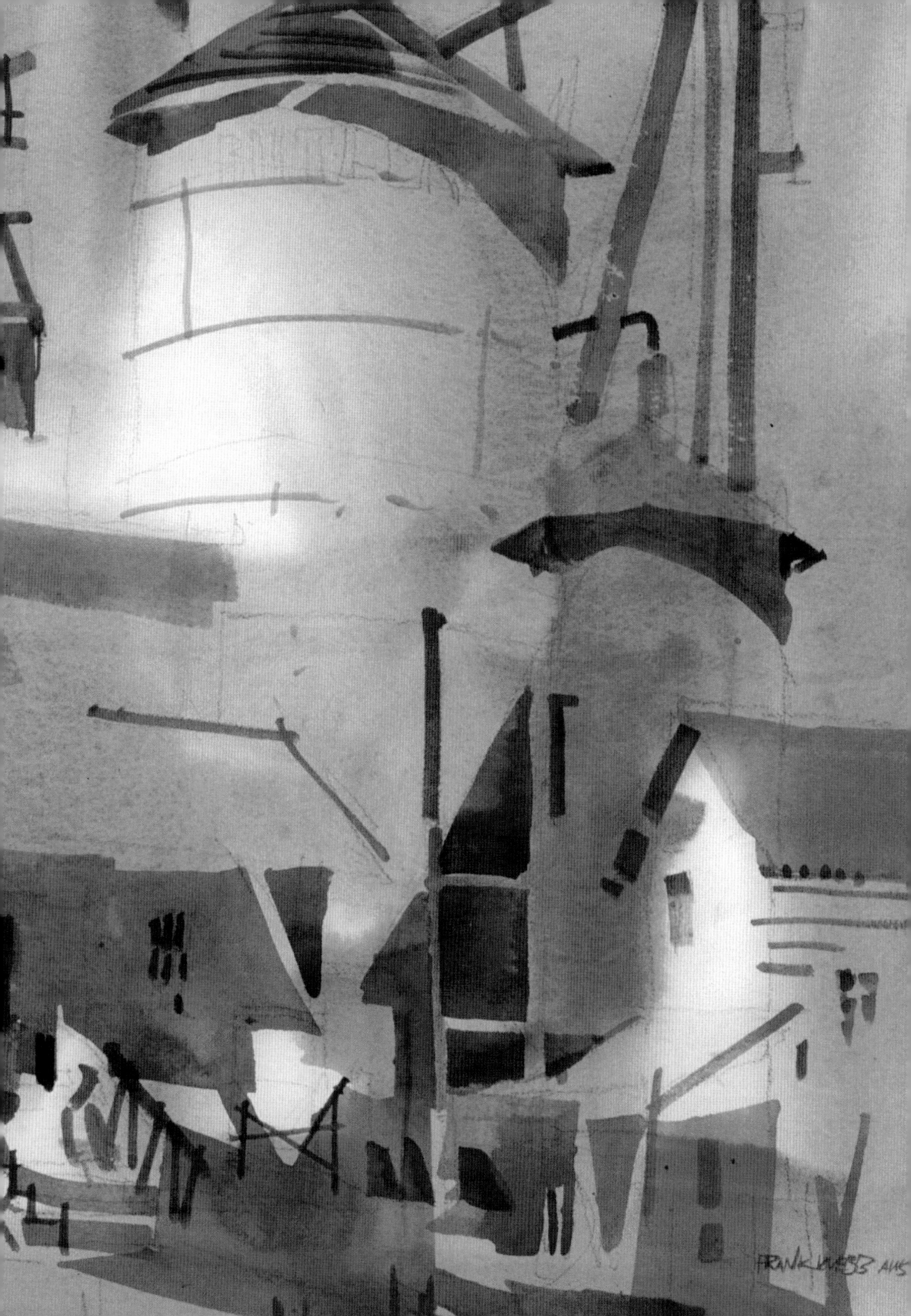

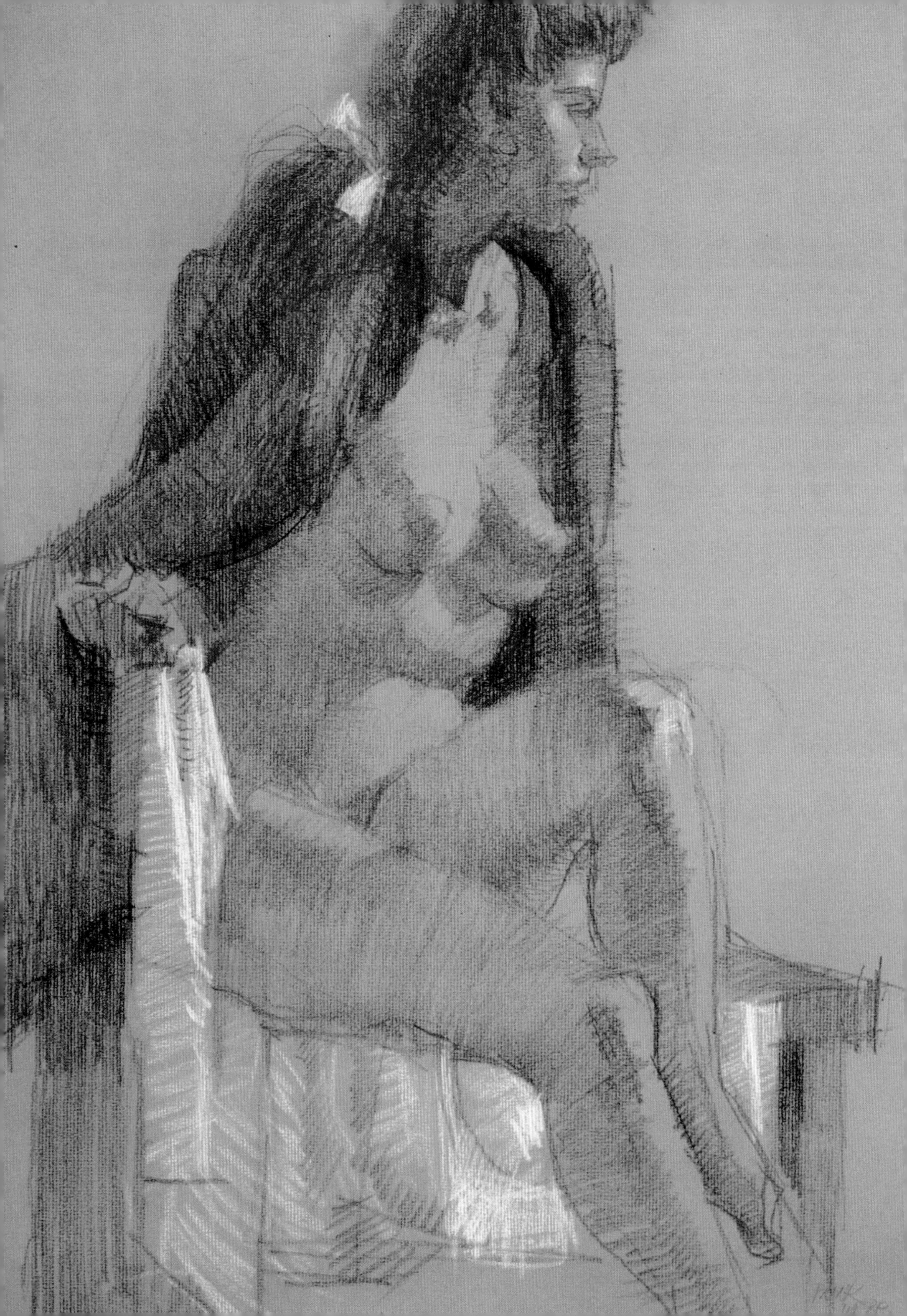

明度
VALUES

明度是從亮到暗的明暗差異。除了以色彩和質感來觀看，你還必須能夠從明暗對比的角度去觀看和思考。自然界的明度是光影和固有明度（local value）產生的結果。固有明度是雪地的相對亮度或冷杉的相對暗度。另一種明度是創意畫家基於設計和表現力而使用的主觀明度模式（詳見第七章）。

如果你想看看大自然的明度，或想檢視自己畫作的明度，你可以將主題拍成黑白照片，或透過一片藍色或紅色的玻璃抑制其他色彩，來區分明度。你也可以製作影片，並以黑白方式播放。不過，觀察明暗對比的最簡單方法是，瞇著眼睛看。

在繪畫創作時，應該配合畫面需要，重新設計新的實景明暗關係。明暗對比讓草圖有存在的必要，也為色彩奠定基礎。線稿不需要畫明暗，但如果你有敏銳的素描能力。你就知道輪廓線不只是物體的邊緣，也是兩個不同明度的分界線。明度的最實用方式是，依據自然光或人工照明的單一光源，觀察光影變化。

以下是利用明度在平面上畫出三維（立體）形體的兩種做法，分別是明暗對照法（chiaroscuro，義大利文的明暗）和造形法（modeling）。在討論畫出體積時，美學和設計等問題暫時擱置一旁。

明暗對照法與造形法的比較

這兩種做法有點南轅北轍，所以在討論前，我先簡單說明一下。在明暗對照法中，畫家複製在對象物上看到的明度，希望透過捕捉光影，觀察出對象物的不同平面。這是一種感知過程，因為是基於眼前所見。

而在造形法中，畫家在構思造形時，會建立對象物的不同平面，然後用不同明度來區分這些平面。這是一種概念過程，因為是基於畫家本身已知的知識。

左頁圖／這是利用有色紙進行的明度研究，白色粉筆表現亮部與高光，而較深色的粉筆完成整個明度範圍。

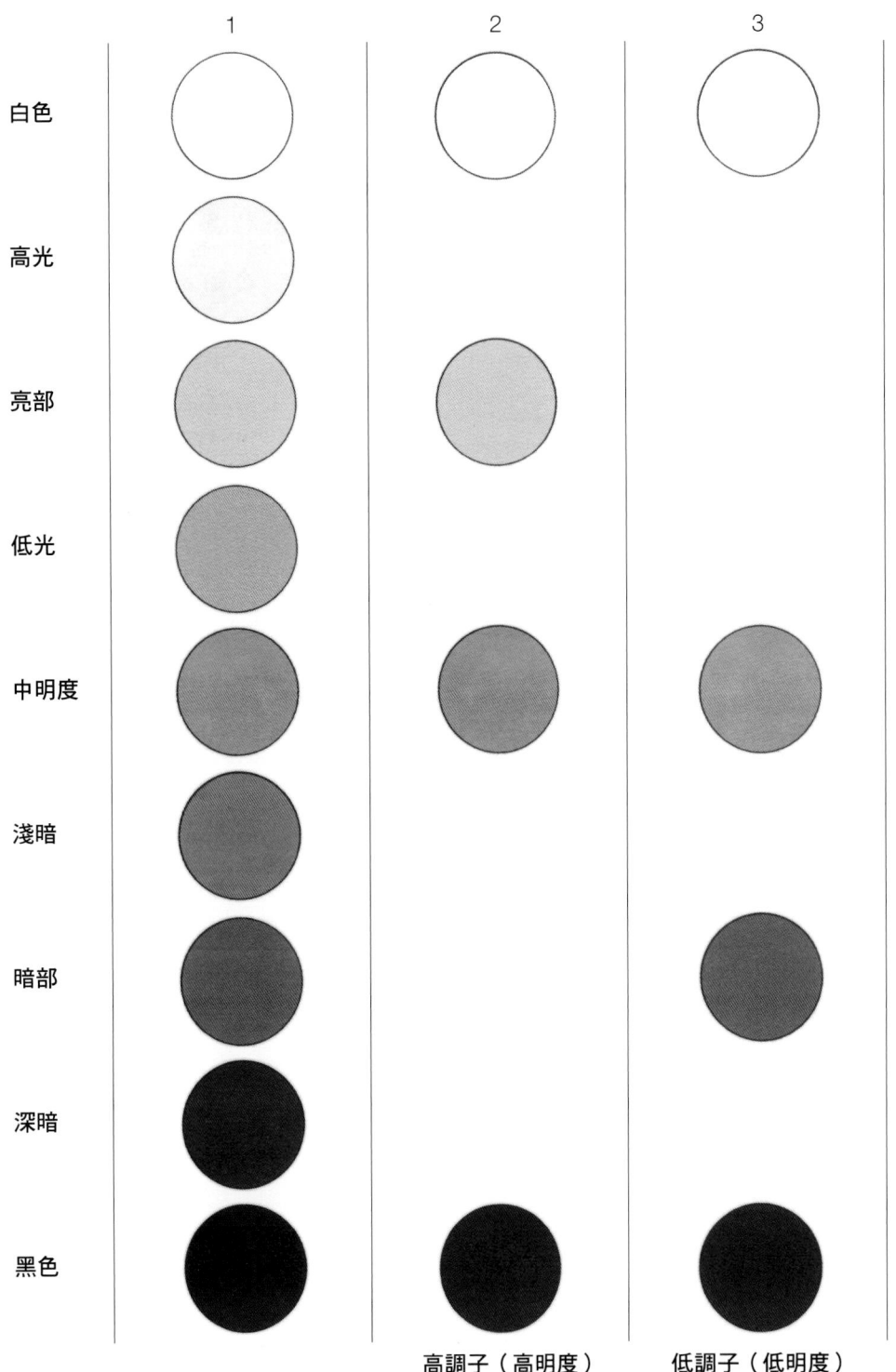

白色

高光

亮部

低光

中明度

淺暗

暗部

深暗

黑色

高調子（高明度）　　　低調子（低明度）

一、這是丹曼・羅斯（Denman Ross）於 1907 年命名的九個明度階。大多數畫家並沒有使用這麼多明度階。
二、我畫鉛筆草圖時，通常使用三個明度，並注意最大的明度差異。
三、這個明度階更適合低調子，以柔和光線、低明度為主的作品。在第 2 欄和第 3 欄中，最低明度的黑
色跟最高明度的白色，提供最大的對比。
※ 注意：九個明度階的名稱似乎更為實用，因為以數字指定明度值時，藝術家和科學家並未達成共識，
有些人將黑色定為明度值 1，而有些人則將白色定為明度值 1。

明暗對照法

在處理明暗對比時，畫家試圖理解光線而不是物體，他們希望透過光影來表達形體的不同平面。這是一種與攝影密切相關的感知研究。矛盾的是，明暗對照法傾向於隱藏形體，因為這種做法試圖探索光影與大氣氛圍來揭示形體。這樣的處理方式以犧牲概念為代價而側重感知。若能將明暗對照法發揮到極致，就能讓我們像藝術大師達文西一樣地思考。

單一光源

明暗對照法和自然主義齊頭並進，因為都是在單一光線下揭露事物，最重要的是，彷彿將畫面凝結在單一時刻。

單一光源下的物體將呈現三個明度：（1）**亮部**，包括高光。（2）**半色調**（half-tone，又稱灰色調），位於靠近陰影的亮部邊緣。處理這些明度時，往往必須更小心地將明度畫得比實景更亮，因為半色調位於亮部而非暗部。半色調區域也將大面積的亮部和暗部區分開來。此外，質感和色彩是半色調的構成要素，同樣可依照光影明暗的方式

處理。（3）**暗部**，是物體遠離直接照明的結果。暗部通常會出現源自其他物體的反光或「漫射光」。如果這些反光被誇大了，就會破壞暗部的統一性。反光的明度不應超過任何亮部或半色調的強度。

暗部的另一個部分是投射陰影（cast shadow），是指投射在照明被中斷的平面上的暗部明度。觀察對象物時，記得要比較幾個不同明度來評估特定區域的明度。試著把每個明度至少跟兩個其他明度進行比較，藉此了解各個明度。

傑出畫家常常去除或限制對象物上的投射陰影，因為投射陰影往往具有破壞性。對象物上放置不當光源也可能具有破壞性，此時畫家必須設想更合適的光源。

以再現式畫法創作時，通常從一個方向投射光線。即使對象物的光線有多個來源，你的畫作也應該表現單一光源。

記住兩個真理：半色調必須變亮以保持本身位於亮部，反光應該夠暗以維持其位於暗部。利用這種調整將亮部聚集跟暗部形成對比，就能讓簡單易懂的對比向觀看者傳達意念。正確的觀看是有幫助的。不要只盯著亮部或暗部，試著同時觀看兩者。我們可以配置的明度有限，因此必須進行調整。

這些雞蛋被來自單一直接光源的溫和光線照射。在更強烈光線照射下，半色調會被抑制，形成近乎黑白的對比。如果使用更柔和的光線照射，投射陰影的邊緣會更為柔和，半色調的區域會擴大，反光會減少，而且明暗對比也會降低。

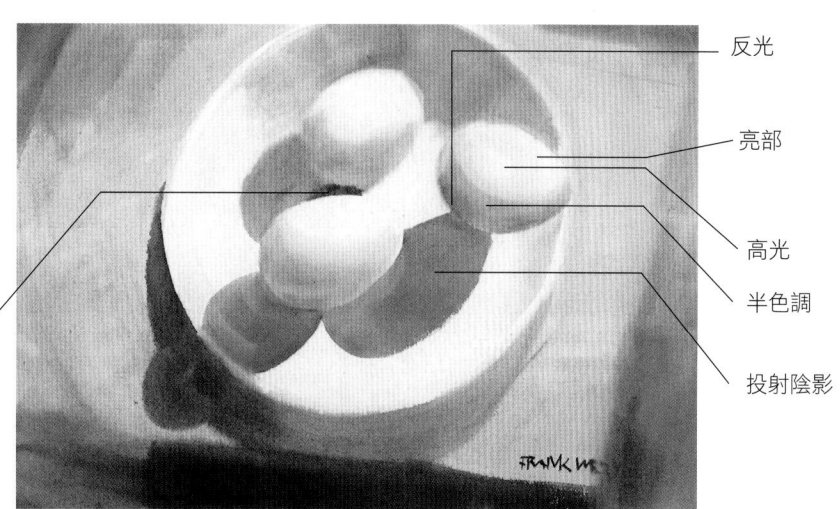

雞蛋下方的陰影

反光

亮部

高光

半色調

投射陰影

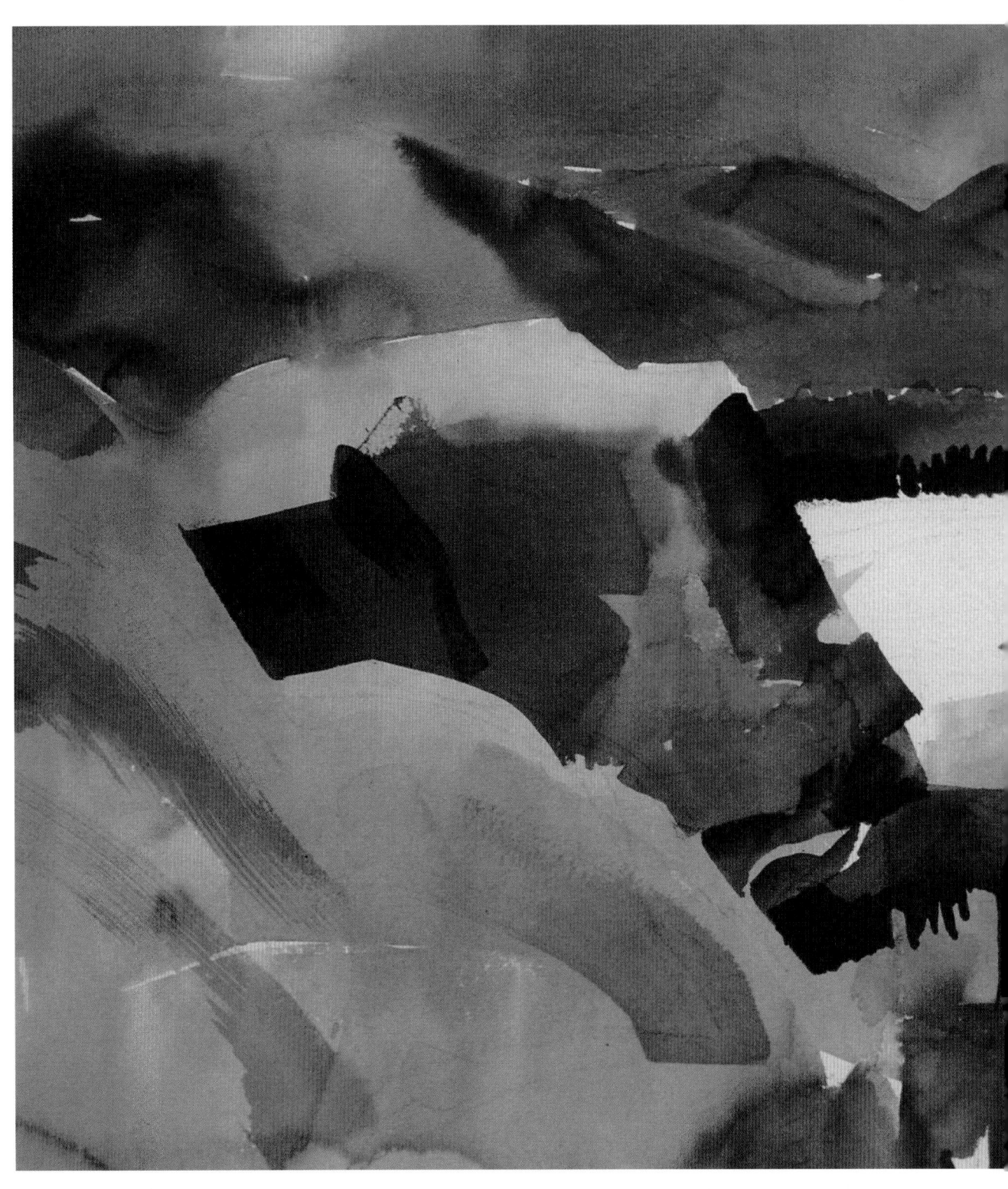

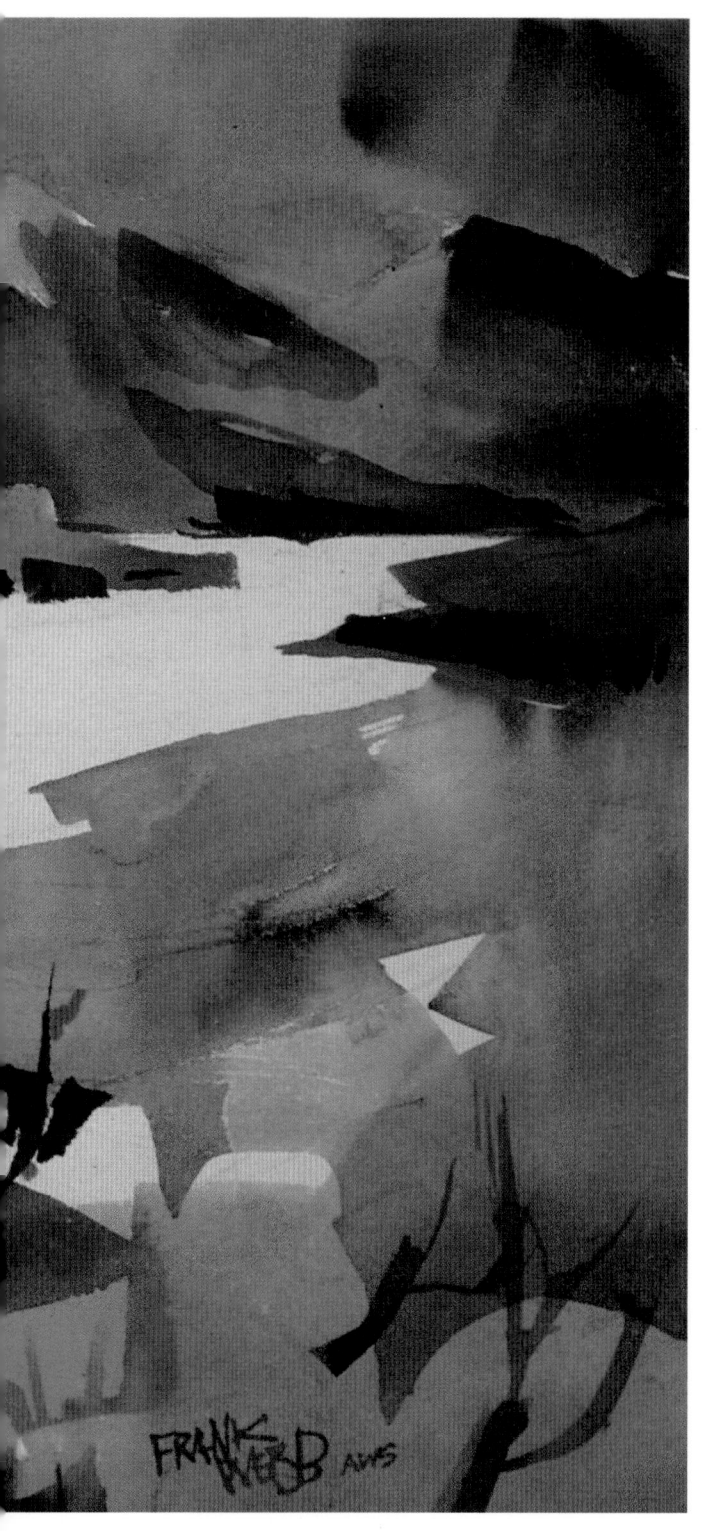

戶外的明暗對比

　　到目前為止討論的明度特性，在戶外寫生同樣適用，只有陰天時的明暗關係相當微妙是例外。此外，戶外光線可能非常強烈，需要簡化明度範圍。在戶外，自然更常以剪影的方式，而不是明暗對比的方式來顯現本身的景象。透過瞇起眼睛，你會看到不同明暗對比的大塊面。明暗對比的統一特質之一是，無論一個物體跟其他物體多麼不相干，都能透過統一的光線、色彩和彩度，將所有物體結合在一起。

〈俾斯麥，密蘇里州〉The Missouri of Bismarck
22" ×15"（55.9 ×38.1 cm）

跟一般戶外作品一樣，光線從天而降，因此所有垂直面和傾斜面，譬如山脈，都比面向天空的平面來得暗。

明暗對比法的注意事項

美國畫家凱尼恩・考克斯（Kenyon Cox）
認為，明暗對照法隱藏形體，也塑造形體。正
因為光與影如此神祕誘人，所以往往會取代設
計、素描、甚至色彩，成為危險的工具。美國
畫家約翰・史隆甚至將這種繪畫稱為只是用眼
作畫。

過度依賴明暗對比會導致失去對畫面空間
的控制。由於畫面空間最為重要，因此要特別
注意畫面空間是否不協調，是否有物體會向前
滾出畫面外。雖然沒有適當公式協助我們調整
過於誇張的明暗對比，但以下有一些提示可供
參考。

- 先考慮固有明度和畫面設計所需的明度，
 再考慮實際景象的明暗對比。
- 將大面積的亮部與暗部平面化，讓這些平
 面中的許多平面看起來與畫平面平行。尤
 其要減少出現在圓柱形和球形表面上的任
 何明度漸變。這些明度通常應該被平面
 化，邊緣保持銳利，否則你會看到一幅這
 裡一根香腸、那裡一根香腸的畫作。
- 在不同明度形狀或區域之間，嘗試建立通
 道或連結。
- 限制明度差異時，採用冷暖色對比來表現
 造形。

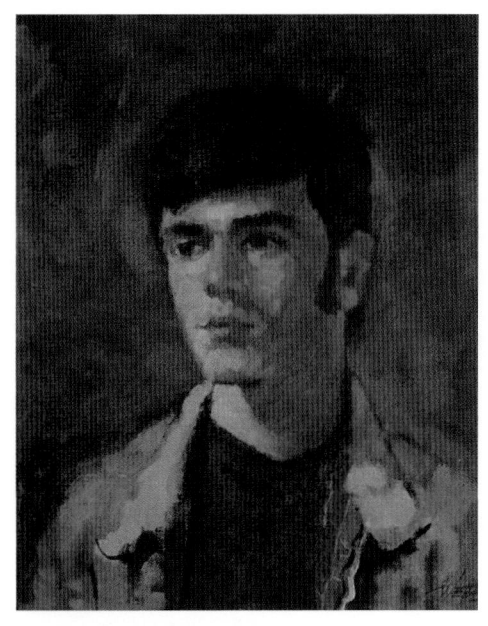

〈克里斯・韋伯〉Chris Webb，1970
20" ×16"（50.8 ×40.6 cm），油畫

這幅畫呈現典型的明暗對比效果。簡單的亮部
跟簡單的暗部形成對比。色彩變化也有助於區
分不同平面的細微變化。

〈溫蒂・韋伯〉Wendy Webb，1970
20" ×15"（50.8 ×38.1 cm），粉彩畫

利用明暗對照法畫出的這幅畫，明度都相當接
近。我先用粉彩研究明度，並循序漸進地堆疊
顏料來探索色彩。

〈貝琪・韋伯〉Becky Webb，1965
20" ×16"（50.8 ×40.6 cm），油畫

這幅肖像畫也是繪製亮部與暗部的結果。由於
所有膚色都屬於半色調範圍，因此這些不同平
面是透過相當接近的明度來表現。

〈哈利・希克曼〉Harry Hickman，1947
油畫

這幅肖像畫的主角是我最喜愛的一位美術老師。
我利用單一光源，並將光源放低，暗示主角坐在
營火旁邊。畫家往往喜歡畫穿著不同服飾的模特
兒。附帶一提，希克曼先生是一位傑出的風景畫
家。

造形法

　　當光線漫射程度太多時，譬如：陰天的戶外
光線或模特兒在室內天花板一排日光燈照射下，
畫家往往不得不依賴造形法（或描繪）。在許多
情況下，由於沒有模特兒或無法實地寫生，畫家
必須仰賴先前的觀察，以及對主題的了解和對光
線的理解。這時，造形法就派上用場了。造形法
並不試圖解釋照明或大氣的細微差別，而是使用
明度差異來表達平面變化。在畫造形草圖時，畫
家看著對象物，形成平面概念，然後用明度來表
達這些平面。這種做法跟明暗對照法相反。使用
明暗對照法時，畫家從對象物複製觀察到的色
調，期望這些明度細微差異，表現出平面在哪裡
出現變化。

　　通常只有在對結構有很好的了解，以及先前
以明暗對照法做過草圖的情況下，才能理解大平
面的變化。因此，畫家可以用輪廓平面定義外
形，然後賦予明暗對比來增加視覺說服力。

　　由於造形草圖偏重概念而非感知，因此這種
畫面看起來不太真實，但對大腦來說反而更為真
實。許多作品並沒有清楚歸類為造形法或明暗對
照法，而是結合兩種做法的產物。

〈花崗岩採石場〉Granite Quarry
22" ×30"（55.9 ×76.2 cm）

在整個場景中，追逐陰影形狀幾乎沒有
用。相反地，我指出主要平面，以自己
喜歡的形狀並用明度來描繪這些平面。
對於採石場，我的感覺是這個場景本身
已經很抽象了。因此我看到的問題是，
避免複製現成的形狀與明度。要發揮想
像力，創造適合個人畫面的形狀與明
度。

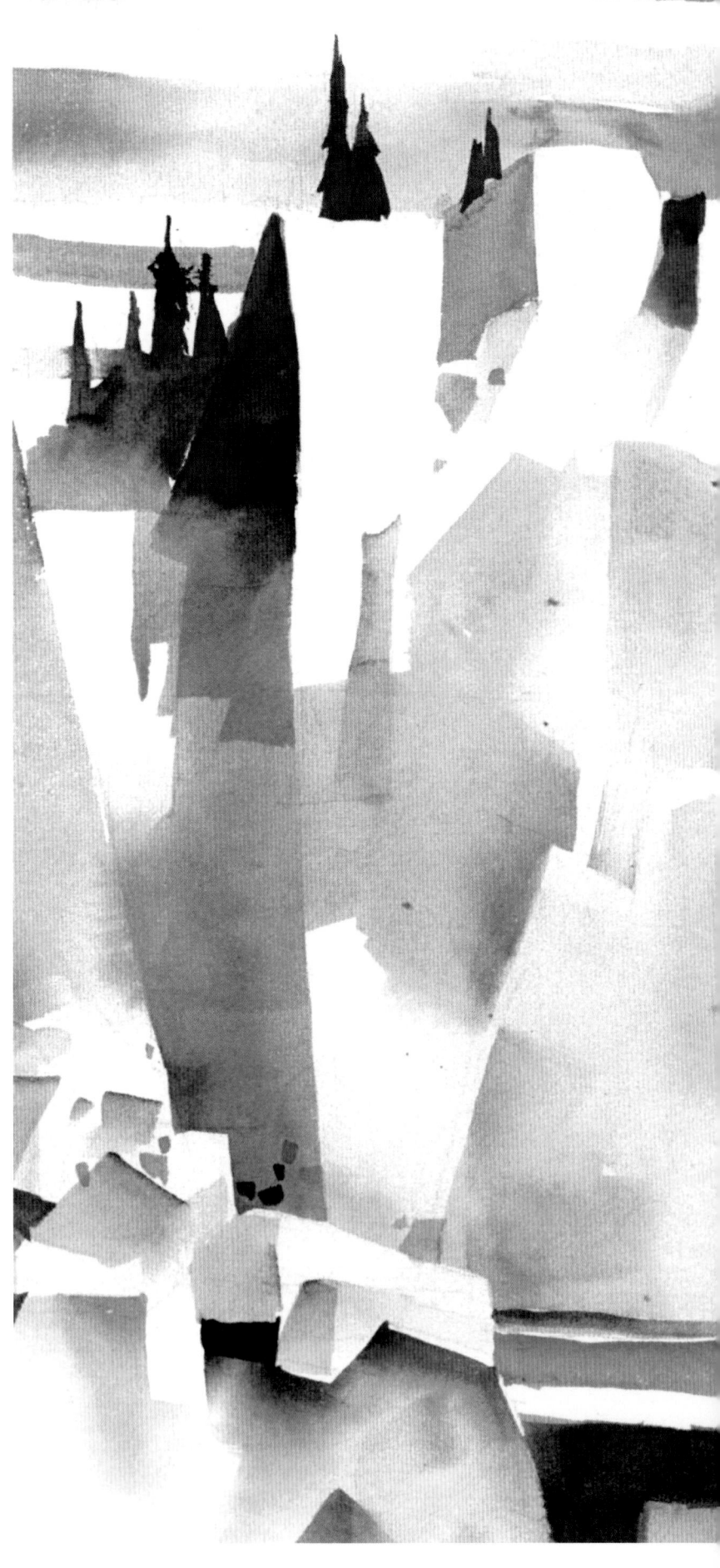

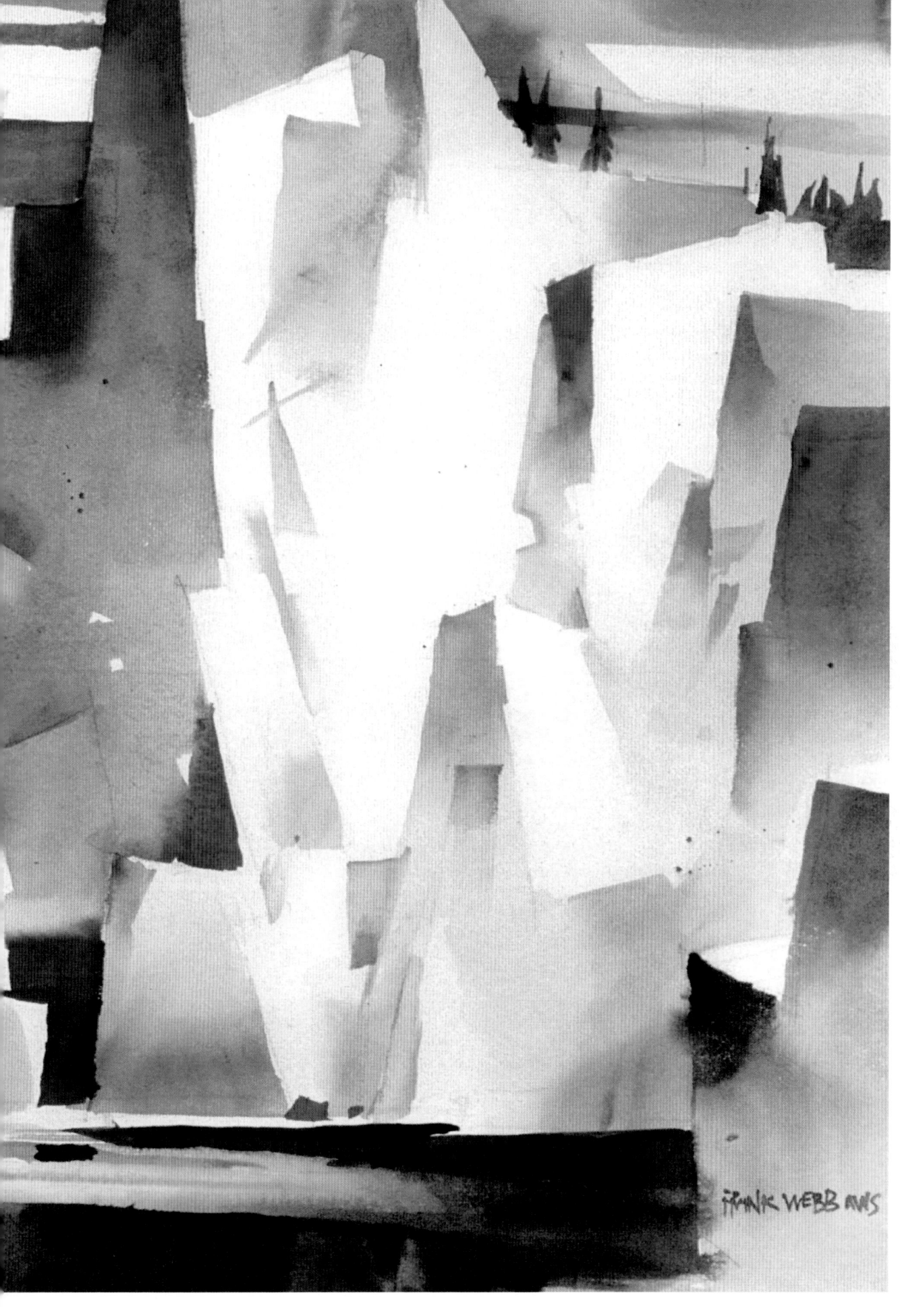

固有明度

固有明度是物體本身的明度，跟照明條件無關。比方說，無論是在戶外陽光下，還是在光線昏暗的房間裡，深色外套都會被歸類為深色。在以背景襯托人物來畫人物習作時，你可能想要抑製或消除固有明度。然而，在更複雜的風景畫面中，使用不同的固有明度有助於區分對象，並為設計大形狀創造更多的自由度。依據畫面要求，善用固有明度來區分和組合所要的區域。

風景明度

由於顏料的限制，你無法複製眼前看到的所有明暗細微差異。如果你嘗試將所有明度都畫出來，最終只會得到一幅太暗或太亮的畫作。所以，你必須區別明暗，也必須將大自然成千上萬種明暗，簡化成九個明度階。通常，你必須致力於表現亮部之間、中明度之間或暗部之間的細微差別。在每種情況下，都必須弱化明度的另一端，這是關乎取捨的問題。

以林布蘭（Rembrandt）的畫來說。他沒有複製眼前所見的每一個明度，而是選擇幾個亮部明度和幾個暗部明度，並消除中明度。跟對象物或光線無關，而是畫家的驚鴻一瞥和刻意選擇，決定怎樣畫最能表達眼前所見。你必須選擇自己的明度階。

美國水彩畫家艾略特・奧哈拉（Eliot O'Hara）就教導學生在戶外寫生時，想要嘗試畫出色彩明度會受到什麼限制。他要學生在純白畫紙上，以不同顏色畫出幾條從淺到深的條紋，然後將畫紙放在戶外陰影中。接著，學生

這是艾略特・奧哈拉教學實驗的一個例子。上半部顯示被放在陰影中的原始顏色。下半部分是當這些顏色出現在陰影時，我們試著畫出所見的顏色。請注意，黑色在陰影處時，要畫得更暗是多麼不可能。

試著比較在陽光下的白紙上，出現在真實陰影中的顏色。你會發現雖然可能調出陰影中出現的黃色和橙色，但卻很難或不可能進一步加深已經很暗的顏色。如果你嘗試這個練習，很快就會明白顏料的局限性。

明度間距

以白色為最高明度，黑色為最低明度的畫作，有相當大的明度間距。只表現從淺灰色到深灰色的畫作，明度間距就較小。明度間距小呈現出安靜的效果。「間距」（interval）一詞跟我們接下來要討論的「調子」（key）密切相關。

調子

如果畫作大部分明度都是亮部，就稱為「高調子」（high key）。相反地，當畫作大部分明度都是暗部，則稱為「低調子」（low key）。主題可以暗示畫作的調子，譬如，森林內部是低調子，而海灘則是高調子。

〈情人岬〉Lover's Point
22" ×30"（55.9 ×76.2 cm）

這些沿海樹木的固有明度非常暗。我用這個暗來將照射到岩石上的光線變得戲劇化。我忽略固有色，但我確實使用固有明度來區分主要區域。在這幅畫中，明暗對照法幾乎沒有派上用場。

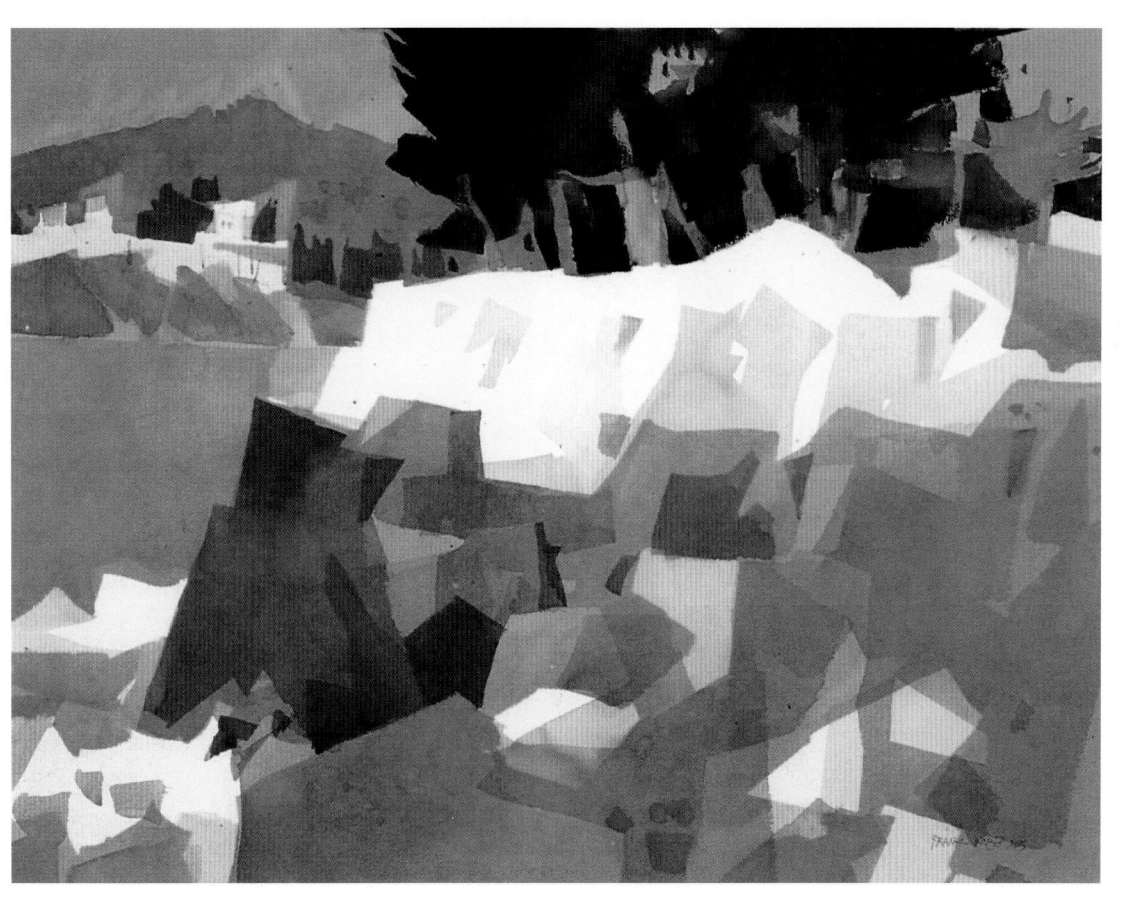

右頁圖／〈蘭迪船長靠岸了〉Captain Randy's Landing
22" ×30"（55.9 ×76.2 cm）

蒙特利（Monterey）這裡時常起霧，雖然霧色裡的明暗變化很微妙，但這幅畫在底部附近使用較暗的明度，而遠景則用較淺一些的明度。

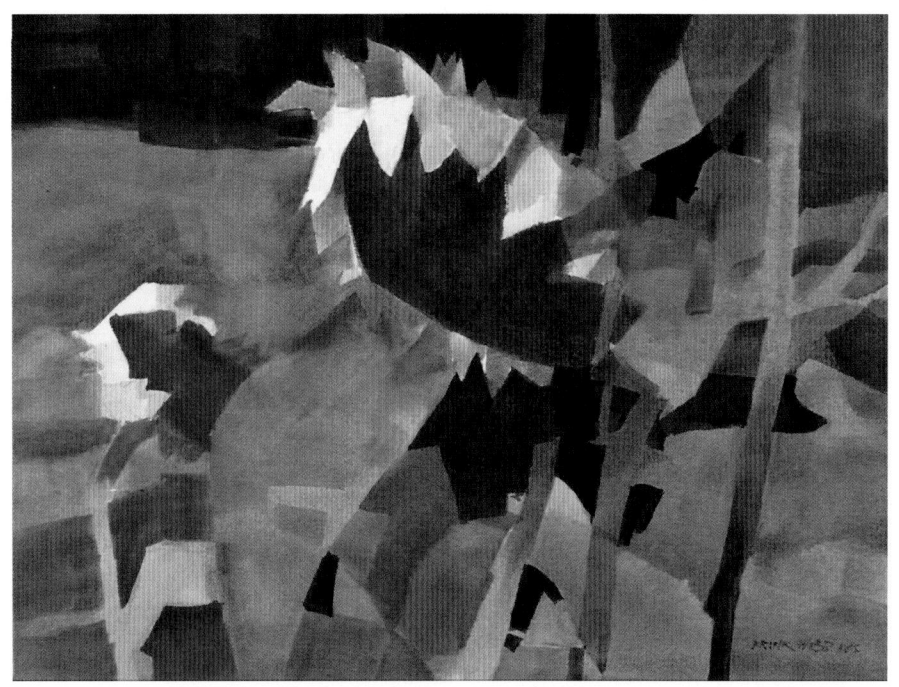

〈黃昏的向日葵〉
Sunflowers at Dusk
22" ×30"（55.9 ×76.2 cm）

這幅低調子畫作的大部分明度都低於中明度。以低調子為主的水彩畫作似乎不常見。當然，在畫低明度色彩時，所用的水分會減少，顏料的流動性也較低。

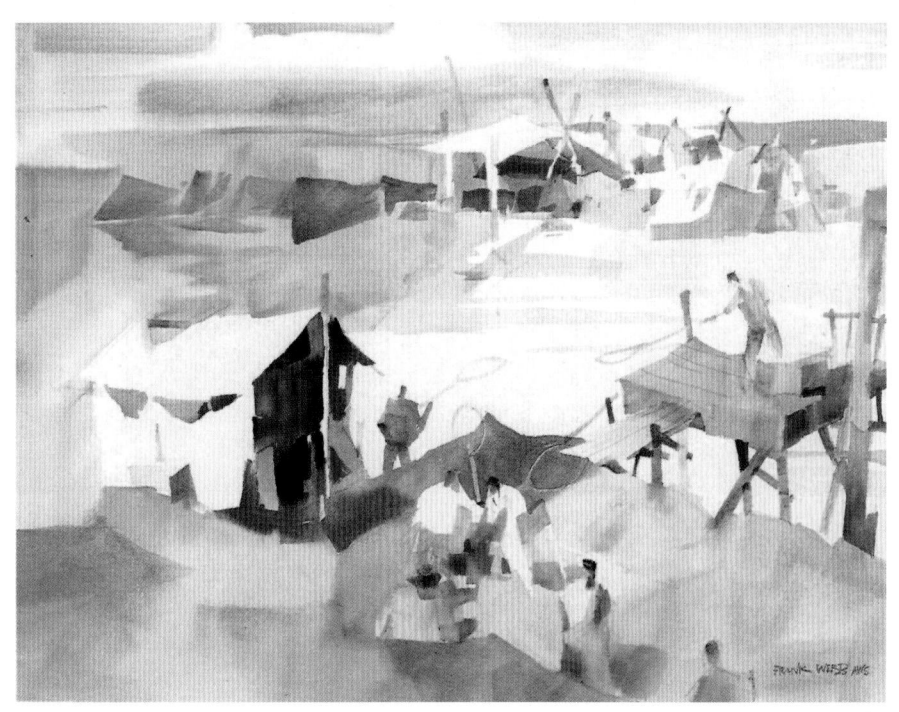

〈達爾斯〉The Dalles
22" ×30"（55.9 ×76.2 cm）。

這是一幅高調子畫作，大多數明度都在中明度以上。通常，水彩畫中出現如此高的明度時，就需要留白。所以，我將哥倫比亞河留白。這幅畫獲得美國中西部水彩畫會（Midwest Watercolor Society）的薇薇安‧薛維昂（Vivian Chevillon）獎項。

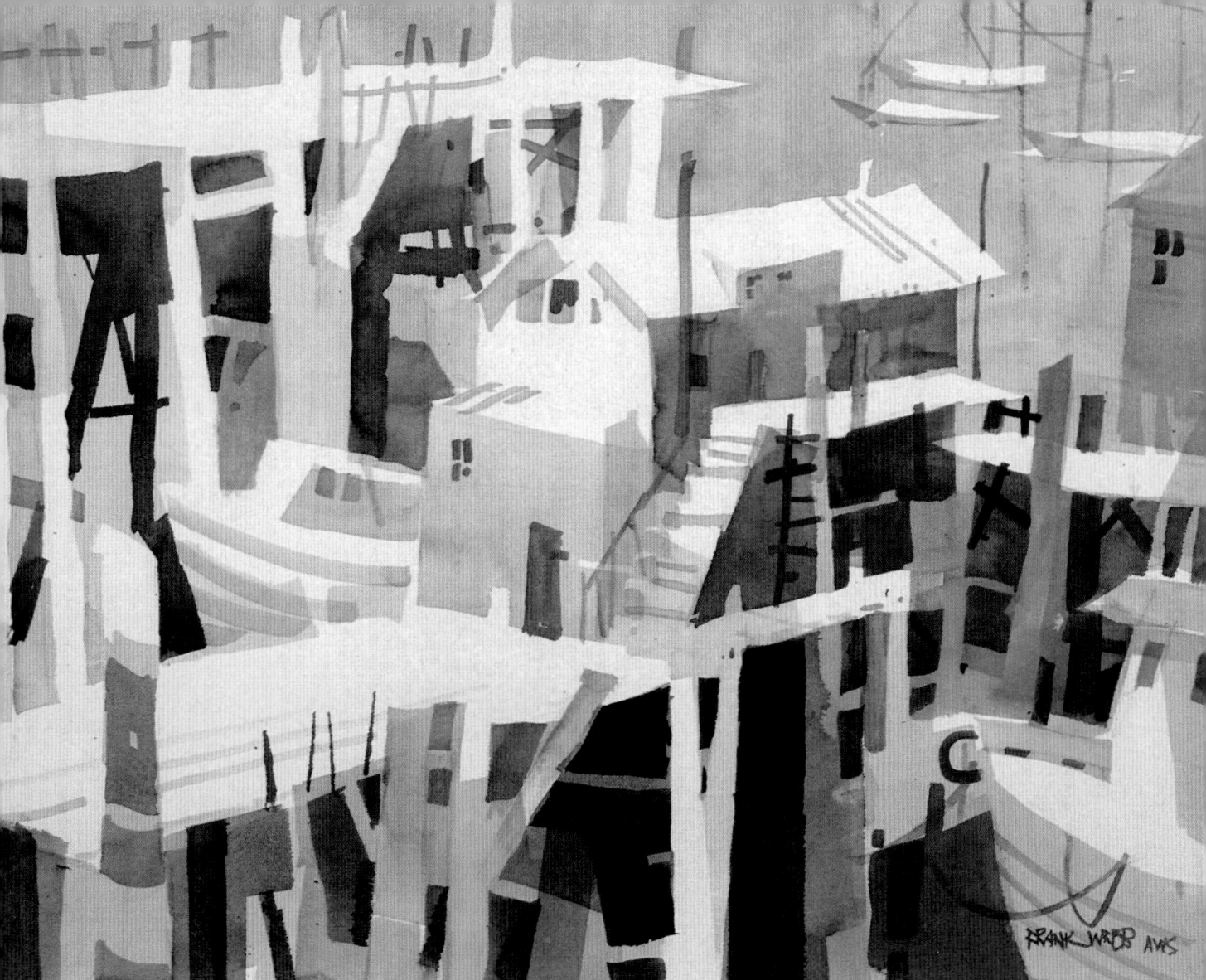

水彩多變的明度

　　水彩顏料在乾透後，明度總是比剛畫在紙上時來得淺，彩度也會變弱。因此，你必須把所有明度畫得比你所要的更暗，彩度也要提高。這可能就是有這麼多水彩作品明暗關係欠佳的原因。這個問題只要透過嘗試調整剛薄塗過的區域和乾燥區域之間的明度差異，就可以獲得解決。如果第一次薄塗時的明度看起來是正確的，乾掉後的明度就會不對。

　　以不透明水彩來說，正好相反，所有明度都會隨著顏料乾掉而變暗。要習慣在這些媒材之間轉換，需要相當大的技巧。

空氣的明度

　　空氣中的藍色薄霧會營造出一種效果，彷彿罩上幾層淺藍色的紗簾。遠處的物體在明度接近時變得平坦和呈現藍色，而彩度也隨之降低。畫家會使用空氣透視法（aerial perspective）來掌握這些效果，許多人其實就是忽略了大自然的空氣透視，以致於他們的畫作中空間感就顯得不足。

隨心所欲的明度

創意畫家總是以獨特的方式處理空間和視覺。比方說，立體派畫家使用明度來表達滑動平面、多個視點和斷裂的畫平面。你不必那麼誇張，但你應該毫不猶豫地為設計而善用明度。

明度的推拉

你可以使用明度對比，在畫作中營造一種推或拉的動態效果。這種移動效果的大部分原因是，在正形周圍的負空間中使用漸變的明度。為了創造多樣化，這些對比應該交替進行。噴水器是產生推回明度的最便利工具，水彩也適用這種方式。有關推拉的實例，參見第101頁。一支扁平的蠟筆或石墨鉛筆，就可以在單一筆觸中產生明度的推拉。

明度圖案

到目前為止，我們已經討論了大自然的明度、明暗對照法、造形法，以及媒材的一些效果和局限性。在實際面對特定場景或對象時，你需要的是一個視覺概念，而不是一個口頭概念。許多畫家會先用鉛筆畫出明度圖案的概略草圖，這種草圖可能基於明暗對照法、造形法或將兩種做法組合運用。通常，明暗草圖更加依賴固有明度。由於建立明度是選擇和創造視覺對比，草圖可以幫助畫家用鉛筆或任何可以產生三或四個明度的媒材進行視覺思考（詳見第七章）。

上圖／由於水彩很容易漸變，明度的推拉是理所當然的事。
下圖／在側面利用平版石印蠟筆，一筆畫出漸變的明度。

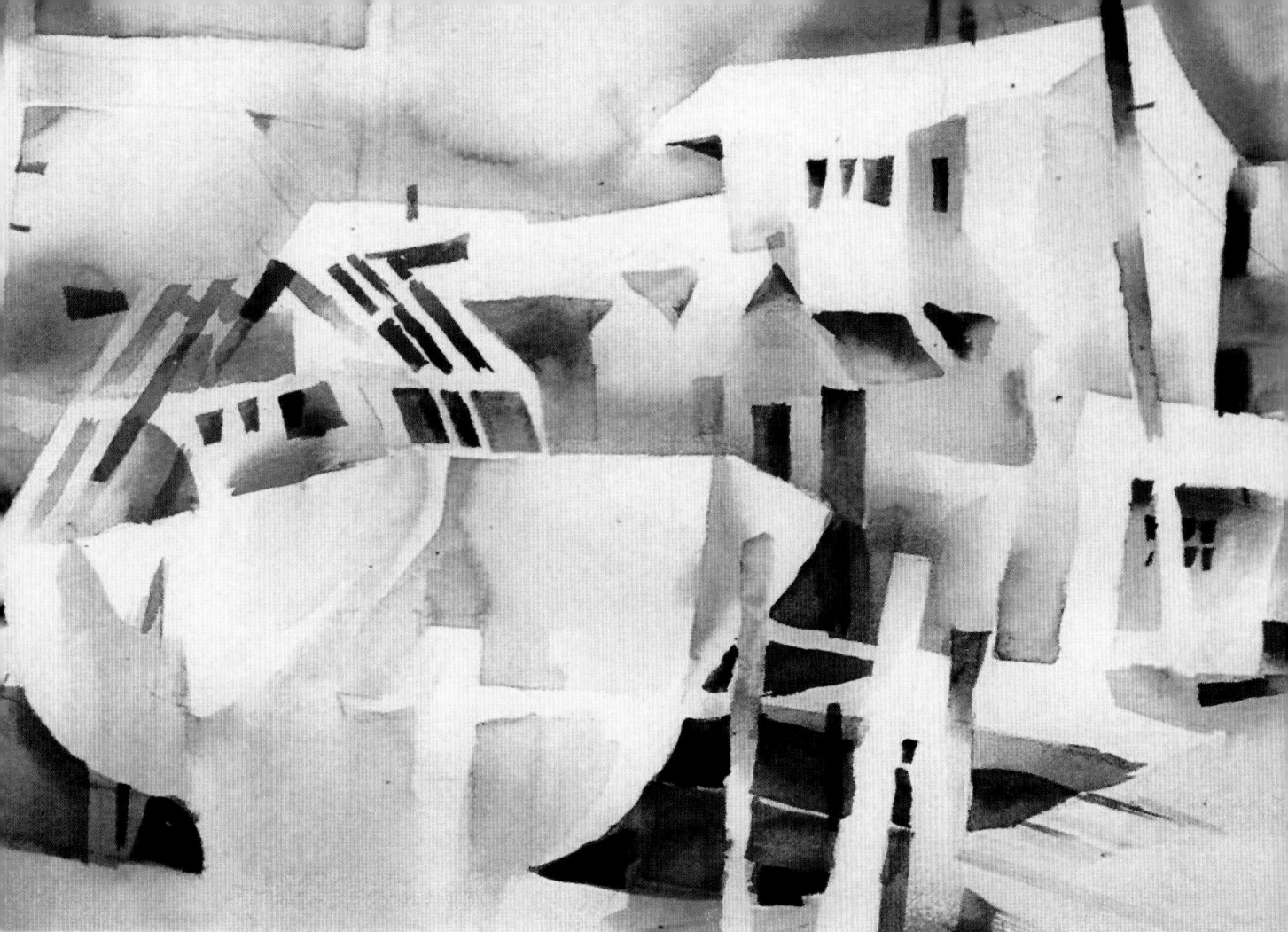

〈艾恩德夸特灣的小艇碼頭〉Irondequoit Marina
15" ×22"（38.1 ×55.9 cm）

負形畫法是這幅畫的主要效果。當空間效果是畫作中最重要的部分時，限制用色就是明智之舉。譬如，立體派繪畫的用色很少超出棕褐色和灰色。

下頁圖／〈坎貝爾的遊船〉Campbell's Barge Line
22" ×30"（55.9 ×76.2 cm）

光線穿過船隻，形成有趣的白色形狀和令人興奮的投射陰影。亞利加尼河（Allegheny River）上的光線並不是真正來自這個方向，是我自己創造的光影。如果你畫過盒子和桶子，你就知道光要如何表現。當你面對主題出現不對稱的光線方向時，也不會被困住。

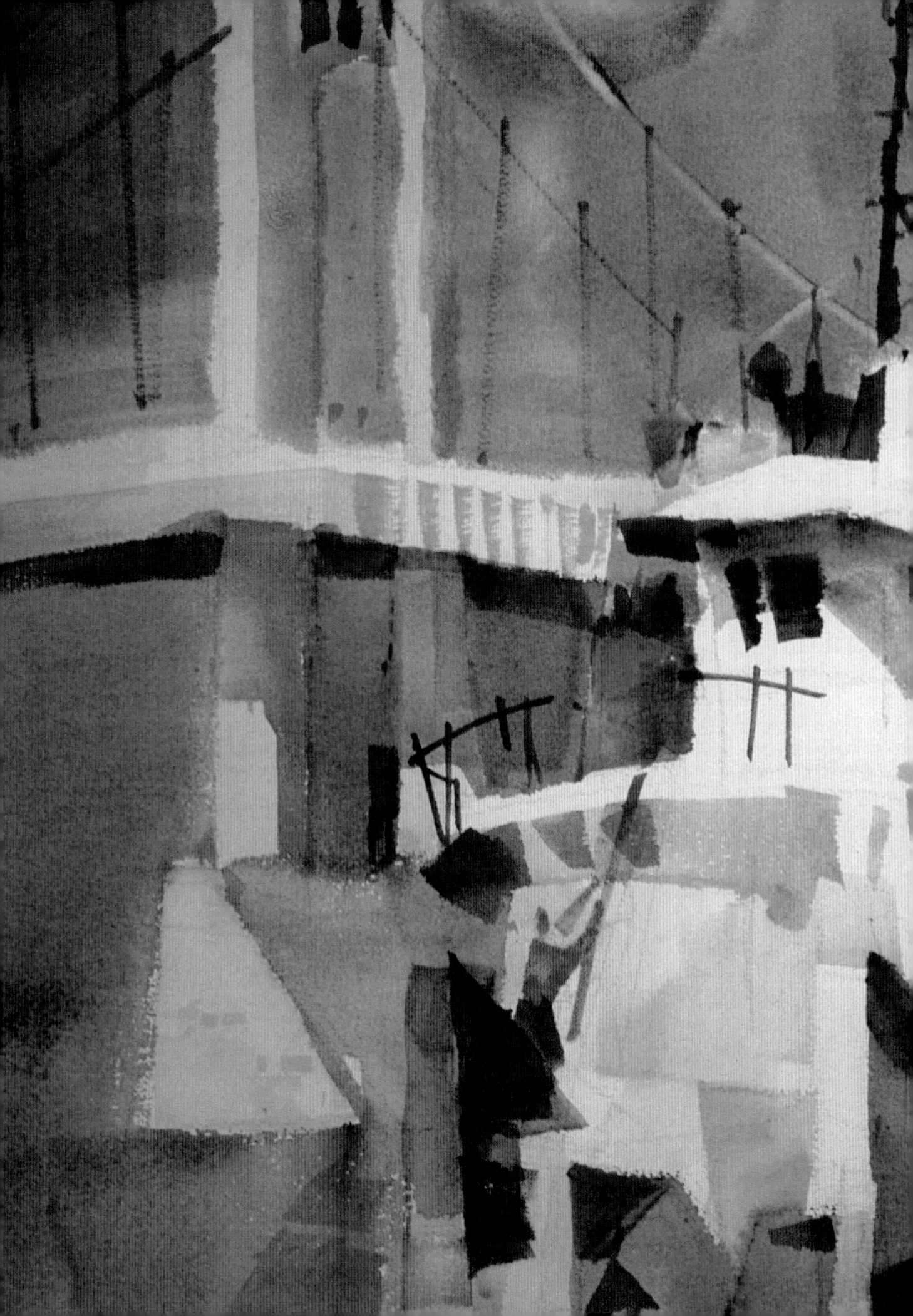

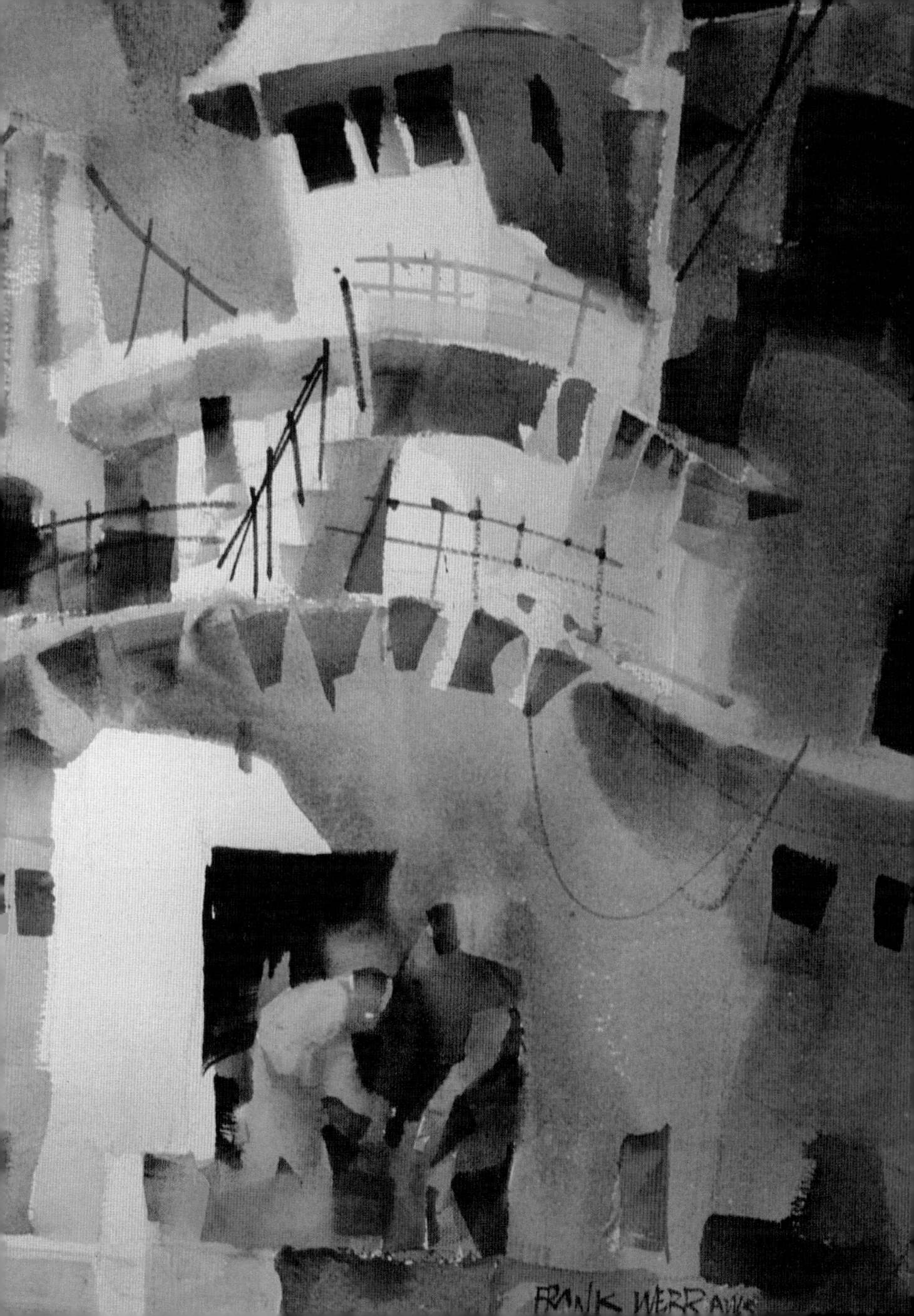

左圖／光學色彩（optical color）是透過另一種顏色看到一種顏色，這是水的常見特性。
然而，自中世紀以來，畫家們就使用油釉來產生光學色彩。灰色打底（grisaille）就是由
土綠色（terre verte）加白色製成。明度保持光亮以賦予後續彩繪釉料亮度。

右圖／留下灰色底色呈現出臉部的中間色調。這裡也採用一些薄塗法（scumble）。薄
塗法是一種半透明上色法，將淺色畫在較深的底色上。

右頁圖／帶有較暗主色的水彩在加入清水時，會顯露出底
色，所以紙的白色就會透出來。右圖由上至下分別為焦赭、
深群青、酞菁綠、酞菁紫和酞菁藍。其中焦赭最為獨特。
焦赭跟白色調色會變成鮭紅色（salmon）、加水稀釋則呈
現紅橙色（fiery orange），顏料最濃時則呈現較深的桃花
心木色（mahogany）。

色彩
COLOR

不管你對色彩有什麼感覺，都要納入考慮、並巧妙處理色彩的三個特徵，也就是色相、明度和彩度。

色彩術語

色相（hue）：是用來區分色彩的名稱，譬如：紅色、黃色和藍色。

明度（value）：是指色彩的明暗程度。

彩度（intensity）：跟色彩在明亮和灰色之間的強弱。

光度（luminosity）：是畫作發光的能力，通常來自畫作內部和底部的光線，譬如：在顏料下面水彩紙本身的白色，或在油畫顏料下方的白色底色。

著色強度（Tinting strength）：是指色彩在混合、著色或加深時保持本身特性的能力。

補色（complement）：是指一個顏色在色環上正對面（180度）找到的顏色。

淺色（tint）：是指色調的高明度，通常通過用溶劑（或水）稀釋顏色或添加白色來製成。用淺的「暗色」（light "shade"）來形容淺色是不正確的，正確的說法應該是用淺色（tint）一詞。

暗色（shade）：是指色調的暗明度或暗度，通常藉由添加黑色、補色或其他較暗的顏色製成。

色粉（pigment）：是一種乾粉產品或顏色粒，用於製作顏料的原料。

顏料（paint）：是色粉混合一種展色劑製成，也可以是一種染料混合惰性基質。

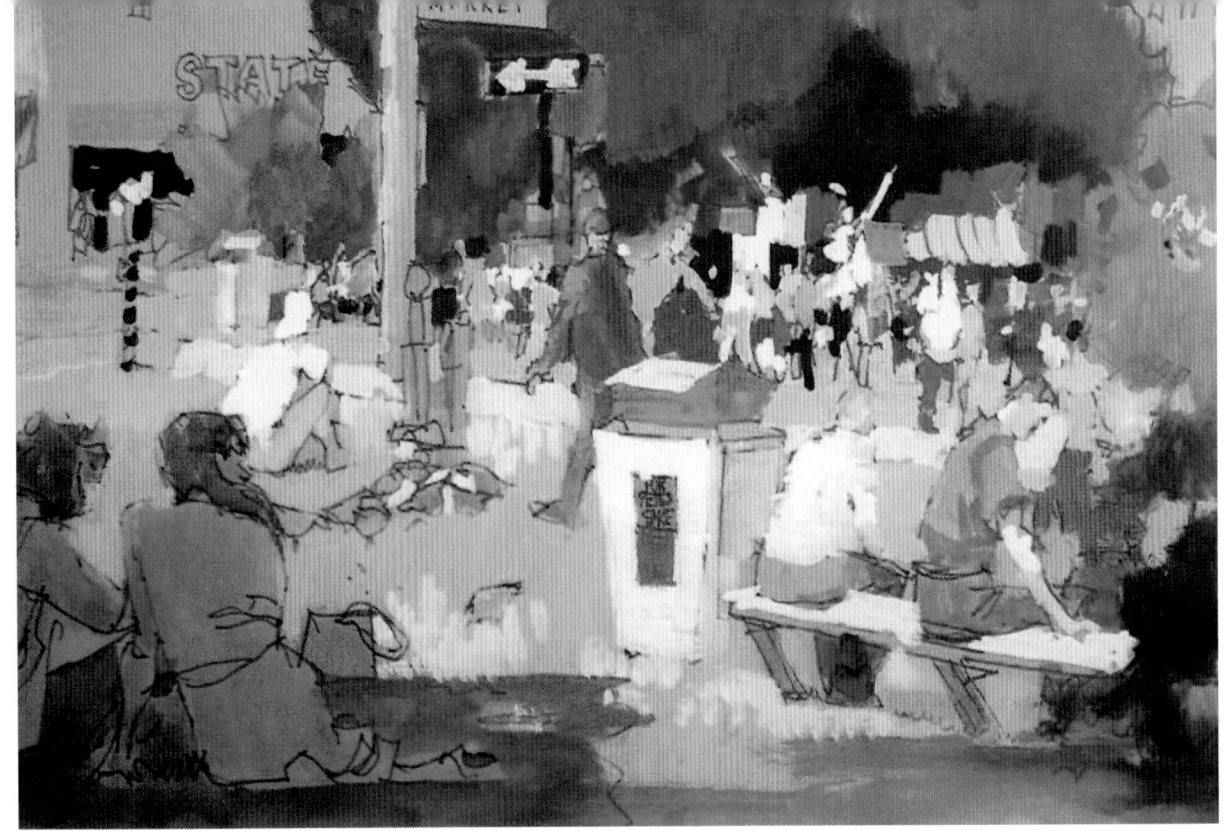

〈市集廣場音樂會〉Market Square Concert
20" ×30"（50.8 ×76.2 cm）

這幅不透明水彩習作跟大多數不透明水彩畫作一樣，都是以淺色為主。不透明水彩在較高調子的表現更為出色。這幅畫是畫在插畫紙板的灰綠色背面上。我用麥克筆開始畫。注意，有些麥克筆畫的部分褪色了。

顏料特性（paint quality）：著色表面的豐富性，是直接和決定性技術產生的結果。

同時對比度（simultaneous contrast）：是由鄰近色在色調、明度或彩度產生的明顯變化。

振動（vibrantion）：是當兩種彩度最高且明度相當的顏色並排放置時，對視網膜產生的影響。

頭調（Toptone，或稱主色〔masstone〕）：是顏料未經稀釋在調色盤上呈現的主要顏色，或是在畫上厚塗顏料，顏色會顯得更暗，而不會顯現本身最亮的顏色。茜草紅、酞菁藍和酞菁綠這些顏色尤其如此。

底色（undertone，或稱基調）：是指有較暗色彩的某些顏色用溶劑稀釋、添加白色或用小刀刮掉表面薄薄一層後，就會顯露出底色。講究透明不加白色的水彩技法幾乎徹底將底色這種畫法排除在外。

光學色彩（optical color）：是透過眼睛來混合顏色。譬如，在點彩畫中，從遠處看時，有細微差異且未經混合的顏色，看起來就在混合在一起。當一種顏色透過第二層透明顏色罩染時，也會發生另一種光學混色。

水彩色環

以漢沙黃（Hansa Yellow）、喹吖啶酮紅和酞菁藍為顏料的三原色。色彩從色環中心到外圓的距離代表色彩的彩度，中心為中性灰或零彩度的顏色，而外圓的顏色彩度為100％。二次色（secondaries，也稱為間色）包括橙色、綠色和紫色，也就是由三原色中的任何兩種原色等量混合調出的顏色。這些顏色是由彩度最高的原色混合而成，因此顏色較灰，彩度較低，無法列在外圓區。再往內，更接近灰色的是三個中性三次色（tertiaries），包括：紅褐色、黃綠色和灰紫色，都是由紫色、橙色、綠色這三種二次色兩兩相混而成。請注意，三個三次色是低彩度的原色。黃綠色是低彩度的黃色，紅褐色是低彩度的紅色，灰紫色是為低彩度藍色。這個色環僅供理論參考，顯示出原色

到二次色和三次色的進展及其結構關係。選擇這三種原色是因為顏料本身的清澈度（染色力），也因為這三種原色調成暖色或冷色時最好用。

平版印刷機的調色以套印方式顯示，說明三原色如何套印以混合顏色。為保持清晰度，黃色油墨和紅色油墨都被淡化70％，藍色油墨被淡化50％。在印刷過程中，還會加入黑色油墨。

高倍數放大平版印刷機的四色半色調網點顯示，色彩的並置和重疊提供光學混色。本書所有畫作都是以這種方式印刷的。

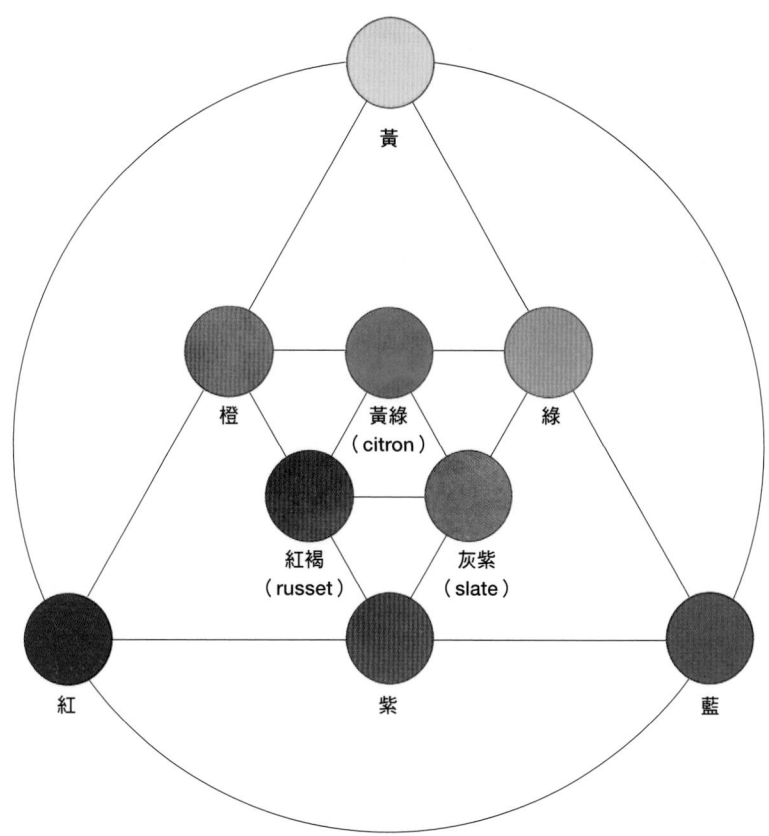

由現成的二次色調成的中性三次色。A. 黃綠色是由鎘橙加翠綠色（emerald green）調成。B. 灰紫色是由酞菁紫和翠綠調成。C. 紅褐色是由酞菁紫和鎘橙調成。幾乎可以保證三次色的色彩是和諧的，因為任何三次色都包含三原色。

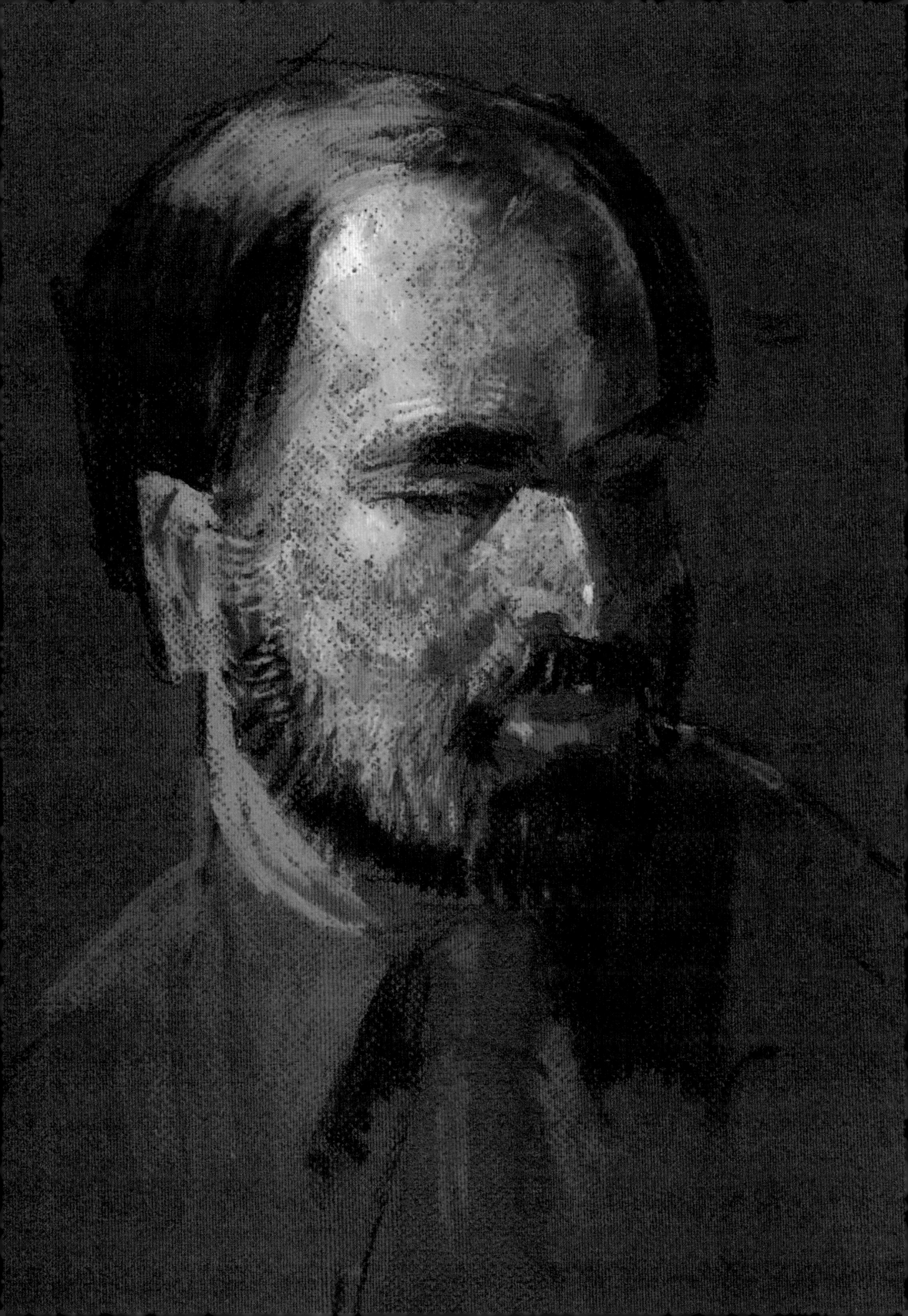

顏料色環

在下方的顏料色環上，我列出大部分最常使用的水彩顏料。外圈包含高彩度色調，而中心三角形則是中性灰色。在實際練習時，你會發現有許多現成的綠色調和橙色調（二次色）的彩度跟原色的彩度一樣高。因此，這些顏色被放置在帶有亮色的外圈上。還要注意佩恩灰、生棕和火星紫如何與三次色的位置靠攏。這個顏料色環顯示的許多顏色都是淺色，因此讀者可以更清楚地看出色調。

在實際用水彩作畫時，有個讓我們感到挫敗的地方，水彩畫的一個特點是，雖然一種顏料可能在色環上位於中性三次色附近，但它的

著色強度和底色可能使其幾乎與原色或二次色具有同樣的影響力。

如果你的用色一直很隨性，何不複製這個圖表，並將你調色盤上的顏色試著列在這張圖表上？

請注意：我會使用好幾家製造商生產的顏料，而且經常更換品牌，並從我的調色盤上添加或拿掉某些顏色。因此，除了漢沙黃和酞菁深紅（phthalo crimson）是Grumbacher這個牌子的顏料外，我盡量不根據任何商標名稱來表達我的想法。在實際操作時，我會根據每種顏色的溶解度、黏稠度、色調、沉澱性、透明度和可用性等特性來選擇我要用的品牌。

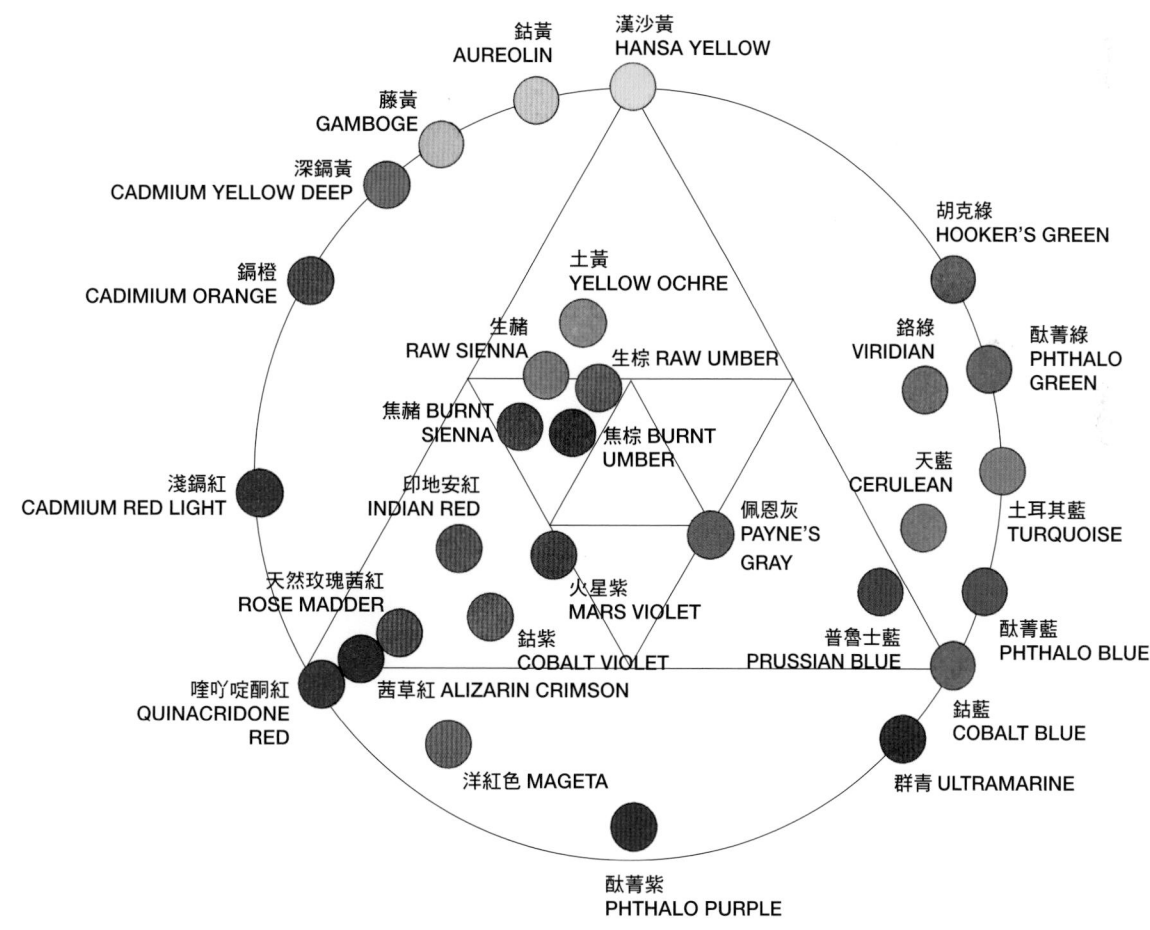

左頁圖／最好使用粉彩來研究色彩，因為粉彩是純色，不會因為顏料展色劑而變暗。

對比

暖色與冷色的對比

印象派的做法是將對比色的小筆觸並置，在觀看者眼中產生一種生動感。雖然我們當中很少有人願意用小圓點作畫，但我們可以透過混合暖色和冷色，巧妙運用一些破碎色彩的閃爍。藉由以下方式做到這一點：

一、以濕中濕畫法將暖色畫到冷色上，反之亦然。這種做法要求第二次上色時，筆觸要輕柔，才不會破壞第一層顏料。

二、我們可以將色塊並置。這種馬賽克般的畫跟印象派表達色彩的方式類似，但在對比色調之間採用柔和的邊緣，這種柔和邊緣的產生是因為上色在微潤但不濕的畫紙上。在進行濕中濕畫法時，很容易形成融合的邊緣。

三、我們可以以乾上濕的畫法，在乾掉的冷色上，染上暖色，反之亦然。兩層顏色產生變化，是藉由透明罩染看到一種色調的結果。觀看者眼中會形成這種光學混色。

色調與色調的對比

在作畫時，當然可以選用不同的色調。問題是，一幅畫的色彩要有統一性。以一種色調為主是讓色彩具有統一性的最快方式。主色調將占據畫面的大部分面積。加入對比色調是為了產生趣味，但不應挑戰主色調的主導地位。如果沒有占主導地位的主色調，那麼至少要讓畫面以暖色調為主或以冷色調為主。

1. 以濕中濕的畫法，將冷色畫在暖色上。

2. 色塊與色塊的並置（縫合法）。

3. 乾上濕畫法（重疊法）。

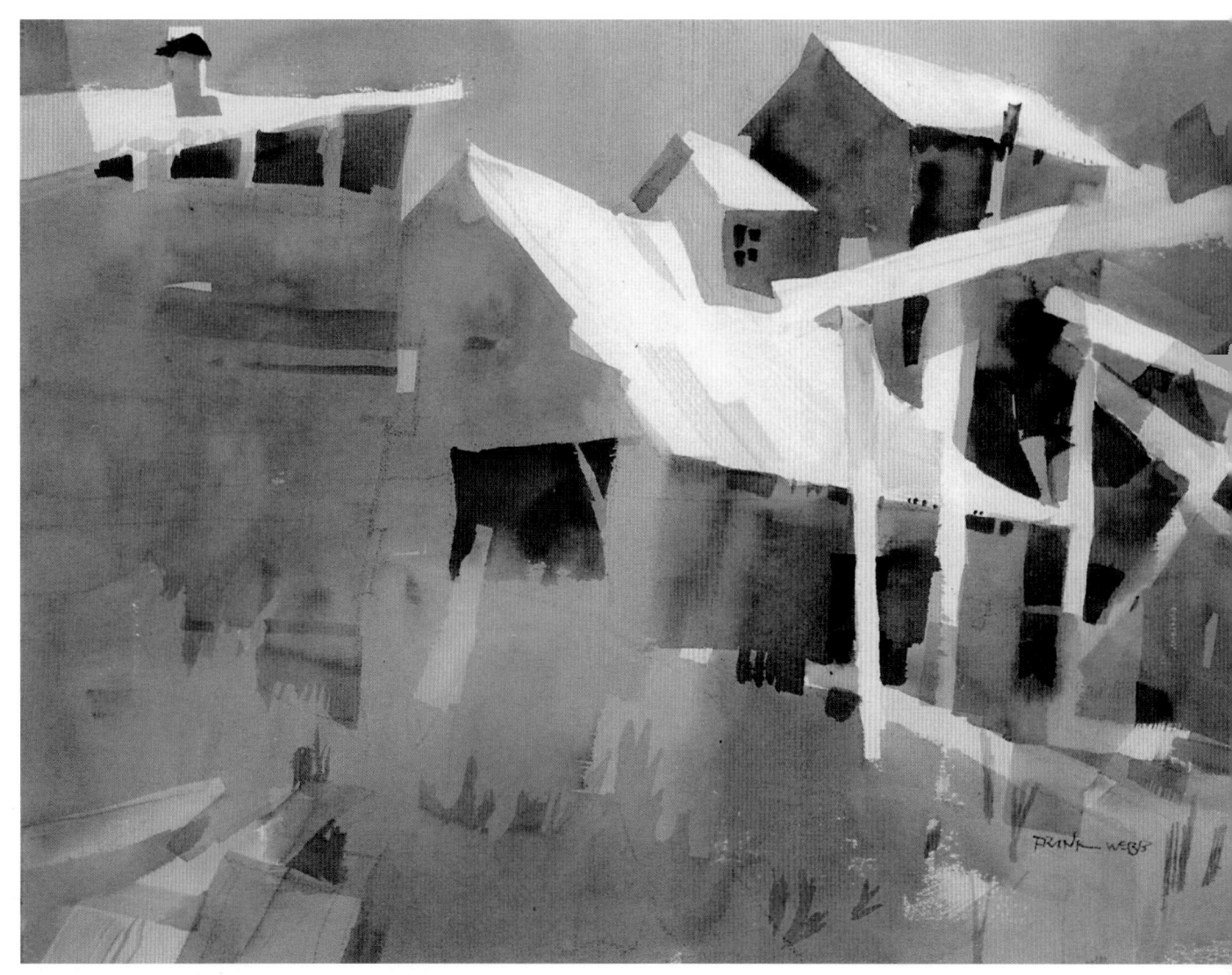

〈西瓦茲布羅的木材廠〉West Wardsboro Lumber

22" ×30"（55.9 ×76.2 cm）

黃色調統一這幅畫的畫面。當然，畫中也有一些紫色，讓黃色更加生動，
但由黃色在其他色調中占主導地位。

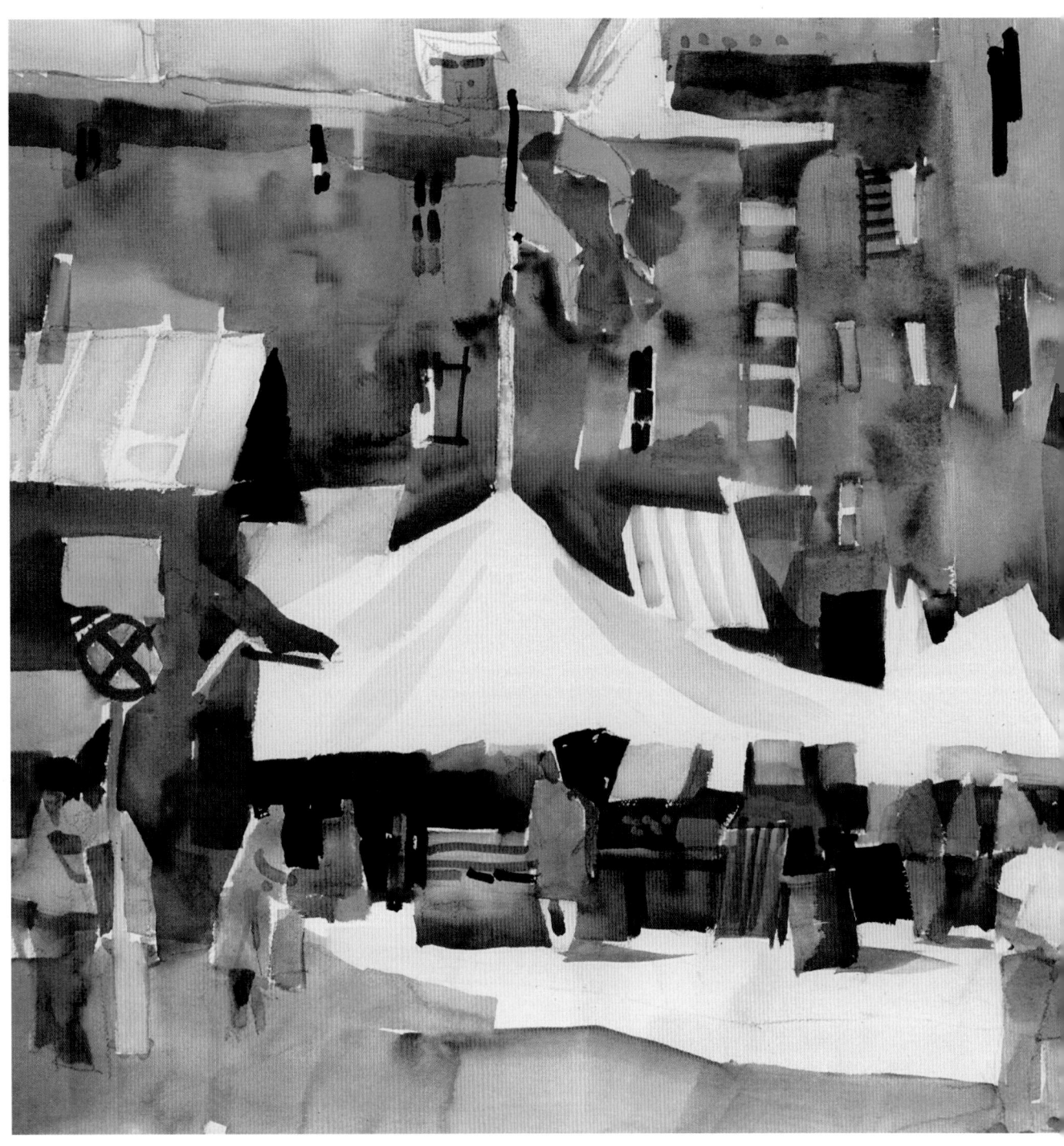

〈大學廣場〉University Platz
22" ×30"（55.9 ×76.2 cm）

這是在薩爾茨堡當場直接畫的作品。各種彩度的顏色有助於增加畫面的趣味，暗色突顯出亮色。當然，這些顏色都不是現場看到的實際顏色。我創造自己的配色，並添加了旗幟和其他細節，但還是盡量保持在再現性繪畫的條件範圍內。

鮮豔與暗淡的對比

色彩的彩度是一個經常被忽視的特性。如果你改變彩度，一幅畫會變得更加有趣。將彩度低者與彩度高者進行對比。在趣味中心附近的較小形狀和細節，保留彩度高的顏色。大部分的大面積應由中性色組成。

明暗對比

第三章討論過明暗對比。每種顏料色彩都有其特定的明度（譬如：黃色是高明度，看起來比較亮）。你必須控制明度並能巧妙運用所有顏色的色調、明度和彩度。

互補對比

色彩的生動源自互補色的使用。顏色對比暗示完整性。在一對補色中，其中一種顏色應該在大小或彩度上占主導地位。

同時對比

色彩會受到周遭環境影響。如果你在灰色區域的周圍畫上黃色，就可以讓這個灰色區域看起來像紫色。

上面這兩個圖案的中心處都是中性灰色。但是，如果你閉上一隻眼睛，瞇著另一隻眼睛看，你會看到左圖中心呈現綠色，而右圖中心呈現紅色。

上色的四種畫法

固有色（local color）

早期畫家用色彩描寫畫面時，會畫藍色的天空和綠色的草地。

印象派色彩

用於提供光學混色，而個別顏色則提供空氣感。

表現主義色彩

以高彩度使用以誘發情緒反應。

結構式的色彩

可以透過巧妙用色來暗示空間感。暖色看起來向前，冷色顯得後退。此外，彩度高的顏色似乎會往前，而彩度較低的顏色則往後退。

色彩的主導性

讓一幅畫的色彩具有統一性，最可靠的做法之一就是，讓一種顏色占主導地位。一種色調及其鄰近色調應該占據大部分畫面。當許多面積均等的色彩在畫面上相互競爭，就會導致色彩不具統一性。

白色和深色的角色

在任何媒材中，白色、灰色和黑色都是讓眼睛獲得休息之處，也作為參考色。在整個明度範圍中，白色最吸引人，因為白色被隱喻為光明、知識和神性。雖然從色彩理論來看，物理學家可能將白色和黑色排除在外，但畫畫的人都知道，在減法混色時，我們經常使用白色、灰色和黑色，做為任何配色方案的一部分。

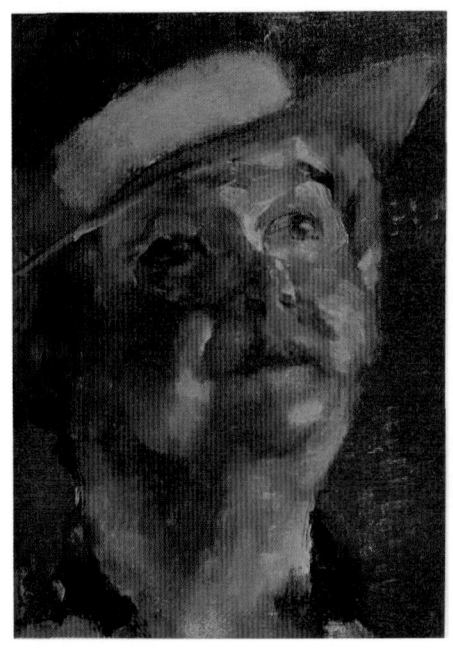

〈滿面紅光〉All Red Up
14" ╳ 11"（35.6 ╳ 27.9 cm）

在這張油畫肖像速寫中，顯然是以紅色為主色。像往常一樣，補色（綠色）就在暗部出現。

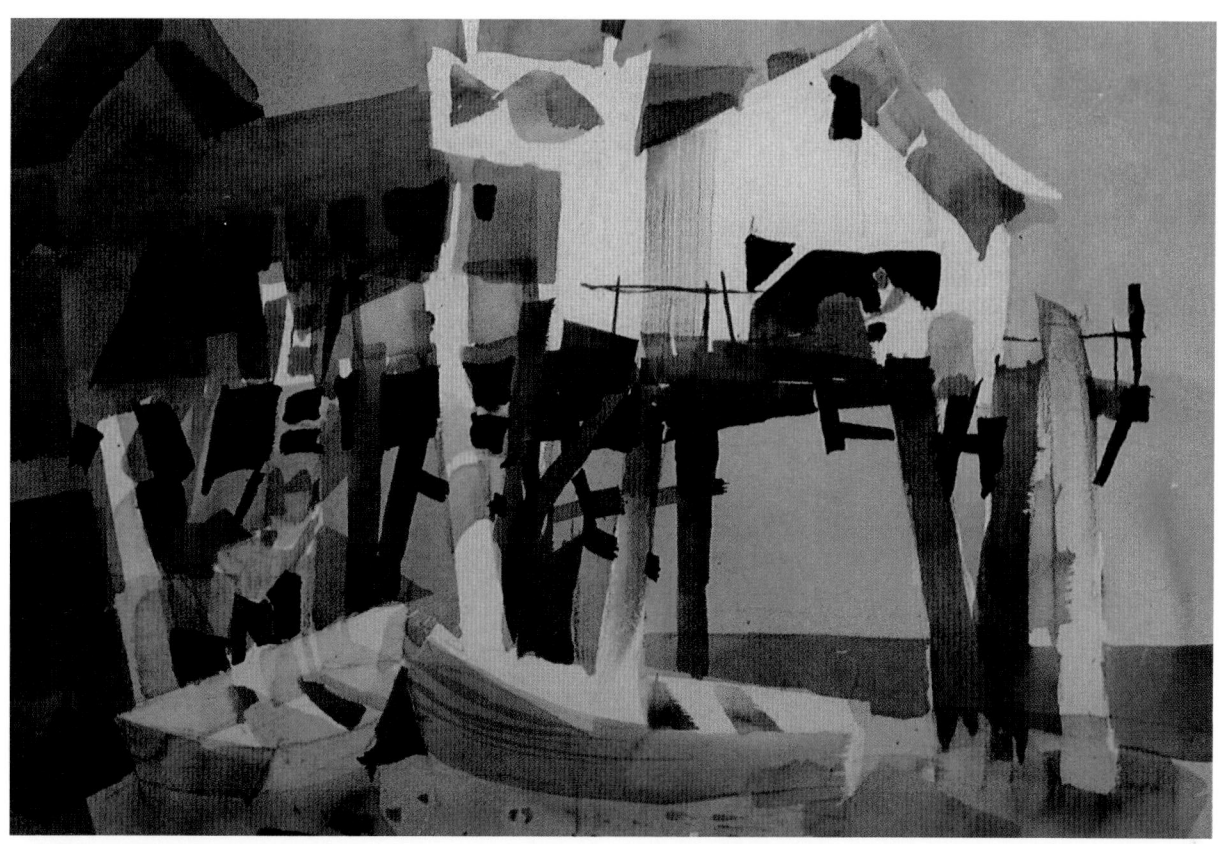

上下圖／這兩幅畫是以相同主題組成，其中一幅以黃色為主色，另一幅以藍色為主色。

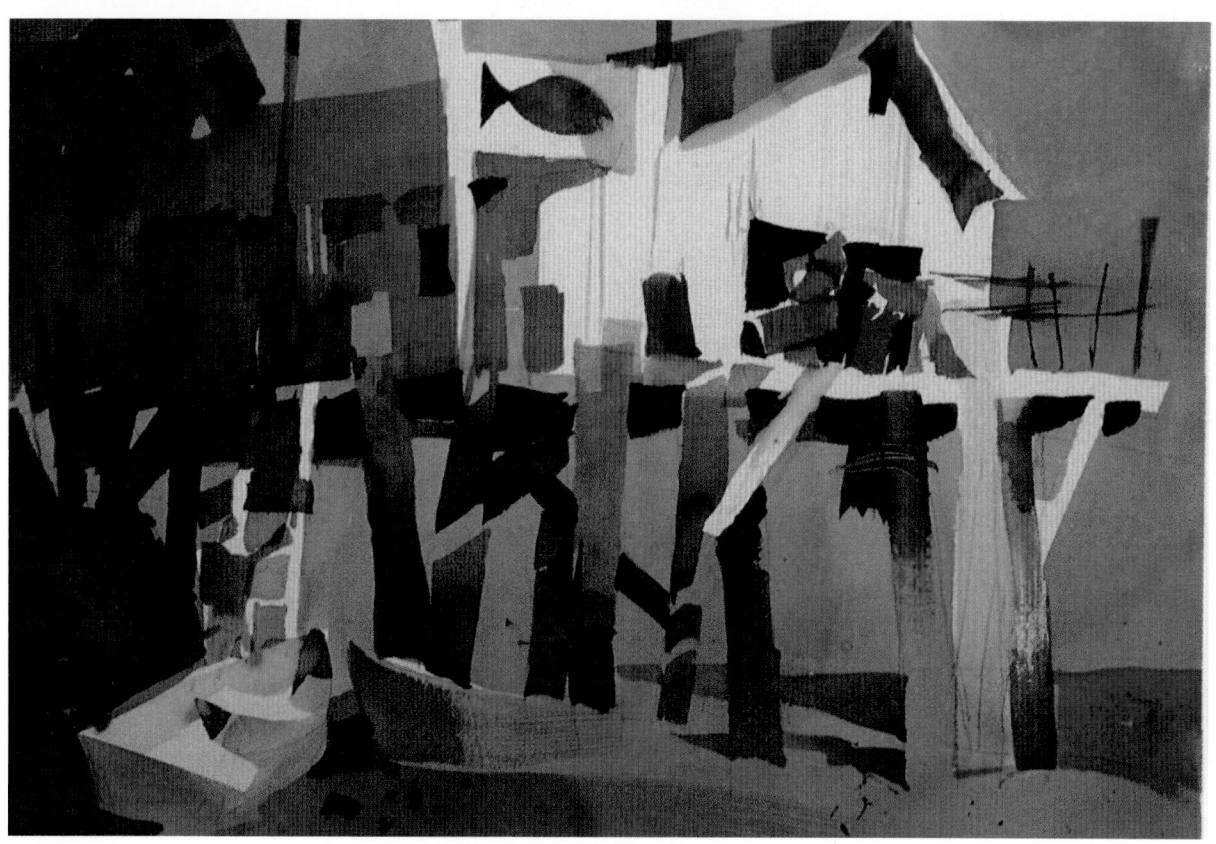

色彩造形

　　傳統上，畫家藉由使用明度變化暗示明暗
效果，畫出物體的大部分造形。第三章指出，
明度間距很快就會用完。在無法獲得明度差異
時，我們可以使用色調或彩度變化進行造形，
進而大大擴展表面造形的範圍。

右圖／紅色調混合茜草紅和淺鍋紅。黃色調是檸檬黃和藤
黃。跨色的微妙互動啟動了色彩通道。

下圖／由於我的主題缺乏明顯的明度差異，所以我使用顏色
變化畫出大腿的形狀。保持一個明度，但改變色調，這是實
現簡化的一種方法。

跨色

　　以色環上兩個直接鄰近的顏色做替代，就能產生跨色，譬如：在紙上混合黃色和紅色以形成生動的橙色。或者，更簡單的做法是，在畫大面積的紅色區域時，將茜草紅及其鄰近的淺鎘紅進行紙上混色。這種微妙的互動就能增加趣味。

顏色反覆出現

　　一幅畫中的任何一種顏色都無法被整合，除非這個顏色在畫面其他地方得到呼應。畫面的循環流動和統一性就來自反覆出現。在自然界中，顏色反覆被視為反射光。就像在音樂中一樣，你需要對主題進行變奏。在顏色反覆出現時，要改變顏色面積的大小、彩度、明度，就連色調也可以做一點改變。跟機械式的重複相比，這種做法就能讓畫面產生更逼真的效果。

漸變

　　色調可以在不改變本身明度或彩度的情況下，往其他色調漸變。顏色的**明度**可以在不改變本身色調或彩度的情況下，逐漸變亮或變暗。顏色的**彩度**可以在不改變其色調或明度的情況下，從暗淡到明亮，或反之亦然。

　　因此，我們看到色調、明度和彩度是各自獨立的。色調、明度和彩度都可以各自或互相組合地向上或向下移動或漸變。漸變可用於避免單調，讓某個區域最為突顯並降低對比。用黑色以外的顏色讓某種顏色變暗，顯得比相鄰的色調更暖或更冷。在形狀結合處增加某種色

調的濃度或彩度，就能在明度保持不變的情況下，增加色彩的光澤。或者，為了在兩種顏色的交界處減少兩種顏色之間的不協調，就可以讓顏色往另一個顏色漸變。

色調到色調的漸變

色調到色調的漸變加上明度的漸變

色調到色調的漸變加上彩度的漸變

單一色調的明度漸變

明度與色調的漸變

明度與彩度的漸變

單一色調的彩度漸變

彩度與色調的漸變

彩度與明度的漸變

中明度

　　大多數高彩度的顏色都在中明度範圍內，黃色（明度最高）和紫色（明度最低）則是例外。如果你在繪畫創作時，想突顯強烈明確的色彩，就應該精心設計，以中明度為畫面的主導明度。

通透感

　　水彩顏色在減少調色和修改的情況下，幾乎總能產生最美的通透感。在紙上混色時，水彩這種媒材更能自由流動。你無法像油畫家那樣判斷調色盤上的一堆顏色，在畫面上會呈現什麼顏色。因為判讀水彩顏色的最佳方式是，畫在紙上後，再跟紙上的其他顏色一起比較。

當藍色邊緣遇到黃色邊緣時，會產生明顯的差異。如果是一種顏色往另一種顏色漸變，兩種顏色接合處就不會那麼明顯，儘管邊緣仍然同樣銳利。

當黃色遇到紅紫色時，邊緣也很銳利。如果增加兩者之間的彩度，就會產生更鮮明的對比。因此，我們看到有些接合處可以被弱化，而有些接合處可以被強化。這些上色技法為色彩的使用提供很大的自由度。

簡化用色

　　只要利用簡單的三次色和有限的用色，就能畫出相當範圍的色彩明度和彩度。依我所見，簡化用色唯一不適用的情況是，要調出各種顏料表現所有明度範圍的情況。由於最純粹的水彩畫並不複雜，沒有用到不透明水彩，幾乎任何兩種或三種對比色都可以隨意混合。當我簡化用色時，我最喜歡使用這些顏色：

- 焦赭、酞菁藍
- 鉻綠、淺鎘紅
- 酞菁藍、茜草紅、藤黃
- 土黃、焦赭、佩恩灰
- 酞菁紫、鎘橙、鉻綠
- 鈷藍、印地安紅、土黃

使用色彩重新創造自然界中普遍存在的和諧色調時，人們總是煞費苦心想要精準地模仿，結果卻徒勞無功。其實，只要藉由相同的色彩範圍重新創造，雖然畫得不準確或跟對象物相去甚遠，還是能保持那種色彩和諧感。隨時動腦善用這種妙處，當人們打破死板的用色規則時，色彩會自然取得協調。我再說一遍，以調色盤為起點，從自己對色彩的認識開始，色彩的和諧跟機械化且順從地照抄大自然的色彩截然不同。

—— 梵谷

掌握明確的色彩

美 國 作 家 威 廉 · 史 壯 克（William Strunk）曾說：「如果你不知道某個字怎麼唸，就大聲說出來。」本著同樣的精神，尋找不被恐懼玷汙的明確色彩。不確定的色彩是不好的色彩。這樣講並不是說灰色沒有用處，但即使是灰色也應該慎重調出，而不是胡亂塗和重複修改來畫出灰色。如果你認為顏色不對，卻把上層正確的顏色塗改掉，最後只會讓整個顏色變髒，無法達到所要的效果。

發揮想像力，不要照抄

創意要求我們創造自己的形狀、明度和色彩。色彩來自你的調色盤，而不是來自主題。嘗試為每幅畫制定自己獨特的用色策略。寧可做錯，總比猶豫不決來得好。

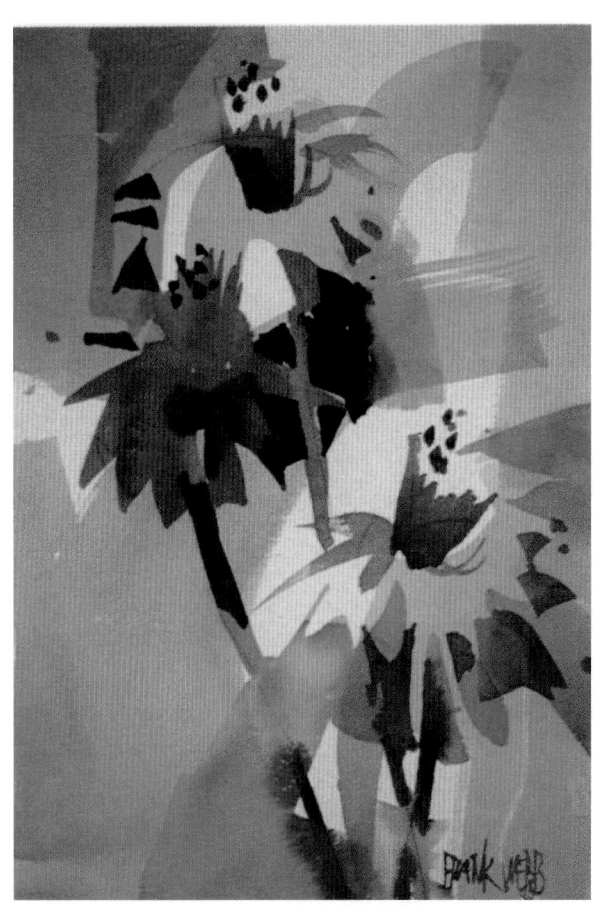

這幅小畫是用焦赭和普魯士藍這兩種顏色繪製而成的。我只在小區域用上最濃的焦赭。仔細看看這兩種顏色如何結合在一起形成綠色。我認為最好選擇一個暖色和一個冷色，這樣會產生富有變化的暗色。

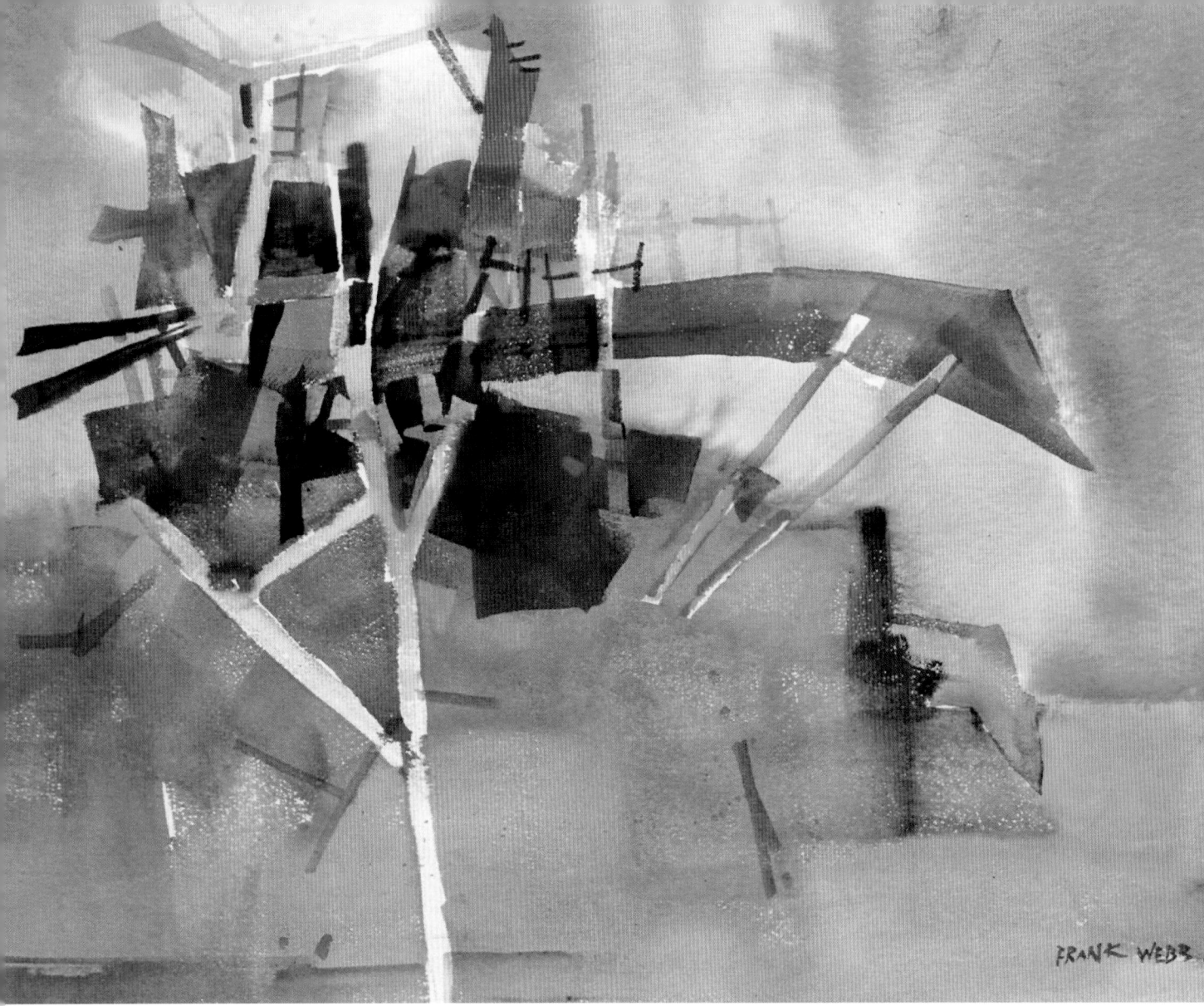

〈哥倫比亞河上的釣鮭魚平台〉
Salmon Fishing Platform on the Columbia River
22" ×30"（55.9 ×76.2 cm）

在這裡，我想像整個景色是背光，並使用亮色暗示光芒四射的感覺。
通常，不受約束地使用顏色就能帶來驚喜。

同一明度值內的色彩變化

你可以在同一明度的形狀內，改變色彩的豐富性。這進一步證明，明度組織比色彩更為根本。如果你發現在大區域上進行明度漸變是不可行的，就為那個平淡無奇的區域創造色彩漸變或彩度漸變。

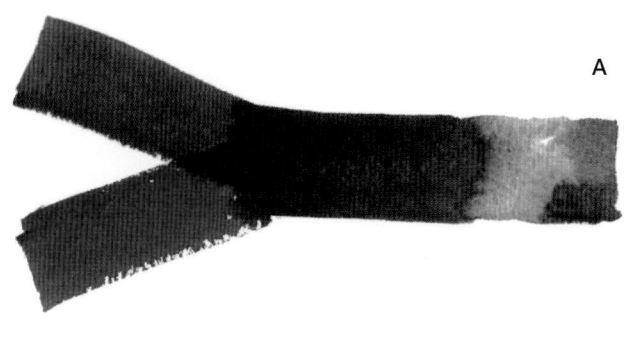

基礎色

大多數畫家使用最喜歡的色彩組合，作為大面積的明度基礎。通常，更小面積、更具對比度的色彩是畫好基礎色後再添加上去的。這種基礎色最常見的一種組合是群青和焦赭。

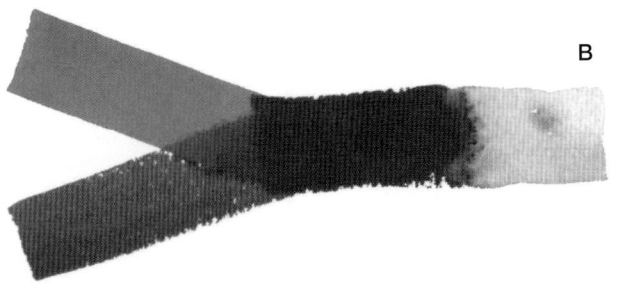

走進任何展間都會發現這種藍色和棕色的組合。如果你總是用這個基礎色開始作畫，何不試試其他基礎色呢？我試過的一些基礎色是鈷藍和印地安紅、鉻綠和茜草紅，或是鉻綠和焦赭。使用一個暖色和一個冷色做搭配最實用。基礎色的目的是達到預期的明度，讓畫面冷暖交替，同時啟動大面積之間的連貫性。

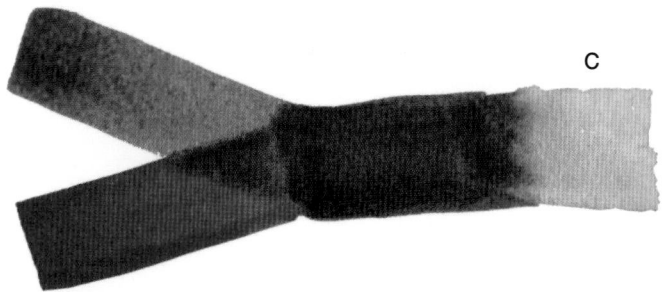

典型的基礎色是：

A. 群青＋焦赭

B. 鈷藍＋印地安紅

C. 鉻綠＋茜草紅

D. 鉻綠＋焦赭

合併暖色和冷色

在明度分配中，亮部必須聚集在一起，與聚集在一起的暗部形成對比。因此，在色彩上，首先要將暖色聚攏，跟聚攏的冷色產生對比。當注意力集中小群組在明度或色彩的對比，而忽略大群組的對比時，畫面就會變得雜亂。

筆觸要輕盈

在調色盤上過度調色，最容易導致色彩失去光澤並遭到破壞。紙上混色是利用水力學、毛細作用、重力和表面張力，產生更自然不規則的生動色彩。要注意的是，筆觸移動應該像蝴蝶翅膀那般輕盈。

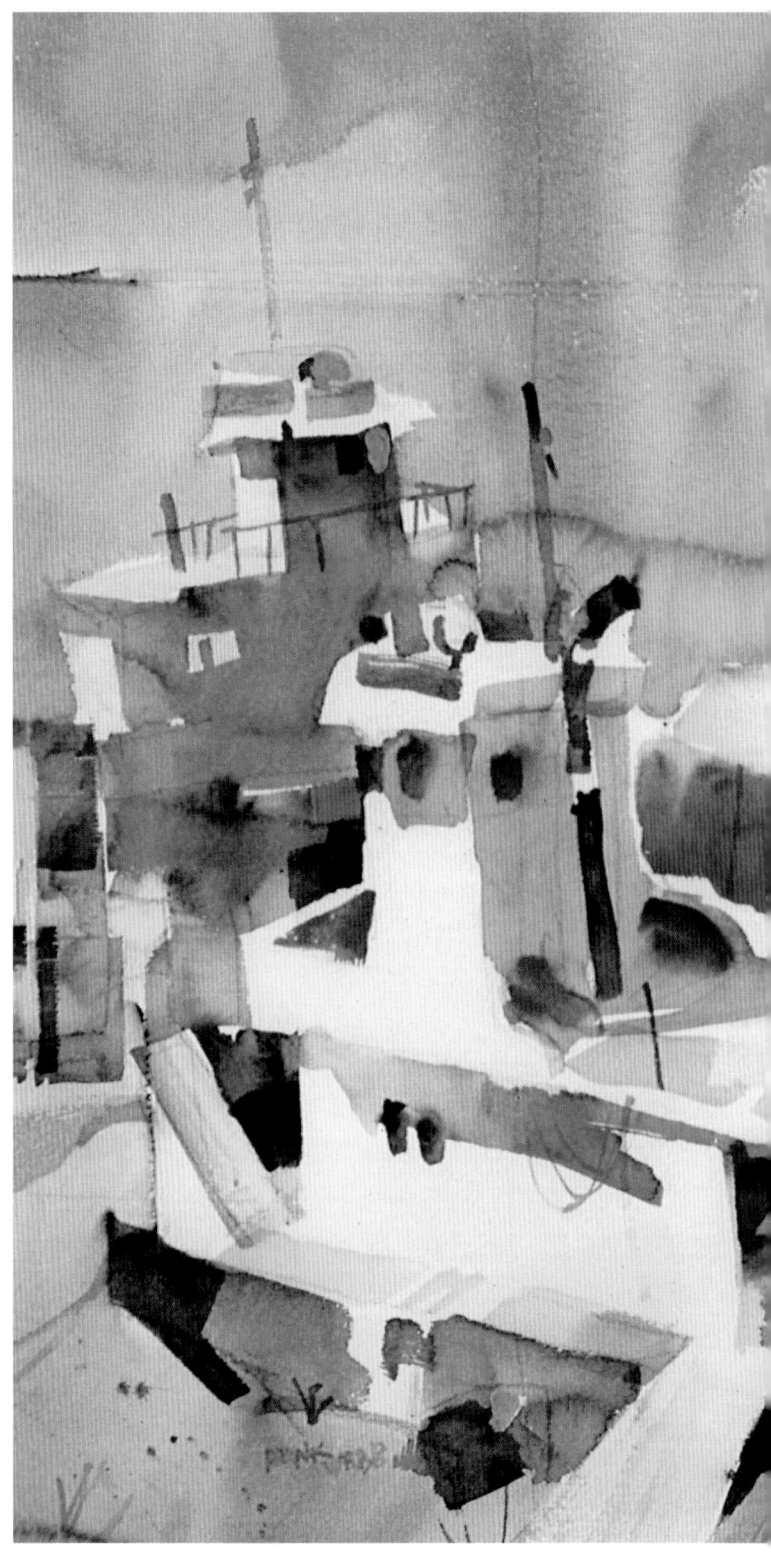

〈在莫農加希拉參觀商船〉
The Monongahela Visits the Chick
Grimm
22" × 30"（55.9 ×76.2 cm）

在乾燥紙面上直接畫出主題。我用大排筆直接上色，打算先畫最上層的大面積色塊。在畫面中，次要的冷色將作為主色的冷黃色襯托得更加鮮明。畫作承蒙沃索保險公司（Wausau Insurance Co.）收藏。

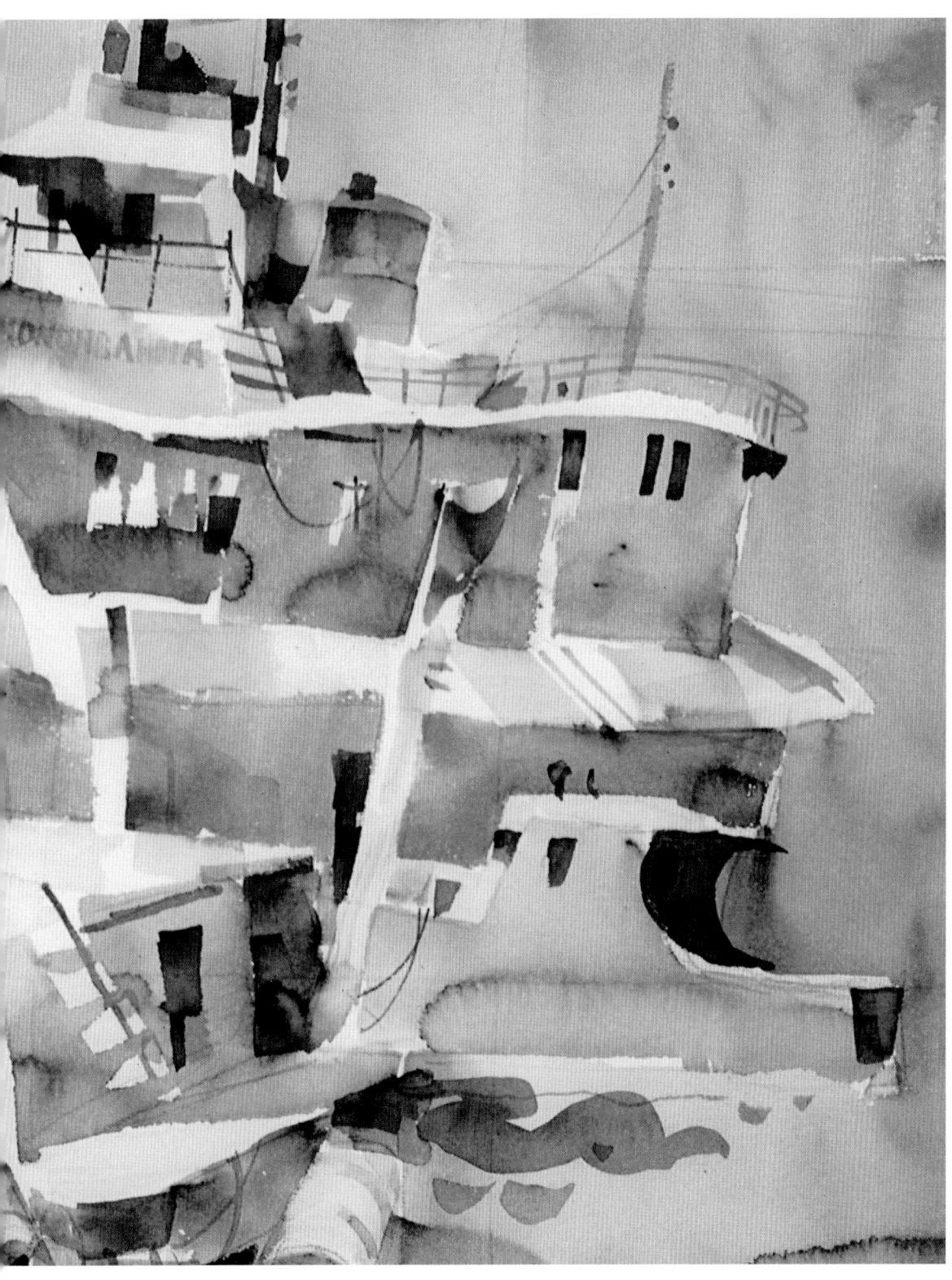

下頁圖／〈太平洋叢林海灘〉Pacific Grove Beach
22" ×30"（55.9 ×76.2 cm）

這幅畫是現場上課示範完成的。那是一個霧色朦朧的早晨，但我沒有畫出霧色和霧色中的大氣透視，而是選擇使用日落色彩，這樣我就可以用暖色來襯托冷色。

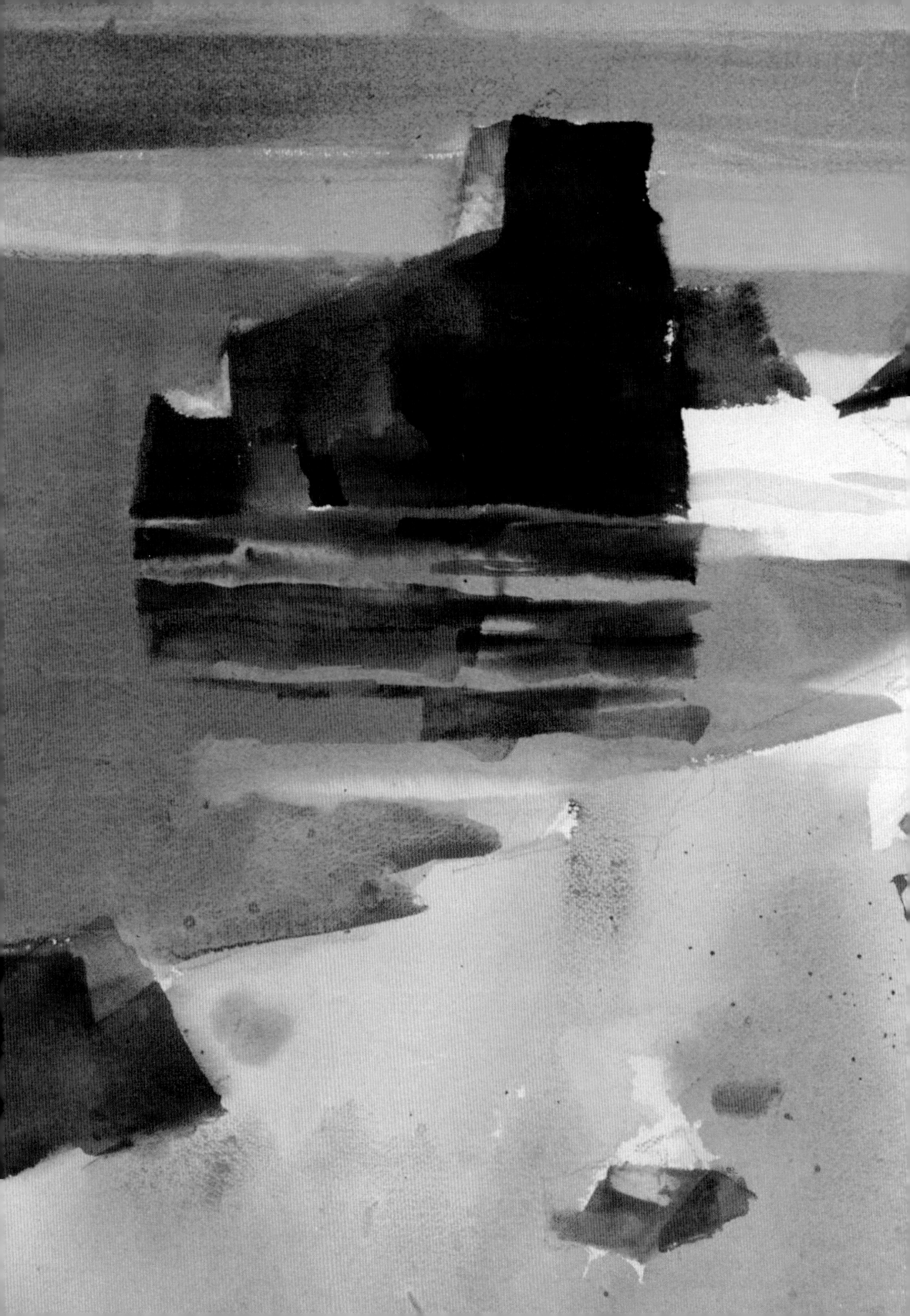

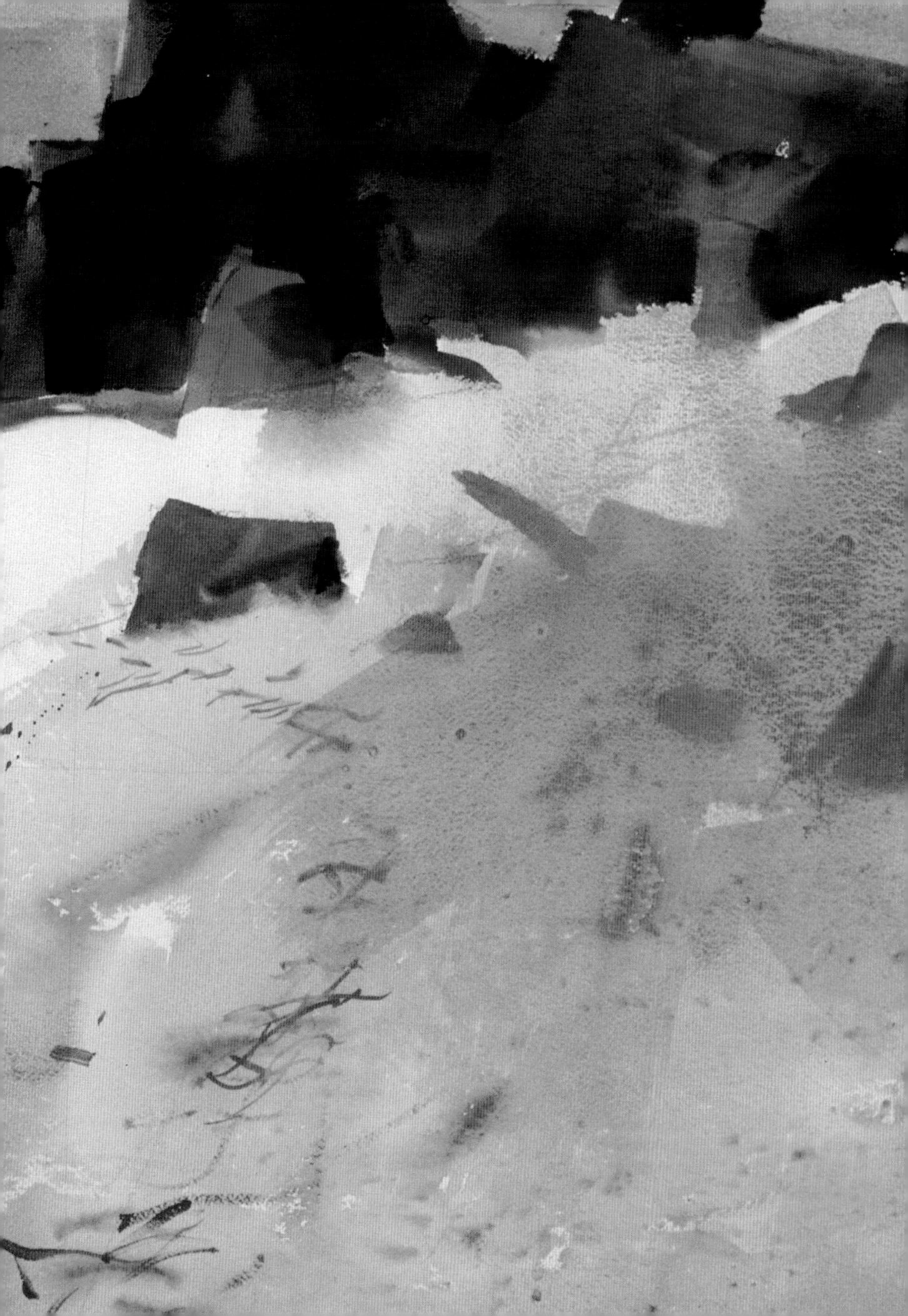

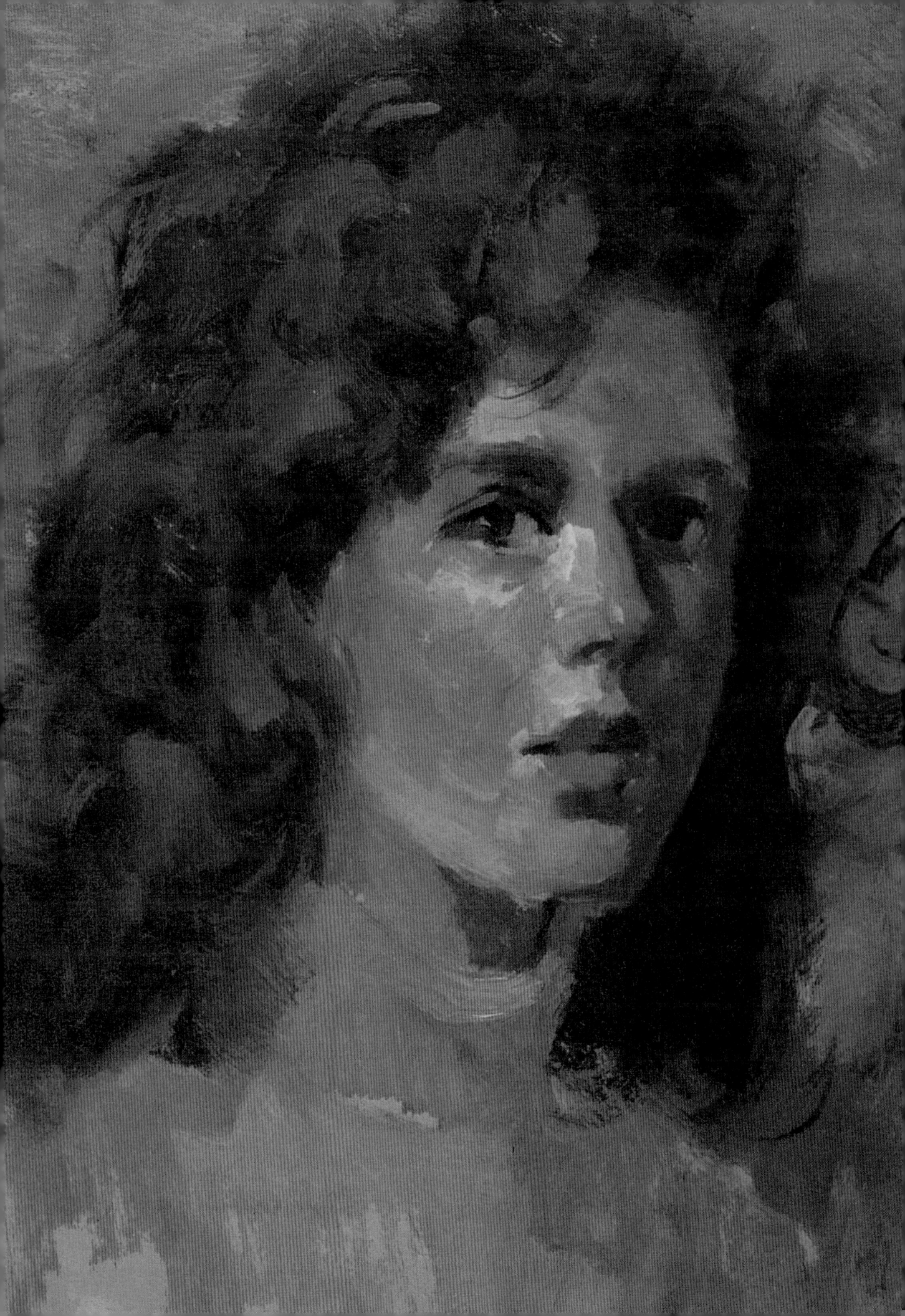

風格
STYLE

　　許多畫家在尋求風格之際，都會經歷自我認同危機。但風格並不像服裝潮流，可以說跟就跟。風格不是添加到個人作品中的東西。獨特性是與生俱來的，是經過成長和鍛鍊，是真誠、勤奮和連貫的產物。風格就是個性。

　　你對潛藏在表象背後的理解，最終會凝聚和強化某些特質，讓你的作品獨一無二。風格是努力和痛苦的必然結果。當我們放棄自己的某些部分時，就會感到痛苦。藝術這門學科要求我們即使不願屈服，也要放棄。

　　就像魚水之歡這種事是別人代替不了的，所以用別人的風格來畫，又想畫出自己的風格，也只是徒勞無功。藝術和風格永遠取決於真誠。不真誠，譬如，只為了賺錢或為了名氣而畫，一定會阻礙風格和品質。

審視自我

　　你是演奏家還是作曲家？前者專注於技巧和表現，而後者主要關注創意概念。你是認為世界理應是何種樣貌的古典主義者？是擔心著你所希望的世界變成什麼樣貌的浪漫主義者？或者，你是了解世界做何感受的表現主義者？

　　你需要靠藝術謀生嗎？你願意投入時間長期學習嗎？你做事主動積極嗎？你很隨興，還是按部就班？

　　你愈了解自己就掌握愈多線索，知道自己的作品應該往什麼方向發展。

自由與限制的對抗

　　風箏為什麼會飛起來？是風的關係嗎？不是。因為如果你把風箏的線切斷，風箏就會掉下來。那麼，風箏飛得起來是線的關係嗎？不是，光靠

線不能讓風箏飛起來。風箏是在自由與限制之間的微妙邊界上飛翔，而藝術就是從那種提供必要張力的跨越位置產生的。

完全隨興是混亂的，而徹底按部就班又很無趣。然而，我們不能生活在一片混亂中，況且，也沒有人會選擇受到嚴格控制，不是嗎？生活猶如藝術，我們需要將偶發性與秩序結合起來。

有些藝術家善用偶發性開始創作，並朝著秩序而努力。有些藝術家按部就班地開始，希望慢慢借重偶發性和隨興的發揮。兩者都以綜合形式與內容為目標。

看到跟知道的對抗

美國藝術史學家伯納德・貝倫森（Bernard Berenson）提出的這個區別，將一種藝術風格與另一種藝術風格區分開來。埃及人只畫出他們知道的東西，並沒有從一個靜止點畫出一種統一的人類形象。相較之下，印象派則是專注於看到的東西，以至於放棄所知之物。你的風格將直接關係到你如何結合本身看到和知道之物。用你所知道的來糾正你所看到的。大致說來，你知道的事物是你經年累月看到的事物，所做的總結。

直覺式繪畫

直覺式繪畫就是憑著一時興起的念頭作畫。這種直覺（洞察力或靈感）來自加速思考。直覺式繪畫直接看透主題的核心。如果你曾經在崎嶇不平的山坡上往下跑過，就算突然間下起雨來，你也有信心即使快速奔跑，雙腳會踏在適當的石頭塊面上。你的整個身體都將面臨尋找穩固立足點的風險。通常，突然開始急速創作的畫家會出現類似的靈感，急於求成的衝動，以及在失敗與獲得平衡之間的緊張關係，激起一股莫名的興奮。畫家的經驗愈多，直覺就愈可能出現。

創造力時常需要借助我們的直覺，使我們的前意識或潛意識能夠以非凡的方式看到、構思和執行，讓我們的作品獨一無二。

藝術中的價值觀根本肆無忌憚，是每個人的愛恨情仇和瞬間獲得的神聖啟示。對這些價值觀的理解是直覺的，但並不是一種內在的直覺，也不是與生俱來的直覺。藝術的直覺其實是（長期）持久學習的結果。

——美國社會寫實畫家班尚（Ben Shahn）

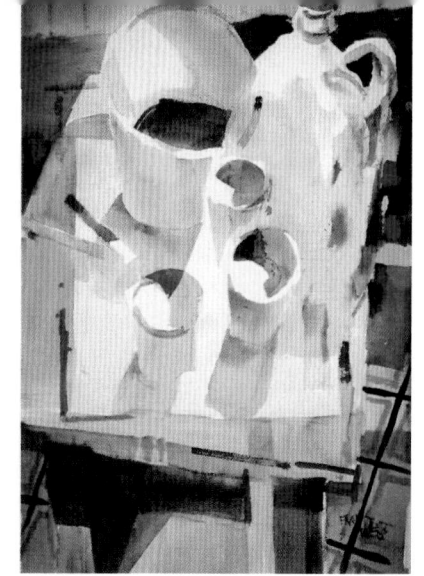

左邊這張習作是由白色桌子上的白色物體構成的，後面有一扇窗，畫面呈現背光效果。這是相當再現式的做法。暖色和冷色融入暗部和陰影中，因為這是帶入色彩的唯一機會。

根據這次經驗，我畫了兩張半抽象的習作，探討空間和形狀。中間這張畫暗示了我在右邊這張畫中使用的一種手法。那是桌面上的一個透視平面，可以想像成是一張白紙或白布，跟消失點不一致並與畫面邊界平行。這種令人迷惑的手法在暗示深度的同時，也讓空間變平了。

抽象與寫實主義

對於寫實的初期定義是，在空間中占據特定的位置。在藝術中，寫實主義（realism）一詞最初是法國畫家庫爾貝（Courbet）所用的一個哲學術語，意指對理想主義的否定。如今，寫實主義一詞似乎意謂著任何再現自然景象的繪畫。人們認為繪畫在展示細緻入微的細節時，會更加逼真。

抽象藝術取決於形式（設計）和色彩，抽象藝術可能部分或完全跟主題無關。

沒有人說得清楚抽象主義（abstraction-ism）從哪裡開始。抽象主義源於藝術家強調某些特質，而不是其他特質。被選定的特質被認為更加重要，它們是情感的圖像。其實，在所有寫實繪畫中都找得到抽象，但寫實主義畫家更感興趣的是「如實再現」，而抽象主義畫家則尋求「情感表現」。

寫實主義畫家似乎對「事物」更感興趣，而抽象主義畫家則尋求「形式」。

任何繪畫中的抽象都是傳達你的某些情感和個性的橋樑。更具體地說，它是將你內在的真實狀態跟外在世界連結的橋樑。通常，抽象會傳達某種奇觀和神祕，我不是在討論純粹的抽象繪畫，而是指在明度、形狀、大小、色彩或質感等方面偏離自然的抽象。抽象也來自藝術家關注所選的特質，而相對忽略掉其他實際特質或可能的特質。

以下是一些帶有抽象基礎的實際特質：

均衡的表面張力。這是作為動態平衡要素的順序，感覺與主題的描述分開。

依據所選擇的媒材來表現。這與水彩的濕潤度、紙張的平整度、鉛筆的線條感、炭筆的明度細微差異，以及其他各種特性有關。

有節奏的動態形式。這是指畫面內部要素的運動，在二維平面向深度的推拉。有節奏的動態形式是感受到、而非看到的情緒張力。

〈佩里在伊利的旗艦〉
Perry's Flagship at Erie
15" ×22"（38.1 ×55.9 cm）

空間是立方體，邊緣是直的，以
矩形為主，三角形為輔。這幅畫
是用紅色蠟筆開始畫，後來以水
彩上色時，原先紅色蠟筆畫的部
分就不會被破壞。

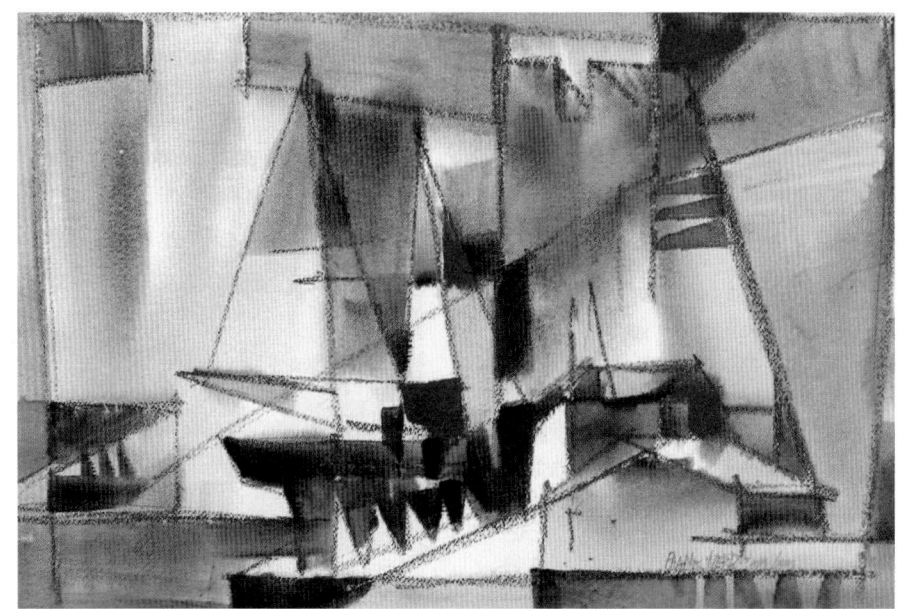

〈七泉滑雪場〉Seven Springs
15" ×22"（38.1 ×55.9 cm）

在濕潤紙面上進行大面積的抽象渲染。互相連結的姿勢暗示畫
面的動線。將滑雪者畫得很小，藉此表達山丘和天空的浩瀚。

抽象與寫實的結合

從抽象的觀察、思考和規劃開始進行創作,將抽象和寫實結合起來是最容易的做法。然後,你可以依據需求,添加實際資料。如果你採取相反的做法,從模仿表象和實景開始畫起,你可能會在試圖強加設計時,不滿意你「所畫的圖」。

從哲學上來說,你應該以「在這裡,我需要什麼?」的態度面對畫面,而不是以看看「那裡有什麼?」的態度來面對畫面。你必須感受到能讓畫面生動的明度、形狀、線條、色彩、方向、質感或大小。簡單講,不要畫東西,而要畫條件、印象、想法或感覺。不要畫「那是什麼」,而要畫「可能是什麼」,更重要的是,「應該是什麼」。

寫實主義和抽象主義不是敵人。 他們吃的是同一道菜,但各自的消化系統不同。
—— 美國藝評家暨收藏家里歐・史坦
（Leo Stein）

在重新創造你的新現實之際,使用你在世界上看到的美妙表象,但以感覺的形式重新創造它們。不僅要畫出表象,還要畫出感覺。

以結合寫實和抽象的方式作畫,再現式的資料來自外在所見,而抽象設計來自內在感受。這種組合將藝術作品與日常體驗區分開來,矛盾的是,它賦予作品一種陌生的感覺,同時又出奇的熟悉。

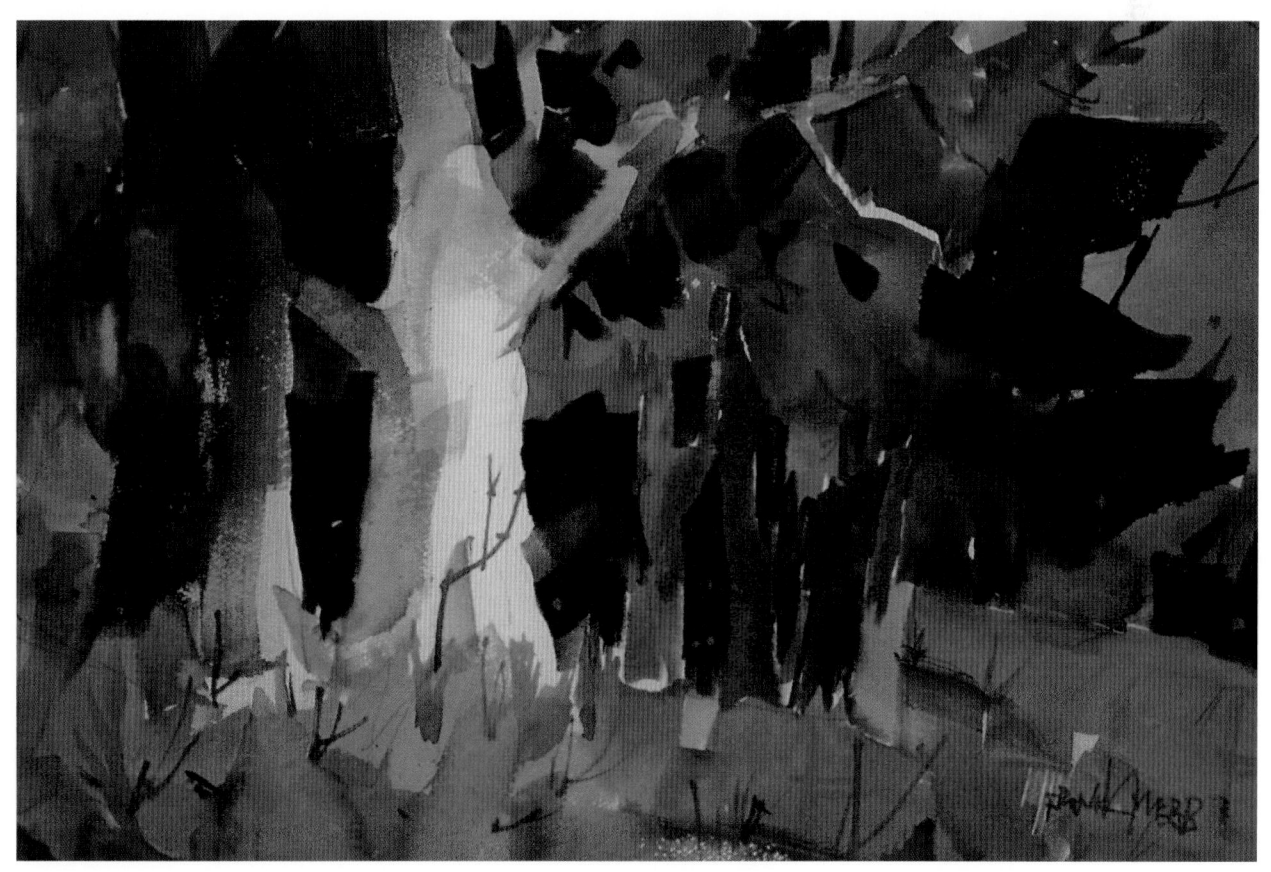

從草地邊緣看過去,這片森林顯示出對樹葉的一貫處理,樹葉的形狀彼此相關。

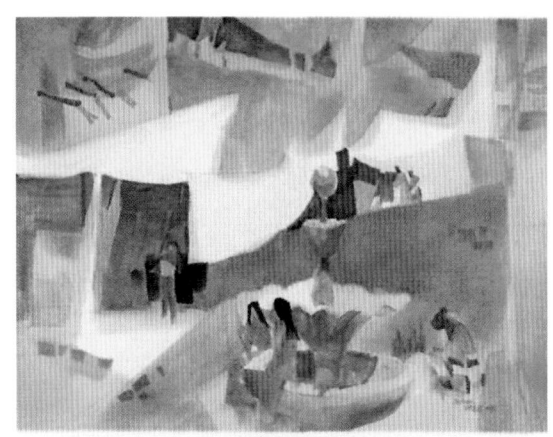

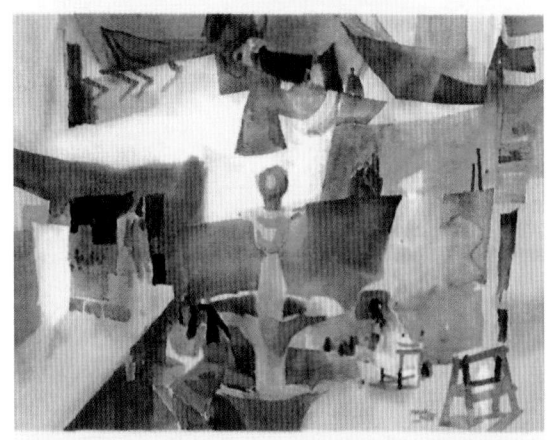

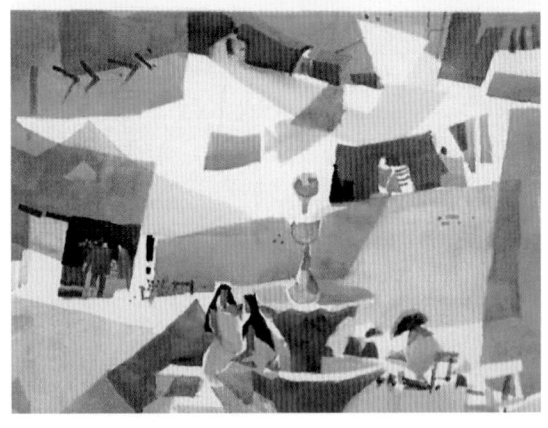

〈墨西哥市集〉（Mexican Market）

上面和右邊這些畫，是對達斯科的墨西哥市集做的四種
詮釋。在每一幅畫中，目的都是創造專屬於那幅畫的統
合感。這些不同詮釋的畫作都參考同一張草圖（見第 19
頁）。

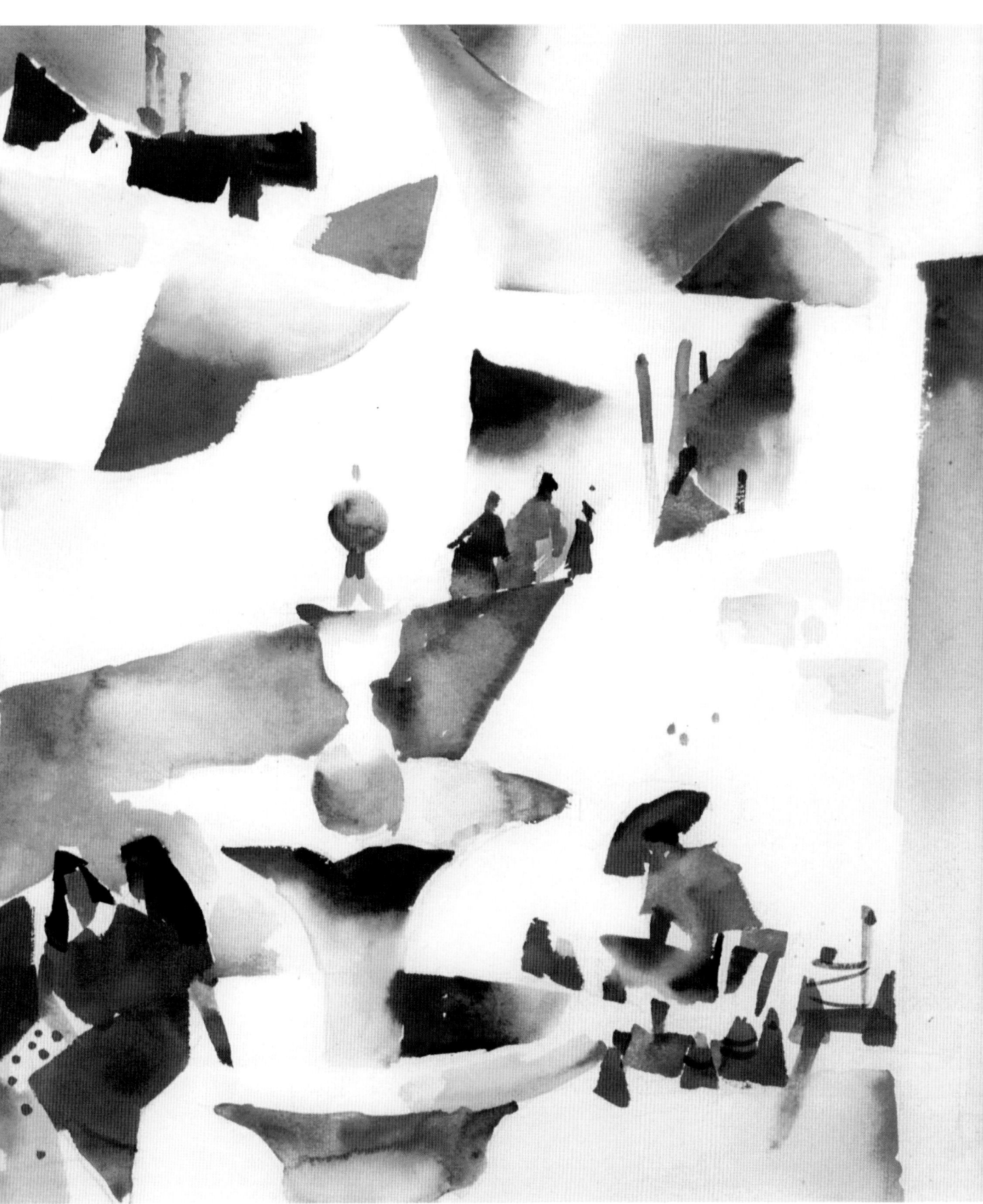

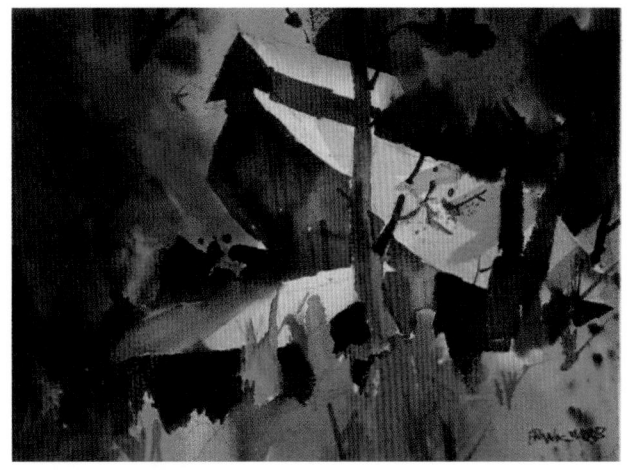

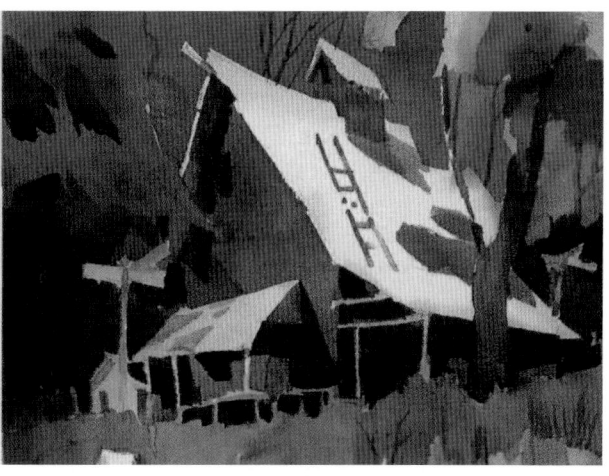

楓糖廠的比較顯示，左圖比右圖少一點
抽象。在右圖中，建築物也在結構上增
加了一些變化。

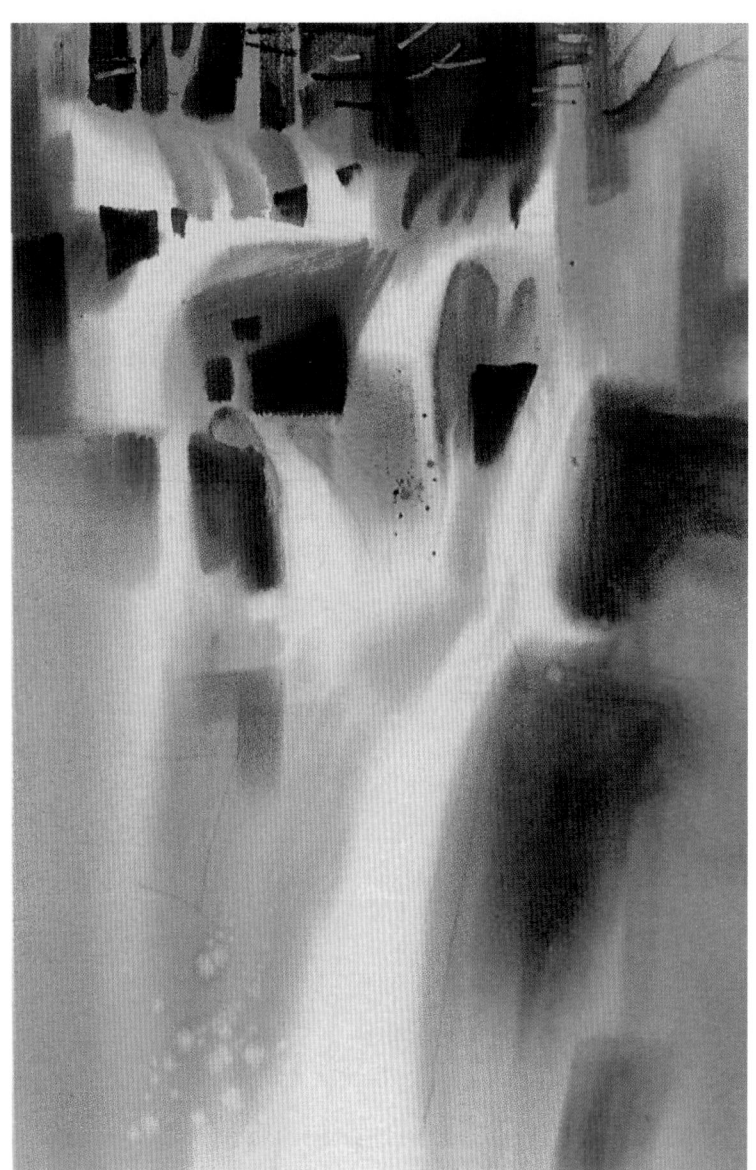

〈雙子瀑布〉Twin Falls
30" ×22"（76.2 ×55.9 cm）

我想用濕中濕畫法，以最少的細節來表達濕
氣，展現出水的姿態。頂端的樹木被抽象到與
水的形狀相同的程度。岩石只是以銳利邊緣的
形狀做暗示，主要用於突顯白色奔騰的水勢。

一致性

一幅畫的形狀、明度和色彩必須保持一致程度的寫實或抽象。如果你為了表現或創意，而誇大和扭曲形狀，那麼在明度和色彩方面也應該做出同樣程度的偏離。如果你的底稿再現實景，那麼在運用明暗時要貼近實景，色彩也要符合固有色。

一幅畫不同部分之間也必須保持一致性。你不可能畫一個抽象的天空，籠罩著寫實的草地。

一致性是藝術的唯一標準。
—— 美國哲學家暨詩人詹姆斯·費伯曼
（James K. Fiebleman）

〈港口〉The Harbor
22" × 30"（55.9 ×76.2 cm）

在這幅畫裡，我有點忽略線性透視，希望能保持一致性。底部的房屋通常需要更低的地平線。在這裡，我沒有理會透視，我甚至把地平線畫成斜的。有些畫家不會像我這樣忽視透視，但有些畫家則更不把透視當一回事。究竟要多麼貼近寫實，你必須找到自己的定見。

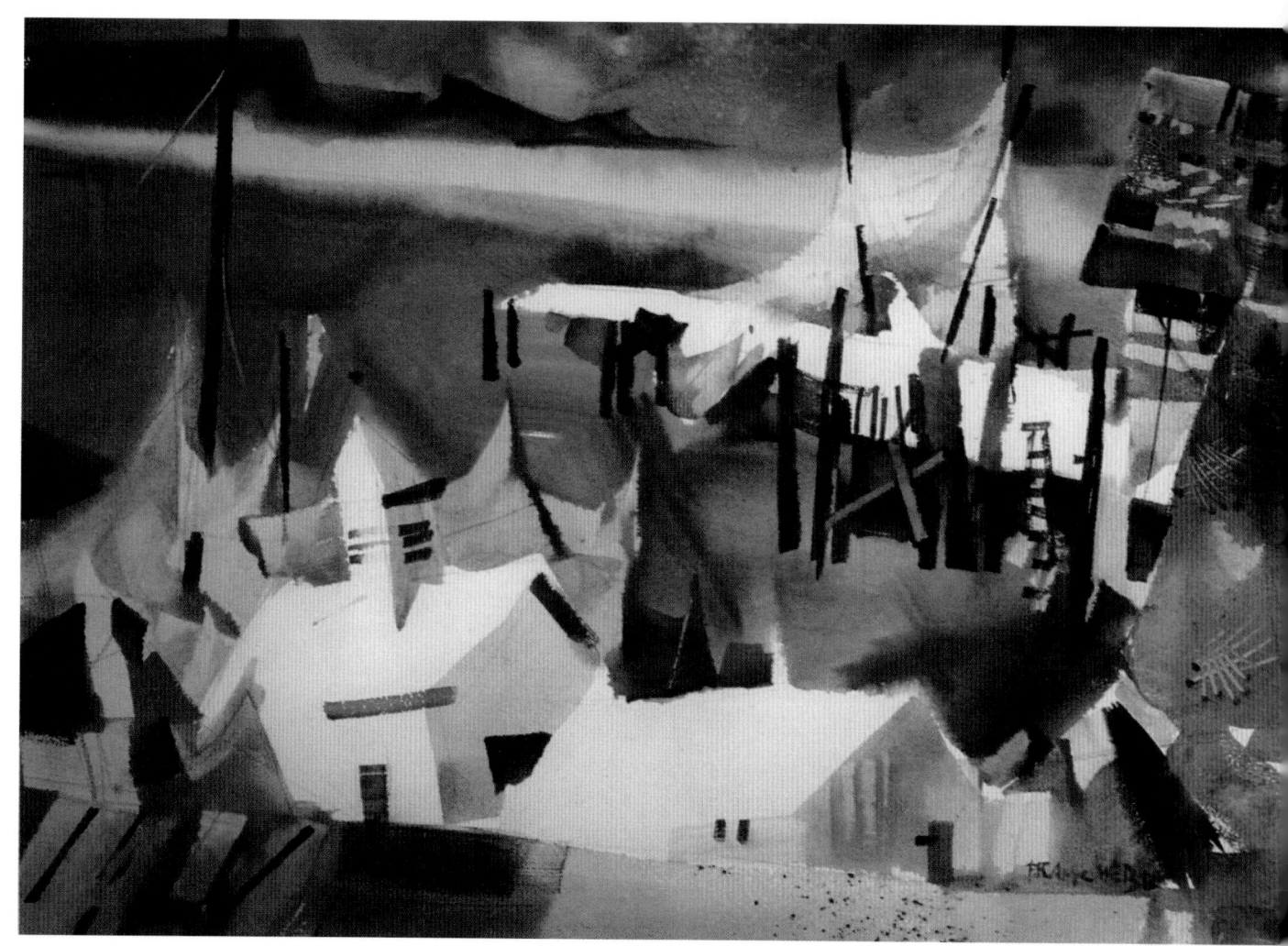

省略不必要的部分

風格跟「去掉什麼」比較有關,而跟「添加什麼」比較無關。遵循簡約原則,除非必要,否則先不改變任何明度。然後,在方向或明度上的變化會是顯著的。當明度或輪廓相似時,就將其結合。切記在畫面不要到處畫上不同的顏色。一幅畫中的所有對比效果,都是透過犧牲來獲得的。要尋找那些沒有明說的詩意。

最重要的是,培養真誠,那是原創性的關鍵。你只要關上耳朵,傾聽自己內心的聲音。風格不是新奇。真誠是有代價的。這表示做你自己,不管趨勢如何。唯有如此,最後你才能不隨波逐流,走出自己的路。

不要在一幅畫中,畫出超過兩道海浪,會讓畫面變紊亂。

—— 美國畫家溫斯洛·霍默
(Winslow Homer)

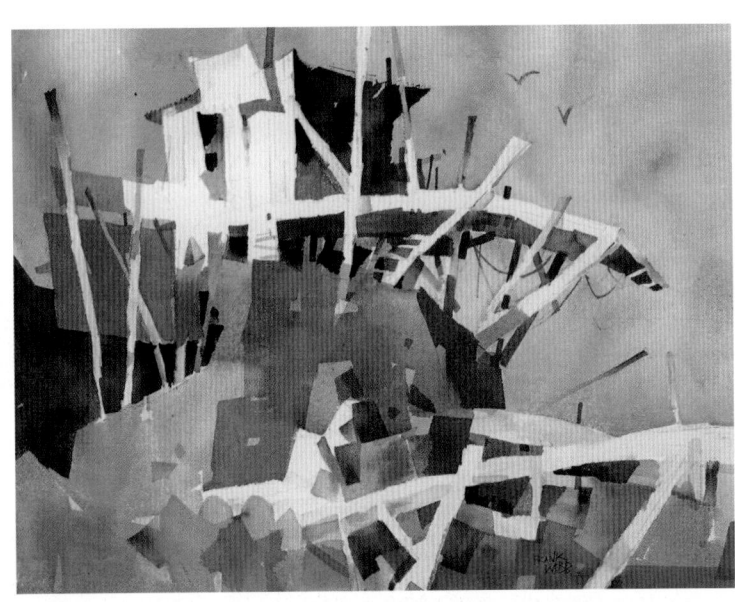

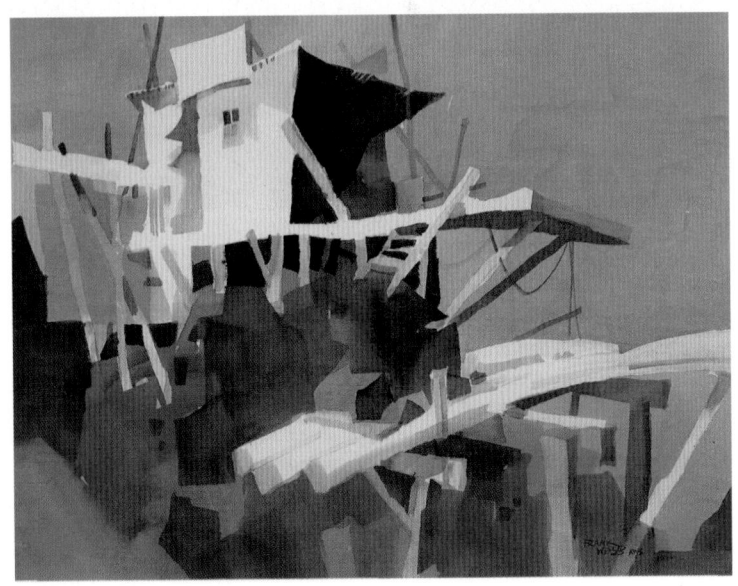

〈達爾斯〉The Dalles
22" ×30"(55.9 ×76.2 cm)

儘管這兩幅畫描繪同一個主題,卻有各自獨有的一致性。上面這幅畫採用色塊概念,而下面這幅畫則運用平面、分層的手法。訣竅在於,堅持你想在每幅畫裡表達的想法。透明水彩在作畫過程中,不容易適應風格上的變化。所以我針對單一主題進行一系列的繪畫實驗,從中學習並獲益良多。

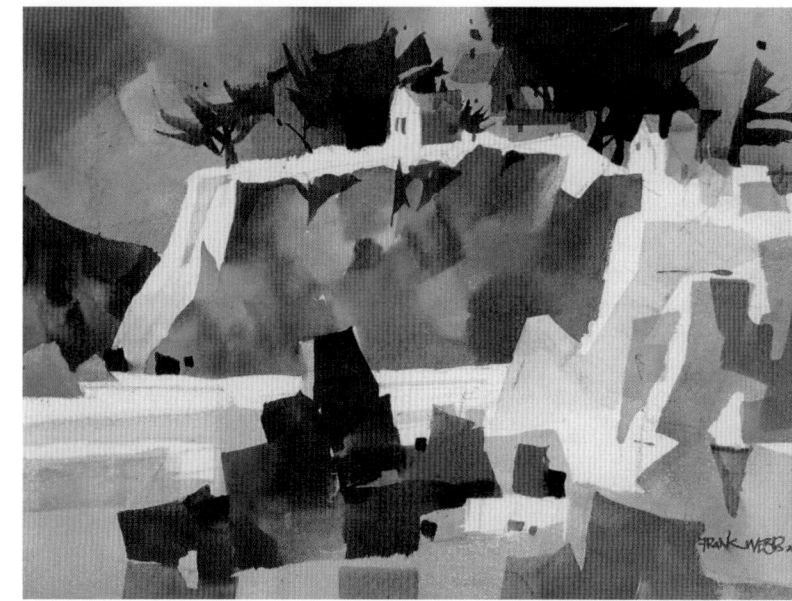

〈重訪情人岬〉Lover's Point Revisited
22" ×30"（55.9 ×76.2 cm）

與前面的比較一樣，上方和右方這兩幅畫的做法都適用於
表現本身的想法。右方這幅畫中，這些色塊到處創造色彩
變化，在觀眾視網膜上產生振動。即使我們無法再現實景
的亮度，但這樣畫也可以暗示戶外光線的亮度。在上方這
幅畫中，我幾乎完全依賴銳利邊緣的形狀。同時，藉由重
疊對比色，獲得某種微妙細節。

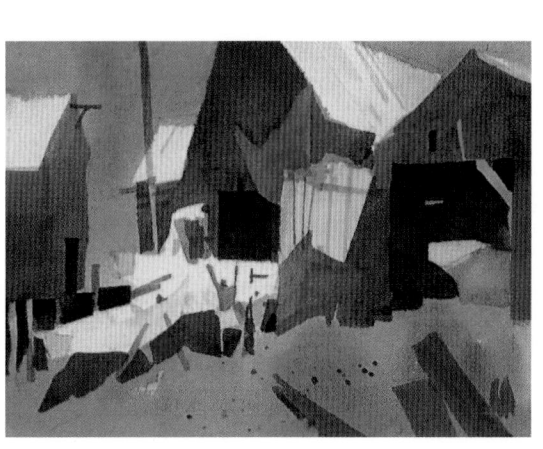

〈比迪福德潮池〉Biddeford Pool
11" ×14"（27.9 ×35.6 cm）

這幅畫藉由將陰影和暗部的形狀設想為抽象且互相連
結的實體，而將畫面簡化。我想像畫面中間那扇敞開
的門，給人一種輕快的感覺。白色的形狀也加以合併
並精心塑造。這個例子告誡我們：「多想想，再下筆。」

〈熊溪瀑布〉Bear Run at
Fallingwater
22" × 30"（55.9 × 76.2 cm）

將這個熟悉主題抽象化時，我覺得畫面頂
端需要黃色。在作畫過程中，我決定將黃
色用於表現樹木。但是對於賓州西部樹幹
的顏色來說，黃色並不合乎邏輯。不過在
藝術中，人們可以發揮想像力。也許這幅
畫的色彩比形狀、空間和線條的抽象程度
更隨意一些，從這方面來說，這幅畫可能
不具一致性。我們應該傾聽自己內心的提
示，因為這些提示會引導我們超越無用的
事實，達到藝術的門檻。

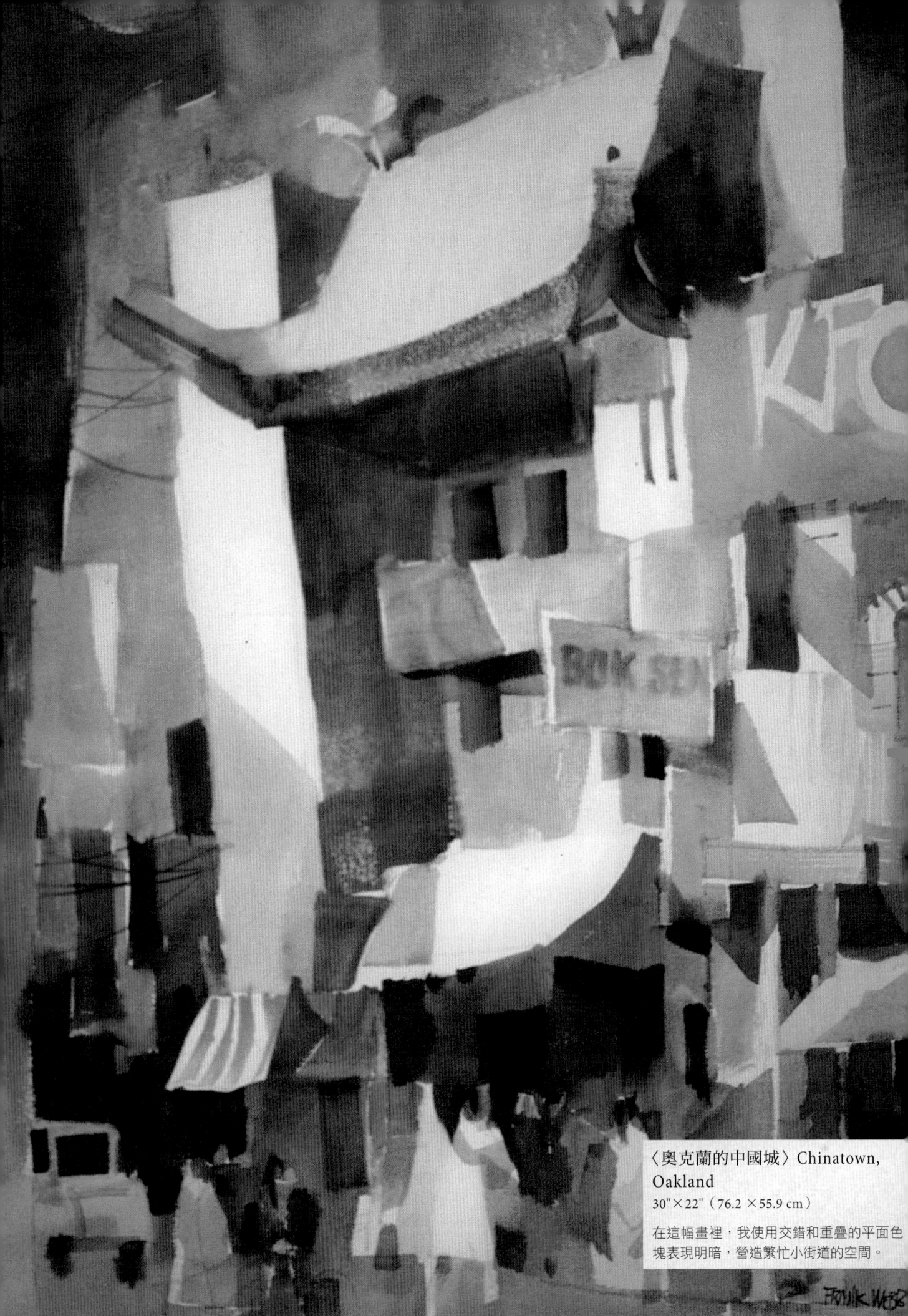

〈奧克蘭的中國城〉Chinatown,
Oakland
30"×22"（76.2 ×55.9 cm）

在這幅畫裡，我使用交錯和重疊的平面色
塊表現明暗，營造繁忙小街道的空間。

空間
SPACE

　　每當我們創作一幅畫時（即使是一幅糟糕的畫)，我們就是在創造空間。不是真實的空間，而是空間的效果或幻覺。就像戲迷願意將戲劇事件視為真實一樣，人腦也願意感知繪畫中的空間。

　　有許多種方法可以營造空間效果。大多數畫家是從透視開始著手。但如果你還記得自己的第一張圖，為了呈現無限延伸的效果，你在紙上畫了兩條鐵軌（兩條線在畫面中心交會），透視就可以把你弄得一個頭兩個大。當然，透視是可以控制的，但通常會阻礙創作靈感，並讓畫面某個部分僵硬無趣。

　　你可能也嘗試過使用明暗漸變的明暗對照法，表達物體在空間中的體積，這是另一種成熟且有效的技法，但這可能讓一幅畫塞滿要從畫框爆出來的物體。同時，也留下往往跟背景違和的形體。

　　相反地，看看許多不依賴透視或明暗對照法來營造空間的當代藝術作品。從保羅・塞尚（Paul Cézanne）到當今的畫家們，藉由意識到並強調畫平面的平坦性，來處理空間。關於畫平面的處理，通常是用跟畫平面平行的形狀來作畫。當然，完全平面的作品可能會顯得帶有裝飾性又有零碎感，但若使用得當，這種繪畫的平面空間可以對我們所見景物與詮釋的內容，進行更生動也有意義的表現。

　　這就引出視覺藝術中最重要的問題之一：如何整合兩個對立的維度，意即平面和深度。我們如何在不使用明暗對照法或透視法的情況下，編排一幅畫來創造空間錯覺？

　　接下來介紹七個技巧，讓你在畫作中建立這種空間。但在開始前，請先嘗試一些新的觀看習慣。看著一個主題，閉上一隻眼睛，瞇起另一隻眼睛，想像一下在主題前面擺了一片玻璃板。你會看到在這個平面上，明度和色彩的形狀變平了。視覺的大多數瑣碎細節都會消失，往往被忽視的負空間將會產生新的影響。你現在看到的形狀，可以在平面畫紙上找到相對應的環境。這種新的觀看方式將幫助你，以新的方式詮釋實際空間。

為畫面創造一個入口

　　繪畫是一種視覺語言，但與口語或文字不同，這種視覺語言並沒有順序，而是一次全部映入眼簾。作為一個空間組織，繪畫不像音樂和語言那樣，會因為時間而消散。因為繪畫是完整且一次性的，所以你影響觀看者視覺路徑的能力是有限的。產生這種視覺運動的最簡單做法是，在你的畫作上，為這條路徑創造一個清晰的開口。

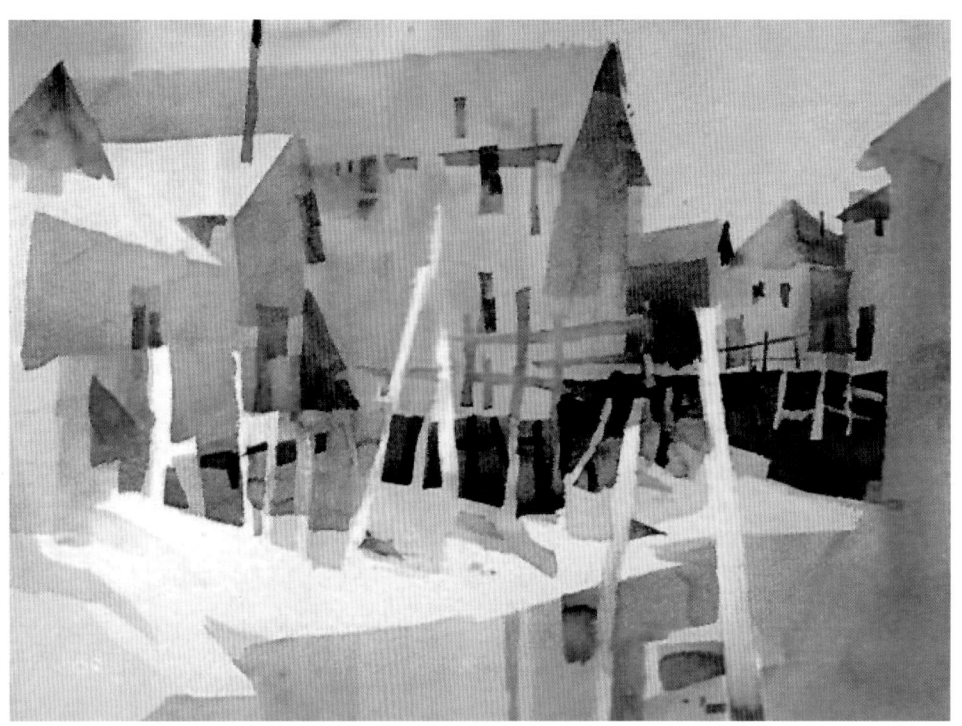

〈肯納邦克港〉Kennebunkport
22"×30"（55.9 ×76.2 cm）

這幅畫的空間概念是一種典型的運動。畫面底部以向右後方空間傾斜，形成一種動線，創造一個開口。途中，這條路徑本身又繞回來，有部分再返回。在中間距離的趣味中心達到平衡。這個有效的路徑是一個向內移動的螺旋，將觀看者的視線不斷帶進畫面中。如果這條路徑省略返回，這幅畫將會缺乏內在的節奏和對置。

典形的開口是畫面底部邊緣由左或右往內部進行的一種移動。從那裡開始往深度跨越各個平面，然後轉向，有部分往前進。雖然這不是開始作畫的公式，卻是一種畫面空間概念，可以引導你將畫面空間視為迷你版的太陽系，所有引人注目的事物，都處於動態平衡狀態。

返回的目的是限制深度，讓畫面空間變淺，有點像影子盒。這種空間的扁平化和簡化，使我們能夠保持控制。每次進入深度的移動都藉由返回來補償。因此，平面和深度之間的平衡就得以維持。

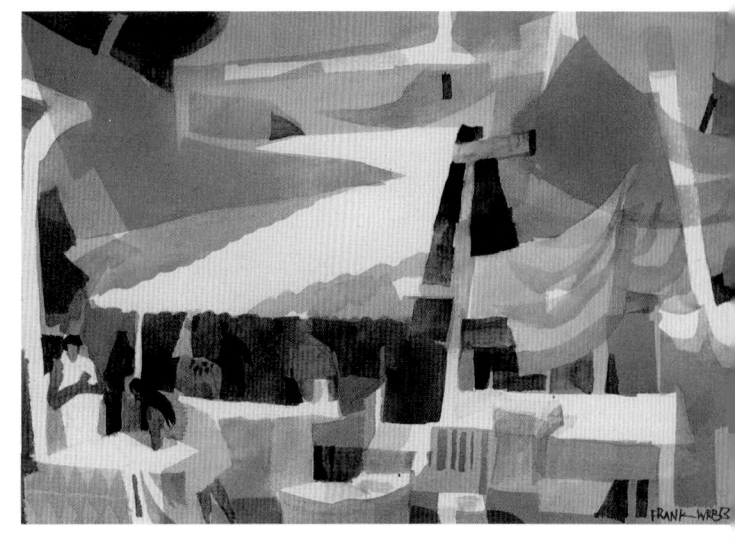

比較以墨西哥市場為主題的這兩幅畫。請注意這幅畫都是平整塊面，而且都是銳利邊緣。在某種程度上，這樣畫有助於讓畫面看起來既有抽象感又具裝飾性。

〈市場〉Market

22" × 30"（55.9 × 76.2 cm）

在同一主題的這個版本中，利用邊緣的虛實，加上整個色彩的漸變，創造出流動的空間。

強調一種平面圖案

　　任何畫面的骨架都是由一些大平面和大區域形狀的圖案所構成。這些大形狀通常以簡單的明暗對比呈現。這種圖案可以是一個景象的正負區域，也可以是明暗、固有色或物體明度的結果，或是以上三者的組合。無論哪種方式，對於使用重疊形狀和其他技法創造空間的更大解決方案來說，以這種二維觀點來考慮形狀都是有幫助的。

　　為了強調圖案，就必須消除或大大地簡化一些視覺資料。甚至當畫家根據模特兒進行創作時，也要釐清這個問題：「我如何將明暗簡化為一個可判讀的平面明度圖案，而且這些圖案本身就是有趣的形狀？」簡單講就是，不要畫物體、情境或事件。畫圖案。

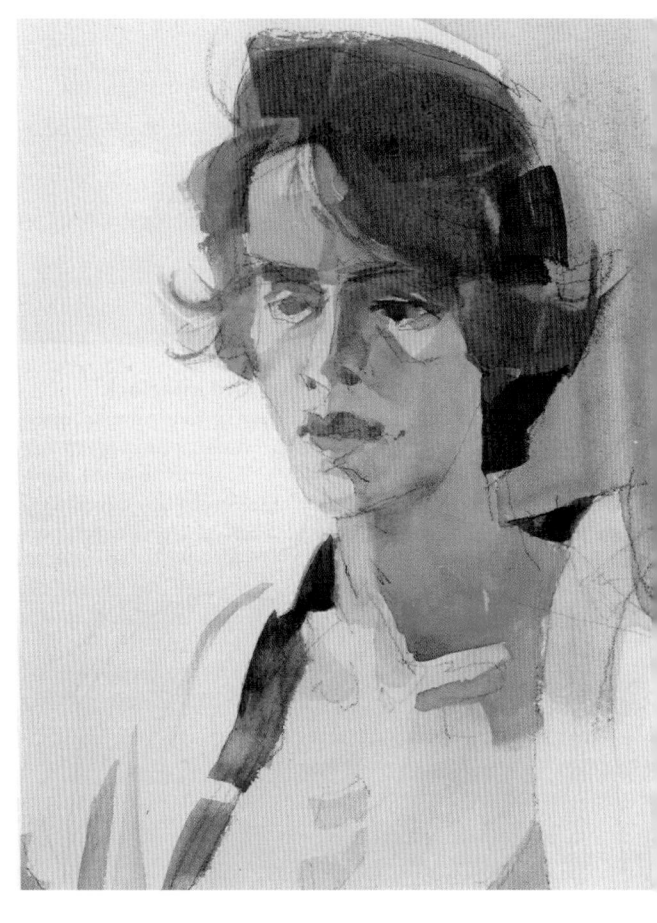

將一幅畫簡化為幾個大而平面的形狀和區域，是優秀構圖的核心，也為重疊等空間技法奠定基礎。在這張人物畫的細節中，我將陰影和人物設想為平面形狀。從這種觀點來看，很容易在簡單的白色背景下，將人物描繪成一個具有強烈效果的正形。

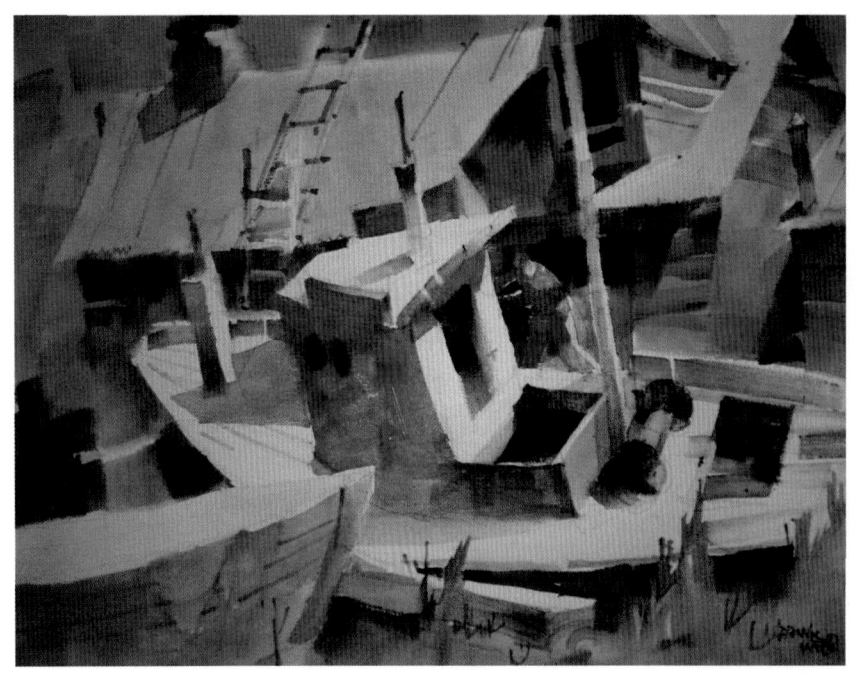

〈在華人蝦寮靠岸〉
Beached at China Camp
22" ×30"（55.9 ×76.2 cm）

這幅畫裡的大形體互相重疊，營造出一種螺旋深度。船的傾斜平面表達出本身搖擺、浮動的特質，即使船已經被拖上岸了。

重疊和相互連結

在設計畫面時，可以用拼圖的方式將形狀相互連結。這樣做有助於讓畫面具有一致性，並加強二維平面度。然後，為了創造深度，將這些形狀部分重疊，向觀看者暗示哪個形狀在前，哪個形狀在後。當一個形狀與另一個形狀重疊時，沒有其他空間手法可以抵消這種強大的效果。看看你畫作中的每個形狀，然後自問：「我可以移動另一個形狀來重疊這個形狀嗎？」或「我可以添加一個新形狀來重疊這個形狀嗎？」

刻意安排一些形狀跟畫平面平行，這樣做同樣可以增強深度效果。這些平面的美妙之處在於，能保持畫面空間在運用明度和色彩的自由度，讓畫家可以發揮創意，而不是被動地複製模特兒或主題。畫家可以重新編排畫面中各項要素的大小關係並移動位置，充分利用重疊來營造空間效果。建立自己的空間，就像創造自己的形狀一樣。

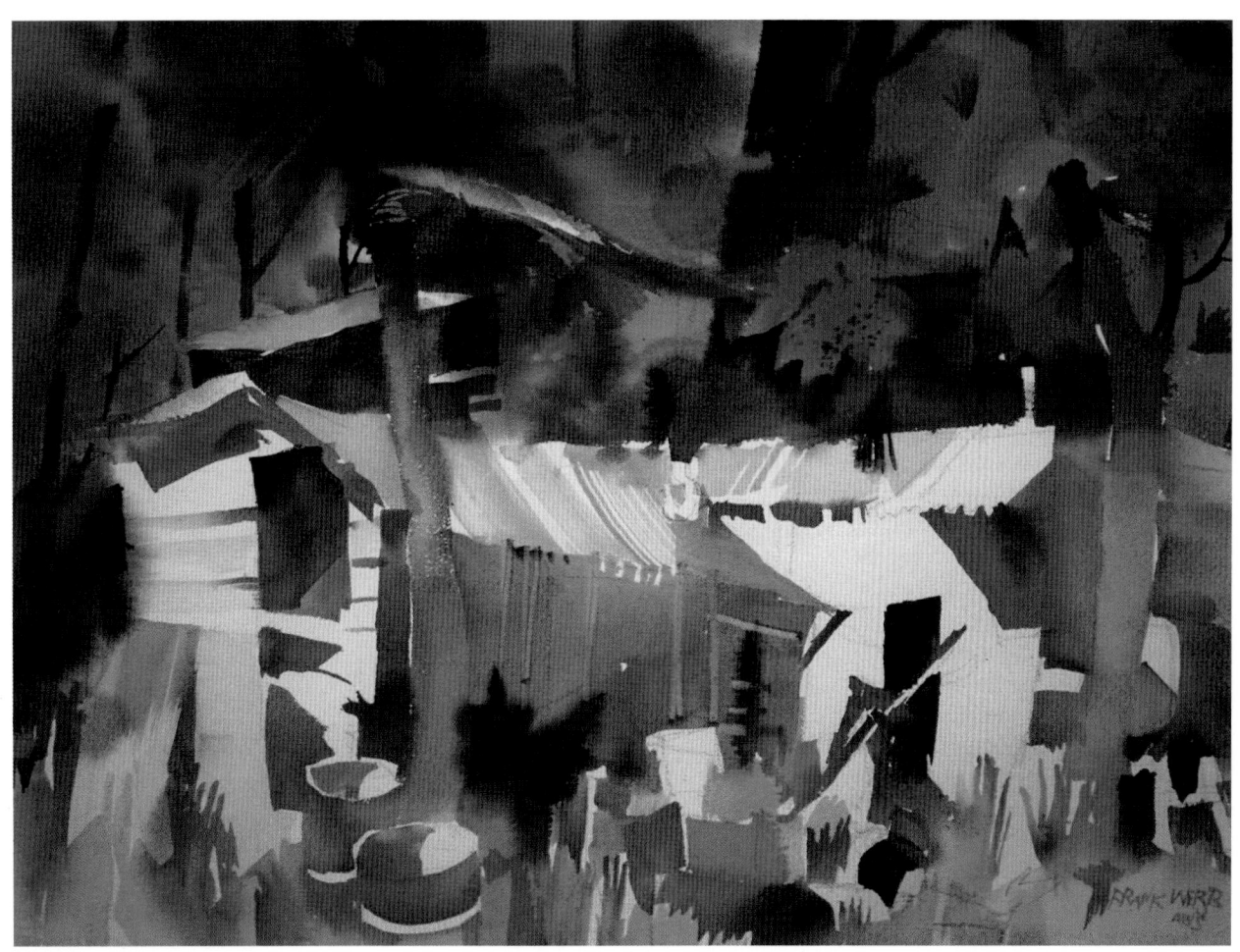

〈叢林商店〉The Jungle Shop
15" ×22"（38.1 ×55.9 cm）

這幅畫中最具表現力和最直接的空間感覺，來自重疊的樹葉形狀。扁平、簡化的筆觸與
平行於畫平面的其他筆觸相互連結。幾乎每個形狀都是重疊的。

創造通道

在細看任何形狀的邊緣時，找出跟相鄰形狀或空間的明度非常相似的區域。在這種接合處，盡量減少或消除邊緣，這樣做可以提供循環，讓觀看者的視線可以穿過連結區域，否則這些區域可能因為邊緣而被孤立。而且，這種將不同區域但明度相近的邊緣減少或消除的做法，還可以讓畫面巧妙交織在一起，產生更大且更好看的整體形狀。

當兩個形狀以這種方式連接時，以空間位置來說，其中一個形狀往往比另一個形狀距離觀看者更近。但是在消除輪廓或邊緣的地方，組合後的形狀似乎位於同一平面和同一深度。這些區域也會讓人感覺它們好像跟畫平面平行。這兩種效果可以為你的作品增添動態的空間特性。從塞尚的畫作中，就可以看到這種特性。觀察塞尚畫作中任何形狀的輪廓，看看他在哪些區域允許明度或色彩融合在一起。藝術是一門關於何時組合和何時分拆的研究。

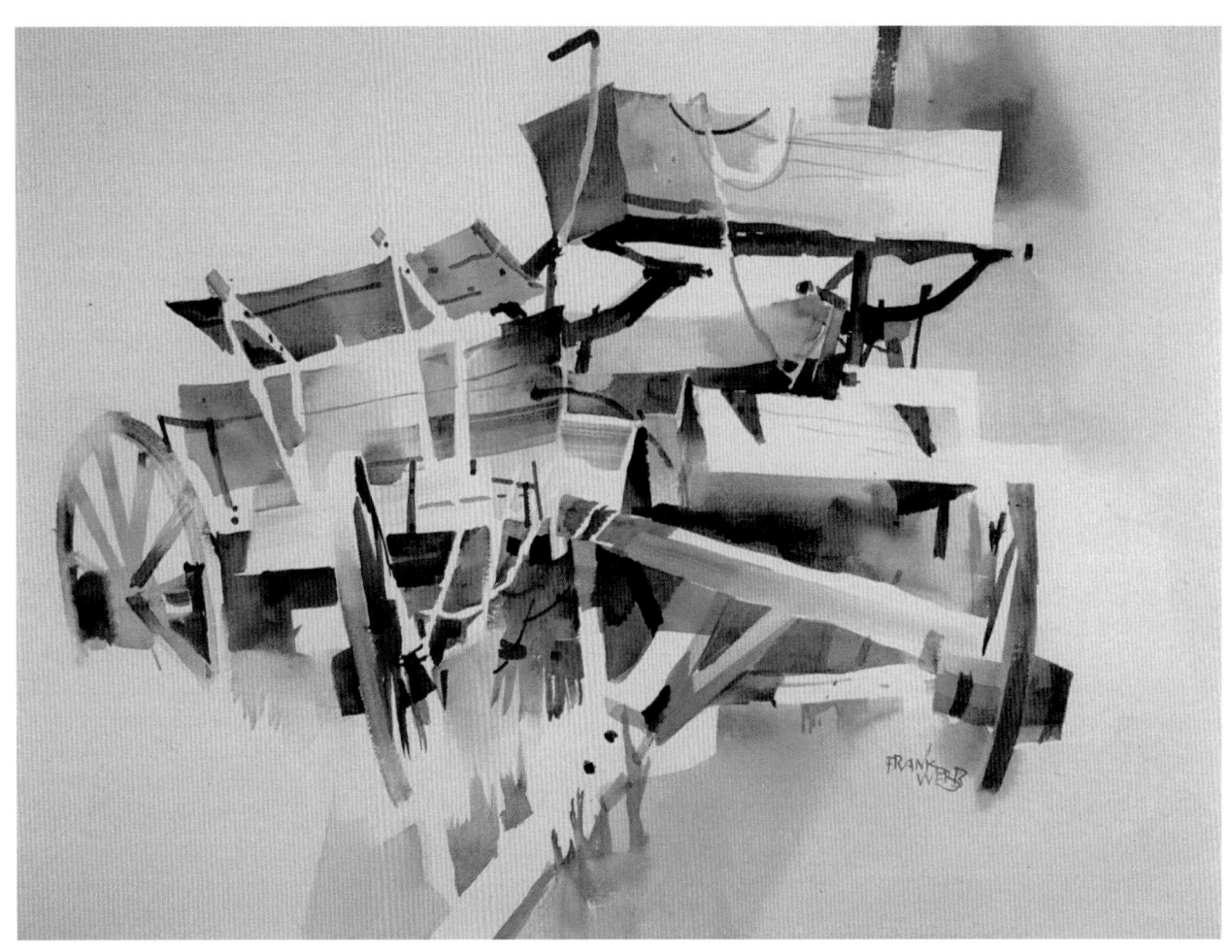

〈白色馬車〉Wagon Whites

22" × 30"（55.9 × 76.2 cm）

這幅畫利用白色的河流，將背景與主題加以結合。這種通道將畫面上的碎形連結在一起。這幅畫獲得美國水彩畫協會的瑪麗·普萊斯納紀念獎（Mary Pleissner Award）。

以主觀明度讓空間後退

　　如果你故意讓位於淺色形狀或物體後面的明度變暗，較暗的明度將在空間中往後退，並將較亮的形狀往前推。當背景為淺色或白色且色彩略顯淡雅時，這個概念似乎效果最佳。相反的做法也同樣有效。

　　降低明度，讓空間後退，往往是讓色彩逐漸變暗，在建立邊緣後，讓明度逐漸變弱。還要記住，當一個形狀或區域被往後退時，會創造一個空間，無論原本的形狀或明度暗示這是一個物體或只是空無一物。我使用「主觀」一詞來描述這些「後退」，因為這種做法中的明度和色彩不是用來真實描繪事物，而是由希望運用空間表達創意構想的畫家所創造的。

建立平面

　　我們熟悉平面，因為平面就出現在風景中，或作為描述鑽石切刻的刻面。這些平面相當有用，能讓畫面上對表面的概念和呈現更具說服力。負空間也可以被當成平面和實體體積，而不僅僅是空無一物的空間。

　　能明確呈現一個平面是否跟畫平面平行，或是否跟表面傾斜朝向畫面內部空間，當然再好不過。試著想像每個平面有自己的中心軸，這樣就能讓觀看者感受到這些平面的移動。以及與整個畫面的關聯。

〈威爾森磨坊〉Wilson's Mill, VI
22" × 30"（55.9 × 76.2 cm）

在這幅畫中，我使用後退明度。在畫面上，主題顯得相當大，利用明度讓空間後退，可以讓大量白色在畫面中循環，主題則在畫面中時虛時實地出現。基本上就是，讓物體與空間產生相互作用，將物體和空間之間的區別最小化。

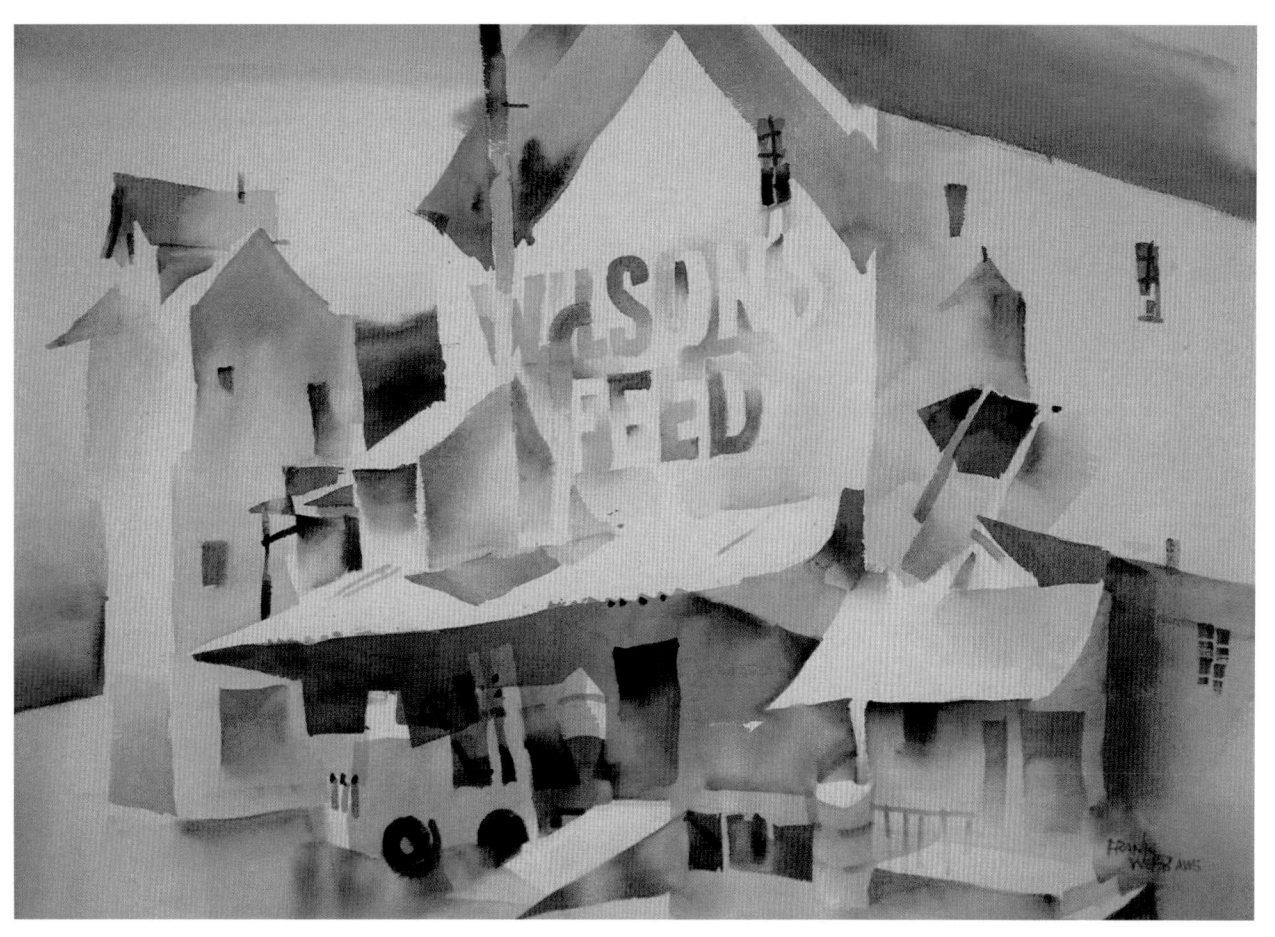

幾何化

如果對象或空間的形狀顯得鬆軟、不明確或無趣，可以透過將它們設想為球體、圓錐體、立方體或圓柱體，讓畫面變得生動有趣。學院派的藝術學校向來教導學生要抓住「團塊或體積的存在感」。你可以運用相同的概念，增加負形或負空間的說服力。任何畫作中最模糊的區域，往往是天空。許多畫作中的天空通常是一片模糊的藍色，再加上幾朵白雲。如果你把天空想像成一個幾何形狀（見下圖），天空就能被當成遠山看待。

如今，有很多關於創造圖像空間的想法，是過去並不知道的。以往，像重疊透明平面、蒙太奇手法（montage）、運用書寫筆觸表現，攝影也讓我們得以接受近景和極高或極低的視角。現代藝術最令人興奮的發現可能是，以色彩作為創造空間的主要手段。畫家感受到物體和空間這股對立力量的平衡，就是情感張力。觀看藝術作品的人不僅透過眼睛體驗這些張力，也在肌肉組織、神經系統和內心深處，感受這些張力。這表示畫家是用整個身體來思考。因此，當你試著在畫面上開創自己的空間，記得將你的精神、身體和情感融入每幅畫中。每幅畫都是創作者本身的肖像。

一幅畫首先是畫家想像力的產物，絕不能是東抄西襲的模仿物。如果可以添加兩、三個自然特色，顯然無傷大雅。我們在以往大師的畫作中看到的空氣，從來不是我們呼吸的空氣。

——法國畫家竇加（Degas）

空間啊，空間，是無限的神性，它圍繞著我們，也將我們包含其中。

——德國畫家馬克斯·貝克曼（Max Beckmann）

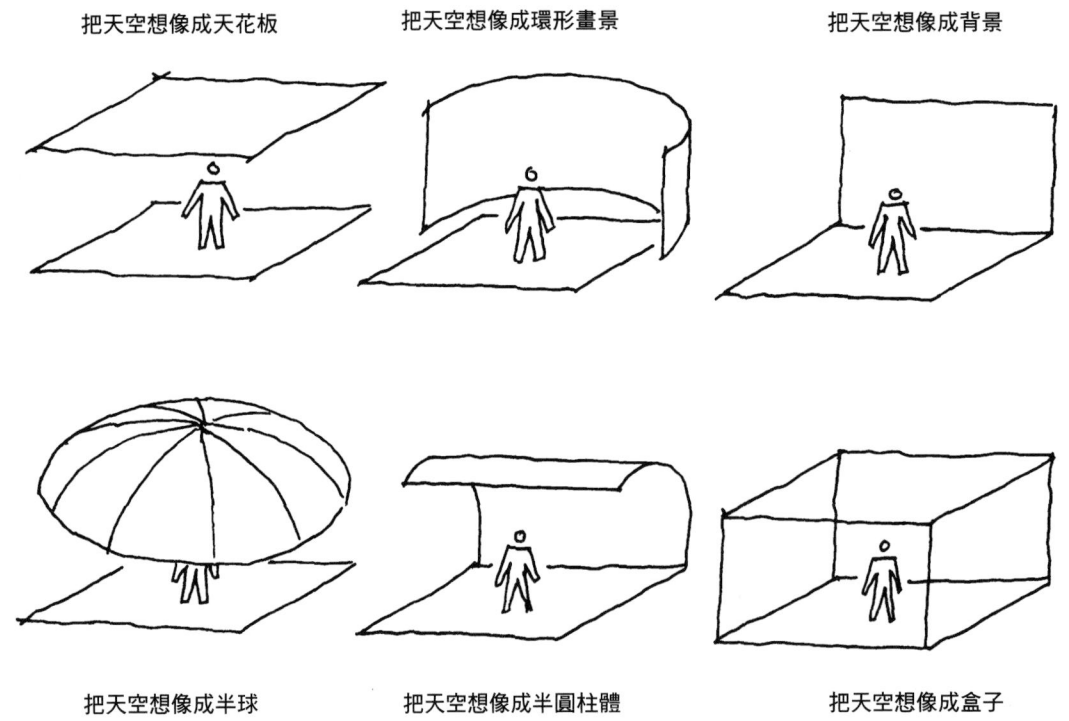

把天空想像成天花板　　把天空想像成環形畫景　　把天空想像成背景

把天空想像成半球　　把天空想像成半圓柱體　　把天空想像成盒子

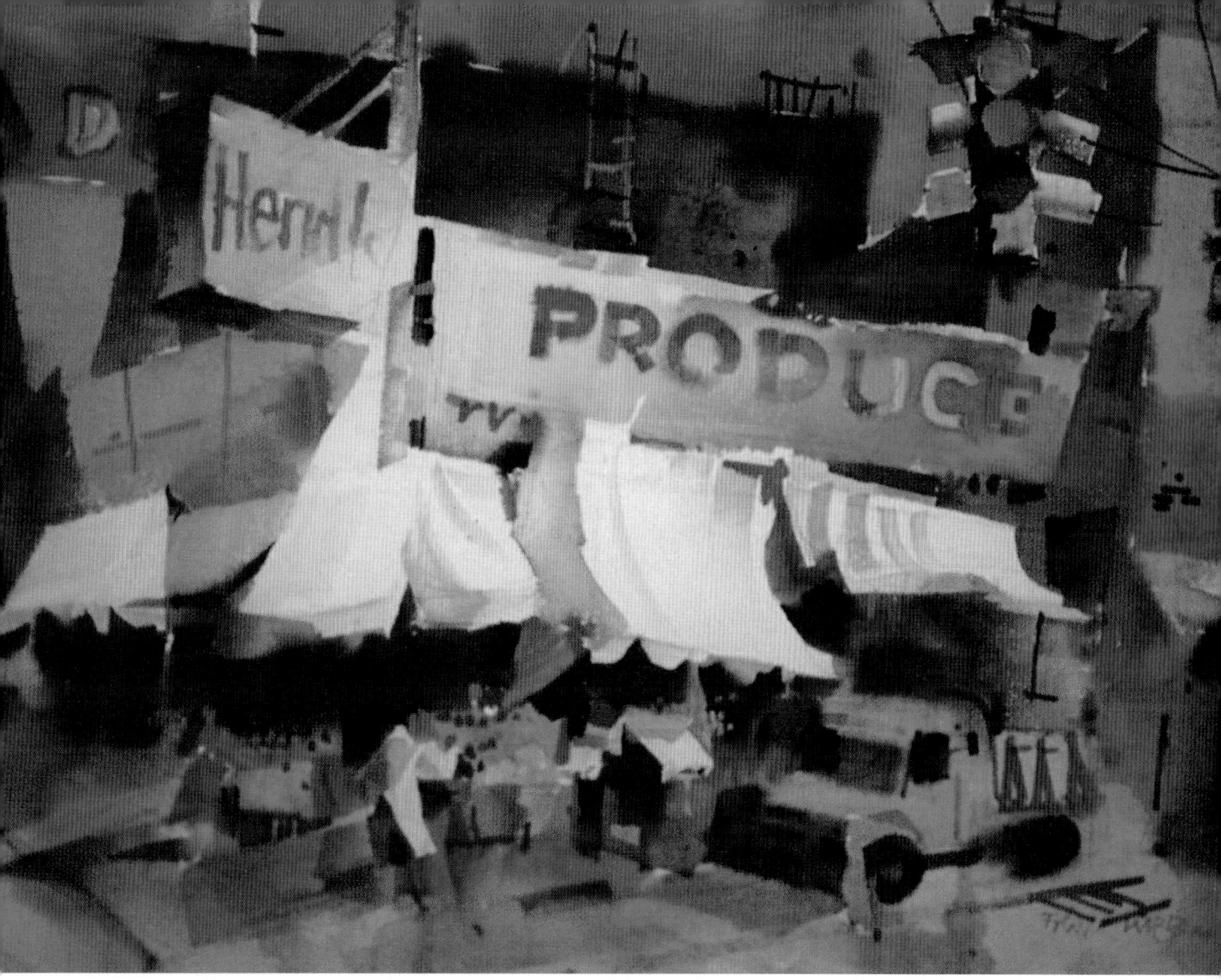

〈匹茲堡的市集廣場〉Pittsburgh's Market Square
22" ×30"（55.9 ×76.2 cm）

在這幅畫中，我試圖捕捉我們每個人在城市廣場上享受的空間感。空間本身使人們從塞滿建築物的街區中解脫出來，並幫助我們獲得全新的景色。我試圖表現遮雨棚下面立方體狀的體積。試著想像空間跟你的主題相互作用時，產生的體積形狀。

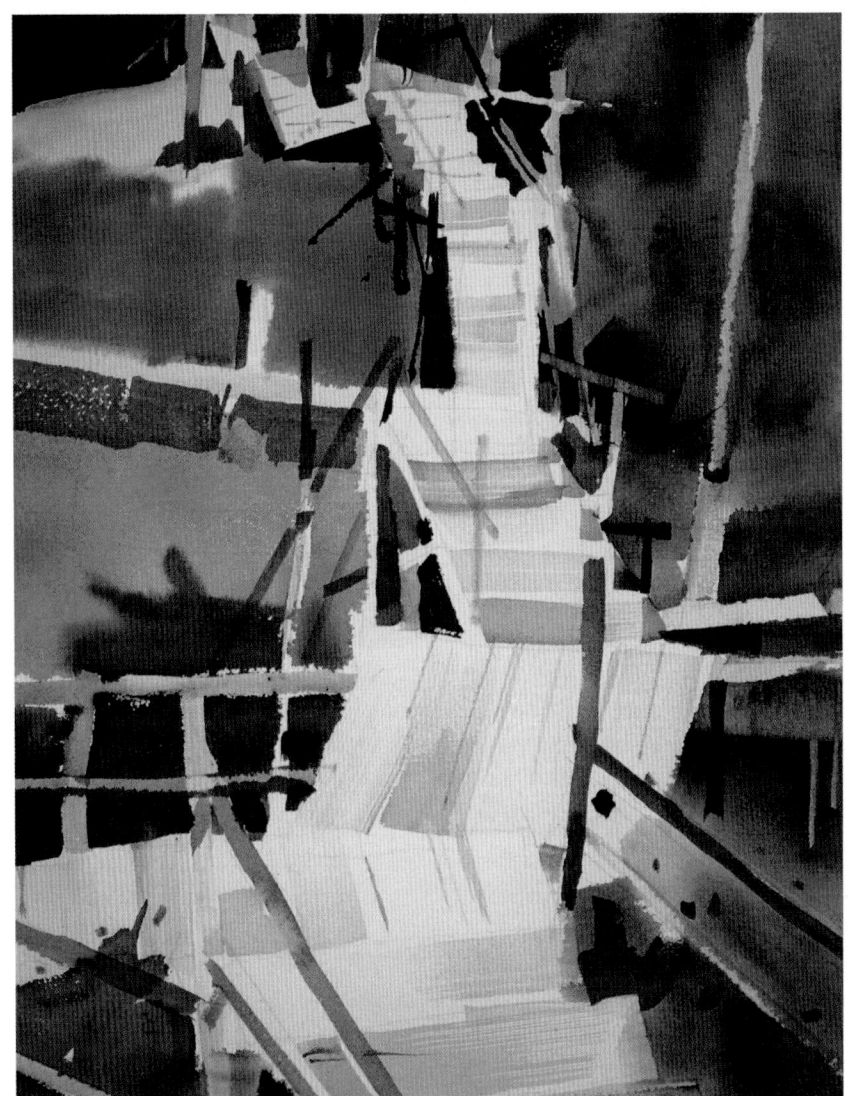

〈通往黑豹空心湖的階梯〉
Panther Hollow Stairs
30" ×22"（76.2 ×55.9 cm）

運用方向上呈現節奏交錯的階梯平
台，形成重疊平面，表達出「下坡
感」。像蜘蛛網一樣，欄杆和柱子將
動作錨定在畫作邊界上。

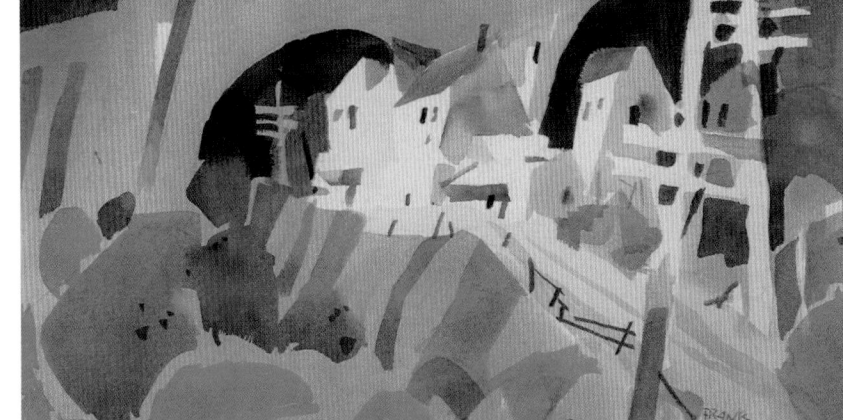

〈匹茲堡的山坡〉
Pittsburgh's Hillside
15" ×22"（38.1 ×55.9 cm）

像書法般的大筆觸形狀暗示著被樹木
覆蓋的山坡。結果，就將平面和深度
合而為一。

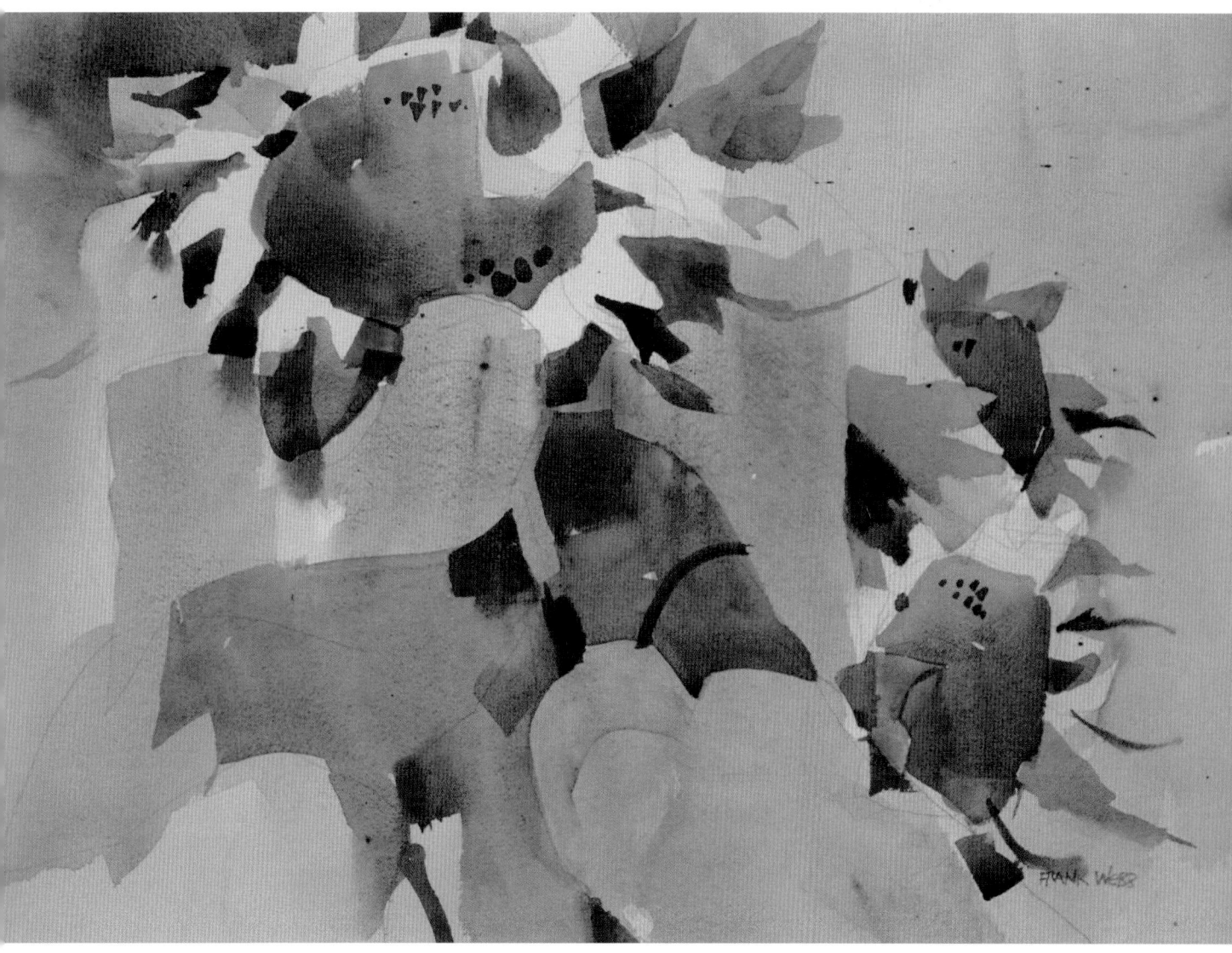

〈達科塔的向日葵〉Dakota Sunflowers

15" ×22"（38.1 ×55.9 cm）

這是用焦赭、鉻綠和少數幾個顏色繪製的。我將花瓣周圍的
負形畫暗，以便營造出趣味中心。

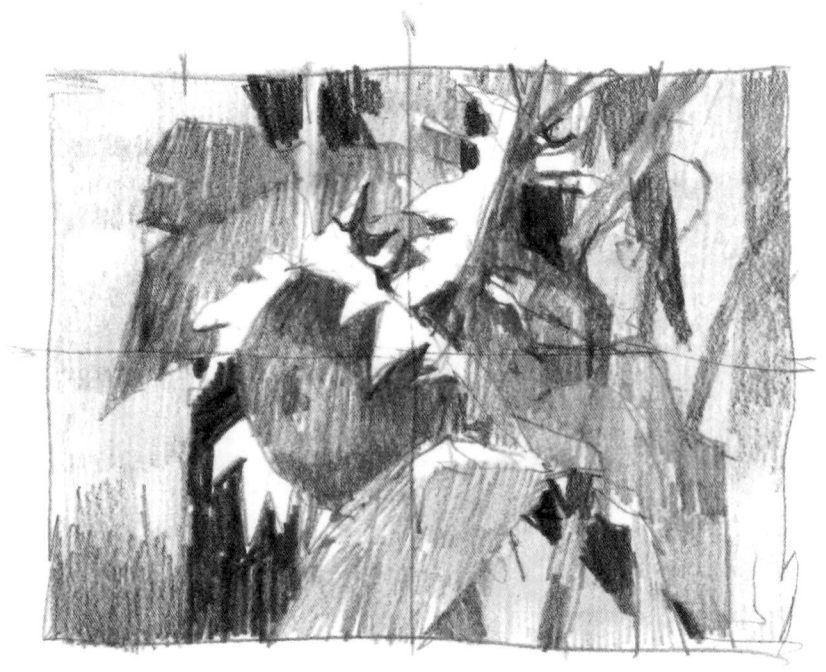

〈佛蒙特向日葵〉
Vermont Sunflowers

22" ╳ 30"（55.9 ╳76.2 cm）

這幅畫是依據右邊這張鉛筆速寫完成的。
儘管我當時在大樹陰影下作畫，但我還是
按照那張鉛筆草圖去畫。花卉往往被認為
是脆弱而清新，適合柔和的高調子。基於
這個原因，我在畫花時加上一些誇張的深
色調和銳利邊緣，就能讓作品不流俗。這
幅畫利用了相互連結的形狀。在畫任何形
狀時，都應該沿著邊緣製造一些凹凸，以
便跟相鄰的形狀結合，這可以當成一種原
則看待。

通常，大朵向日葵很重，會從莖上垂下來。
在這張鉛筆草圖中，我打算畫一朵向日葵
下垂的側面，另一朵向日葵是挺立的正
面。鉛筆實驗顯示這是合理的選項。

構思
PLANNING

　　草圖不僅應該有趣味，也應該有啟發性。草圖訓練勇氣、機智、個人風格和品味。引述竇加所言：「對自然景物的主要結構和主要線條發起正面攻擊，是需要勇氣的。膽怯的人只是在表面和細節上琢磨。藝術就是戰鬥。」簡單的鉛筆草圖就是直接處理主要結構問題的最簡便做法。即使結構把畫草圖者難倒了，但事先發現失敗並找出替代方案，這樣不是更好嗎？

從觀看開始

　　仔細研究一個主題，然後閉上眼睛。你閉上眼睛看到的景象就是一種概括，所有不需要的部分都消失了，如同一台機器不應該有不需要的零件那樣。草圖是一種更方便攜帶、更快速、更深入的學習方式。學會用鉛筆畫草圖吧。

鉛筆草圖的優點

　　鉛筆是偉大的老師，它帶領你遊走於機會和秩序之間，在抽象和再現實景之間，在高調子或低調子之間，在物體和形狀之間，在光線和相對明度之間，在平面和深度之間，以及在曲線和直線之間。

　　看到你將要去的地方（即使看不太清楚），總比依賴模糊的心理意圖要好。你必須看到才能判斷，而草圖能讓你預先看到，可以做判斷。草圖不會跟心像（mental image）一樣消失無蹤。畫幾張草圖，你就能挑選最好的一張。那些不畫草圖、馬上作畫的人，就沒有這種選擇。

　　在畫草圖時，你不必考慮上色和描繪細節，你可以將百分之百的注意力集中在設計上。以我來說，我會等到設計出自己感興趣的可能性，才開始作畫。這樣做可以確保，我比較不會對最終作品感到不滿意。

　　小草圖傳達大部分重要決定。在後續作畫時，就能對明度和色彩更加肯定。不會因為缺乏視覺意圖，導致修改、刷洗、畫過頭、適得其反和模稜兩可。

畫家不是畫他看到的，而是畫他必須讓別人看到的。

—— 竇加

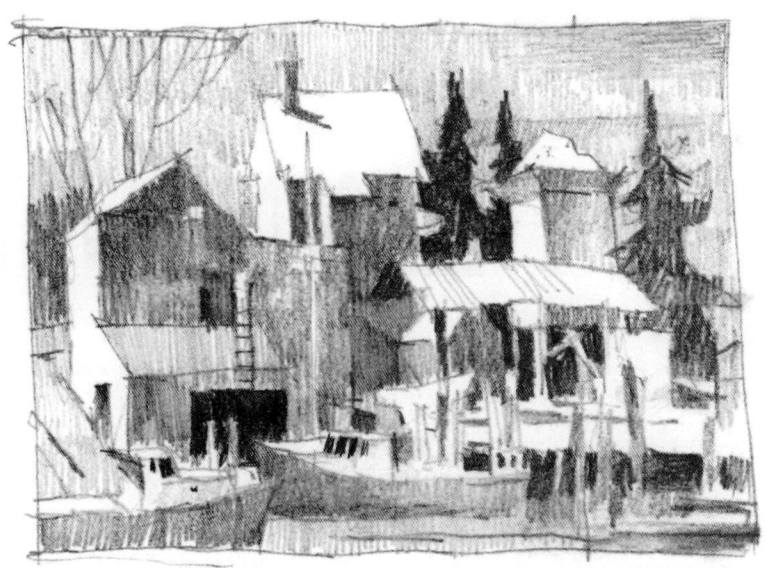

這張草圖是在康乃狄克州西港（Westport）完成的，提供電影使用。當時我在現場作畫並錄影，作為示範作畫影片的草圖。草圖總是幫助我知道，自己在作畫前是否取得一個好的設計。

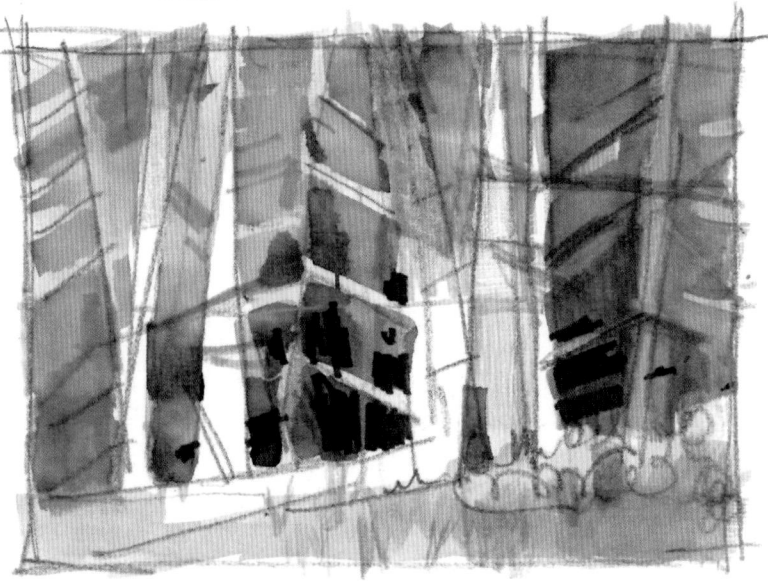

森林內部這張草圖是軟鉛筆繪製的，然後以佩恩灰色薄塗上色，加快整個草圖過程。最後，用黑色麥克筆畫出暗部。

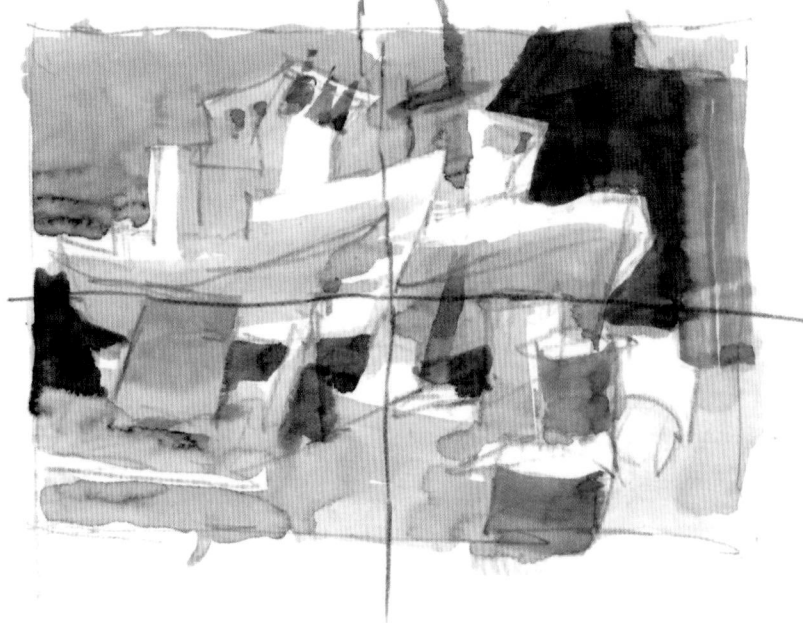

我用鉛筆和灰色薄塗研究加州貝尼西亞（Benicia）碼頭的可能性。看看我如何利用暗部當作括號來保持主題，並採用戲劇效果的白色。

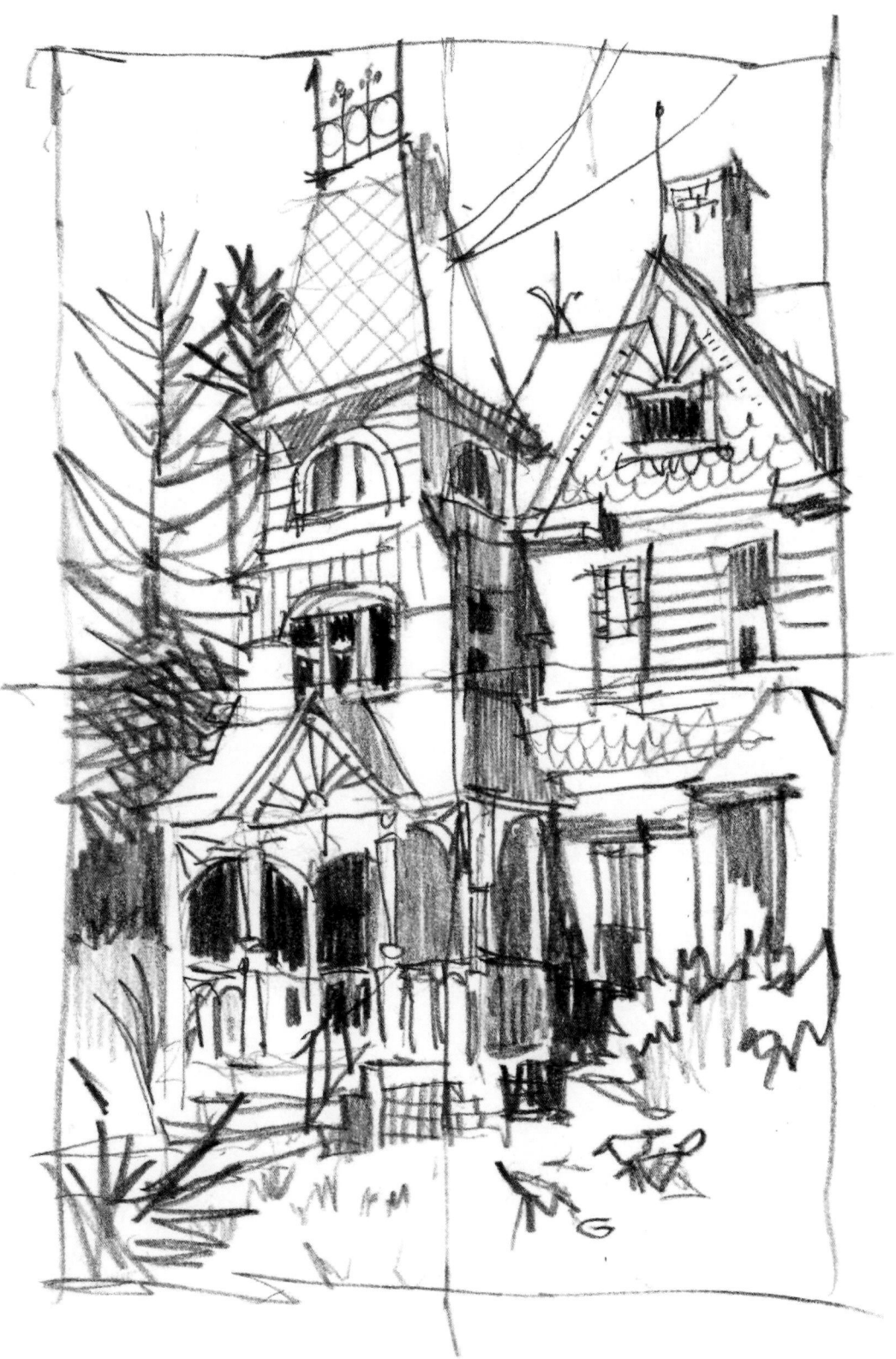

我在卡茲奇山（Catskills）看到這座充滿裝飾風的房子時，決定用書寫式的筆觸畫一幅畫。因此，我探索所有可能的方法，我用鉛筆構思主題，同時強調和創造點、橫線、帶狀物、交叉排線、磚牆粗紋、整體律動，以及其他可能用來讓畫面更加生動的圖形效果。在大多數情況下，我避免使用照著物體周圍描繪的輪廓線，因為以我的品味來說，那種輪廓線根本沒有書法味。

〈威斯康辛州瀑布湖〉Lake of the Falls, Wisconsin

這幅畫提供一個機會，可以用負形產生漂亮的瀑布形狀。白色形狀的姿態和相互連結，是我創作這幅畫的動機。我可以使用任何顏色來繪製這幅畫，只要我保持這些明度區別。

這是在聖地亞哥用麥克筆以線條研究一個主題。線條可能適合畫草圖，但我用任何媒材畫這幅畫前，還會先製作一張解釋明度關係的草圖。

選擇一個主題

　　找到一個你感興趣的主題。你應該基於某種目的，在表達這項主題時，會感受到一些喜悅或敬畏。對我們大多數人來說，依據自己對主題的第一印象來選擇最好。不然，你可能為了尋找更好的主題就弄到疲憊不堪。

做法

　　你可以使用各種工具對明度圖案進行初步研究。鉛筆是最常見的工具之一，不妨使用較軟的筆芯，譬如：6B。如果你喜歡畫大尺寸的草圖，很適合將炭筆和炭精筆搭配使用。另外，你也可以選用灰色系和黑色的麥克筆。單色水彩薄塗也能加快這個過程。

　　在素描紙上畫一個大約5"×7"（12.7×17.8 cm）或更小的邊框。這個比例應該跟你想畫的作品大小比例相符。不要直接把素描紙的邊緣當作邊框，最好畫出一個特殊的邊界線，清楚顯示最大的平面形狀。明度可能直接畫在草圖上，也可能考慮畫在覆蓋草圖的描圖紙上。

　　另一種做法是，用炭筆將整張草圖塗成灰色，用軟橡皮擦擦出白色部分，最後畫出暗色區域並完成草圖。

明度分配

　　由於白色部分如此重要，我通常會先畫出白色部分，並將它們配置得當，這樣白色部分就不會位於畫面中央，也不會太靠近邊界。白色部分通常必須自行設計，無法從實景中照抄。為了讓所有重要的白色部分可被判讀，接下來你要做的是，用一、兩個中明度包圍好看的白色形狀。最後，巧妙塑造暗色形狀並將其精心擺放，讓白色形狀更加生動突出。這些明度色塊的形狀、大小和方向應該是你的創作。嘗試結合暗色和白色的形狀。如果你有幾個白色（或暗色）形狀，試著改變它們的大小，讓其中一個形狀的面積最大，並改變這些形狀的方向，也可以交換一下位置。嘗試在垂直方向模糊中明度的形狀。這樣做可以強調平面圖案，並消除往深度的移動。如果以傾斜的筆觸去畫，就會產生這種結果。

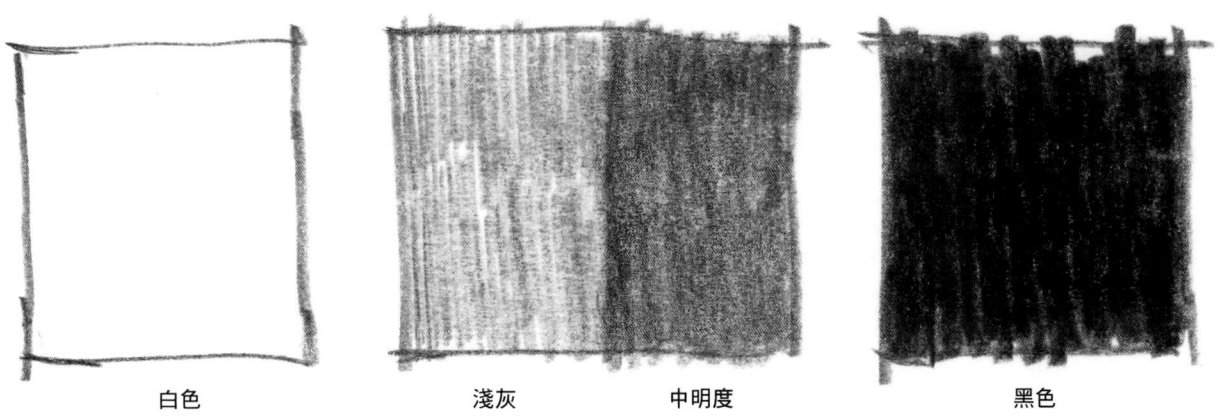

白色　　　　　淺灰　　　中明度　　　　黑色

製作圖案草圖時，只需要這四個明度。由於在實際製作草圖時，每個明度都會漂移一個明度左右，因此重要的是保持個別明度的簡潔及可區別。不要讓你的白色變得很髒，跟中明度混淆不清。同樣地，其他明度也應如此處理。

許多學生跳過製作明度草圖這個步驟，因為他們在查看畫面色彩時，根本無法看出明度。德國畫家約瑟夫‧亞伯斯（Joseph Albers）說：「很少有人能夠區分不同色調之間的受光強度。」跟學生一起在戶外寫生時，常會看到他們用輪廓「勾勒描繪」，而忽略中明度。通常，天空和前景中也會留下大面積的白色。這些強大的白色區域，讓學生無法看到整體。

在以任何自然主題作畫時，當眼睛最先看到黑暗中的一小片亮光，或被光包圍的一片黑暗時，就會被愚弄。學生往往會誇大那種對比，但專業畫家卻會降低那種對比。

大小或強度相同的兩個色調不應重疊或並排出現，而該安排輪流和交替出現。色調之間應該有明顯的區別，而且色調的數量應該愈少愈好。

—— 美國畫家喬治‧伯里曼
（George Bridgman）

將草圖謄到畫紙上

你可以使用實物投影機或將草圖拍照製作成投影片，將草圖投影到畫紙上。我習慣使用傳統做法，把草圖和水彩紙分成四等分的簡單網格，然後用2B鉛筆將草圖謄到畫紙上。在謄草圖時，盡量不要將輪廓當成物體，而應將輪廓視為將紙張劃分為大小、形狀和方向的存在。我認為輪廓主要是位於兩種明度交接處的線條。

綜合研究

有時，用單色先畫一張大畫，絕對有幫助。這樣做可以幫助你先了解可能遇到的問題。也許單色畫的主要貢獻在於，可以更容易考慮小細節。插畫家為了力求圖畫精準到位，往往會採用這種做法。在這種情況下，最好使用半透明的描圖紙，將半透明描圖紙放在草圖上並重新繪製。有時，剪下某些部分並將它們黏貼到新的位置，也很有幫助。描圖紙可以放在任何精心設計的線條草圖上，用於製作可供選擇的明度方案。

利用照片作畫

如果將電視和電影包含在內，你會發現許多人一生中，有多達四分之一的時間都在觀看攝影。因此在當代藝術中，大多數人習慣將照片當成畫作的標準。難怪許多畫家找到一個現成的市場，只要作品有攝影效果，就迎合這種市場需求。不過，也有些畫家說，他們利用拍照將所選主題平面化而受惠，因為他們在實際空間中會感到迷惘。而且，他們也覺得需要細

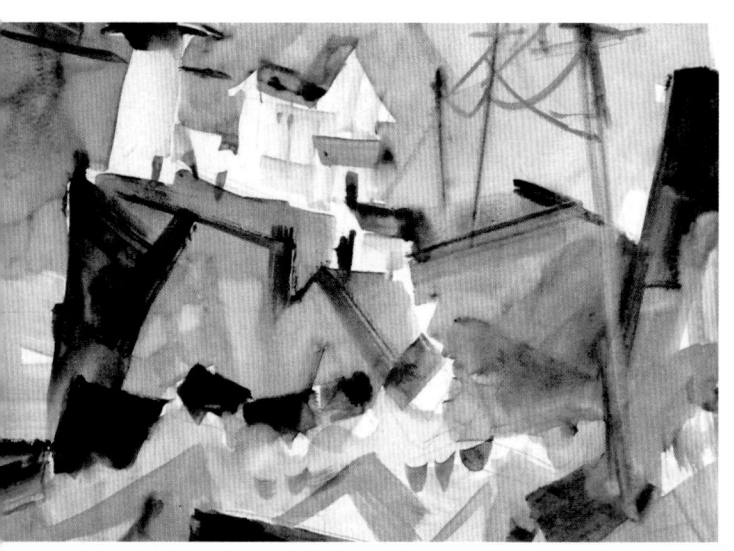

這幅尺寸是 15"×22"（38.1×55.9 cm）、以薄塗技法畫的草圖，不僅探討明度也探討形狀，並暗示筆觸。

這是一系列用圓珠筆畫的縮略草圖，用於預覽大的動態和形狀。如果那些大區域設計得不好，就沒有必要繼續畫下去。沒有任何色彩或質感的特質，可以挽救一幅形狀無法區分、明度無法判讀的畫作。

節，即使用照片記錄也一樣。

　　我很少用照片作畫。如果我拍下一個我喜歡的場景，把照片沖洗出來時，我喜歡的東西永遠不會出現在照片裡。因為照片上的大小都不對，如果是在晴天拍照，照片上的陰影還會全部變成黑色。

　　儘管有這些缺點，但沒有比拍照更快或更完整記錄光影活動的方法。對我來說，這是照片最顯著的好處。無論我們是透過直接觀察作畫，還是利用照片作畫，我們仍然要為觀察事實後進行更多創造而負責。

我用細字麥克筆完成這張糖廠草圖。第二張草圖
則嘗試不同光線效果。如果我必須使用這種細字
工具，我會把草圖畫得很小，這樣就不用費力對
明度區域多做描繪。

我用黑色細字麥克筆搭配焦茶色薄
塗，探究位於科羅拉多州的這座金
礦。在實際作畫前，這個做法能讓我
知道草圖設計是否奏效。通常，我在
作畫前會先構思，如果你不事先構
思，注定失敗。

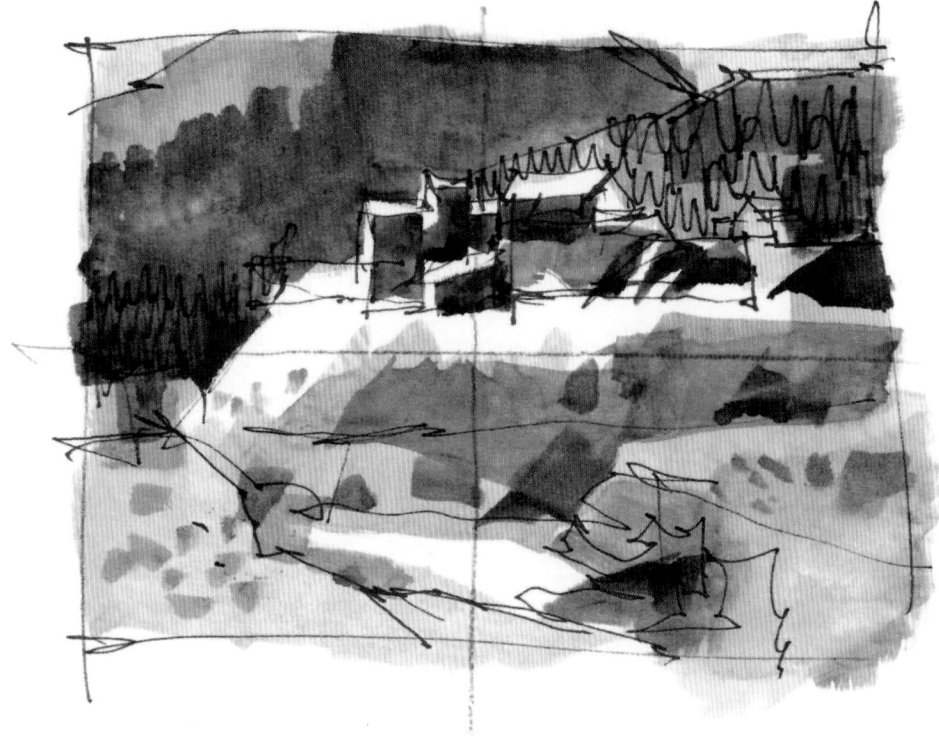

我用細字麥克筆畫下這張長島鄉村商店、郵局和被蓋住的船隻。像這樣的草圖可以當成底稿，意即可以在草圖上方舖上描圖紙，試著進行明度配置。

用麥克筆做部分乾筆效果，就像用鉛筆畫明度那樣。垂直方向的筆觸沒有固定格式，但不知何故，垂直潦草的筆觸有助於聯想平面圖案。如果畫出傾斜筆觸，似乎暗示平面和移動的方向是朝向空間的深度，在這張草圖上並不適合。在這個畫面中，除了拼貼的灰色塊、麥克筆畫的灰色塊，或薄塗的灰色塊外，最棒的就是垂直筆觸了。

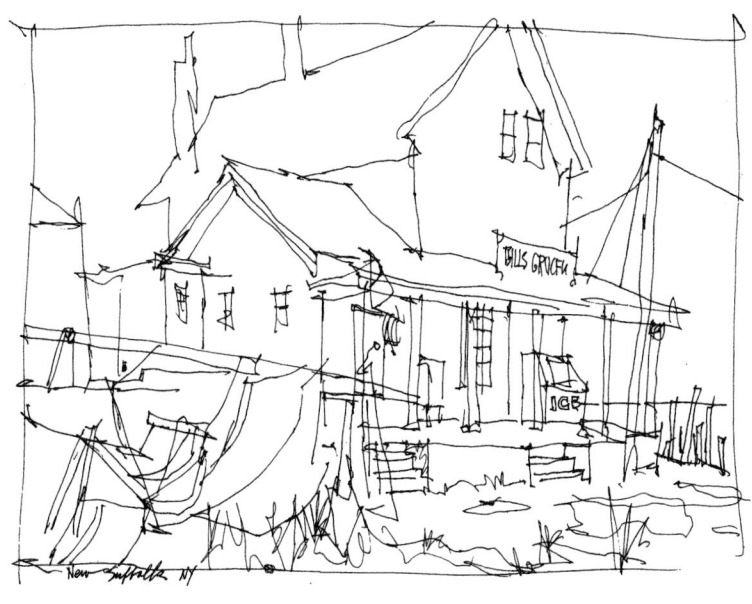

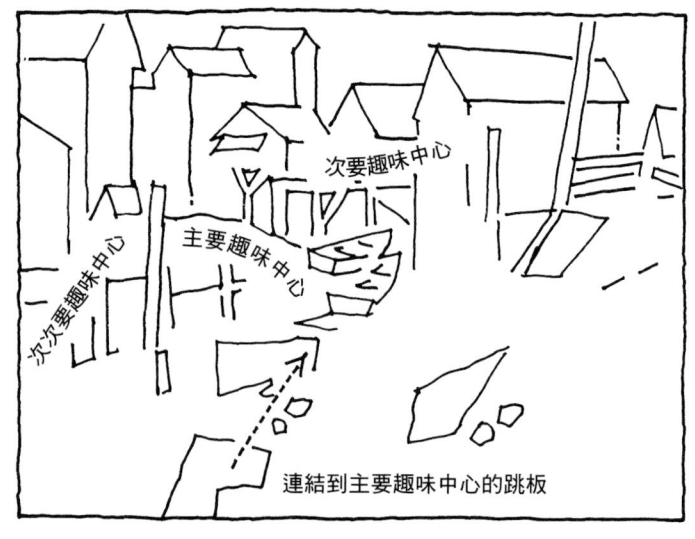

〈退潮〉Low Tide

22" ×30"（55.9 ×76.2 cm）

在這幅畫裡，我使用柔和的模糊邊緣與對焦的清
晰邊緣形成對比。銳利邊緣通常會迫使人們集中
注意力。另外，我藉由將最暗的暗色與最亮的
白色並置，創造出趣味中心。在那裡，你還可
以找到最高彩度的顏色。小船擱淺的地方有一個
休憩處。正如右邊這個概要草圖所示，潮水將我
們推入海灣，擁擠的房屋又跟潮水形成動態，山
坡則推進同一區域。在畫面的周圍，尤其是在角
落處，我犧牲對比，以便突顯畫面中央的趣味中
心。同時，我也創造第二個和第三個趣味中心。

趣味中心

趣味中心是畫面中的圖形編排或視覺心理編排，刻意在選定區域增加對比。如同音樂的聲音需要編排，視覺要素也需要編排。唯有透過漸進、支配、節奏和圖案，才能達到統合感。

趣味中心表達期待、高潮和起伏。加拿大畫家威爾‧詹姆斯（Will James）很有哲理地表達選擇趣味中心的有利條件：「強調、選擇和支持某一個，而不是另一個時，在說『對我而言，你才是真實存在』時，我們的內在有足夠的空間展現主動性。在我看來，被動題材和精神活動之間的真正界限應該劃分清楚。」

用雷諾瓦的話來說，「物理學家們說，大自然厭惡空無；物理學家也可以說大自然同樣厭惡規律，來完善他們的原理。」無規律（irregularity）是雷諾瓦提出的一個重點。從圖像的角度來看，這表示儘管所有區域（如同人體那樣）各有其所，但某些區域就被認為比其他區域更為重要。

趣味中心是吸引觀看者注意力的一種策略。就像在生活中一樣，我們必須向他人和對象做介紹，所以在一幅畫中，我們其實是在召喚觀看者的目光。如果觀看者的目光被吸引了，就會將目光停留在畫面上。

趣味中心也為一幅畫建立「控制」。完整感或即時性是引導視線從畫面邊界移開，進入畫面內部所產生的結果。由於視線不應被畫面邊界吸引，因此也不應被畫面中央區域吸引，因為視線直接命中靶心太明顯也太無趣了。

沒有趣味中心的畫面，可能是乏善可陳或雜亂無章。沒有主題或趣味中心，我們可能只有視覺上的重複，等同於樂曲只有背景音樂。這種視覺藝術的民主作風讓觀看者眼花繚亂，難怪重複圖案往往用於背景，譬如：壁紙和窗簾。如果沒有趣味中心，畫面就會令人困惑，既無趣又雜亂無章。在這種分散的設計中，部分畫面變得過於重要，甚至占據主導地位，整體美感就會喪失。雖然有些描述熱鬧景象的畫作令人欽佩，但其中最好的作品至少都表現出一個趣味中心，儘管這個趣味中心可能不是一眼就能看得出來。

決定因素

畫作的格式無論是圓形、方形、矩形還是細長的矩形，都有助於確定趣味中心的功用。與趣味中心密切相關的是畫面開關路徑的方式。畫面空間的入口應該要將視線引導到趣味中心。

趣味中心是用線條、形狀、色調、色彩、質感、大小和方向的對比塑造出來的。人物的運用也能引起注意，尤其是沒有人物出現的環境中。趣味中心可以是指向箭頭和孤立形狀的產物，譬如在靶心那樣搶眼。顯然，任何對比唯有在特定背景下才會成為趣味中心。也就是說，透過與周圍事物的對立，才能突顯出來。

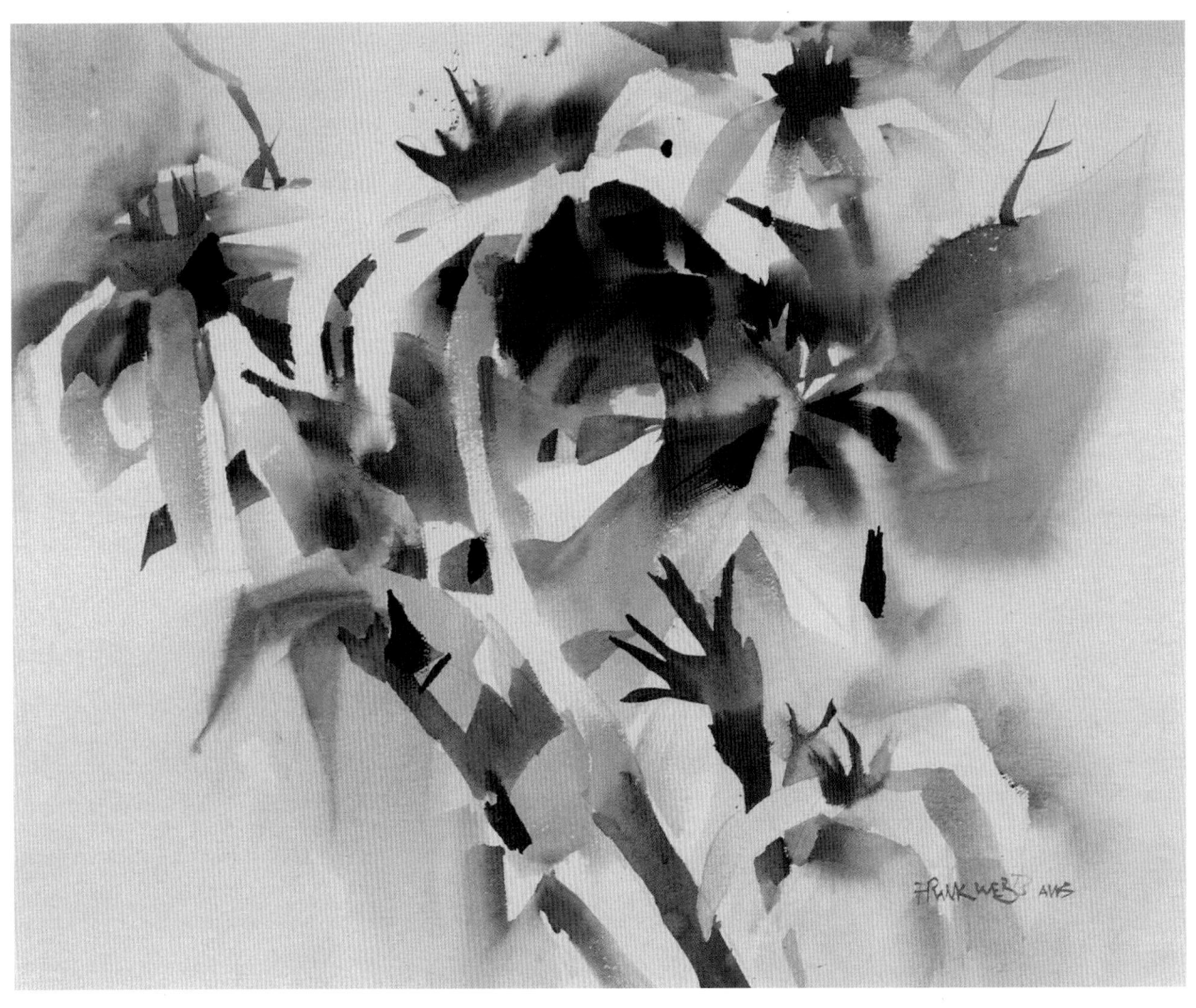

控制

　　與大自然不同，畫作具有明確的邊界。在中世紀，地圖製作者繪製已知的世界，而在他們不了解的地區，則會寫下這樣的文字，「在此之外，有龍出沒。」用這種方式思考我們的畫作，可能是一個很好的策略。在第六章，我們討論過為畫面創造一個入口的問題。或許我們也應該在讓觀看者產生完整感時，使其視線停留在畫面上。我們將這個想法稱為「控制」（containment）。

　　很簡單，控制就是透過避免在邊界，尤其是在角落形成對比而完成的。這也意味著避免讓角落留白，因為白色是畫面上最亮的明度。因此，我不喜歡在角落裡看到白色。以暈影法作畫，白色角落的面積會很大，並跟寬大的白色背景合而為一。在那種情況下，白色的邊角就發揮很好的效果。要注意的是，不要引起觀看者注意邊界。我並不是說，你不能讓形狀被畫面邊緣切掉。通常，獨特且集中的圖像正是被邊界線裁切的形狀所產生。

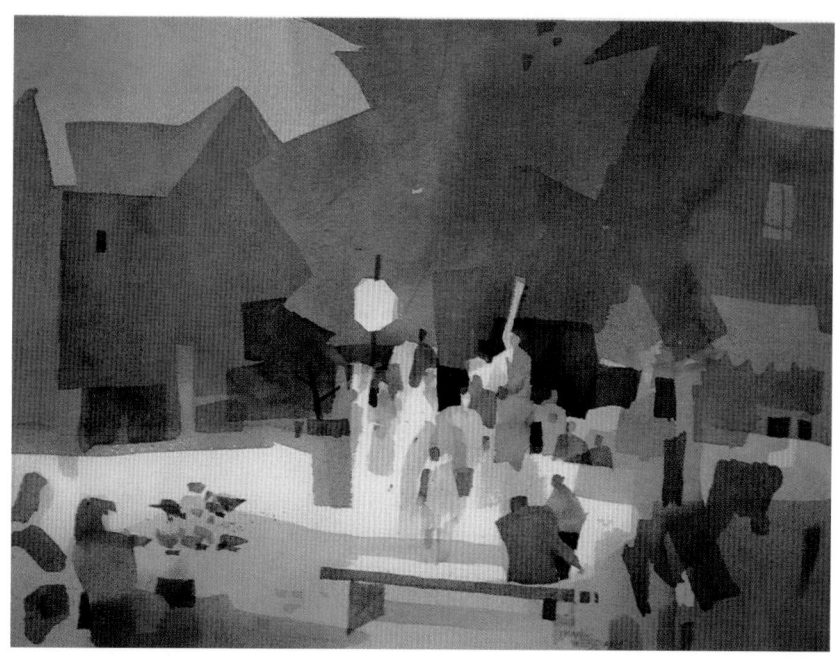

上圖和左頁圖的畫作就是暈影法的示意圖。暈影法的四個邊角中，其中一個邊角的面積應該比其他邊角的面積來得大。總形狀應由中明度和暗部構成。邊緣應該相互連結，大部分邊緣應該是物體原本的邊緣。最高點不應該直接位於最低點的上方。最左邊的點跟最右邊的點也不應該出現在同一條水平線上。而且，只保留少於四分之一的形狀周長逐漸虛掉。同時，可以在空白處使用書寫筆觸，傳達創作者的信念。暈影法為畫面賦予完美的控制。

〈市集廣場上無聊的音樂家〉
Flat Musicians at the Market Square
22" ×30"（55.9 ×76.2 cm）

這幅畫的趣味主要在於人物的趣味。

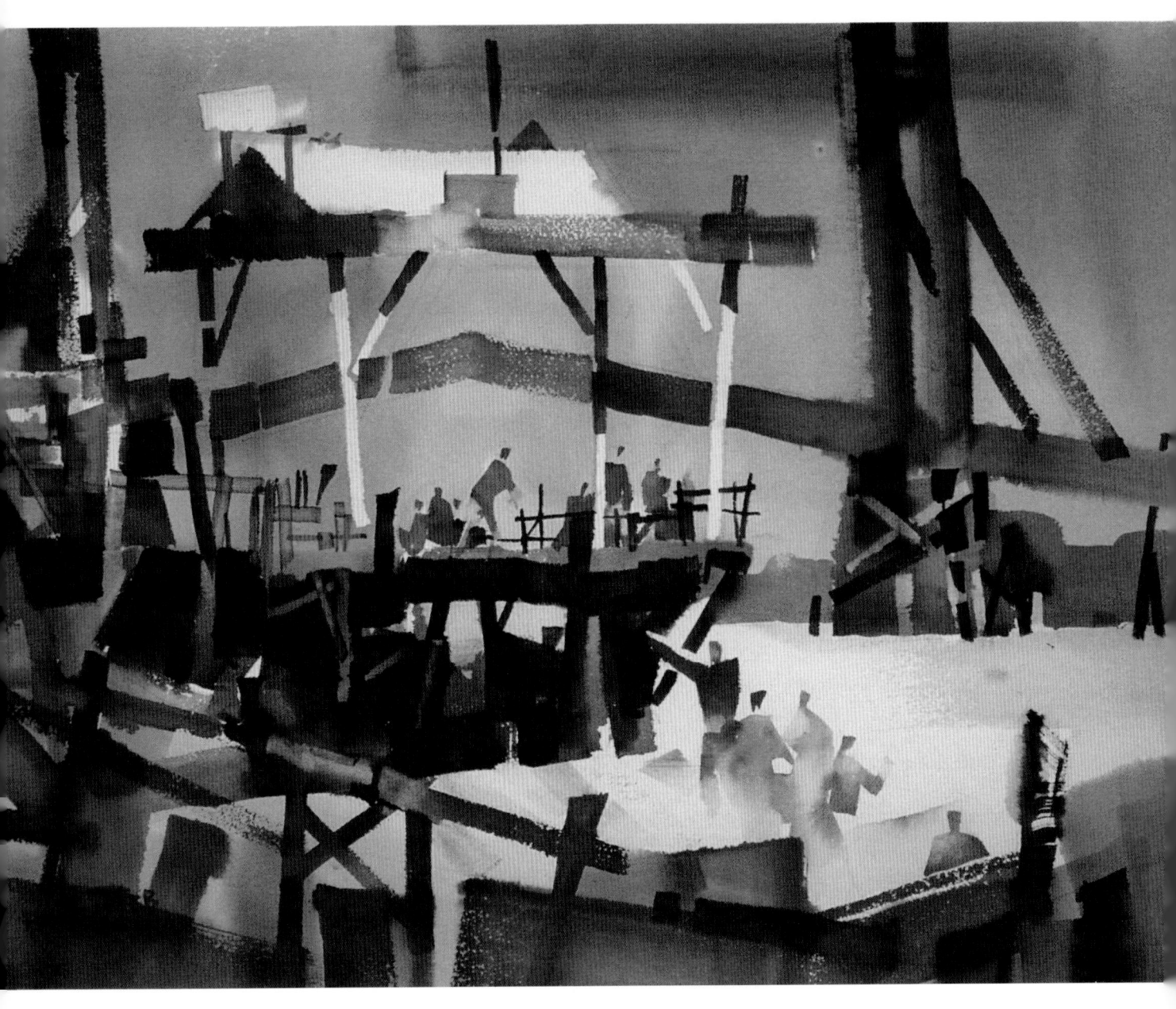

〈小海灣〉Cove

22" ×30"（55.9 ×76.2 cm）

人們在新英格蘭的熱門景點珀金斯灣（Perkins Cove）嬉戲。
這幅畫獲得美國水彩畫協會國際年展銅牌獎。

草圖製作提示

　　草圖將注意力導向創意概念，而細節則附屬於大線條、明度和形狀。藝術存在於草圖中。在畫草圖時，不要畫物體，不要畫明暗，先畫圖案。

- 調查並了解主題。
- 尋找連貫性、平行和重複性。
- 當你覺得感動時，就開始動手吧。
- 決定要採用直式或橫式的紙張格式來表達主題。
- 畫出草圖的邊界線，以便讓自己更清楚了解形狀。
- 採用跟畫紙相同的比例，來繪製草圖的邊界線。
- 將草圖大小控制在七英吋（約17.8公分）範圍內。
- 對主題進行長時間的初步觀察後，開始專心製作草圖。
- 把輪廓想像成一個消失的平面（向塞尚學習）。
- 將輪廓視為剪影（向梵谷學習）。
- 將輪廓視為直線的片段（向費寧格〔Feininger〕學習）。
- 藉由在白色周圍畫上中明度，來塑造白色形狀。

- 移動和改變白色面積的大小和位置。
- 畫出暗部，以前述畫白色形狀的做法，移動和改變暗部。
- 使用軟筆芯的鉛筆，握住鉛筆頂端以粗筆觸畫草圖。
- 透過垂直筆觸畫出明度，保持圖案的平整。
- 避免使用靜態形狀，譬如：圓形、正方形或等邊三角形。
- 讓其中一個區域的面積比其他區域還大。
- 在不同形狀之間創造通道。（任何形狀或明度都應該有入口和出口。）
- 避免過度處理和線性描繪。
- 嘗試調整地平線的高度。
- 如果你不喜歡實景的光影條件，可以創造更好的光影條件。
- 根據設計需要，分離或組合暗部和陰影。
- 設計邊緣（即便是簡單的概要草圖，也可能是潤飾邊緣的好工具）。
- 感受山的重量、岩石的堅硬、雲的柔軟。
- 讓風景和生物呈現凸出，而不是凹陷。（懸垂的藤蔓、沙子、積雪和海浪頂端則是例外。）
- 在圖案外的區域，寫下感興趣的註記，以協助回想當時對自然和設計的覺察。
- 使用橡皮擦重新突顯白色區域。
- 不要像機器一樣盲目地工作。
- 完成就停筆。

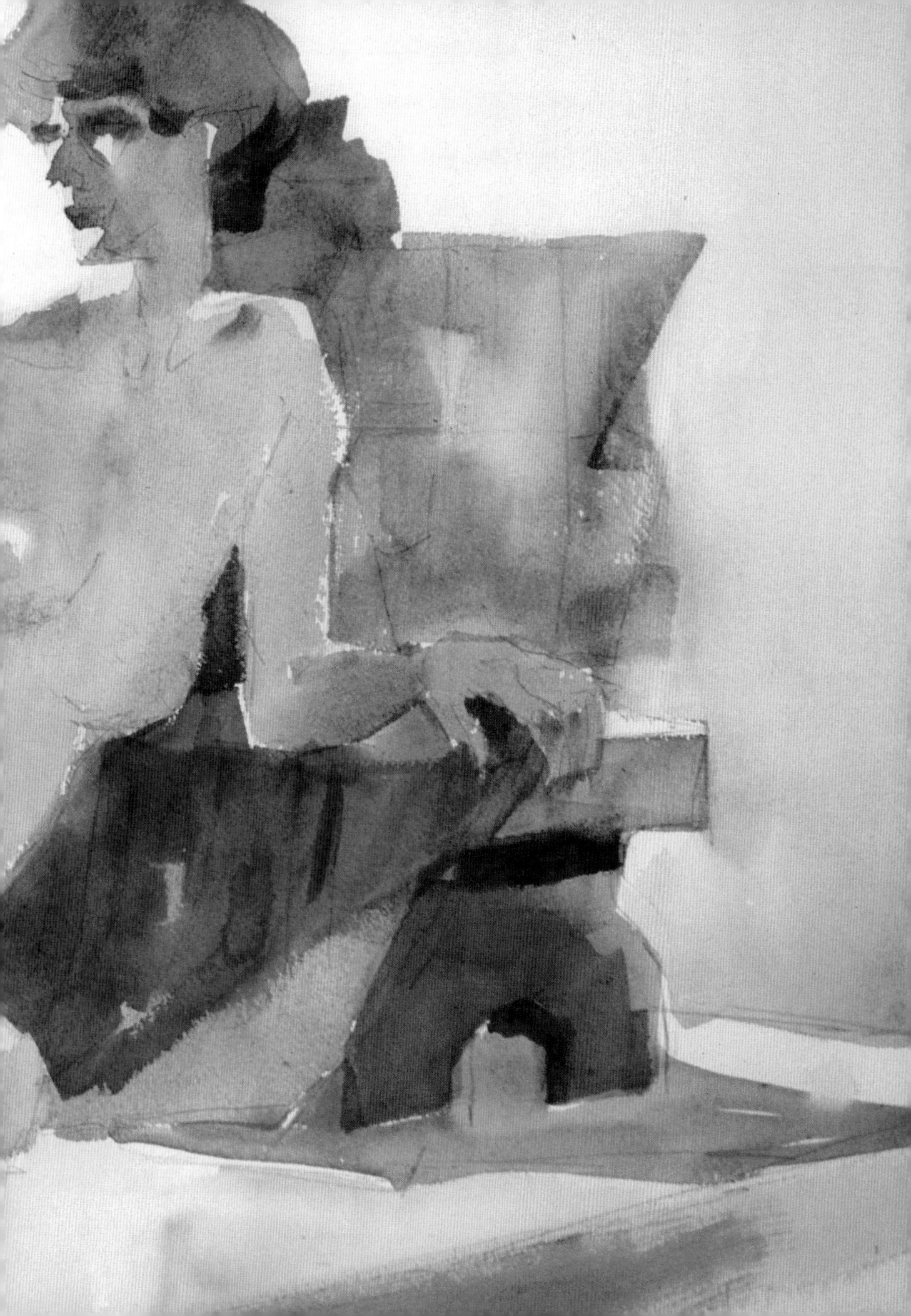

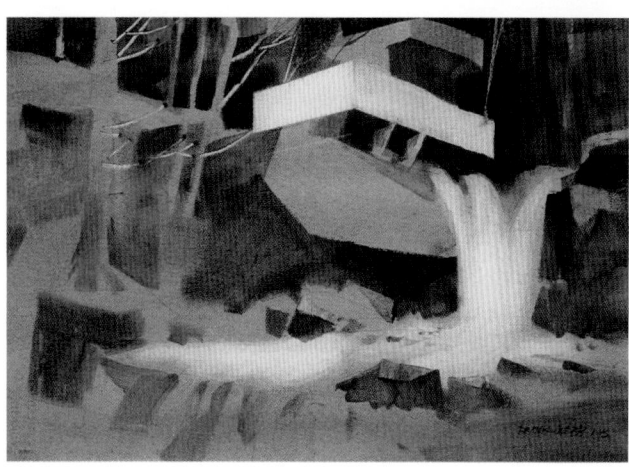

〈落水山莊〉Fallingwater

15"×22"（38.1×55.9 cm）

中性色為法蘭克‧勞伊德‧萊特（Frank Lloyd Wright）這
棟知名建築的環境，營造出一種寧靜的氛圍。

相遇
ENCOUNTER

〈達爾斯的震顫教遺址〉
Shaker Ruins of The Dalles
11"×15"（27.9×38.1 cm）

這幅小畫採用平塗重疊法。倒下的
樹木加強廢墟的氛圍，也為畫面創
造入口，並讓前景不會空無一物。

　　繪畫的行為就是相遇。藝術不在於主題，而在於藝術家
的相遇。藝術作品本身是相遇的副產物，在這個過程中，藝
術家陷入高度覺察狀態。

　　這裡說的相遇範圍擴大到包括對繪畫題材和繪畫行為做
出的反應。我們習慣談論音樂家「演奏」樂器，其實視覺藝
術家同樣參與表演。有些畫家，譬如：薩金特（Sargent）、哈
爾斯（Hals）和杜韋內克（Duveneck）以精湛技藝著稱，還
有一些畫家則以創作理念見長。大多數藝術家都贊同技法是
一種手段，而不是目的。許多有思想的畫家就會避免過分強
調技法的花俏和浮誇效果。

　　跟創意相遇是非常個人的事情。是你，獨自面對畫紙。
不是一個委員會、一群人或一個班級，一起面對空白畫紙。
當你面對那張白紙時，你個人所有的經歷、知識、熱愛的事
物、恐懼、焦慮和信心，都必須加以處理。

　　我提供以下示範不是作為繪畫的方式，而是作為與主題
相遇的方式，並幫助你（和我）想像某些可能性和特質，以
及如何尋找探索。事實證明，與其遵循常規做法，自己尋找
探索更有成效也更有趣，以這種方式學習不會抑制你的風格。
藉由讓自己有更多選擇，然後綜合歸納，你將找到真實的自
己，也會在持續創作中，發展出自己專屬的風格。

書寫式繪畫

書寫式繪畫是一種強調直接畫出漂亮圖形標記的繪畫。一般說來，「書寫」（calligraphy）一詞適用於寫作。字母就是符號，繪畫也可以使用直接表述的符號。比方說，如果你在天空區域畫了「V」字形，人們會以為這代表「鳥兒」。在前景中的V字形，則會讓人以為是「草」。透過練習，每位畫家都會發展出一套個人符號。

為了讓你的作品有個性，書寫筆觸就跟你自己的筆跡一樣與眾不同。一幅書寫式的畫作充滿視覺暗示，是繪畫的速記，既滿足觀看者的心理需求，也滿足觀看者的視覺需求。值得研究的最知名書寫式繪畫大師是勞爾·杜菲（Raoul Dufy），他將畫面區域簡化，以輕盈的線條勾勒，用平塗的色彩塑形，創造出具有戲劇化的書寫式繪畫。

書寫筆觸可實現四個目的：將區域定義為輪廓，將各區域連結在一起，讓單調或無意義的區域變得生動，並有助於穩定深度，保持繪畫的平面性。

廣義來說，書寫筆觸的功能是賞心悅目並具有裝飾性。書寫筆觸產生的美，就跟扔下一捲繩子產生的美差不多。

❶

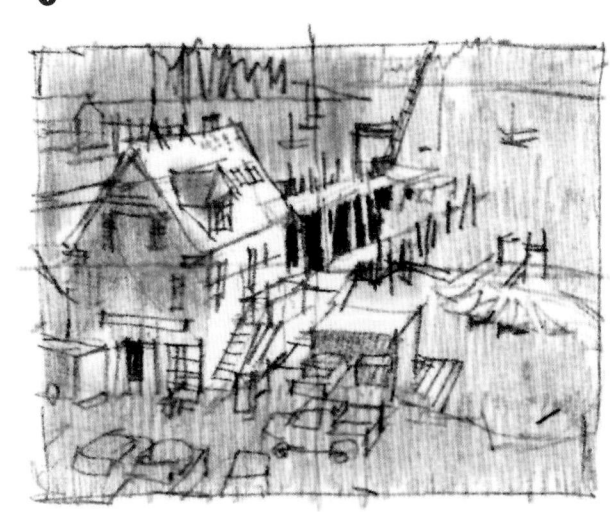

❷

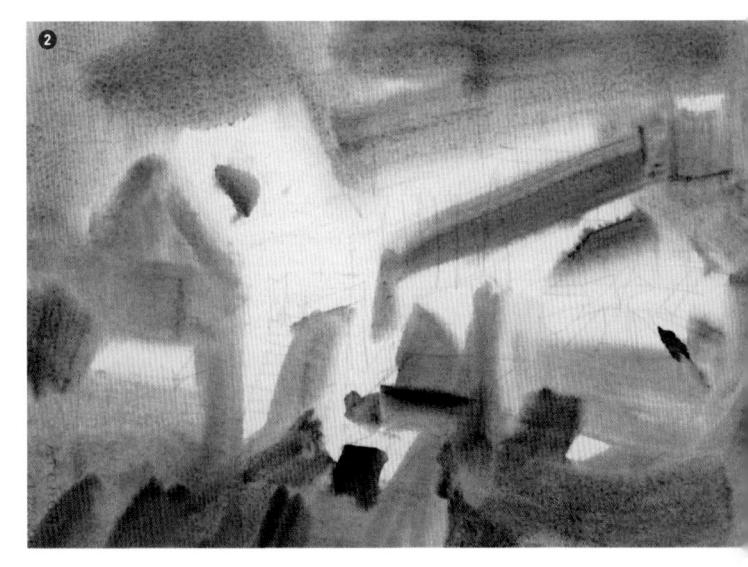

❶ 最初的草圖強調所需的符號：護牆板、木樁、帶狀物、斑點、小點與排線。

❷ 我用140磅熱壓紙，並將正、反面都打濕。接著，我用兩英吋寬的排筆把糊狀顏料塗到紙面上。我避免畫出銳利邊緣，以便保留後續書寫筆觸的俐落感。我以藍色為主導色，保留一些白色區域並消除暗部，然後等待畫面乾透。注意畫面底部右邊的曲線，有助於表達該區域的海灣。

❸ 畫面乾透後，我開始在靠近趣味中心的乾燥表面上，用一英吋寬的排筆，畫出木樁之間的暗色負形。這些木樁大小不一，碼頭末端則以較完整的形狀表現。

❹ 現在，我用8號書寫畫筆，在畫面各處畫出線性記號。我試圖表現先前渲染的「開放性」，盡量不讓任何區域顯得封閉。這樣做在虛實之間創造一種有趣的張力。這些記號是象徵性的，它們暗示並引發聯想，邀請觀看者發揮想像力完成畫面。

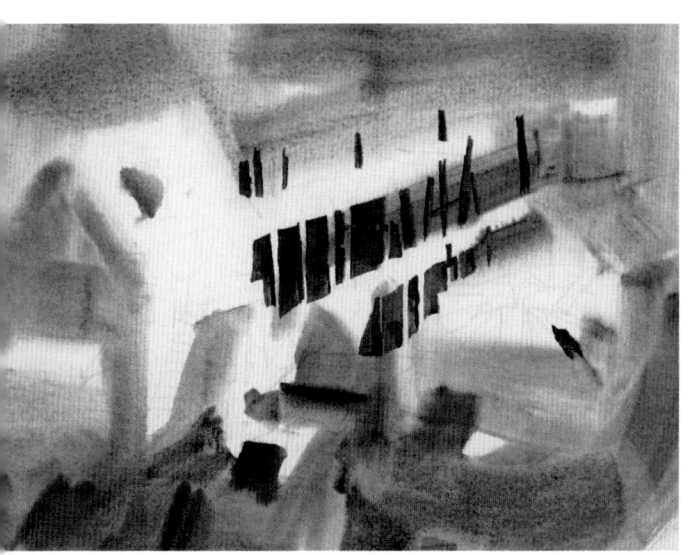

〈克萊德港〉Port Clyde

15"×22"（38.1×55.9 cm）

這幅畫在添加欄杆、海浪、人物和屋頂板等細節後完成了。注意：店面原先沒有任何雨篷。
我在畫面上添加雨篷，是想利用雨篷的條紋，為牆面提供一些趣味。我將書寫筆觸定義為
一種提示記號，而不是組合的形狀。以單一筆觸畫出的廣告看板，表達出提示記號的美感。

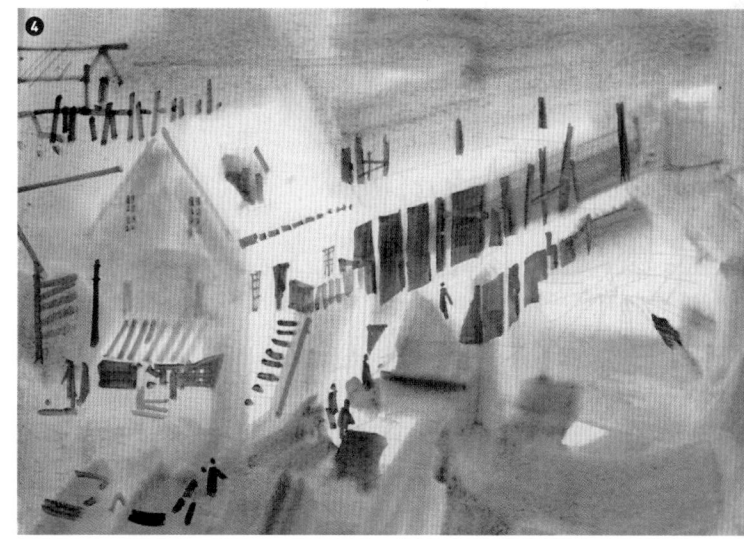

色塊縫合法：在濕潤紙面上

這種畫法是印象派畫法的改良版。我沒有使用對比色的碎點，而是每畫一筆就使用不同顏色繪製平面色塊。這樣畫的目的是，在眼睛產生振動，暗示戶外光線。

我將畫紙浸泡濕潤後，用捲好的毛巾像捲派皮的方式，將畫紙表面的水分吸掉。現在，畫紙乾濕適中。這種濕潤程度允許形成銳利邊緣，但又能讓顏料不會太快乾掉。因此，如果我在一個色塊旁邊，畫上另一個色塊，兩個色塊的邊緣仍然可以互相融合。結果，色塊之間就會形成自然過渡。這樣畫的目的是，讓每個大區域產生多種顏色變化，但每個筆觸的明度都相同。顯然，這種畫法不將明度概括是不可能做到的。

你可能會認為這是一種色彩練習，事實也是如此。但我真正在做的是，嘗試控制明度。理論上，如果我將這幅畫拍成黑白照片，色彩的變化就不會顯現出來。這個練習要教的是明度控制。這是一種非常堅決要求的做法，柔和的邊緣則減少大部分的水漬。

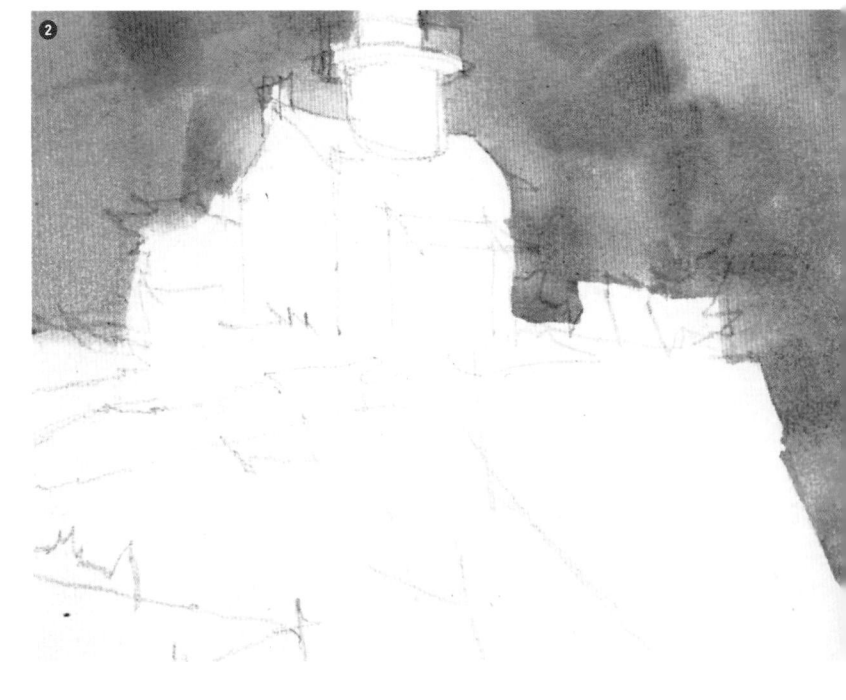

❶ 我用一支有點乾掉的黑色麥克筆畫了這張草圖。

❷ 詳細步驟：我將紙浸濕，然後將毛巾捲起來，用力將紙上多餘的水分吸掉。這樣我就可以畫出一個帶有銳利邊緣的色塊，但紙張中的水分可避免色塊乾掉。然後，我在色塊邊緣，以適當濕度畫上另一個色塊，讓兩個色塊的邊緣融合，但不會完全糊成一片。每一筆都保有原狀，就這樣一筆一筆地畫完整張畫。

注意事項：

一、不要使用太多水，否則色塊會與相鄰色塊完全融合。你只希望色塊邊緣合併在一起，同時保持色塊本身的特性。

二、畫上半部時，盡量保持畫紙下半部濕潤。否則會畫出帶有銳利邊緣、與上半部看起來不一致的底部。

三、使用淺口小水碟洗筆，每畫完一筆後將畫筆敲擊水碟底部，清除筆上的顏料。筆上若還有少量顏料，會弄髒你接下來要畫的顏色。

四、故意將互補色塊相鄰放置，這樣能產生色彩振動。我經常在濕氣很重時使用這種畫法，尤其是在戶外全都濕淋淋的情況下。

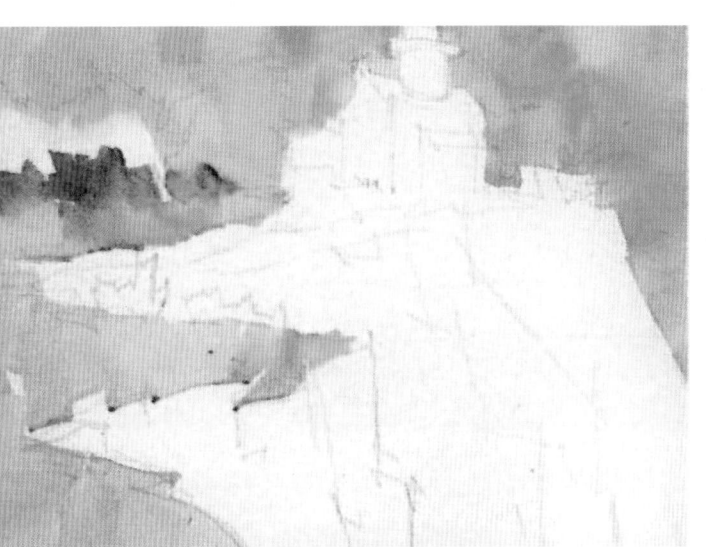

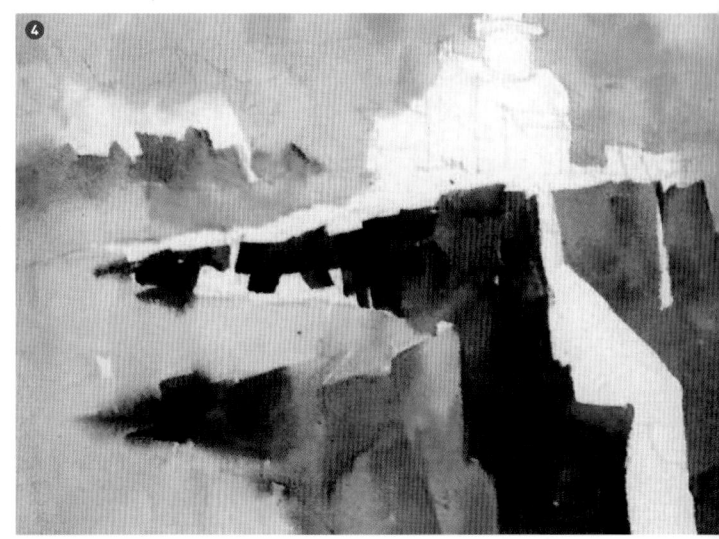

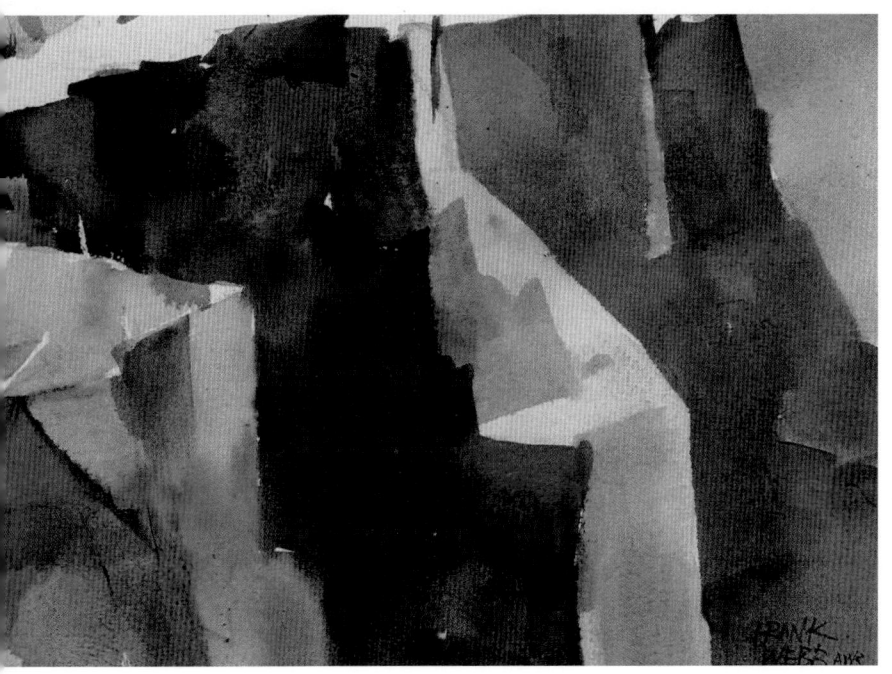

❸ 其他區域被中明度覆蓋。我必須保持這種色塊概念，畫完整張畫。

❹ 開始加上較暗的區域。在畫草圖時，我就必須知道如何藉由明度對比，來區分這些區域。

❺ 細節：在畫較暗明度的色塊時，我必須用較濃的顏料和較少的水分，這表示邊緣不會像較亮明度色塊那樣融合。通常，我想要邊緣融合，但不失去個別色塊原有的顏色。較濃稠的深色顏料往往包含更多較濃的展色劑，導致顏料流動性較差，融合效果不如預期。因此，有時我必須用乾淨又帶有適量水分的畫筆，輕輕刷洗這種接合處，讓色塊得以自然融合。

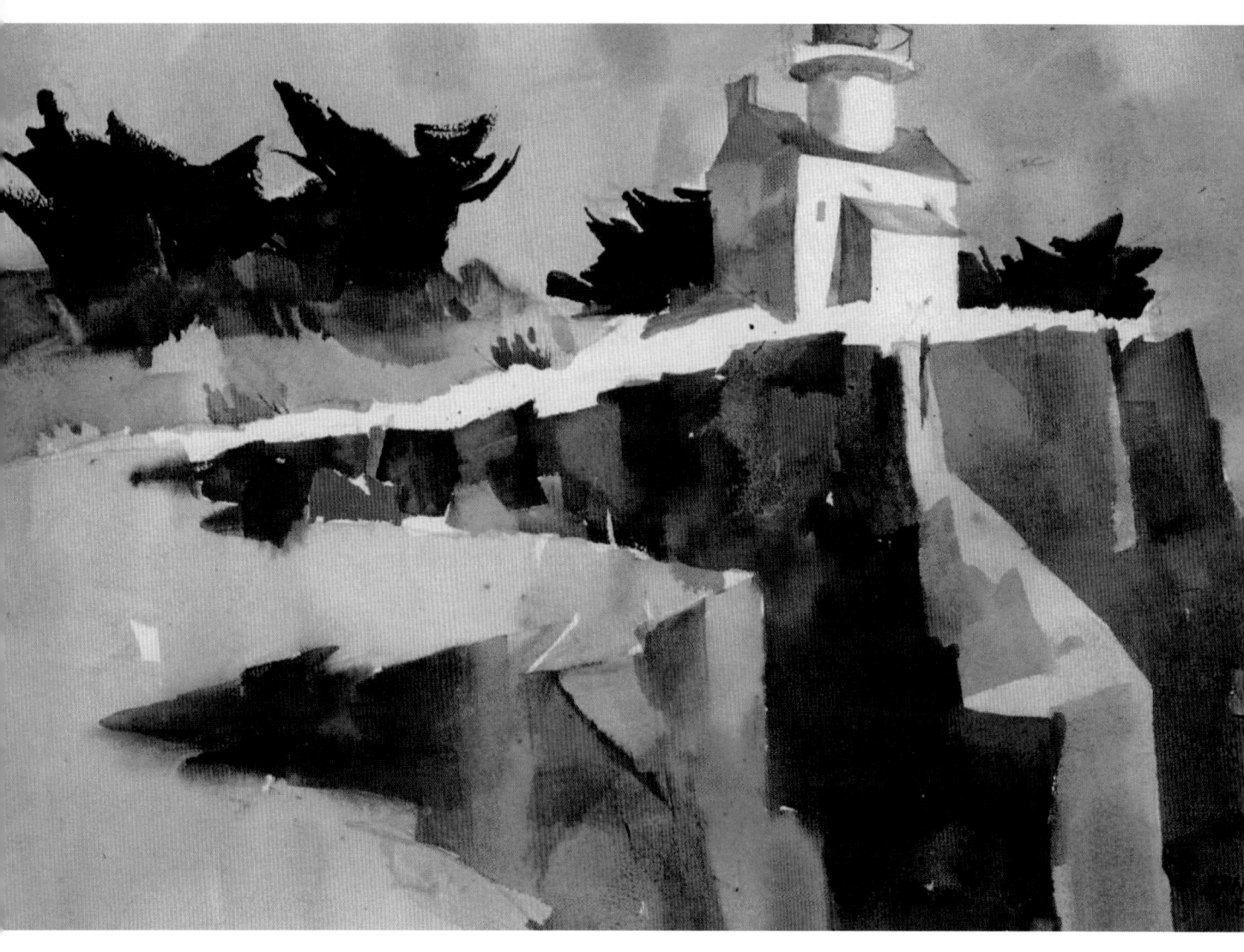

〈洛馬岬燈塔〉Point Loma Light

15"×22"（38.1×55.9 cm）

我在樹叢使用最暗的明度，如此一來就能將白色區塊的趣味中心，產生戲
劇化的效果。這些暗部必須由不同色塊組成，就像中明度區域那樣。

重疊法：在乾燥紙面上

我們都會不時地塗改再畫，通常是為了補救畫錯的第一層而做修改。在這幅畫中，我打算使用重疊法，不是為了修改，而是作為一種利用透明度，忽略色彩漸變和濕紙融合的做法。鉛筆草圖已經表明三個或四個簡單的明度。我以簡單的平塗法，畫出銳利邊緣的色塊。每次上色，紙張表面都是乾燥的。每加上一層顏色，都隨意地交錯重疊。當一種顏色與另一種顏色重疊時，就形成一種光學混色。這些顏色的光學混色有其自身特性，跟在調色盤上混色不同。

為了保持色彩清透，我在第一層使用最透明的顏料。最透明的顏料是：茜草紅、漢沙黃、新藤黃、酞菁藍、酞菁綠、普魯士藍和生赭色。雖然還有其他顏色可用，但你只需要使用茜草紅、酞菁藍和漢沙黃，就能調出任何所需的色調。

這種做法的優點是：

- 確定白色形狀。
- 建立主導色。
- 創造清透感。
- 營造出簡單的平面性。
- 產生光學混色。
- 強化形狀。
- 讓你遠離原本的固有色。

不過，這種做法會犧牲下列特質：

- 漸變。
- 邊緣變化。
- 造形。

❶

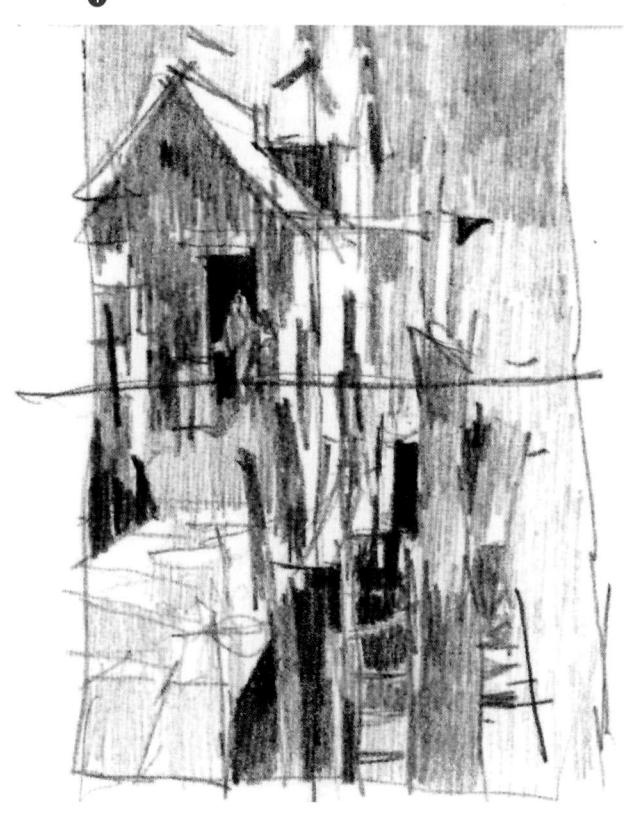

❶ 垂直格式需要幾個垂直動態。這張草圖顯示出大面積暗明度產生有趣的斜向移動。這樣可以避免將一個暗部直接放在另一個暗部下面的無趣感。

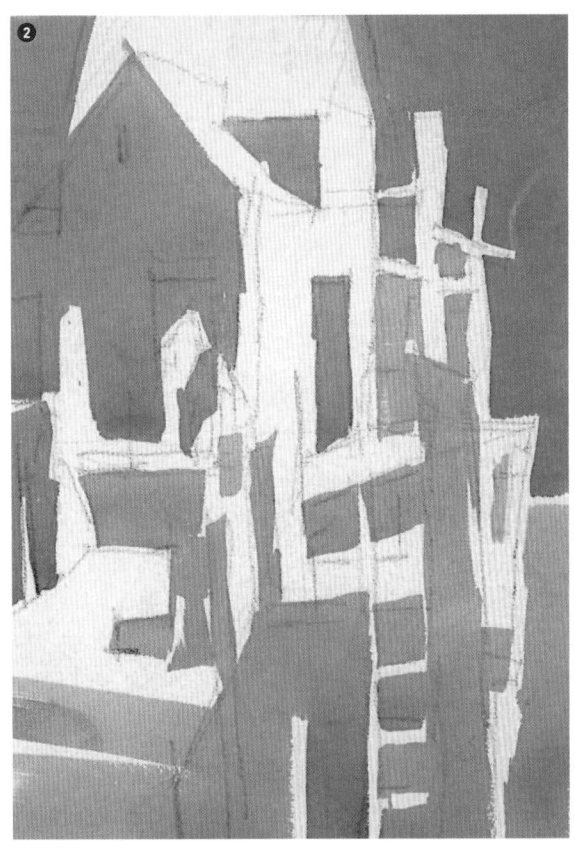

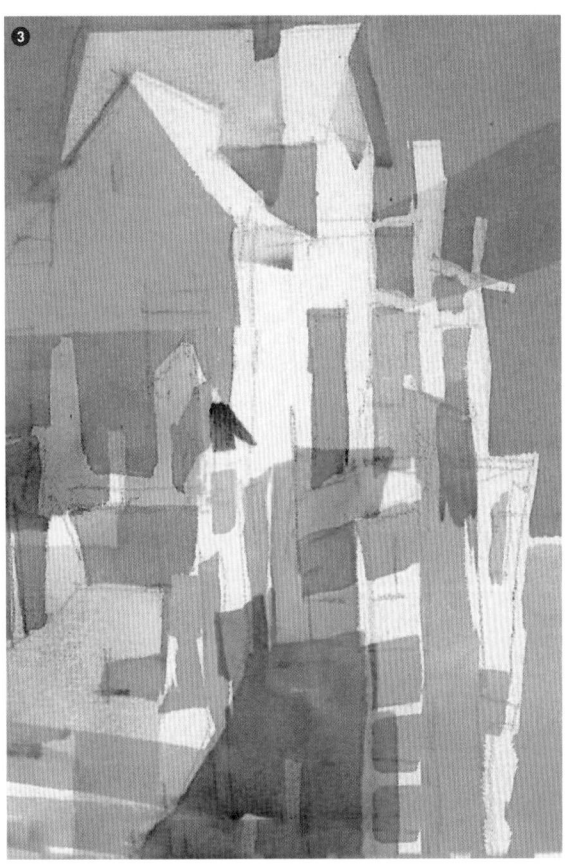

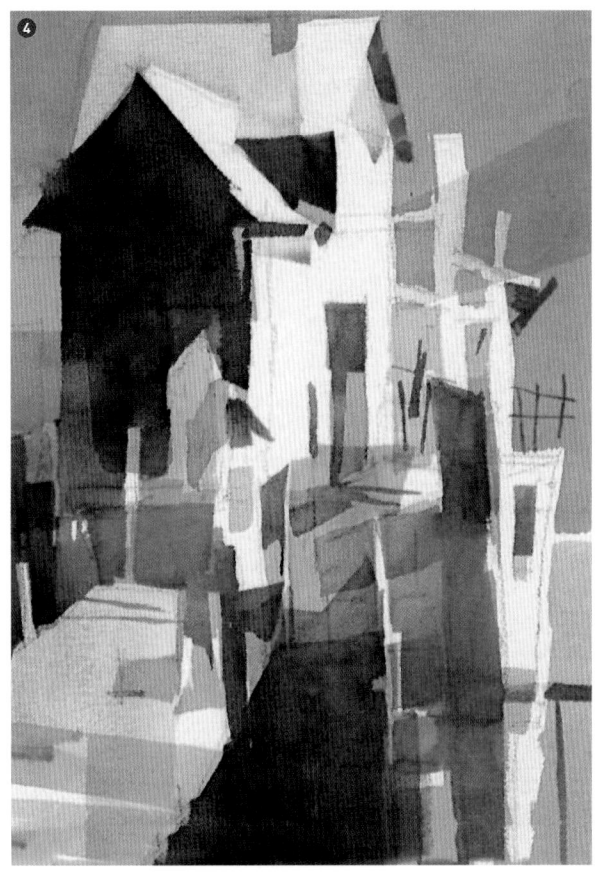

❷ 我將乾燥畫紙傾斜十五度，然後用畫筆平塗。從普魯士藍開始畫，再用焦茶色增加畫面的暖色效果。將畫紙傾斜可以利用重力，讓平塗效果更好。我嘗試在進行這種平塗時，創造出新的形狀。我總是用具有染色力的顏料畫第一層底色，以保持底色的清透感。後續在第二層和第三層則使用較濃的顏料。

❸ 為了取得色彩平衡，我接下來畫上一些更明亮的互補色。在我可以操控的範圍內，我試著將這些形狀跟先前畫的形狀大致重疊，避免產生雜亂的邊緣並增加透明度。我使用印刷術語「套印不準」（out of register）形容這種效果。我無法預測這些重疊將如何發揮作用。我冒了險，並發現憑直覺這樣探索幾乎總能得到回報。

❹ 現在，較暗的中明度提供所需的結構。這些結構是以草圖為參考，但也在作畫過程中被創造出來。畫筆有話想說，我必須回應畫筆的那股衝動。

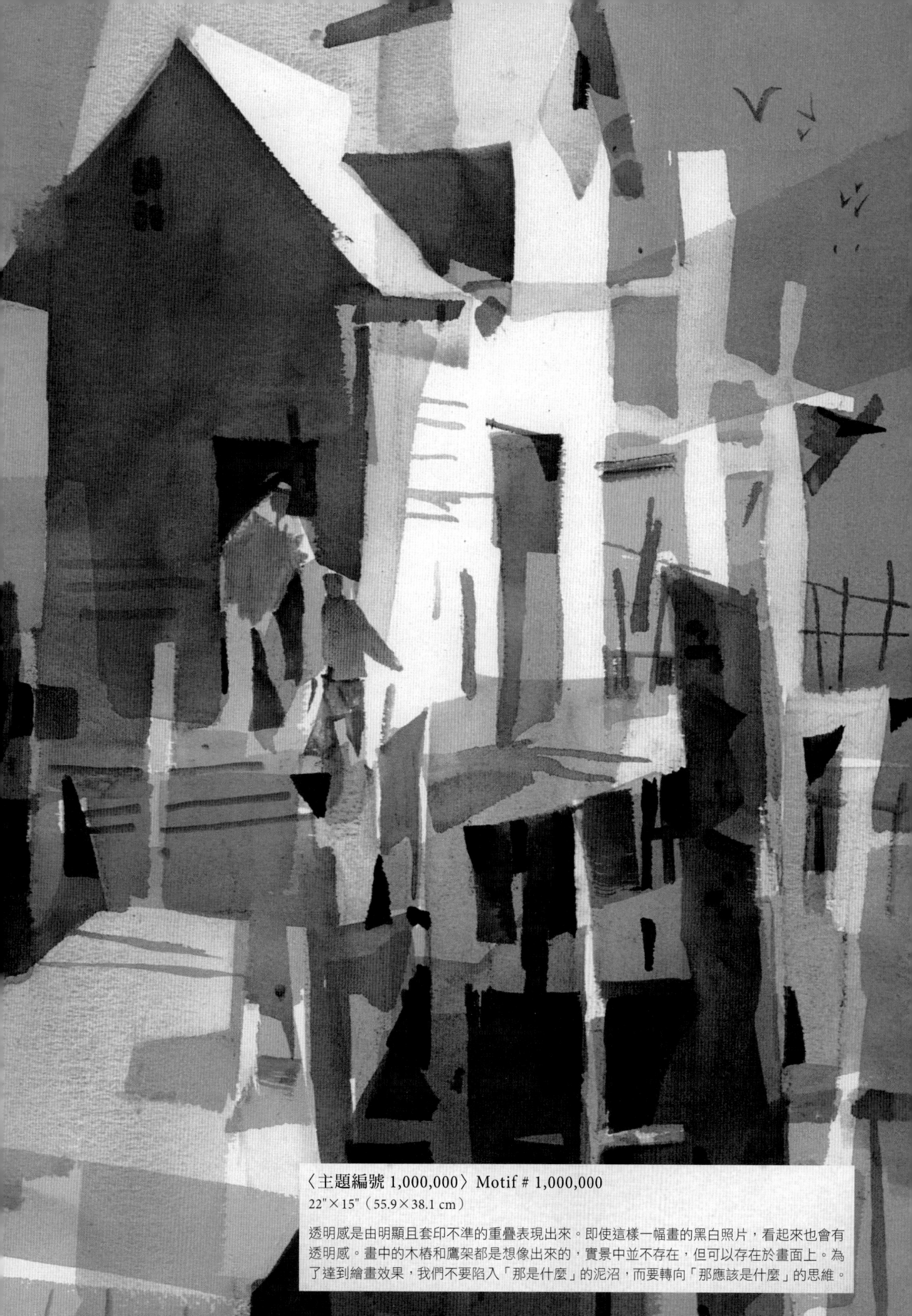

〈主題編號 1,000,000〉Motif # 1,000,000
22"×15"（55.9×38.1 cm）

透明感是由明顯且套印不準的重疊表現出來。即使這樣一幅畫的黑白照片，看起來也會有透明感。畫中的木樁和鷹架都是想像出來的，實景中並不存在，但可以存在於畫面上。為了達到繪畫效果，我們不要陷入「那是什麼」的泥沼，而要轉向「那應該是什麼」的思維。

推拉：乾燥紙面或濕潤紙面

推拉的目的是使用漸變明度作為正形或負形來暗示物體，並讓觀看者感受到物體與空間的相互作用。在這個示範中，我盡量保持有50％的面積不畫。在明度區域，我開始以尖銳的邊緣暗示輪廓，然後將這個明度區域隨意淡化或漸變。這樣畫需要大量清水才能真正將畫筆清洗乾淨，即使畫筆上只有少量殘留物，畫在紙上乾燥後也會出現髒汙的水漬。通常，我使用彩度較低的顏色，因為我要尋求的主要是利用明度產生的空間效果。

在製作漸變時，我有時會先打濕特定區域，然後在那個區域上色。有時則只是簡單地上色，然後用清水和乾淨的畫筆處理邊緣，讓邊緣模糊掉。色彩明度可以在一個區域內緩慢漸變，也可以作為柔和邊緣迅速漸變到跟其他平面連接的色塊。

請注意，主題是藉由強調最重要平面匯聚的點而突顯出來的。

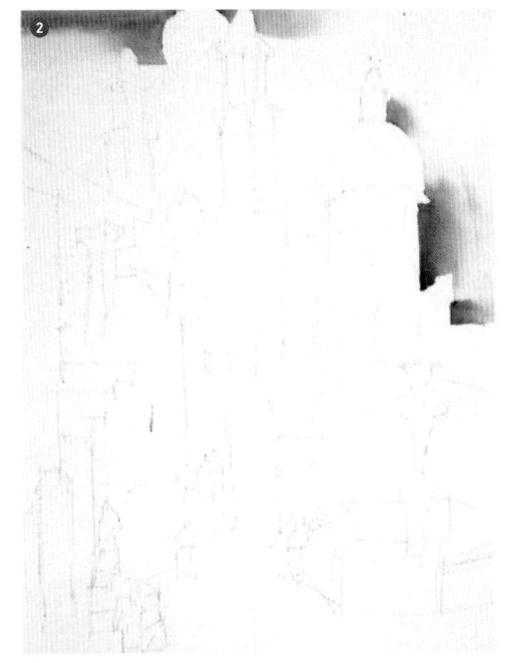

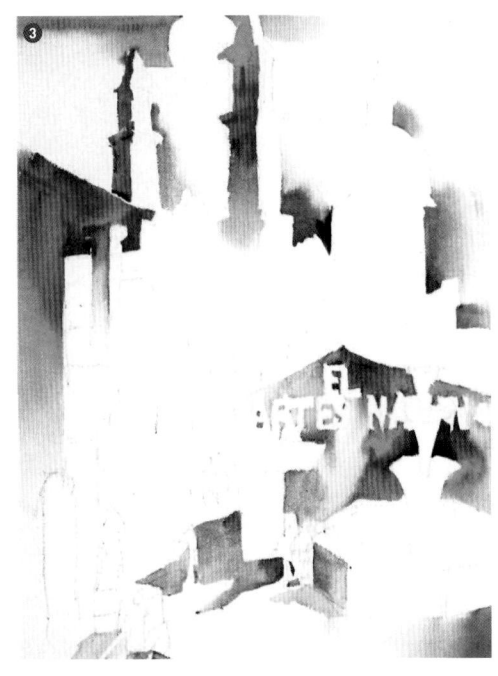

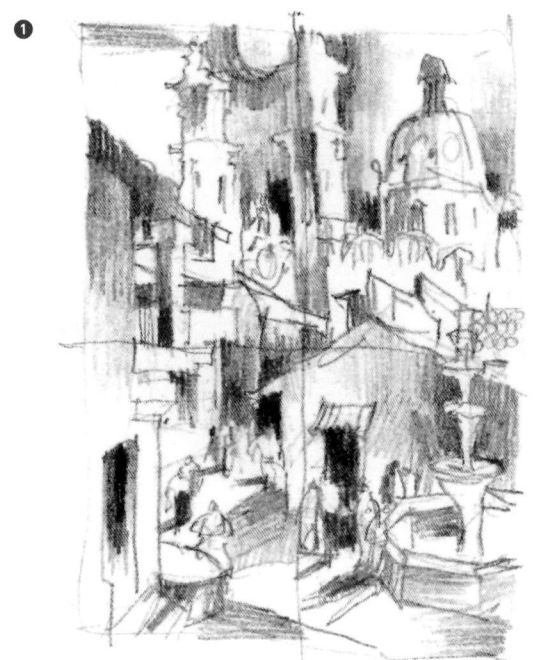

❶ 圖案草圖是由推拉明度繪製的。我有興趣探討空間的可能性，也同樣對具有異國情調的主題感興趣。

❷ 我試著畫幾個漸變。顏色變化也融合在這些明度漸變中。

❸ 我畫了幾個地方，試圖掌握整個畫面的明度計畫。每次使用銳利邊緣時，都會將其漸變回到空白處。我盡量保持至少一半的紙張原封不動。

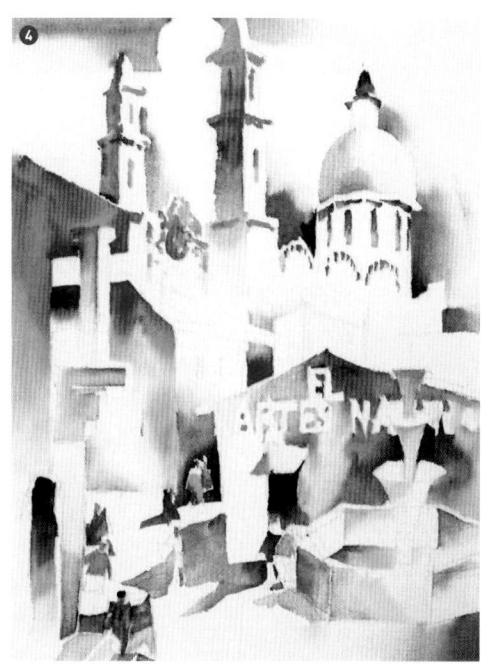

〈塔斯科〉（Taxco）

30"×22"（76.2×55.9 cm）

主題透過色彩和明度的塊面表現出來。這種局部陳述只能透過在整個畫面大量留白，才能在視覺上合理化。唯有藉由提示和暗指的方式，來表現出物體的存在。

❹ 在畫面接近完成時，加上人物。

❺ 塔樓的細節，在這裡你可以看到冷色和暖色如何組合在一起。

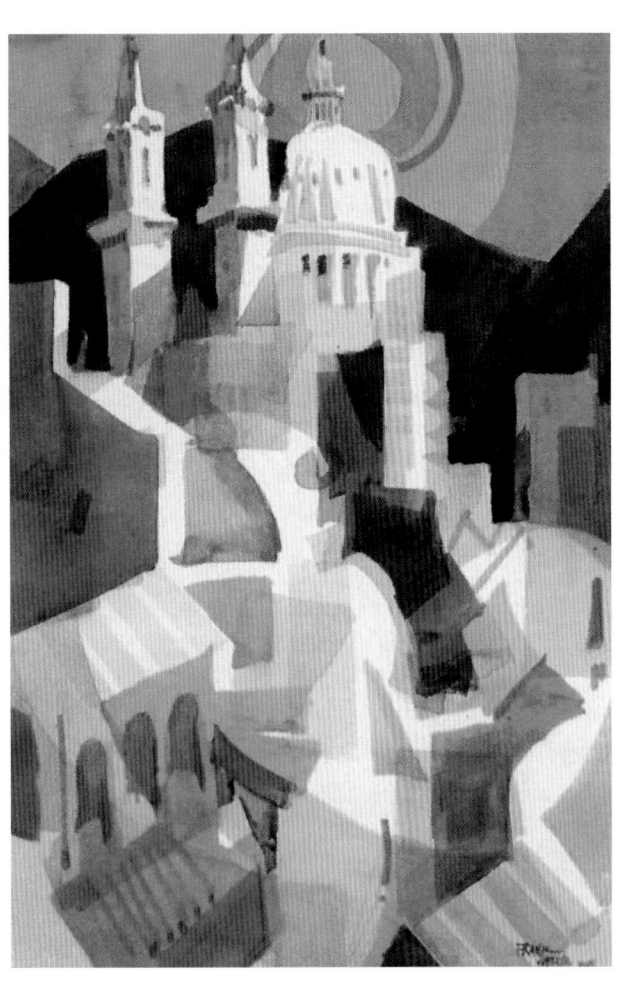

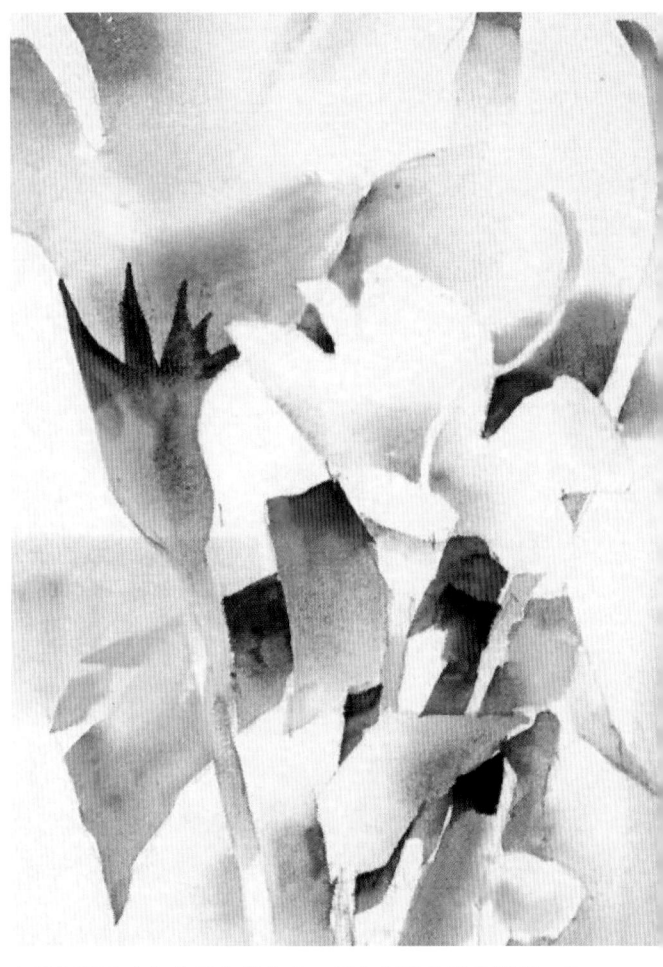

同樣以塔斯科為主題,以重疊法畫的另一幅作品。由此可知,對風格產生更多貢獻的往往是畫家的想法,而不是技法。

在這幅以花卉為主題的畫作中,我使用推拉明度證明,並非只有在處理建築體積和直線時,才適合這種做法。

濕中濕畫法

　　我將畫紙浸入水中，或用海綿沾水擦拭畫紙的正反面，並將畫紙放在纖維板（Masonite）上。接著，畫紙表面的水被海綿擦掉後，我在白色周圍畫上大面積的中明度。白色區域暫時不畫。由於紙裡有水，所以我畫中明度時用很濃的顏料。我選用軟毛畫筆，並以很輕的力道上色。我可以將冷色畫進暖色，或暖色畫進冷色。所有大面積都上色。此時，唯一要留下的銳利邊緣是白色區域的周圍。當紙面開始變乾時，我在纖維板的四個邊角以夾子固定畫紙。現在，畫上較銳利的邊緣和更暗的明度。最後，加上書寫筆觸並表現質感。

　　濕中濕畫法通常是最具戲劇效果、最寫意也最直接的表現。這種濕潤度強調出水彩畫最值得誇耀的特質之一。如果你下筆不拖泥帶水，畫面就會很漂亮。

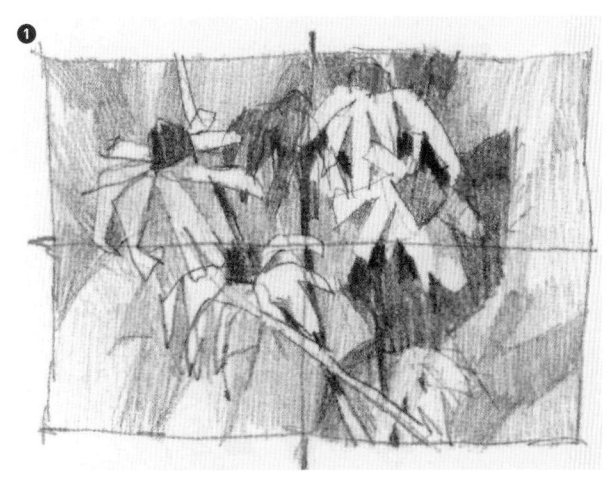

❶ 花朵是適合濕中濕畫法的主題，因為花朵柔軟、精緻、色彩豐富、清新且充滿層次感。

❷ 我先用一支二英吋寬的排筆，開始在白色周圍上色，直到確保適當控制，才畫上實際邊緣。我的畫筆上沒有多餘的水分。請記住，水就在紙裡面。

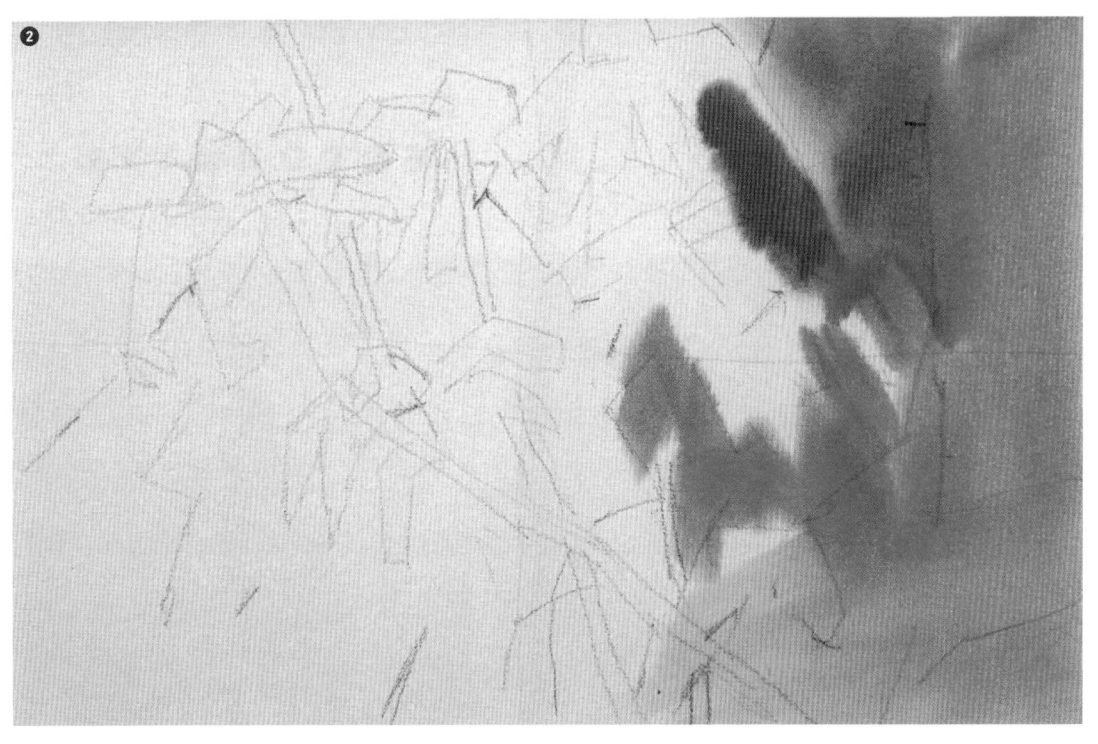

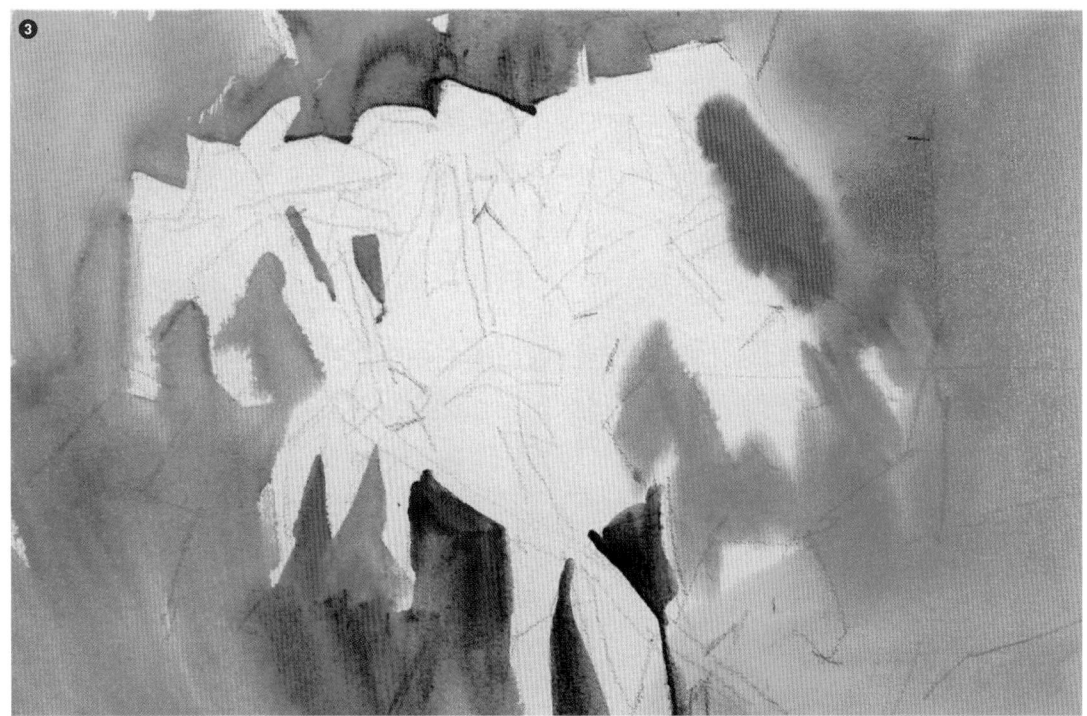

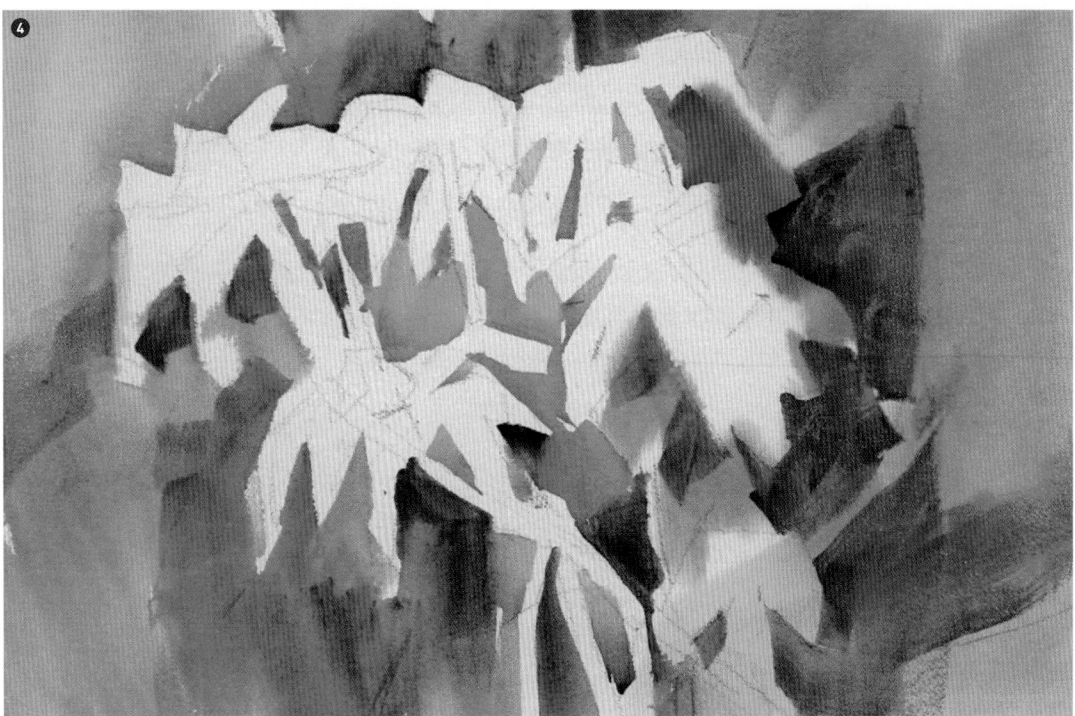

❸ 加入一些更暗、更冷的中明度。

❹ 深色的負形狀讓空間往後退回到花瓣間和花瓣下方。

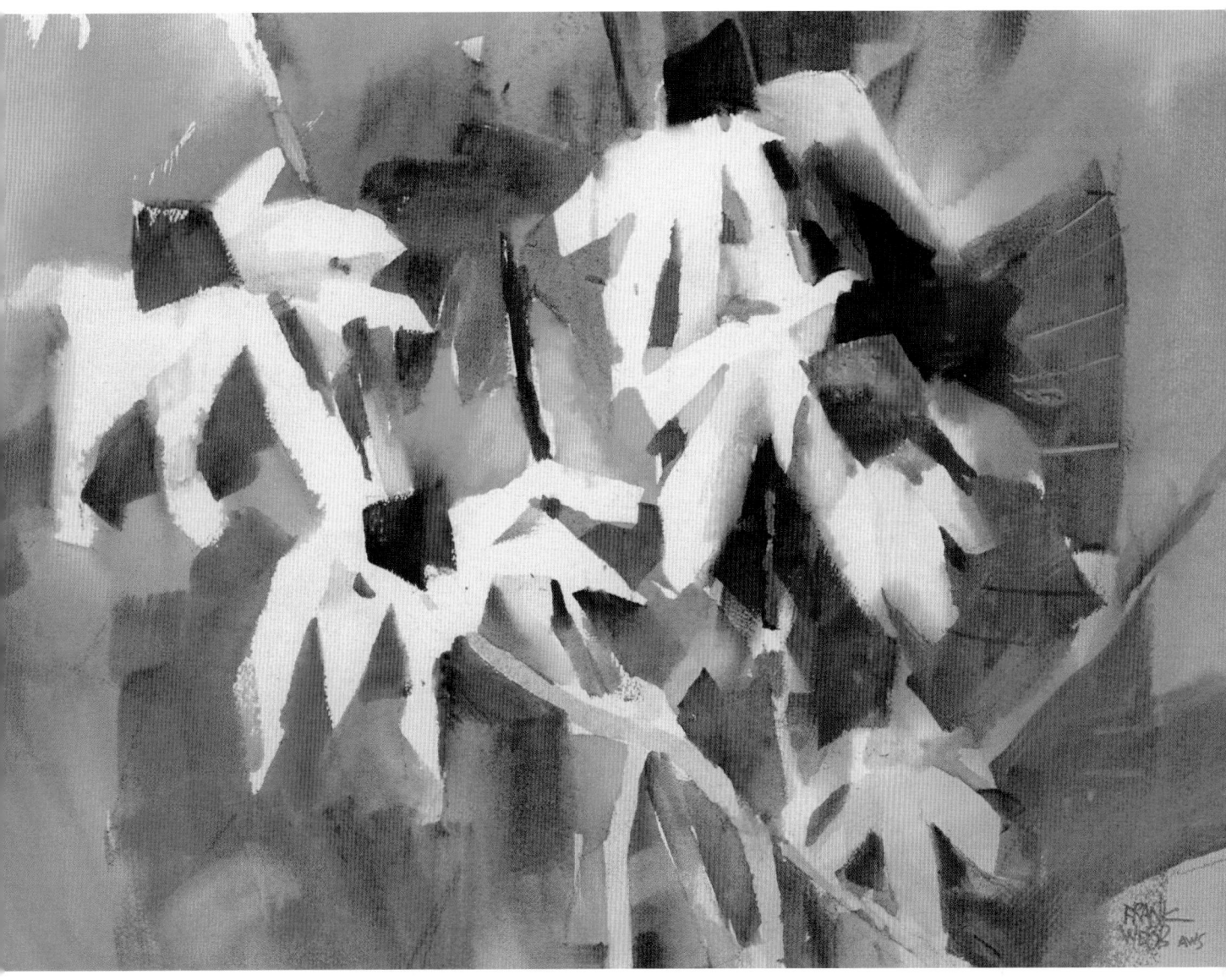

〈Meadow Gold 混種蘭花〉Meadow Gold
15"×22"（38.1×55.9 cm）

我將一個冷色、正形的花朵形狀放在頂端，讓畫面更加生動，也打破整個花束
外形。這種冷色可以跟畫面中其他冷色呼應，但不會威脅到黃橙色的主導地
位。本質上，濕中濕畫法的作品是在探討漸變和邊緣變化。沒有別的媒介或做
法，提供像濕中濕畫法這樣的邊緣選項。

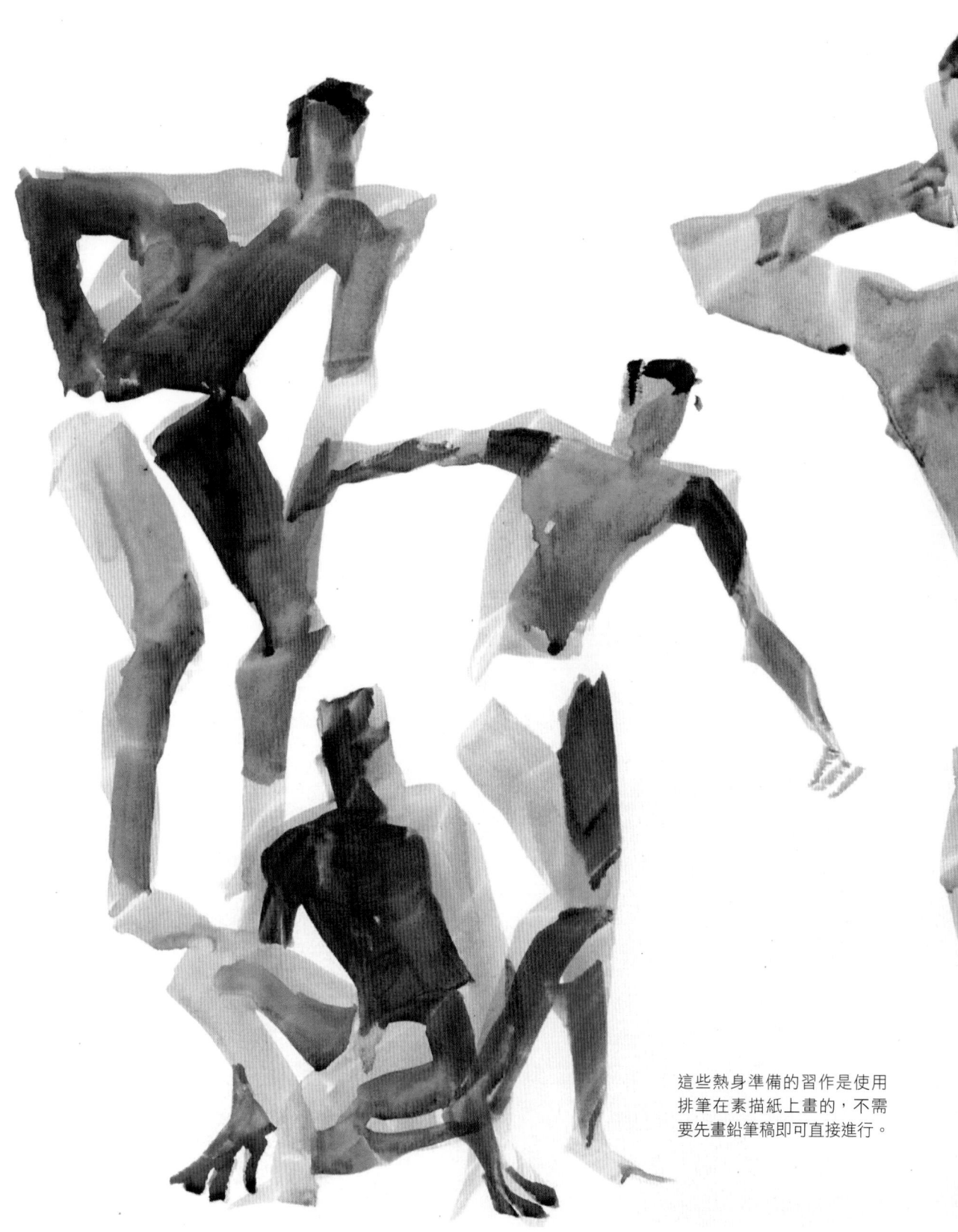

這些熱身準備的習作是使用排筆在素描紙上畫的，不需要先畫鉛筆稿即可直接進行。

人物寫生
LIFE

　　人們對人物畫的興趣會產生一定的共鳴。我們對人類的了解比對自然的了解更全面，因為我們是透過其他人了解自我，反之亦然。在其他人身上，我們不僅認識到人體結構的一致性，也認識到我們自己的思想、感受和渴望。

　　如果你跟我一樣喜歡畫人物寫生，你最終會記住一些寶貴資料，譬如：照明條件、結構、造形、色彩、明度、塑型和洞察內心的感受。人物寫生新手是有可能會被模特兒嚇到的。如果你沒有經驗，何不找一群人一起人物寫生？大家一起寫生，也可以讓你從他人那裡獲得一些鼓勵。

　　人物寫生不僅有趣，而且在充分掌握後，會讓你的信心和自尊都大幅提升。從風景切換到其他主題，可以為你的畫作增添趣味性和多樣性。

　　人物寫生新手最難搞懂的概念之一是，如何發揮創意善用模特兒。新手常會覺得有必要盲目地複製自認為看到的景象。幾乎不可能讓新手相信，大師們在人物寫生時，會改變所畫模特兒的明度、尺寸、色彩和形狀。有了更多的經驗後，畫家終將學會只選擇對畫面的想法或主題有重要性的東西。

　　初學者也很容易在人物寫生時，只畫人物，背景卻空無一物。這種過程可能產生好作品，但更常見的是因為忽略設計問題，導致作品不理想。為什麼不將模特兒的背景列入考慮，明確有力地表達空間，設計完整的畫面？在忽略背景的情況下，就貿然創作人物畫，最後幾乎總是徒勞無功。背景應該跟人物同時開始進行。炭筆或鉛筆速寫和草圖幫助我以清晰的意圖和技法風格，完成一幅畫。即使我想要畫中間清晰、周圍暈開的暈影畫，也應該先刻意設計。

　　就像在任何再現性繪畫中，使用設計原則重新創造一個新的現實。你要利用模特兒，不要被模特兒擺布。第十章將討論用於編排創意作品的基本設計原則。別以為要模特兒擺姿勢、安排光源、搬一把金色椅子過來、披上天鵝絨或拍一張照片，就能保證畫出理想的作品。人物畫跟其他任何繪畫一樣，都需要有創意做法，你需要一個創意構想和具一致性的設計。

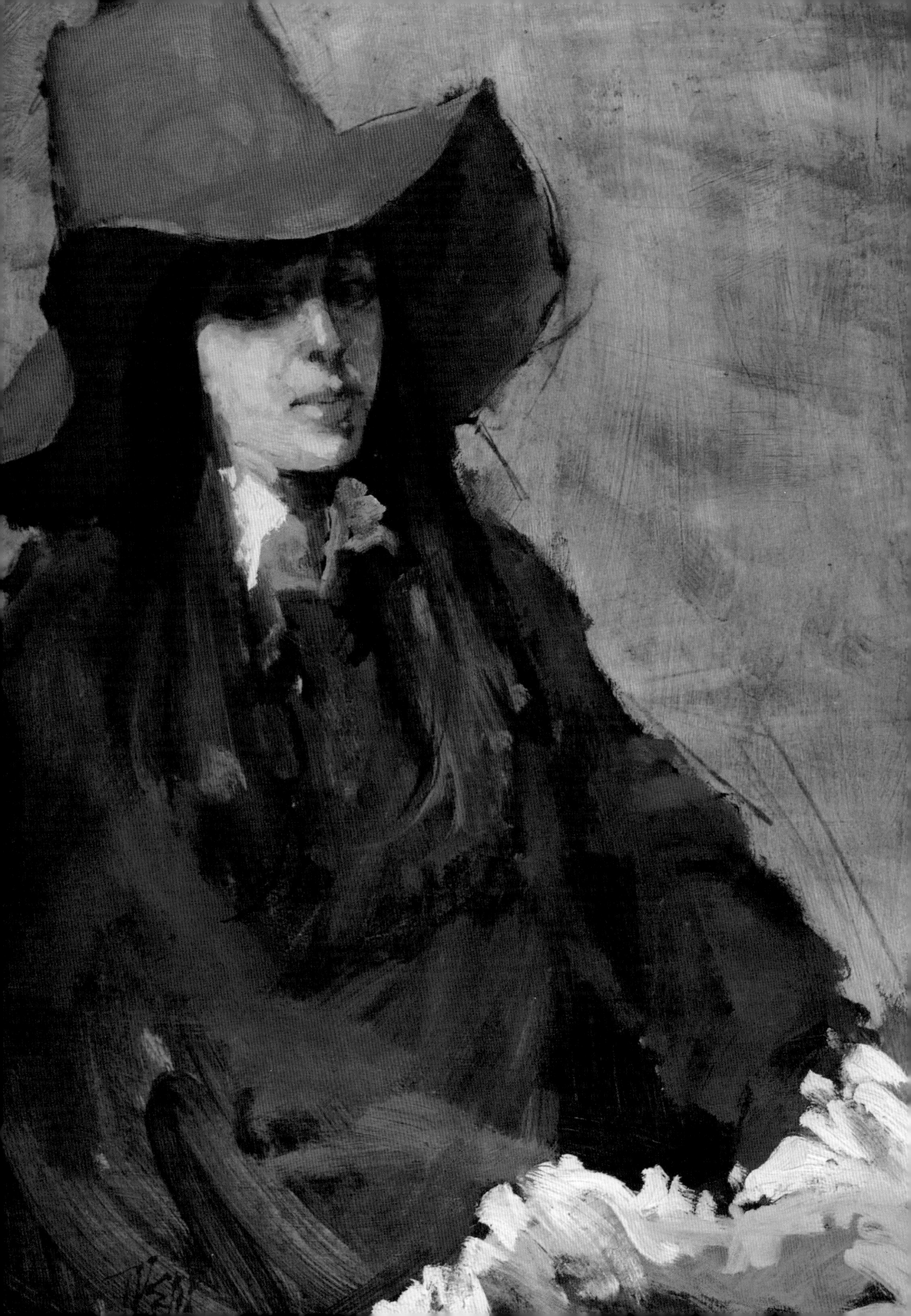

人物的配置

　　常見的錯誤是，把人物畫得太小，跟畫面不成比例。儘管畫紙可以依據需要裁剪，但為什麼不在一開始畫時，就對人物的位置和大小給予更多的關注？有時，我會使用有網格的塑膠薄片取景器做輔助，打直手臂，拿著取景器對準模特兒，在模特兒身上找到一個參考點。我就可以在作畫時，還能固定取景器。

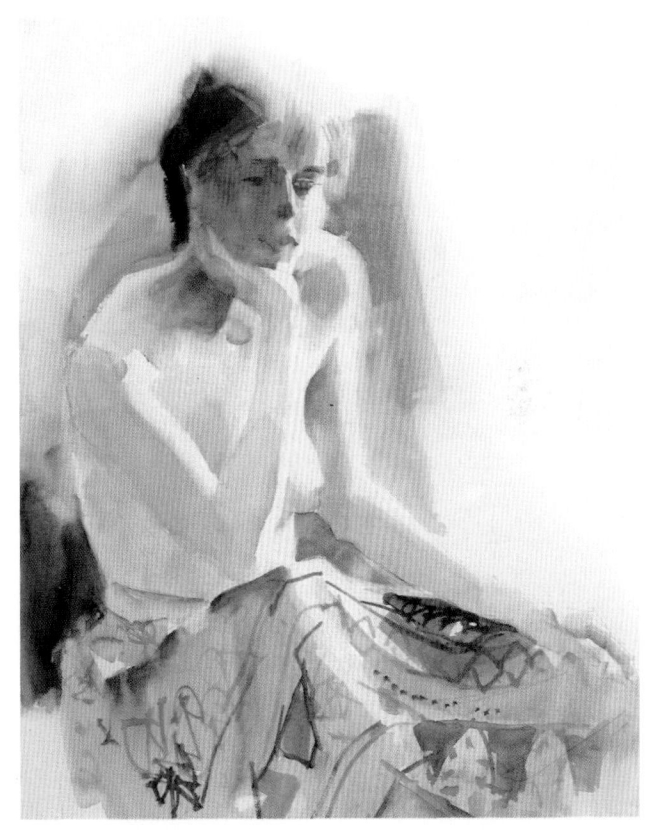

上圖／開始作畫前，我在整個表面薄塗上茜草紅色，讓畫面呈現溫暖的灰白色光輝。等紙面乾透，我就直接開始上色，特別注意讓人物與地面的正負形關係輪流表現。為此，我在背景加入一個明度，將模特兒的左肩襯托出來。服裝上的印花圖案則與其他地方的簡單形狀形成對比。

下圖／人物畫也可以使用有銳利邊緣的扁平形狀。在畫紙大部分面積進行連續薄塗。接著在畫上一些綠色後，在旁邊加入紅紫色，並覆蓋部分綠色。

左頁圖／〈溫蒂‧拉森〉Wendy Larson
30"×24"（76.2×61 cm），油畫

這幅畫是公開示範時迅速完成的作品，當時現場聚集了數百人觀看。因為我在藍色底層畫布上作畫，所以可以迅速完成作品。這個原則可適用於任何媒材。

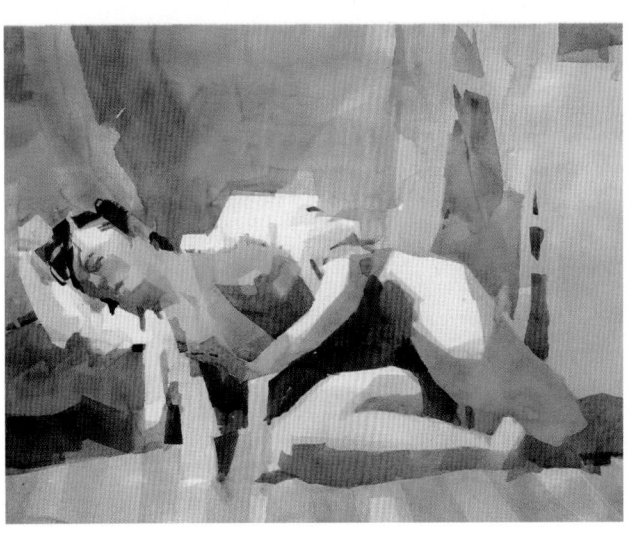

田納西州課堂人物寫生的模特兒。軟質炭筆有
助於設計明度。密切注意在初步素描紙上的正
確定位，這回紙張大小為30"×22"（76.2×55.9
cm）。每位模特兒的個性迥異，總令人驚訝。
而這位模特兒的髮型讓人覺得很有趣。

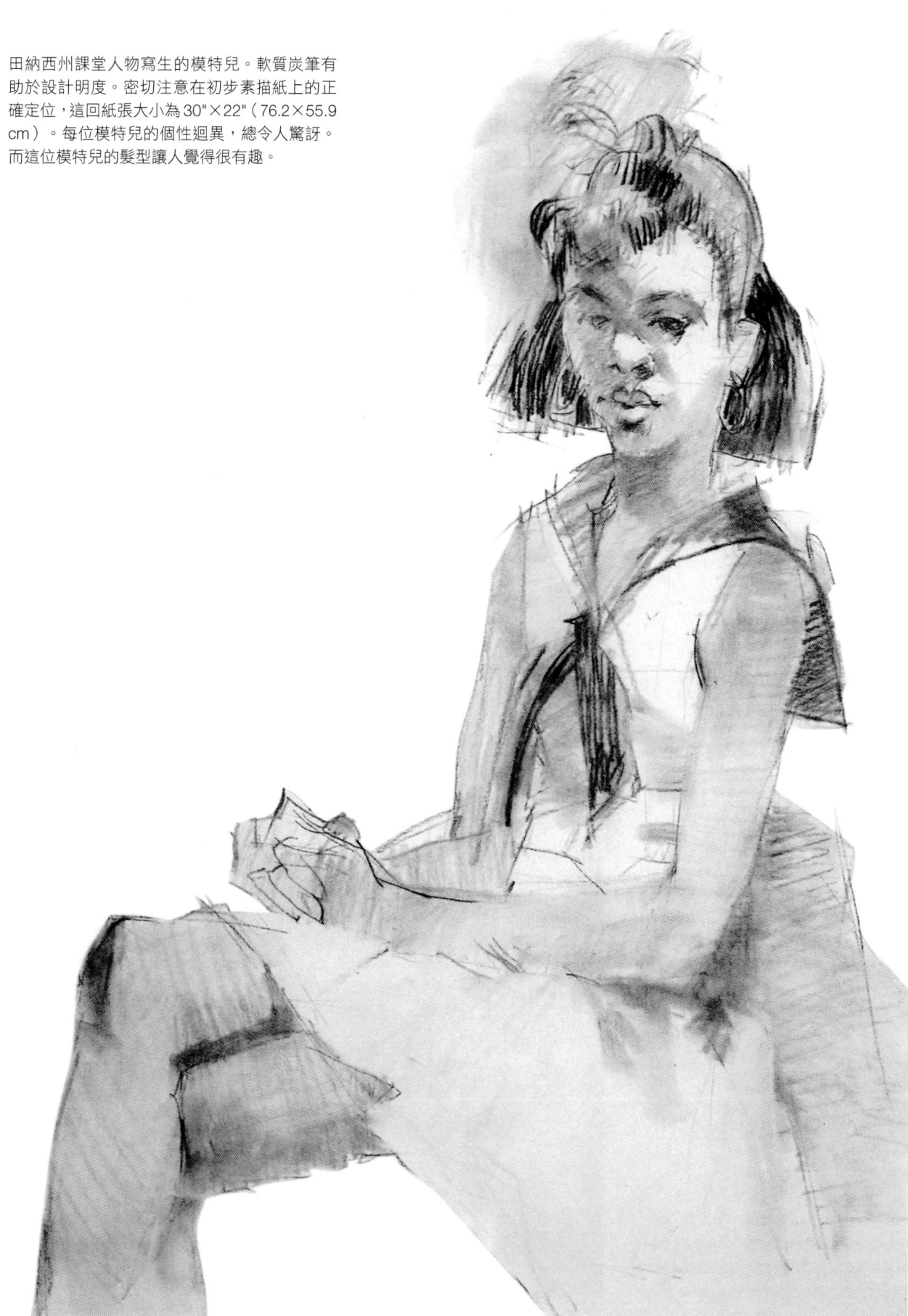

這幅畫是課堂示範，是在一個小時或更短的時間內完成的。我選擇暈影畫法是因為它的即時性、可控制畫面又簡潔有力。

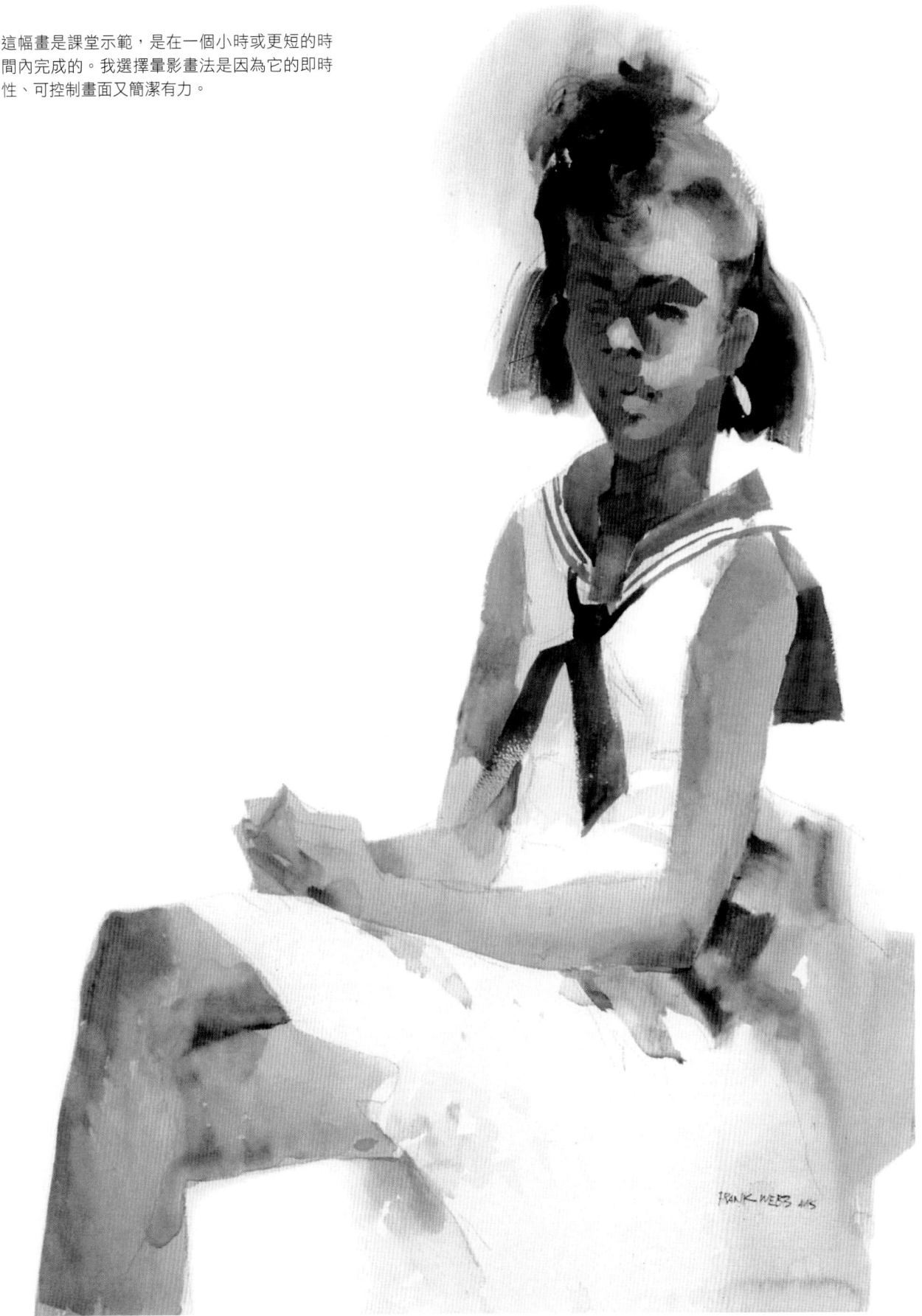

固有色

我覺得沒有理由要照著看到的明度或顏色去畫。更有創意的做法是：自己想像。起初，學生在人物寫生時，往往會覺得一定要看到什麼色調就畫什麼色調。就某種程度來說，學生被模特兒牽著鼻子走。所以，你應該先對畫面有想法，再好好善用模特兒。

人物寫生時，不必畫得像，除非你在繪製肖像畫。如果為了畫得像，而用水彩過度描繪，就會失去水彩這種媒材的魅力。再次強調，先用炭筆或鉛筆畫習作絕對有幫助。我經常先畫出跟後續創作相同尺寸的炭筆習作，然後再使用燈箱或窗戶，將習作描繪到水彩紙上。這張素描被放置在140磅水彩紙下面，因為紙張夠薄可以透光進行描繪。

要注意的另一個重點是，你可能會過度造型，使用太多的明度，想讓物體看起來更立體。但是，明度必須簡化。將亮明度合併，並跟合併的暗明度產生對比。試著將模特兒的明度視為合併明度的平面色塊。

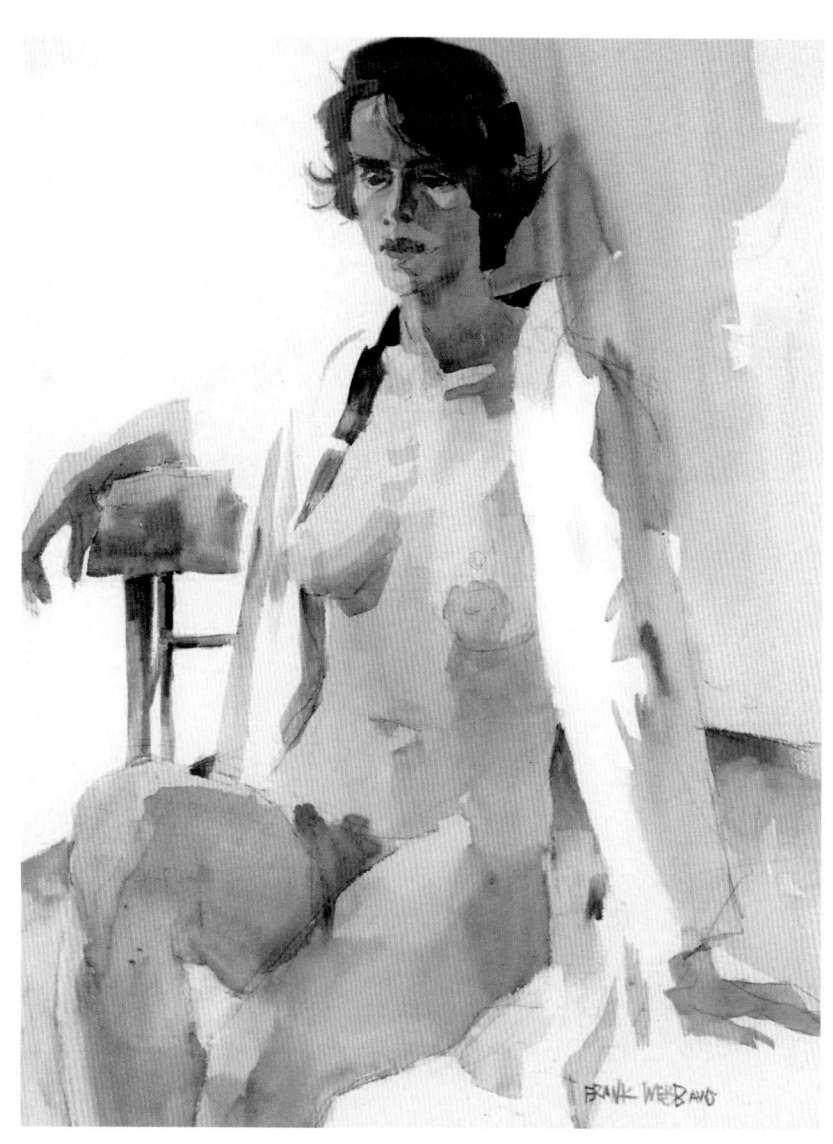

這幅畫看起來很蒼白。我把衣服留白，讓人物的膚色看起來比原本的膚色更暗也更有變化。

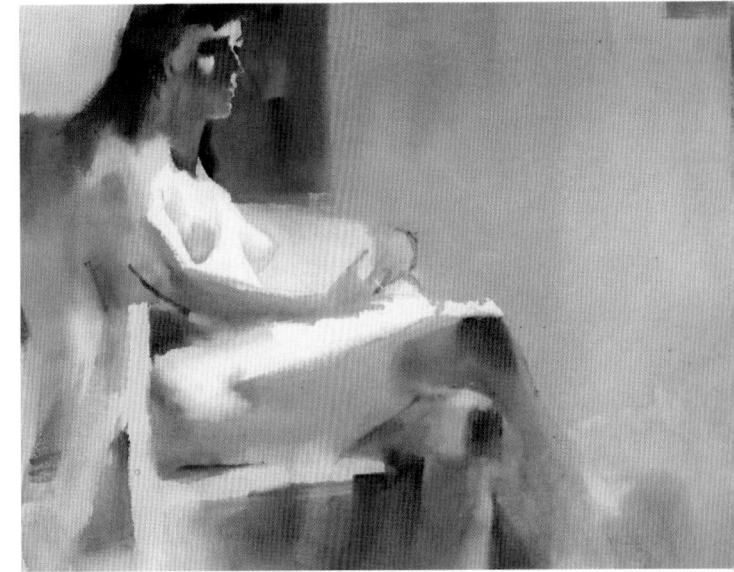

這個系列作品是依據炭筆草圖繪製而成,如左上方的草圖所示。這張草圖是根據人物寫生完成的,草圖大小跟後續作品大小相同,都是 22"×30"(55.9×76.2 cm)。然後,將草圖和水彩紙貼在窗戶上透過強烈陽光照射,將草圖描摹到水彩紙上。

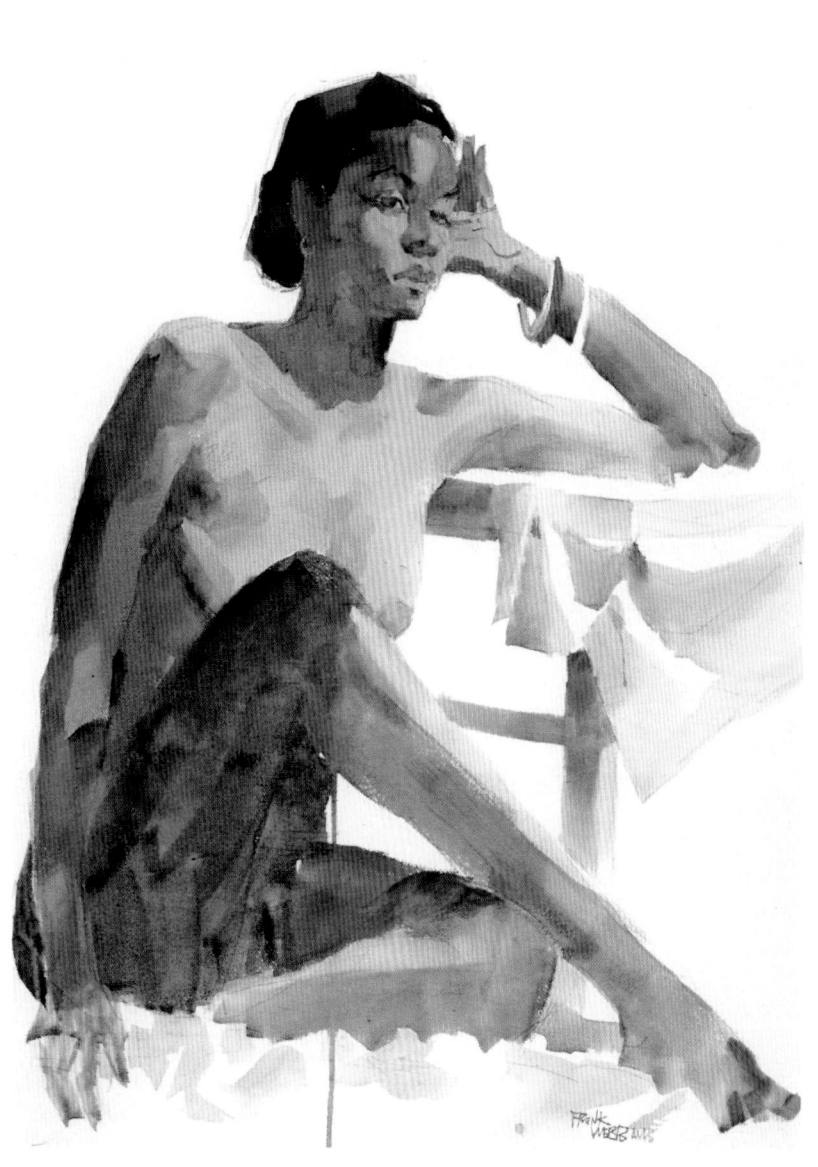

坐著的人物腿部有陰影，形成軀體後退的感覺。頭部的細節呈現出以最少的筆觸，同時追求在形狀、色彩和明度等方面達到的最大效果。在太陽穴處，用幾乎不加水的鎘橙上色，耳朵部分則用鎘紅畫。這些高彩度的顏色跟臉部陰影的綠色和紫色產生對比，而讓色彩變化更加豐富。

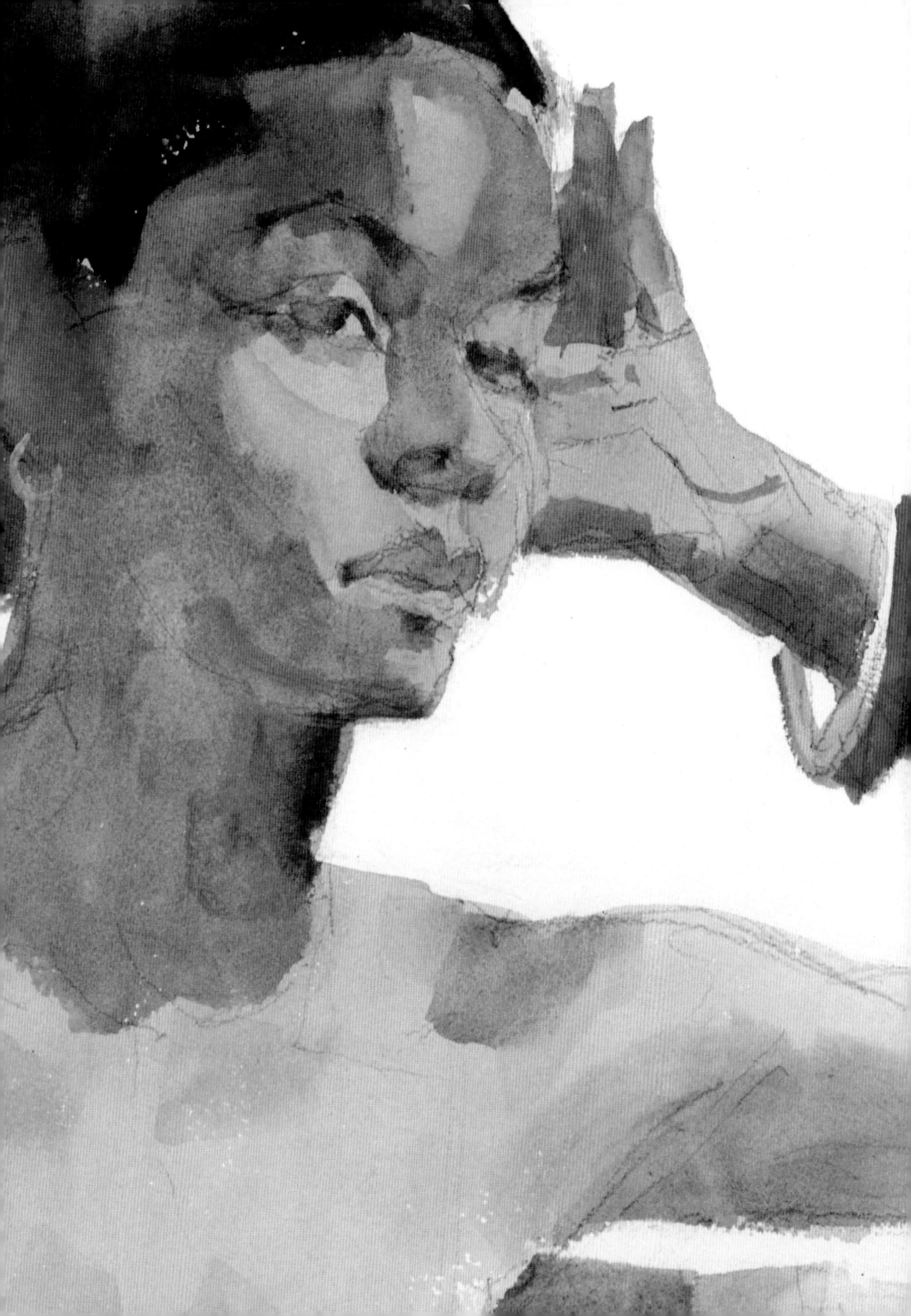

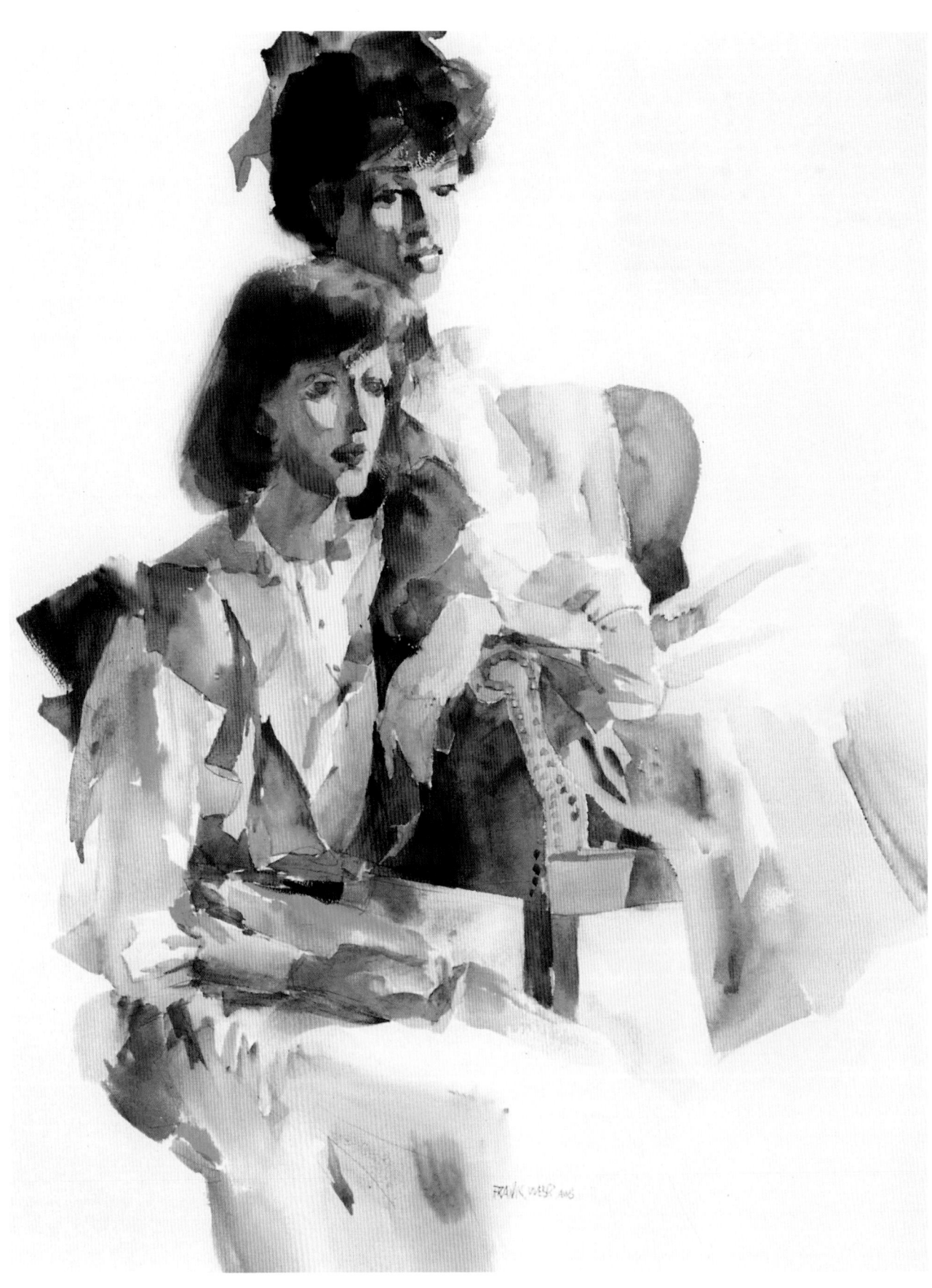

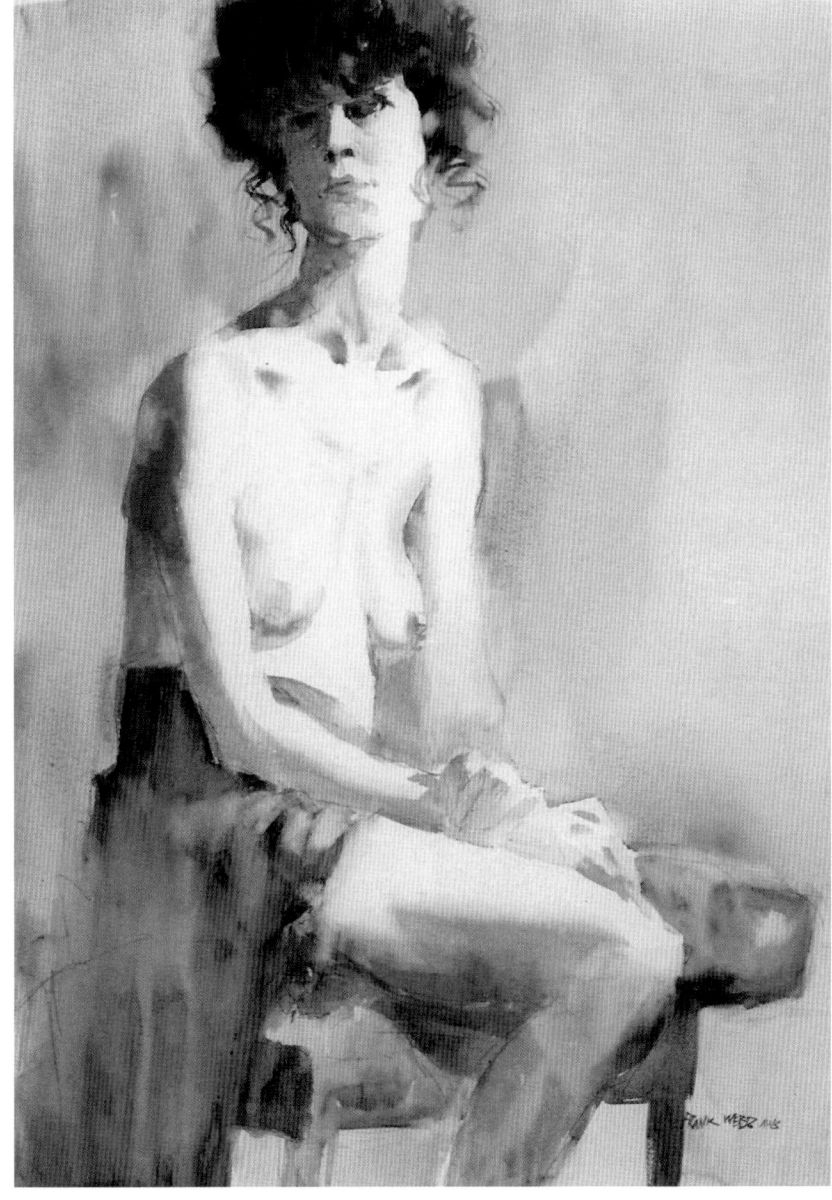

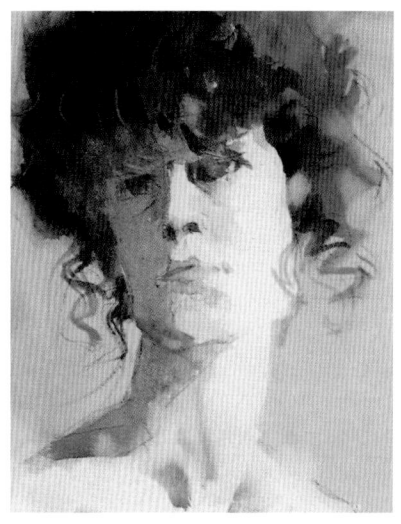

在這幅水彩畫中，我將發亮的膚色設想為白色。實際上的顏色當然不是白色，我這樣做是因為我正在創作一幅畫，所以不必照著模特兒的膚色去畫。右上方的局部圖顯示出，我使用鈷紫獲得低調的陰影效果。眼睛是土耳其藍，因為我覺得那裡需要那種顏色，可以跟紅色頭髮產生對比。

有時，我會打直手臂，拿著塑膠薄片取景器做輔助。這樣有助於建立比例和位置。取景器看到的形狀應與預期的作品比例相同。三條網格線將取景器分成十六個部分。在草圖紙上，我同樣畫出十六個部分做對照。

左頁圖／〈姊妹花〉Sisters

30"×22"（76.2×55.9 cm）

我請模特兒擺姿勢，讓她們的頭部高度不一，然後就直接上色。我用暈影畫法將焦點集中在穿著奧克拉荷馬州學校服裝的人物身上。這幅畫獲得匹茲堡水彩畫協會（Pittsburgh Watercolor Society）的優選獎（Merit Award）和費城水彩協會（Philadelphia Water Color Club）的達納紀念獎（Dana Memorial Award）。

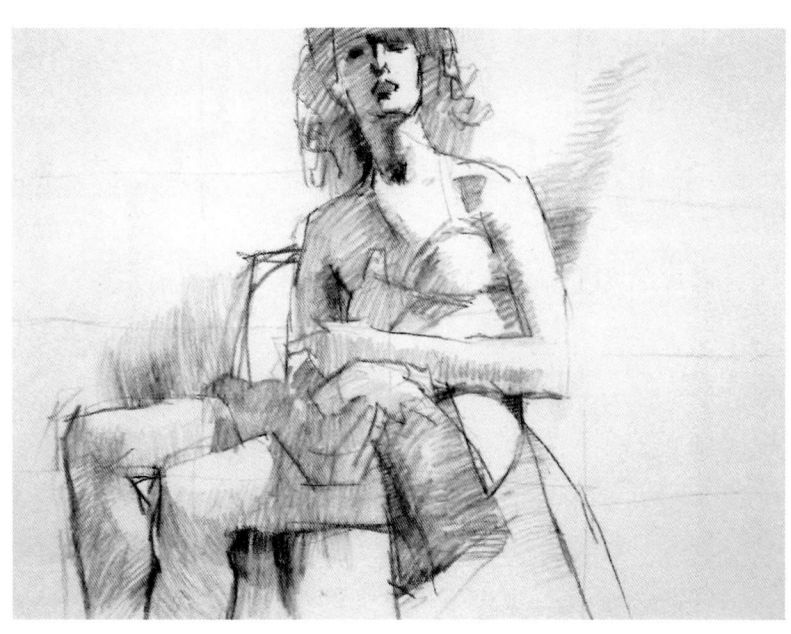

〈大章克申市小姐〉Miss Grand Junction
22"×30"（55.9×76.2 cm）

我試圖清楚地顯示出模特兒的各個部分是向畫平面前進還是後退。儘管模特兒一直在場直到我畫完，但在我畫完炭筆畫時，她其實就可以離開了。

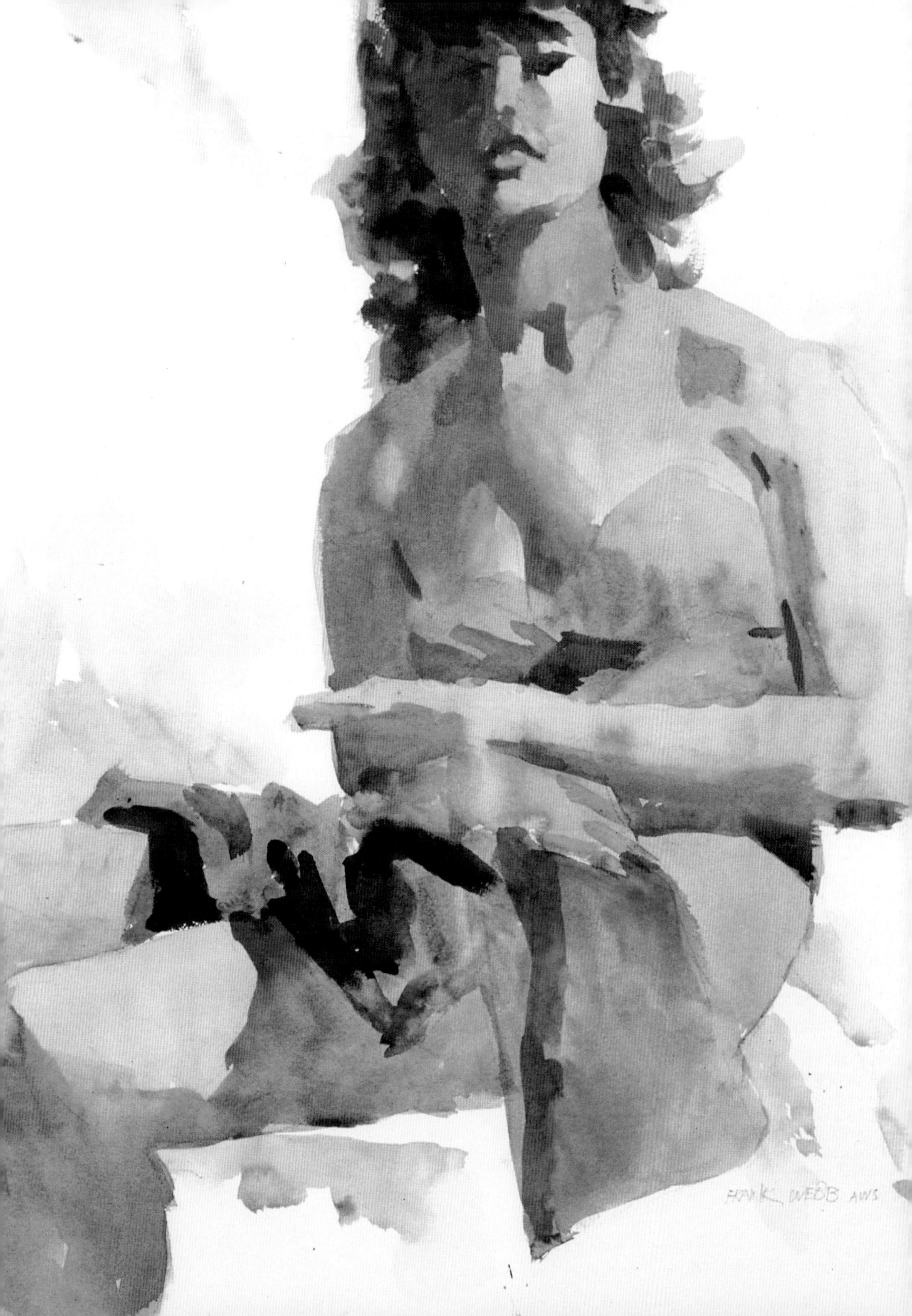

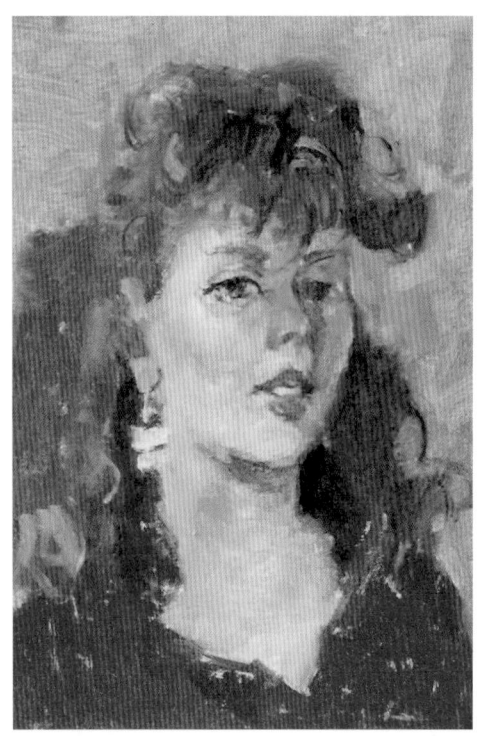
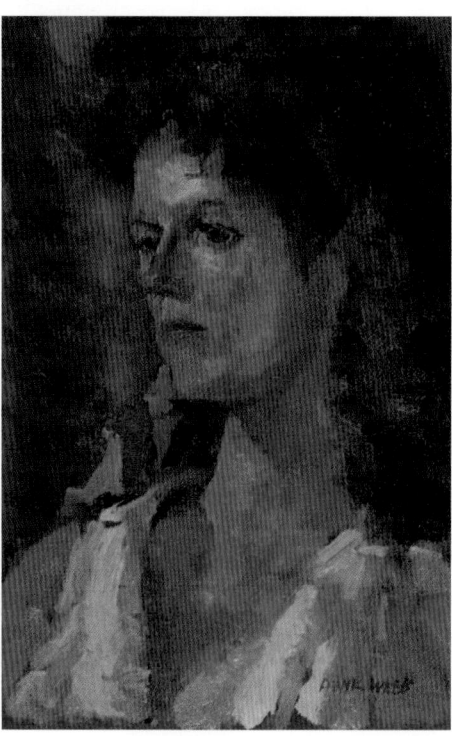

這些油畫肖像速寫都是人物寫生完成的。水彩畫家沒有理由不用其他媒材，另一種媒材的知識有助於讓主要媒材因此受益良多。這些習作讓我深入了解技法、表現力和設計知識。

判讀
DIAGNOSIS

有時，我們獨自在工作室中創作，希望能夠更客觀地看待自己的作品。我們想知道的不僅僅是一幅畫是好或壞，我們更想知道**為什麼**一幅畫是好或壞。

設計原則提供我們這個標準來判讀自己的作品。這種判讀應該發生在繪畫過程中，以及完成作品後。如果你先用鉛筆草圖構思作品，那麼你也可以在實際創作前，先進行判讀。

設計的同義詞是形式、秩序、構成和結構。設計是訓練有素的理解力發揮作用的證據。你不應該成為設計原則的奴隸，而應該讓設計原則為你服務。設計原則之所以有效，是因為它們在畫面各部分之間建立聯繫，就像《憲法》維繫美國這個由多個州組成的國家一樣。

然而，當我們祝賀一位藝術家的創造力時，並不是因為他能夠遵守在作畫前、撰寫小說或詩句前，就知道的規則，因此能順利做到先前做過的事情。我們祝賀他，是因為他在色彩或語言上，具體呈現前所未有之物，並且因為他在繪畫或寫作時，隱約遵循某些規則，而他就是那些規則的創始者。

—— 哲學家文森・托瑪斯（Vincent Tomas）

雷諾瓦說，大自然厭惡空無一物和規律性。他更進一步地表示：「可以說，所有真正的藝術作品都是以不規則性為原則，加以構思和執行。」設計原則使我們能夠在藝術作品中建立必要的不規則性。

雖然有些藝術家會在沒有視覺規劃的情況下，憑直覺進行設計，但大多數藝術家都因為使用設計標準，在作畫過程中和審視完成作品時而受益良多。因此，設計的目的就是評論。一旦你能熟練地評論自己的作品，你就不會再被其他各種評論所動搖。記住英國藝術家喬治・羅茲（George Rhoads）說的這句話：「在這個人人都想知道大家都在想什麼、好讓自己不必做決定的世界裡，譁眾取寵的風潮因此盛行。」

在繪畫過程中，我們每畫一筆就要判讀，是否該改變那一筆（或相鄰的筆觸）以取代畫面中已經畫了和即將要畫的其他筆觸。

文學、戲劇和音樂是依照順序展現效果，但繪畫卻不同，繪畫是一次判讀整體。我們在第一章探討過藝術的七個要素：線條、形狀、明度、色彩、大小、方向和質感。在判讀一幅畫時，這七個要素是你視覺語言中的**名詞**或**事物**，但設計原則是**動詞**。以下這八個動詞可以**活化**你的設計：對比、主導性、統合感、重複（相似）、交替、和諧、漸變和平衡。我們將會使用這些「動詞」，對作品進行判讀、細究、建構、欣賞、衡量、編修、選擇、拒絕和接受。

對比

　　本質上來說，繪畫就是創造對比。看看你的畫是否具有適當的明度對比、色彩差異、大小變化？對比就是趣味。從九公尺外，檢視你的畫。畫面好看嗎？或許你需要更加注意大面積之間的對比。務必為畫作中最大的一些動態，設計一些對比的方向。**沒有對比的畫是無趣的，但全部都是對比的畫卻是雜亂的。藝術猶如生活，你必須用一種主導性來解決任何勢均力敵的衝突。**

主導性

　　繪畫的完整性源於主從關係。如果你的畫作缺乏色彩主導性，就創造色彩主導性吧！

　　作品在方向上、形狀上、線條上、明度上缺乏主導性嗎？能否讓畫面增加質感主導性？另外，在面積大小上的主導性如何呢？這些主導性都必須建立起來。

　　如果你創造了對比，透過主導性的原則，可以解決對比產生的衝突，就能讓作品具有統合感。

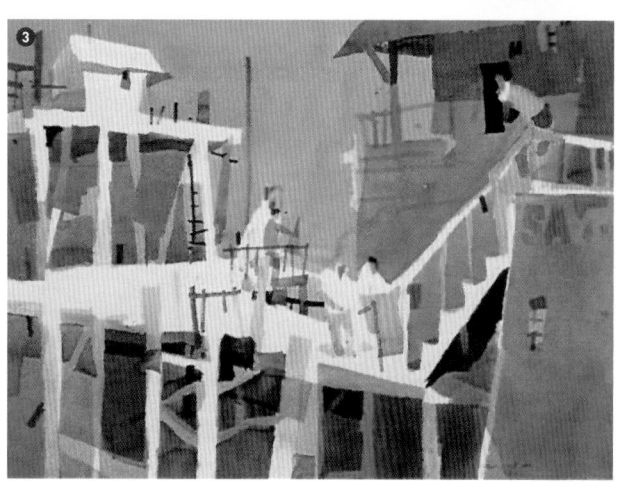

❶ 線條對比。直線與曲線形成對比。賦予線條個性，讓線條絕對筆直或彎曲。

❷ 形狀對比。注意有些形狀有突角，有些形狀是矩形，有些形狀是圓形。

❸ 明度對比。這些明度呈現對比無庸置疑，有些是亮明度，有些是中明度，有些則是暗明度。

統合感

　　看看你的畫作,整個畫面是否有統合感?
是否有可能增加什麼或減少什麼?當作品具有
統合感時,就不需要再增加或減少什麼。你的
畫作在大小、明度、線條、形狀、質感、大小
和方向上有對比嗎?或者,你的畫面有太多對
比,卻缺乏主導性?以下是處理缺乏統合感作
品的一些提示:

- 使用對比色,但以其中一種顏色為主導
 色。
- 在所有形狀中,讓其中一個形狀的面積特
 別大。
- 讓有些形狀具有相似性,有些形狀各有不
 同,形成對比。
- 為了作品整體著想,要抗拒誘惑,犧牲任
 何部分都可以。
- 明度間距是否清楚劃分?如果沒有,請重
 新調整較大面積的明度,它們是畫作的主
 體。
- 檢查形狀邊緣,將直線和曲線組合運用,
 但讓其中一種成為主導。讓畫面中一個線
 條比其他所有線條都來得長。
- 整體來說,你的畫作的寫實程度和抽象程
 度是否一致?你必須修改某個部分或所有
 部分,好讓你的審美風格表現出一致的理
 念。

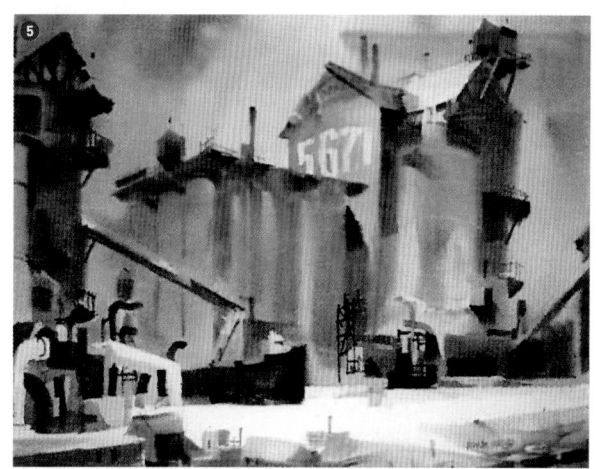

❹ 色彩對比。這種對比近乎混亂。色彩對比取決於色彩形
狀的大小、色調和強度。

❺ 方向對比。在這幅湖邊港口的畫作中,包含三個方向:
水平、垂直和傾斜。

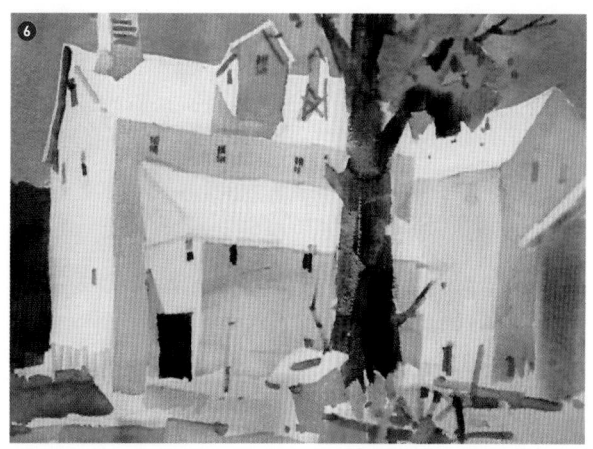

❻ 大小對比。畫面中有一個面積稱王,其他面積各自變化。
視覺民主在繪畫中沒有立足之地。

❼ 質感對比。水的潮濕,岩石的堅硬,沙的顆粒,天空的
水氣,這些對比會產生趣味。

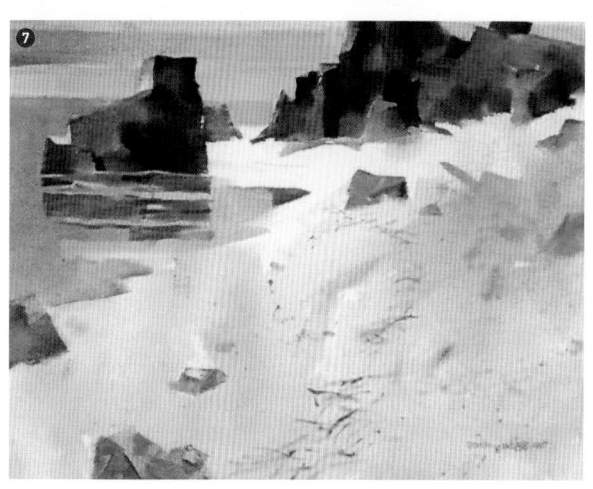

- 你的畫面平衡嗎？試著感受畫面的力量和重量。在你的肌肉和骨骼等處，應該能感受到適當的力量和重量。
- 如果你的對比失控，試著減弱一些對比，加強其他對比產生主導性。
- 如果畫面要素沒有整合在一起，嘗試結合一些重複或相似之處。在有一些同伴的情況下，任何單一要素就能彼此結合。
- 漸變的效果如何？漸變可以讓大片區域變得生動。

　　沒有什麼比對這種統合感的需求更重要的了，也許藝術品是人類創造最具統合感的物體。與其擔心畫作中的某棵樹是否看起來像一棵樹，不如擔心那棵樹是否與畫中其他部分產生關聯。統合感是連結的結果，你要做的事情是建立連結。不要試圖創造樹木，要創造連結。

重複（相似）

　　如果你的作品缺乏統合感，你可以試著在畫面上做一些呼應和相似處。如果某種顏色在畫面中單獨出現，就讓這個顏色在畫面其他地方重複出現。如果重要的形狀有稜有角，就試著讓其他形狀也有稜有角。注意不要機械化、精準的重複.這種重複是會造成反效果，讓畫面變得非常單調。這就是我使用「相似」（resemblance）一詞的原因，允許畫面出現想要的重複變化。

相似：〈南瓜派對〉Pumpkin Party
15"×22"（38.1×55.9 cm）

畫面底部南瓜的顏色需要左上角和其他地方有黃色呼應。重複出現的色彩應該有所不同，不僅在色調上，而且在明度、強度、大小和形狀上都應該有變化。

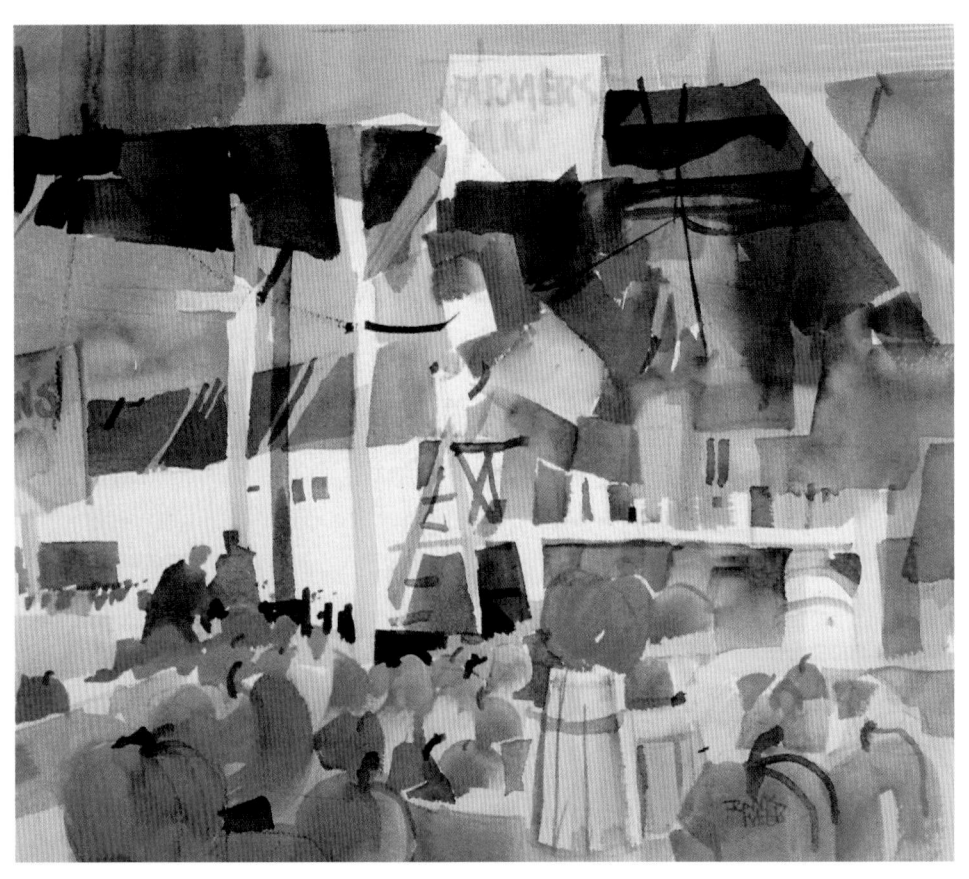

交替

在詩詞、音樂和舞蹈中，節奏的交替重複是眾所周知的，也稱為交錯（counterchange）。棋盤就是一種機械式的交錯。這個要素可以利用本身的規律起伏，為畫面建立一種脈動感。如果某個形狀了無生氣，好像被黏在裡面，這時請嘗試沿著形狀邊緣，讓明度呈現交替對比，譬如：這裡是暗對比亮，那裡是亮對比暗。這種交替會將你的形狀編織到畫面結構中，並為整個畫作的視覺動線注入活力。

交替：〈向日葵二號〉Sunflower II
22"×30"（55.9×76.2 cm）

在這幅作品裡，大小、色彩、明度、方向、線條和質感等所有要素，都藉由交替產生效果。

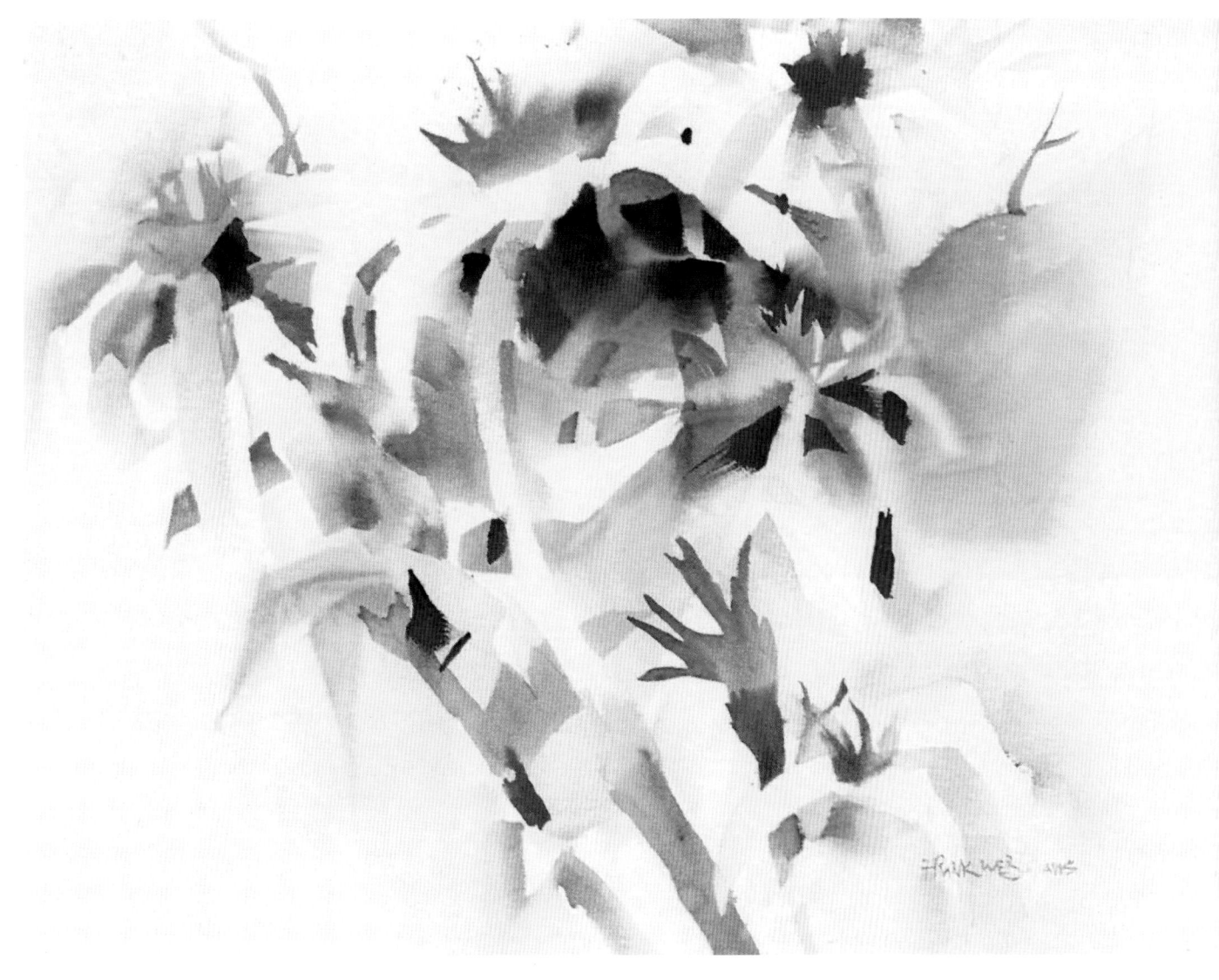

和諧

　　如果你的畫作對比太過突兀，可以試著讓畫面和諧一點。和諧效果是利用一個或多個重複的差異產生的，譬如帶有圓形的橢圓形，或帶有綠色的藍色。如果每個部分產生的和諧效果都均等，就會相互抵消，等於沒有效果。因此，其中一個效果必須最為搶眼。

漸變

　　檢查畫作中的大面積區域，例如，天空都是一個明度嗎？試著把頂端畫暗一點，往下逐漸變亮。既然你已經對明度進行漸變，那麼你還可以對色彩進行漸變嗎？嘗試讓頂端的色調偏藍紫色，底部的色調偏藍綠色。現在，你的顏色都是一樣的彩度嗎？在接近地平線時，讓彩度變得更灰。在利用漸變原則時，還有其他方法可以幫助你解決畫面問題，這些方法是：由粗到細，由大到小，由縱到橫進行漸變。

和諧：〈佛蒙特穀倉〉Vermont Barn
11"×14"（27.9×35.6 cm）

這是暖色調的和諧。在形狀上，山形和屋頂形狀之間也呈現一種和諧。

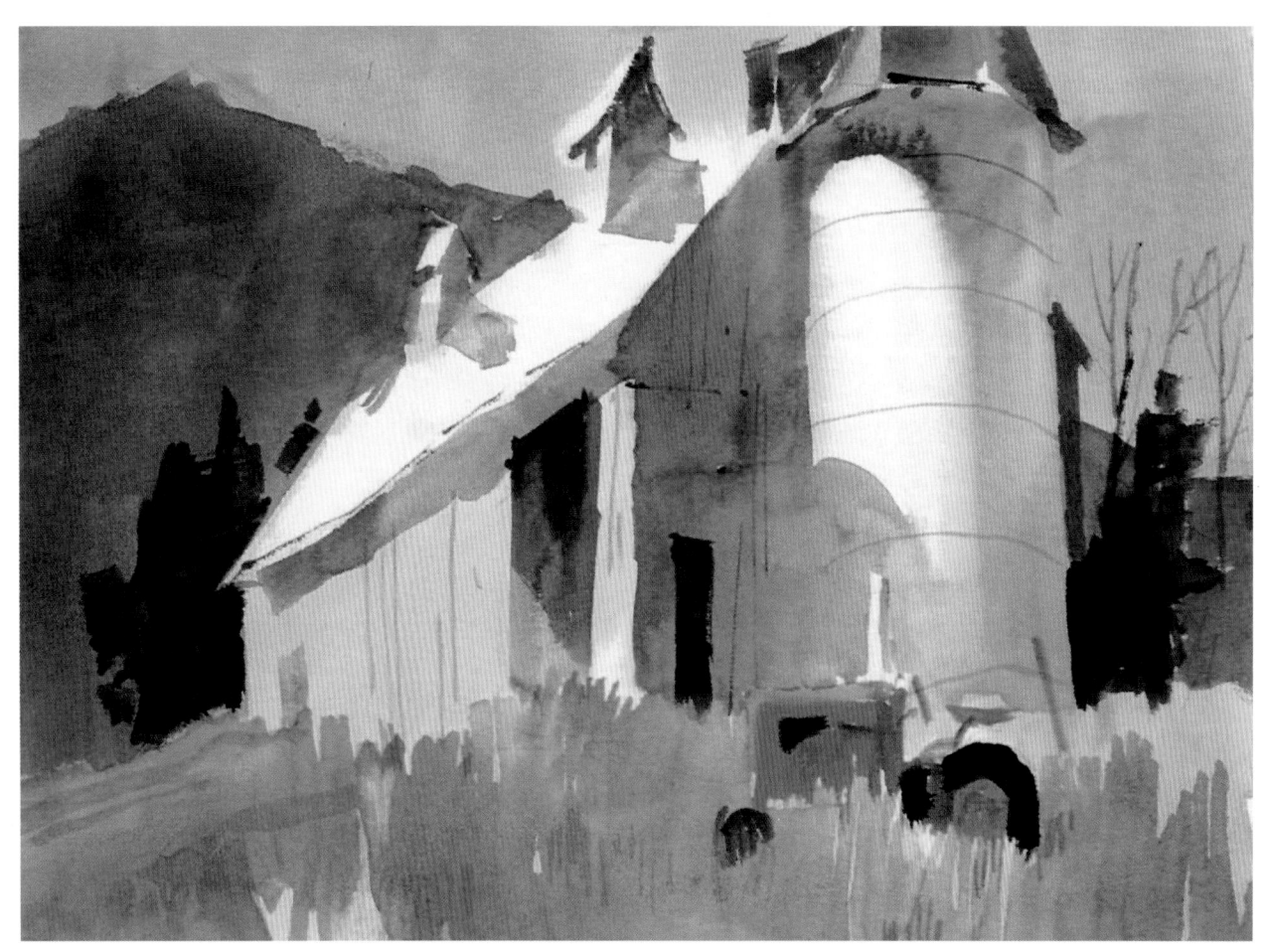

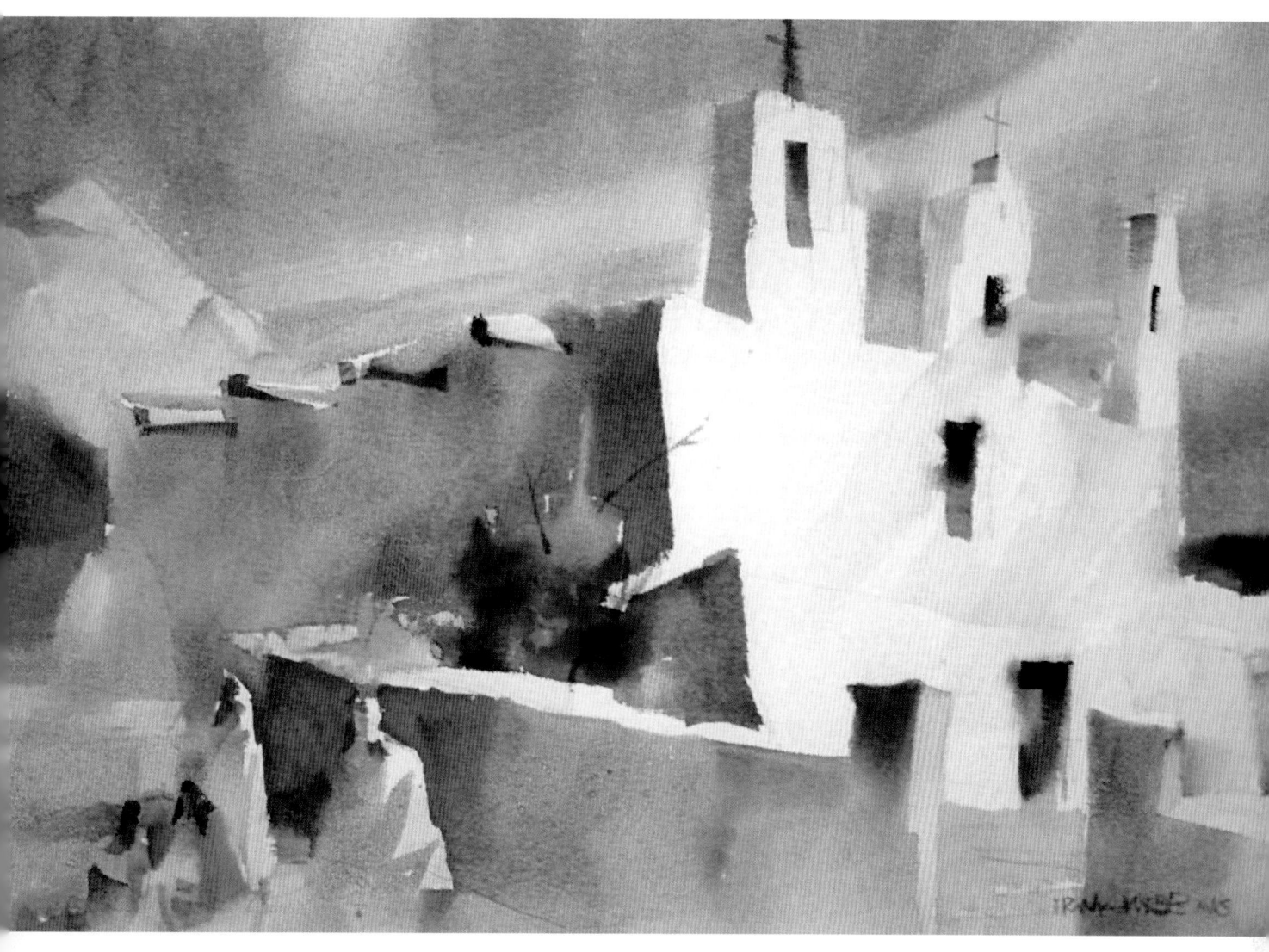

漸變：〈使命〉Mission

15"×22"（38.1×55.9 cm）

這幅畫裡的漸變是牆面從暖色變為冷色，天空
雲層由厚變薄。

平衡

　　如果你的畫面看起來不平衡，你的身體會感受得到。毫無疑問，當你看到牆上掛的畫歪掉了，你會感到這股不平衡，自然會想要把畫擺正。通常，我們需要透過一種力量與另一種力量對抗，並且是透過創造一股均等的力量，而不僅僅是複製力量來獲得平衡。比方說，使用色彩來平衡線條，或使用質感來平衡形狀。不平衡就不具統合感。用你身體靜止不動的感覺和動覺來感受平衡。靜止不動是你根據重力和水平方向做定位。憑藉你的動覺，你可以閉上眼睛寫下你的名字。這也是你看到畫作中的態勢時，你的骨骼和肌肉感受到的移情作用。這些分別是你的第六感和第七感。你看到一幅畫中的空間效果時，五臟六腑也參與其中，因為我們用全身來閱讀畫作。

設計的方法

　　我們已經討論過八項設計原則，這裡還有一些方法可以讓我們的作品不會出問題。

格式

　　你的主題決定格式。海灘場景是橫式畫作，而瀑布可能是直式畫作。甚至在你實際作畫前，就應該以格式來表現主題。正方形是一種不太突出的格式，因為這種格式缺乏深度到寬度的回響。

通道

　　如果你沿著某個明度的邊緣觀察，並在其邊界處看到該明度與另一個相同明度區域交會，試著將這兩個區域合併在一起。如此一來，畫面的各個部分就能環環相扣，各個區域也相連合一。

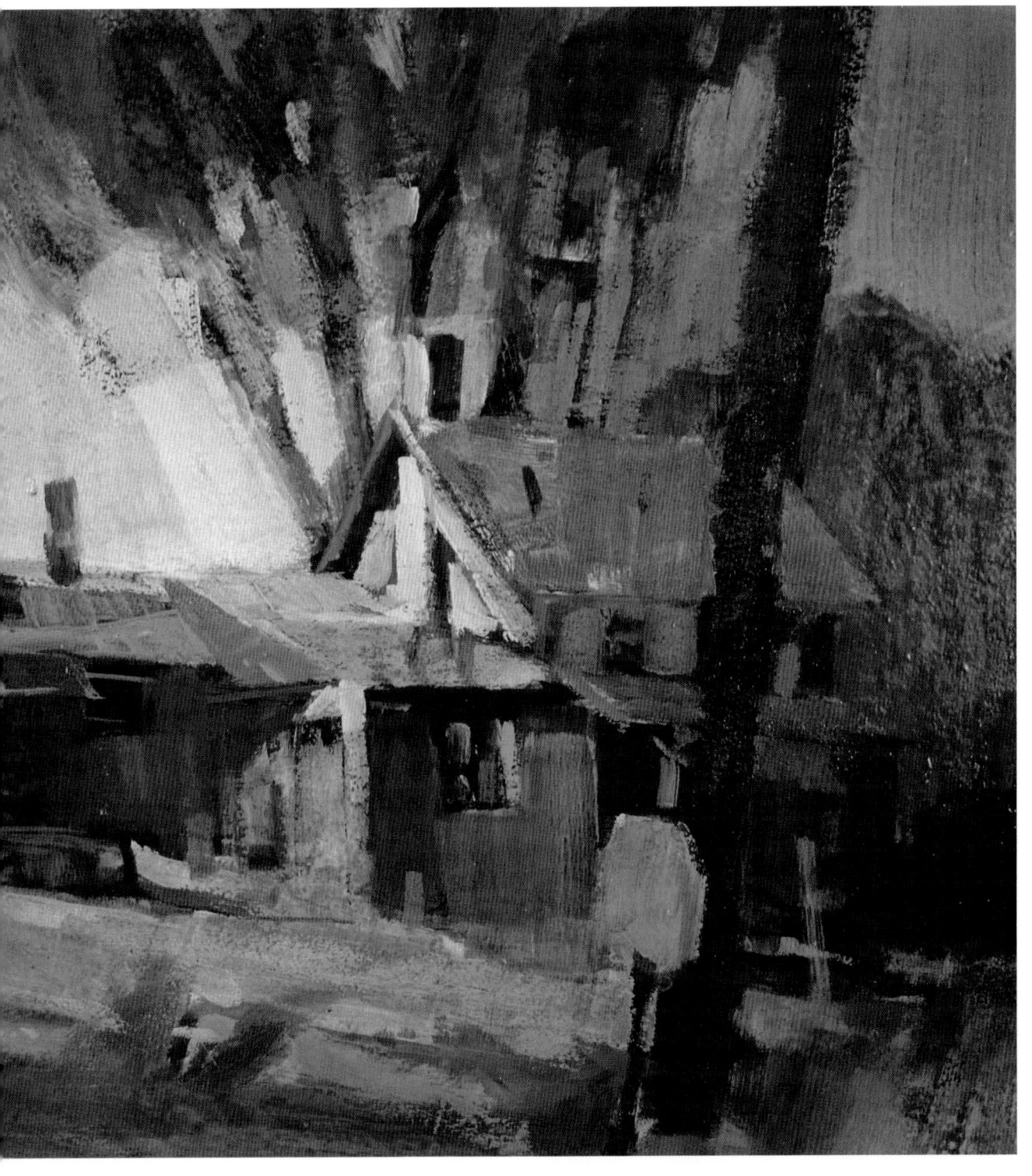

〈舒瓦澤爾之家，1965 年〉Schwartzel's, 1965

15"×20"（38.1×50.8 cm），壓克力

右下方暗部的暗明度區域都合併在一起了。被照亮的車庫門跟地面上的一個明度區域合而為一。如果要我現在畫這幅畫，我會避免讓榆樹樹幹的位置如此規則，雖然實景是如此，但大自然無須靠畫畫維生，而我卻必須靠畫畫維生。

預覽明度更動

為了看出明度變化的可能性，可以試著遮住或提亮作品某個部分的光源。或者，可以將色紙放在作品的某些區域預覽更動。另外，還可以利用壓克力板或塑膠薄片放在作品上，在水裡加入一點肥皂，就可以用水彩在上面作畫。

刷洗

失敗的作品可以浸泡水中，並用豬鬃畫筆刷洗，等畫紙乾透後，重畫並進行修改。或者，把畫紙轉個方向，利用現在變得抽象蒼白的圖像當底色。這種淡淡的顏色往往會為最終效果增添趣味。

陰陽

整個畫面環環相扣，畫面就不會一分為二。這種陰陽相扣可以藉由明度或色彩的形狀來產生。而且，除了物體本身，就連物體之間也能形成陰陽相扣，因為明度和色彩往往能將不同物體連結起來。

邊緣

沿著任何長線或邊緣，製造斷點或交錯。這樣做讓邊緣得以融合，也解決邊緣太過單調的問題。

最後一招

如果你現在有一幅肯定失敗的作品，請試著廢物利用。在襯紙上做一個 2 英吋見方的開口，然後將襯紙放在作品上方移動。找到有趣的抽象圖案，將它們剪下來並貼在卡片上。一幅畫可能會產生二十幾張這樣有趣圖案的卡片。

完成

一件作品的完成和完美不是因為刻畫得鉅細靡遺，而是筆觸既不會太多，也不會太少。這必須是畫面各個部分在整體上各司其職，才能讓作品臻至完美。因此，藝術作品的評斷是依據其內在的特質和關係。這種評斷標準就是利用設計原則做出來的。

總結對作品的評語就是：當作品的某個部分變得比整體更有趣時，就是一件糟糕的作品。對細節的過度關注會衍生困惑和混亂，也與設計原則背道而馳。在優秀的藝術中，為了整體考量，總會將某些部分做犧牲、重新塑造或組合。過度關注技術、宣傳、抄襲和令人厭煩的多愁善感，也會導致藝術的腐敗。個別藝術作品必須忠於自我。

找一本關於設計的好書。然後閱讀、標記、研究並深入理解設計，直到你將設計融會貫通。與貧窮或默默無聞相比，無能的設計反而更會阻礙藝術職業生涯的發展。

任何藝術家都相信自己的眼睛在作畫時會做出判斷。比做出正確決定更重要的是，知道為什麼那項決定在特定畫面中是正確的。精通設計原則，讓藝術家能夠在實際作畫前和作畫過程中，為畫面各個部分建立連結。能夠隨意建立連結是最令人夢寐以求的能力。

　　你是在站在編制完整管弦樂團面前的指揮，對所有可能發出的聲響發號施令。

　　為了在各種不平衡的事物之間創造一種和諧的美景，就要平衡種種千變萬化、紛繁複雜和矛盾衝突，營造統合感。

　　——德國畫家漢斯・里希特（Hans Richter）

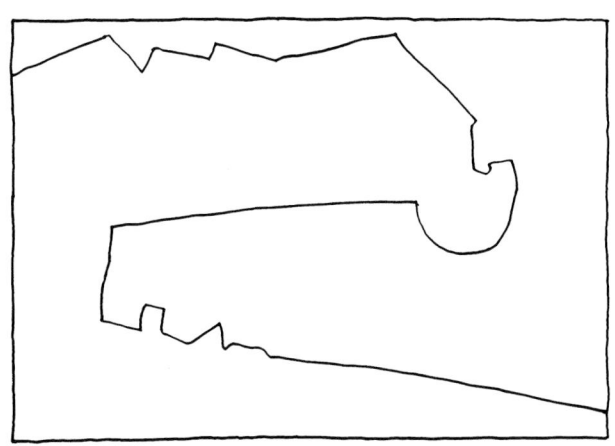

陰陽相扣可藉由色彩、形狀、物體、明度或質感來構成。以這種方式連結時，畫面的各個部分就能合而為一。

從寫實畫作中發現抽象圖案並將其剪下。有時,我會將這類剪下的圖案,黏貼到信紙上方。我希望收信者喜歡這種原創又迷你的抽象圖案。

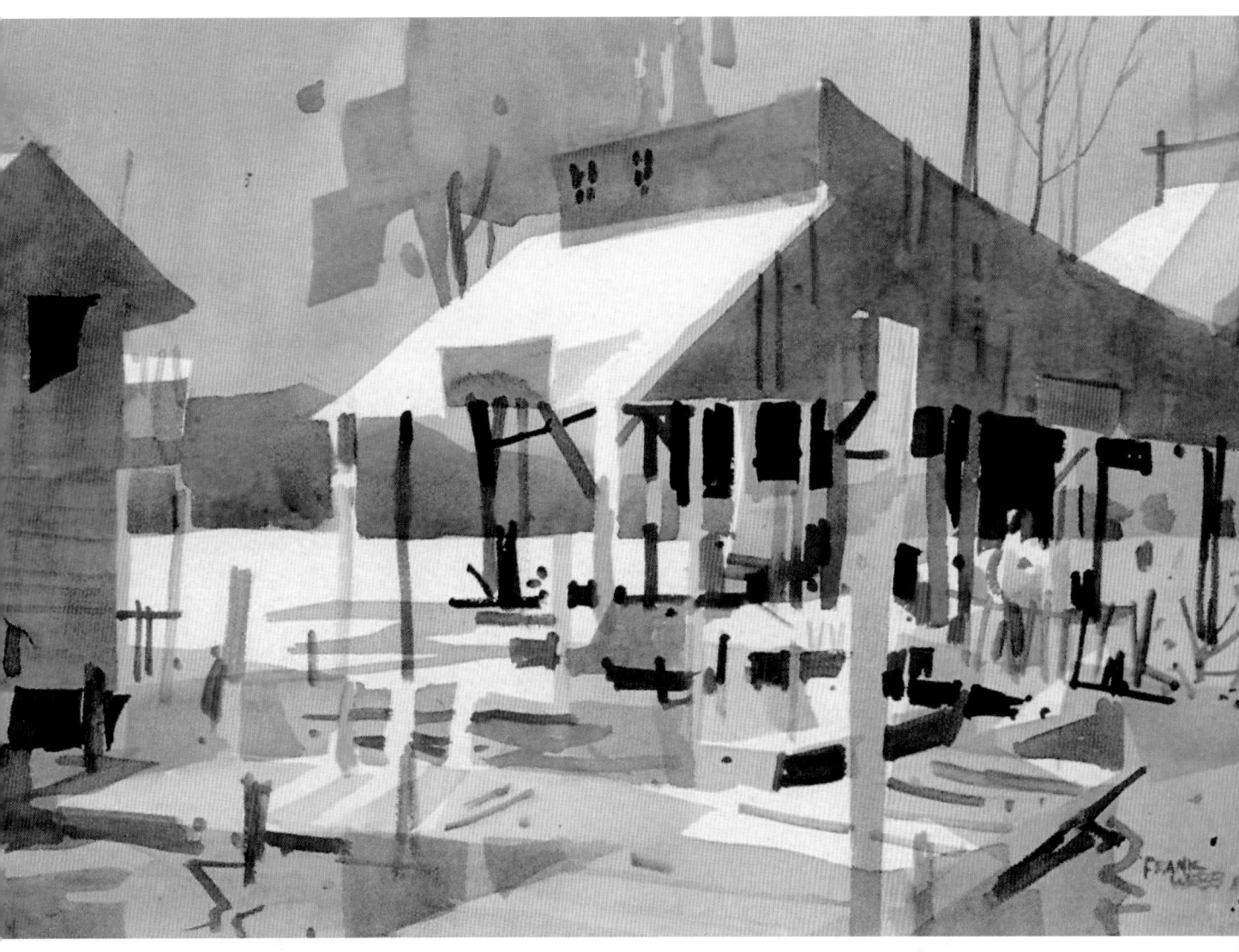

〈史密斯山湖景〉Smith Mountain Lake

15"×22"（38.1×55.9 cm）

檢查這幅畫中的所有邊緣，看看邊緣如何重疊，或者有什麼東西
從邊緣下方延伸出來。這些邊緣將畫面交織在一起，畫面的這種
根基就源自於你。

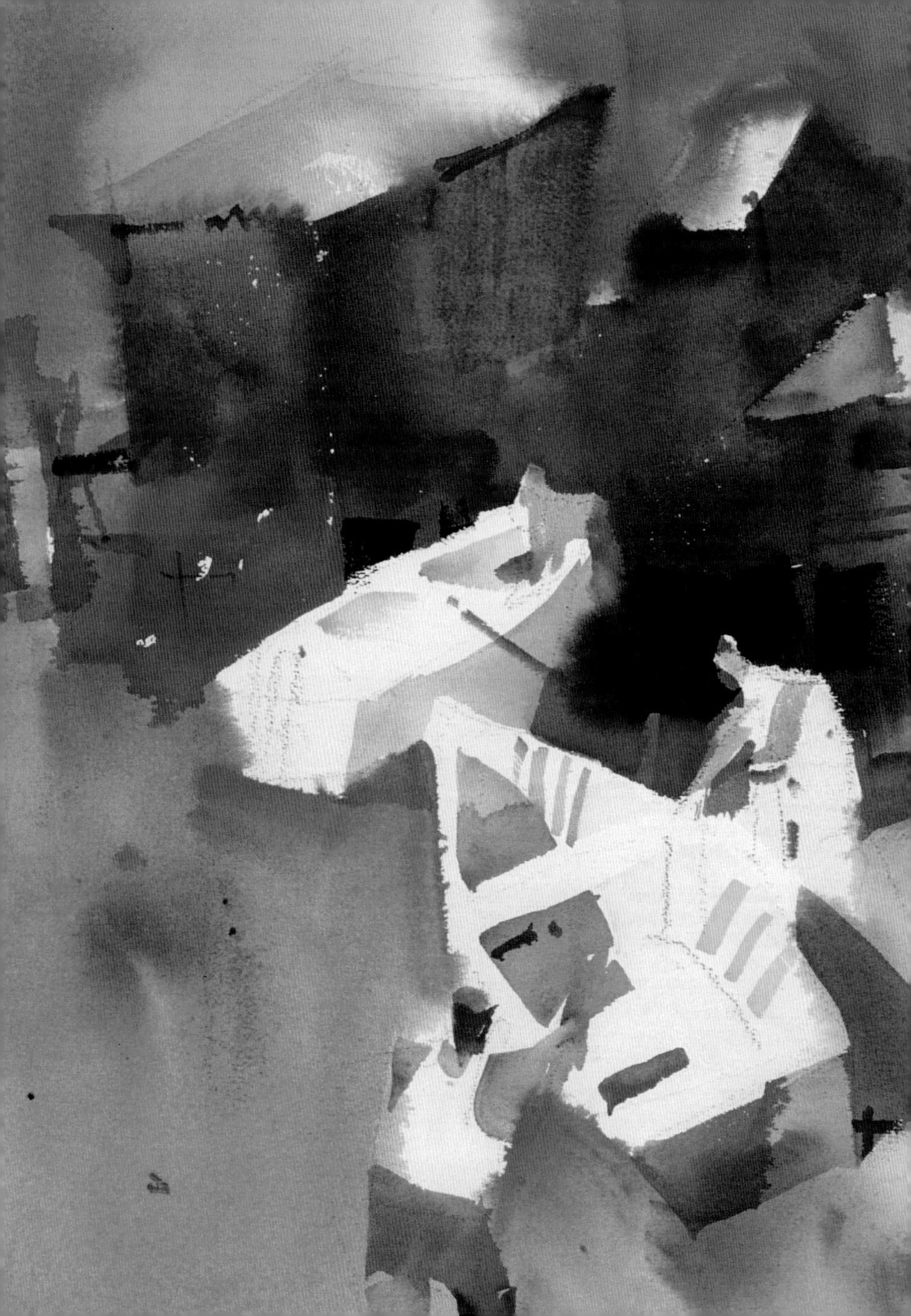

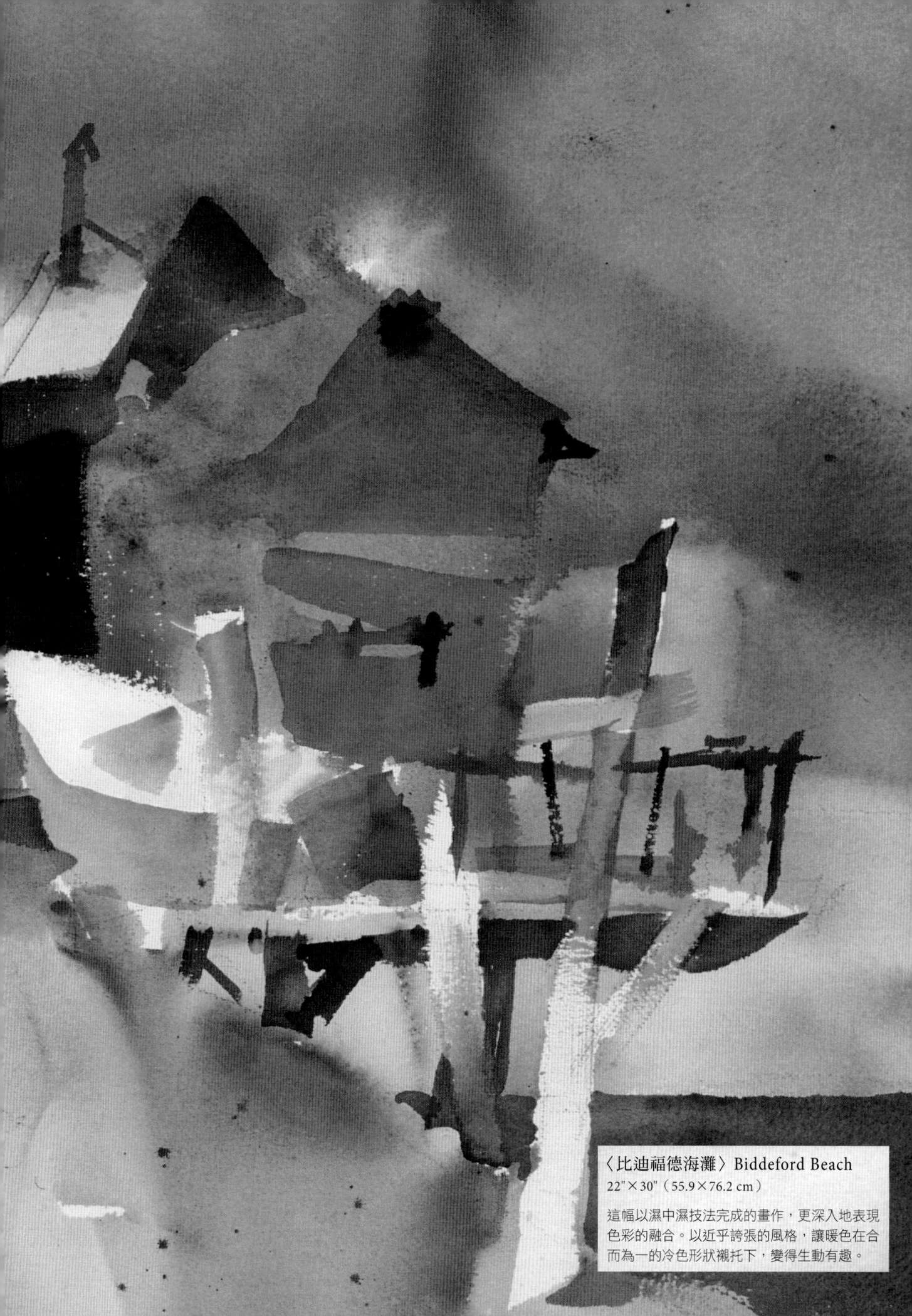

〈比迪福德海灘〉Biddeford Beach
22"×30"（55.9×76.2 cm）

這幅以濕中濕技法完成的畫作，更深入地表現色彩的融合。以近乎誇張的風格，讓暖色在合而為一的冷色形狀襯托下，變得生動有趣。

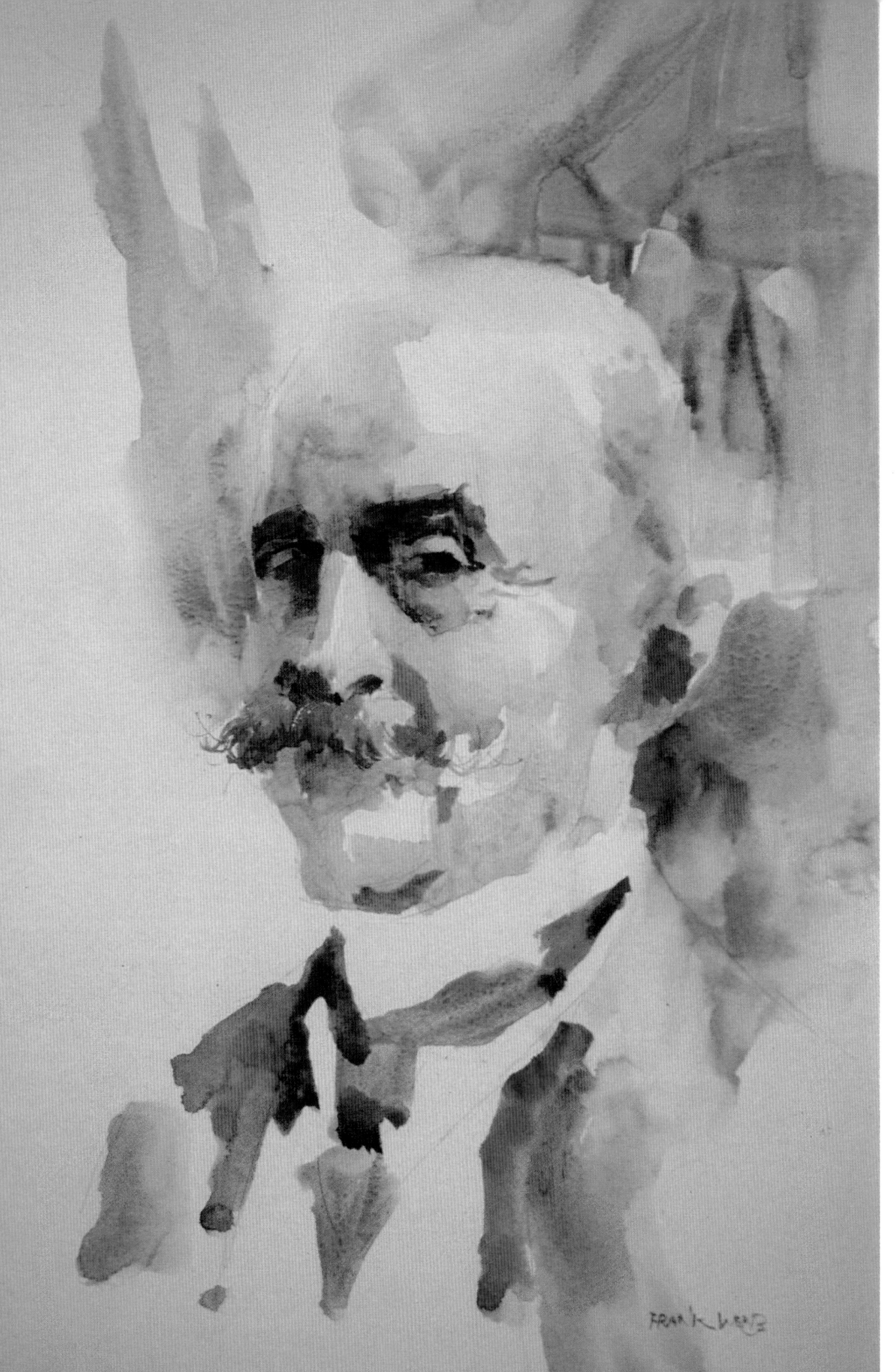

哲理
PHILOSOPHY

　　藝術理論比比皆是。在過去一百年內，審美宣傳的強大引擎告訴我們該欣賞什麼，該讚美誰。從立體派時代以來，藝術就似乎必須被解釋。

　　在這一切混亂中，畫家必須有自己的立場，反對如火如荼進行的想法和實務。畫家可以藉由哲學這種結構，選擇適當行為，制定目標，充實生活並享受生活。隨著大量生產、大眾行銷和大眾媒體的出現，藝術家更需要不受壓力團體的支配，不僅要勇於對膚淺的價值觀說「不」，還要勇於為自己的情感、想法和創意行動說「好」。

創造力

　　創造力與選擇、意志、媒介、性格、習慣、訓練，以及最重要的「渴望」大有關係。我經常對學生說：「想要更有創造力的請舉手。」大家都舉手了。

　　從現實世界來看，創造力融入原有狀態，並將原有狀態盡可能地進行轉化，甚至進一步地轉化為應有的狀態。唯有當你能將原本不存在的東西產生出來時，你才是在創造。畫裡面的那樣東西是什麼？很簡單，那是個別、不可分割的素描或繪畫作品其四個邊界內部的特質與關係。

〈快樂的霍默〉Happy Homer
22"×15"（55.9 ×38.1 cm）

我參考跟真人大小相同的照片，用圓筆在熱壓紙上作畫。溫斯洛·霍默（Winslow Homer）在 1883 年遷居緬因州普萊斯特耐克（Prout's Neck）時曾說：「我全心投入作畫，一回神才知道日昇或日落，真感謝。」

近年來，我們看到人們愈來愈關注創造力，特別是因為創造力可能適用於管理和科技領域。應用心理學家撰寫數百篇文章，討論創造力的產生、流程和行為。左腦、右腦理論已經宣告藝術性和邏輯性是由腦部不同區域各司其職。但是，心理學領域仍然無法聲稱對創意行為有全面的理解。

到目前為止，我們對創意行為甚至沒有一致的定義，只有一些不同的定義，創意行為是：

- 構想的產生。
- 對可能性的理解。
- 反應。
- 解決問題。
- 發現問題。
- 與藝術作品的協作。
- 個性的一種特質。
- 職業熟練度。
- 兩種思維或行為模式的突然融合。
- 改變情境並適應。
- 在充滿不確定的狀態下，將現有元素進行重組。
- 破壞一種形態以支持另一種形態。
- 有意識地調整新舊事物。

由傑可柏·葛佐斯（Jacob W. Getzels）和米哈里·契克森米哈伊（Mihaly Csikszentmihalyi）合撰的《創意願景：藝術中問題發現的長期研究》（*The Creative Vision: The Longitudinal Study of Problem Finding in Art*）描述了藝術學子如何解決一系列問題。他們得出跟創意流程有關的一些有趣結論。首先，學生如何為他們自己定義問題和找到解決方案，兩者同樣重要。有些人在尋求解決方案前，先花更多時間考慮針對問題可能做出的解讀。一般來說，問題存在的時間愈長，解決方案就愈有創意和原創性。創意和原創性源於對舊有思想的重新定義和重新組合，尤其是當藝術家沒有先入為主的解決方案來處理問題時，更是如此。

創意人士跟孩童一樣。他們還沒有學會別在意太多。正如創造力是為一件藝術作品建立一種情境，所以對我們來說，有關創造力的討論是對我們每個人的告誡，讓我們一生過得有創意。

只有在有選擇的情況下，才有可能創造，而選擇只存在於自由中。每個創意行動都有失敗的風險。抑制創造力的態度包括：希望避免痛苦和希望避免工作。

創造力的目的是創造另一個現實。一個讓心靈可以安歇，欲望得以滿足，讓迄今為止不可知的事物可被賦予形式的現實。在這種現實裡，所有事物都井然有序。

我需要一個讓我既是主人也是奴隸的領域：藝術世界是唯一符合這種特質的領域。
　　——美國畫家亨利·米勒（Henry Miller）

我們這些畫畫的人可以馬上將創造力融入日常實務中。我們能簡單地開始，製作自己的形狀、線條、明度、色彩、大小、方向和質感。這是「在職」培訓，這種培訓始於相遇，源於藝術家對即將創作之作品的承諾。製作作品是愛好與技巧的結果。

創造力盡在你的掌握之中。當你開始創造自己的形狀、明度和色彩時，創造力不會出現在九霄雲外，而是出現在你的紙上。這表示你在做自己，你在思考自己的想法，並對自己的感受做出回應。如果畫抽象或畫寫實讓你感到不自在，你就沒有必要那樣畫。

創造自己的形狀、明度和色彩的首要步驟是，你想要那樣做。但是當我們擁有無限的可能時，卻常常求助於模特兒（對象物），被動地接受我們所看到的景象。儘管我們很容易被眼前所見的景象制約，但當我們努力創造自己的形狀、明度和色彩時，我們就邁出了一大步。

〈卡茲奇山郵局〉Catskill Mountain Post Office
15"×22"（38.1 ×55.9 cm）

這是以藍色為主導色並具有書寫筆觸的畫作。進門的人物為畫面增添趣味和色彩。

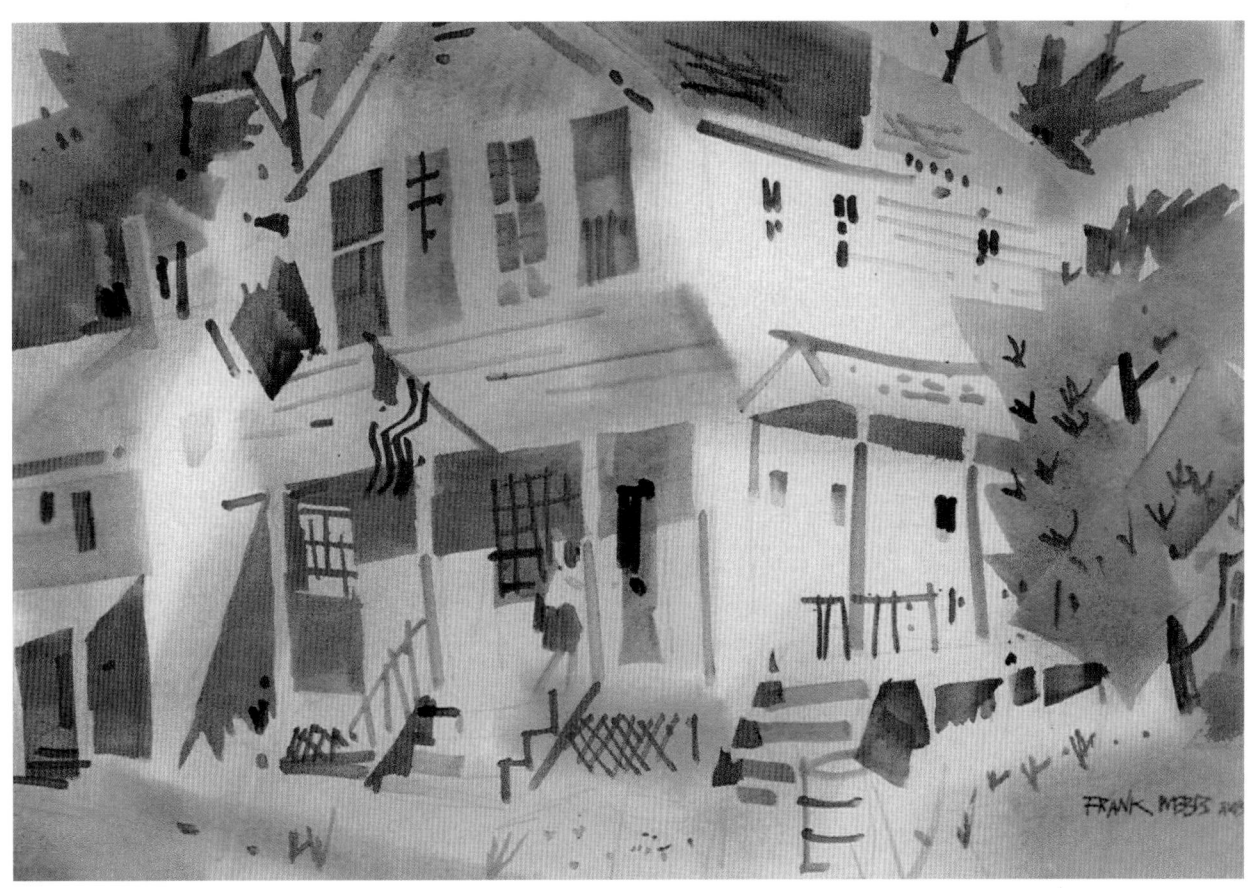

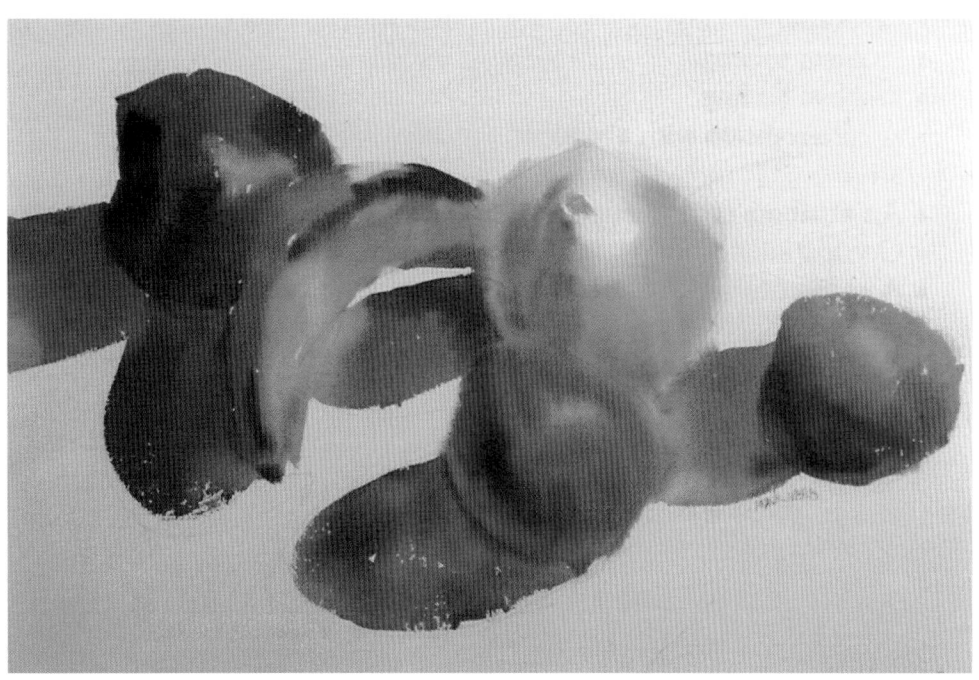

〈五點鐘的水果〉Fruits at Five o'clock

15"×22"（38.1 ×55.9 cm）

投下的陰影將這些原本分離的部分連結在一起，並啟動色彩和明度的對比。注意這些球形體積如何以一些直線來表現，這樣畫有助於避免體積不夠結實。

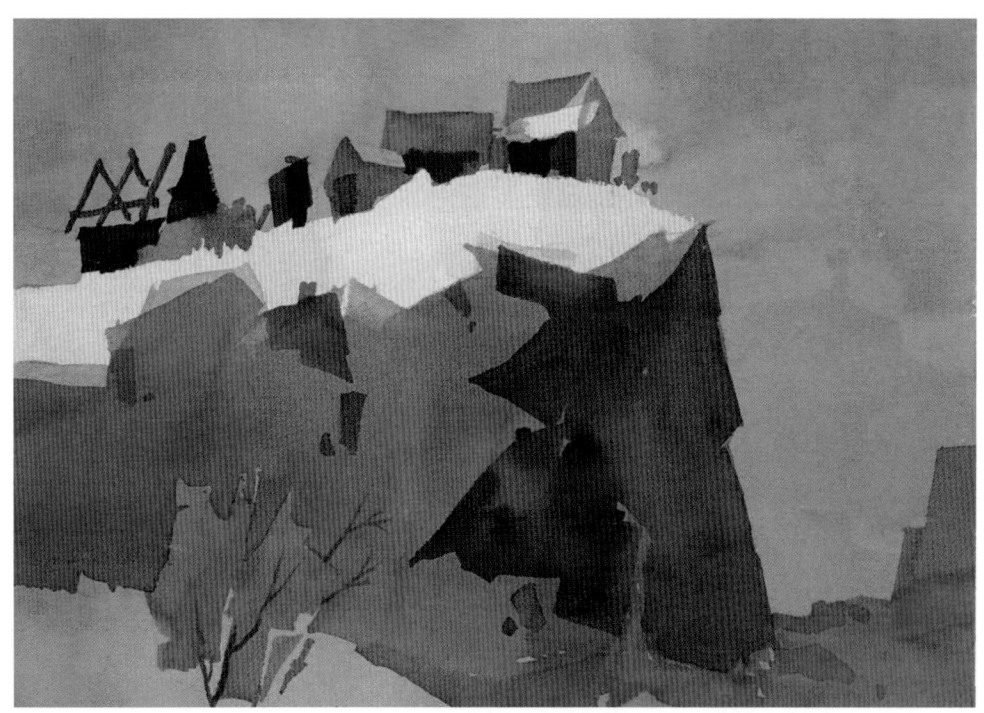

〈達爾斯的廢棄村落〉Abandoned Village at The Dalles

11"×15"（27.9 ×38.1 cm）

遠景的面積很大，讓視線落在山坡上。每幅畫都應該在面積和色彩上形成主次關係，才能與其他畫作有所區別。

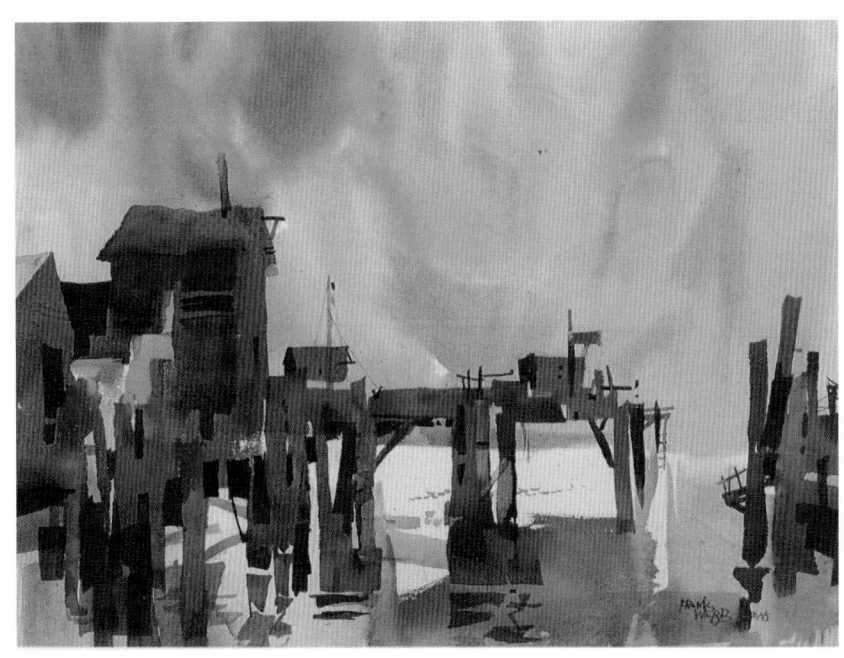

〈浮士德碼頭〉Faust Marina
22"×30"（55.9 ×76.2 cm）

我故意讓河邊的建築物傾斜，增加這個主題的張力。浮動的
建築物為有角度或傾斜的形狀提供自然的藉口。

〈山姆之家〉Sam's Place
22"×30"（55.9 ×76.2 cm）

以濕中濕畫法畫天空，等紙面乾透後，
用焦赭色和大號畫筆刷出一個大形
狀。在銳利邊緣內部，仍然以濕中濕
畫法加入強烈的色彩和較暗的明度。
為了突顯暖色的主導地位，我先前已
經在渲染暖色天空時，畫上一些冷色，
並讓冷色擴散開來。

關於藝術

　　利用歷史和哲理的獨到見解，你就能透過千萬雙眼睛去觀看。以下語錄
呼應並清晰地表達感受到的真實存在。

所有藝術皆然；對於生活和意志的倦怠，在工作室門口都拋諸腦後。

　　　　　　　　　　　　　　　──法國哲學家雅克‧馬里旦（Jacques Maritain）

偉大藝術的祕訣在於，抓住剎那的永恆。

　　　　　　　　　　　　　　　　──德國作家伊凡‧里斯納（Ivan Lissner）

對我們每個人都如此重要的哲理不是技術問題，而是去感受生活如實的樣貌
和深刻的意義。我們只能從書本獲得部分答案，其他就要靠我們用自己的方
式去觀察和感受宇宙的推動與壓力。

　　　　　　　　　　　　　　　　　　　　　　──加拿大畫家威爾‧詹姆斯

我必須學會以一種嶄新的方式，把自己當成一張白紙，用自己的方法去思考、
感受和觀察，這是世界上最困難的事情。我知道自己可能滅頂，卻不得不縱
身躍入這股激流中。

　　　　　　　　　　　　　　　　　　　　　　　──美國畫家亨利‧米勒

說到底，世界本身就孕育失敗，並完美體現出覺察失敗的不完美……藝術家
藉由並透過不完美來表現自己。藝術就是生命，是活力的象徵。

　　　　　　　　　　　　　　　　　　　　　　　──美國畫家亨利‧米勒

我已經學會用種種設想來駕馭無知。我準備好成為不被認可的水彩畫家。

　　　　　　　　　　　　　　　　　　　　　　　──美國畫家亨利‧米勒

創造性思維的方式是保持積極，大膽主張，不會像科學思維那樣抱持懷疑。

　　　　　　　　　　　　　　　　──俄羅斯雕塑家瑙姆‧加博（Naum Gabo）

沒有什麼激情能像恐懼一樣，有效地剝奪頭腦的所有行動和推理能力。

　　　　　　　　　　　　　　　──英國政治家艾德蒙‧伯克（Edmund Burke）

攝影不像藝術那樣創造永恆。攝影讓時間不被遺忘，並將其從本身的崩解中解救出來。

——美國評論家A.D.科爾曼（A.D. Coleman）

誰說畫畫只是畫出色彩？畫畫是運用色彩，畫出情感。

——法國畫家夏丹（Chardin）

威廉·梅里特·切斯（William Merritt Chase）教導人們用雙眼去觀看，羅伯特·亨萊（Robert Henri）鼓勵大家用心去感受，而亨利·米勒則主張人們用頭腦去思考。

——美國畫家洛克威爾·肯特（Rockwell Kent）

完全無視亨萊堅持的情感價值，也蔑視切斯的表象寫實和精湛技藝，亨利·米勒是比前兩位畫家更寶貴的藝術家。他肯定顏料的質感特性，以及線條與色塊等構圖要素，認為繪畫並非生活娛樂的手段，而是為了實現審美樂趣這項目的。

——美國畫家洛克威爾·肯特

所有文學活動的起始與結束，都是透過我內心的世界來再現我周圍的世界，一切事物都以個人形式和原創方式，加以理解、聯繫、創造、塑造和重構。

——德國作家歌德（Goethe）

＊愛德華·霍普（Edward Hopper）將這句名言紙條放在皮夾時時警惕

我相信偉大的畫家以他們的才智為師，設法迫使顏料和畫布這種不受控制的媒材，成為他們情感的記錄。我發現只要偏離這個重大目標，我就會感到厭煩。

——美國畫家愛德華·霍普

世界上沒有什麼可以取代堅持。才華取代不了堅持，空有才華卻不成功者比比皆是。天賦也無法取代堅持，世上處處都是飽讀詩書的社會邊緣人。有堅持和決心就無所不能。

——美國第三十任總統卡爾文·柯立芝（Calvin Coolidge）

追求跨學科的主題就是追求共鳴，因為在任何一種情況下，人們都必須處於無止盡的追求，也要忍受未必成功的不確定感。

——美國畫家威廉·查爾斯·利比（William Charles Libby）

畫家在畫布上畫出自己的生活，畫出向死亡衝刺的生命歷險。

——法國哲學家沙特（Jean-Paul Sartre）

梵谷畫田野時，並沒有妄想將田野搬到畫布上。他嘗試透過令人迷惑的輪廓，並堅守忠於藝術這項單一標準：在塗上油彩的垂直畫面上，利用田野、人們、包括梵谷自己和我們的世界，體現出無垠世界的豐富多彩。

——法國哲學家沙特

請記住，我們都孤身奮戰。

——美國女演員莉莉．湯琳（Lily Tomlin）

我們不是透過畫家的調色和選擇，而是透過色彩的形狀和這些形狀的組合，才認出畫家是誰。唯有當色彩變成形式，色彩才變得有意義。

——英國藝評家克萊夫．貝爾（Clive Bell）

避免痛苦是所有非創造性工作出現的原因。

——美國精神科醫師史考特．派克（M. Scott Peck）

生病了、遭到打擊或感到挫敗時，我就回家坐在那裡，羨慕地盯著時鐘看。不管日子過得開不開心，時鐘都一樣無時無刻地滴答作響。

——美國畫家艾德嘉．惠特尼（Edgar A. Whitney）

我是多麼幸運，只要簡單的設備就感到無比的喜悅。

——美國畫家艾德嘉．惠特尼

藝術是將樂趣對象化。

——美國畫家艾德加．惠特尼

人類對於難以捉摸、不規則、意外和奇蹟都充滿熱情。

——史學家雅克．巴森（Jacques Barzun）

藝術作品給人的第一印象，就是藝術作品跟現實的差異性。

——美國符號美學家蘇珊．朗格（Suzanne K. Langer）

樹敵的最快方法是成為有能力的人。

——英國詩人亞歷山大．波普（Alexander Pope）

然後我開始意識到無論我的作品看起來多麼專業，多麼有原創性，卻仍然沒有包含那位重要人物，也就是我自己。

——美國畫家班尚

構想是選擇和決定要傳遞的情感；構圖則是選擇能夠傳遞這種情感的手段。

——法國建築師柯比意（Le Corbusier）

豐富生命的不是世俗地將各種知識東拼西湊，而是堅持自己認同的信念，畢生忠實地默默努力。

——法國畫家喬治·魯奧（Georges Rouault）

色彩是生命的果實。

——法國詩人阿波里奈爾（Apollinaire）

有效地根據特質關係進行思考，就像根據符號、語彙和數學進行思考一樣嚴格。的確，由於文字很容易以機械方式巧妙處理，因此與「知識分子」引以為傲進行所謂的思考相比，製作真正藝術作品可能需要更多的智慧。

——美國哲學家約翰·杜威（John Dewey）

水彩濃縮了時間，也合併經驗。

——美國畫家法蘭克·馬塞洛（Frank Marcello）

在我們腦子裡的是想法，在我們眼前的是物體。

——美國哲學家莫提默·艾德勒（Mortimer Adler）

在最後分析時，不要介意你的作品是好或壞，只要作品表達出你所愛世界的完整與巨大。

——英國詩人史蒂芬·史賓德（Stephen Spender）

藝術是一種極其微妙的意識和協調的形式，協調意指與對象合而為一的狀態。

——英國詩人大衛·赫伯特·勞倫斯（D.H. Lawrence）

有時我覺得自己就像是一件等待被鑿刻的雕塑，直到我成為我自己。

——美國畫家納特·楊布洛德（Nat Youngblood）

我畫畫只是因為我喜歡幫畫裁剪襯紙。

——亞瑟·亞歷桑德（Arthur Alexander）

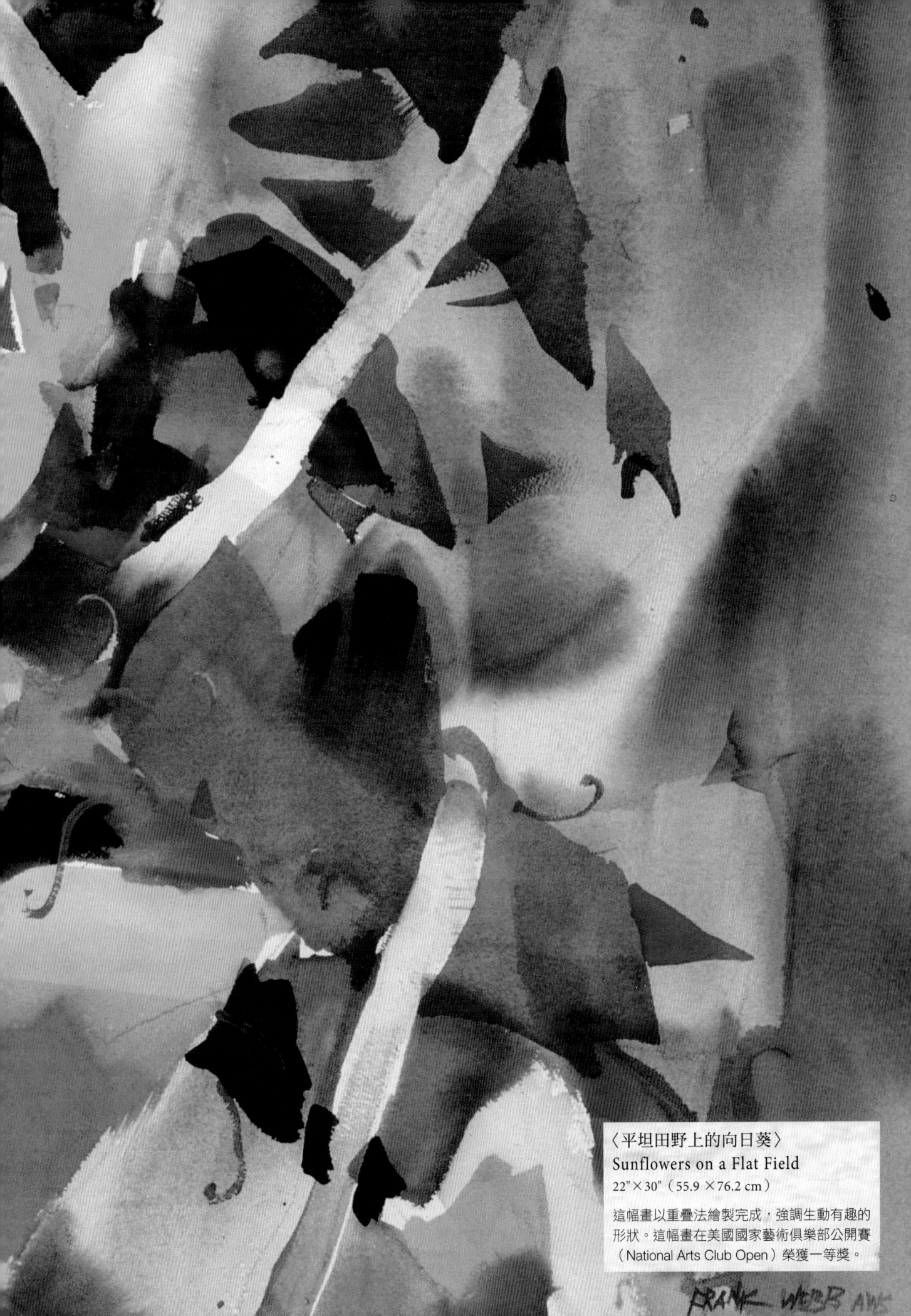

〈平坦田野上的向日葵〉
Sunflowers on a Flat Field
22"×30"（55.9 ×76.2 cm）

這幅畫以重疊法繪製完成，強調生動有趣的
形狀。這幅畫在美國國家藝術俱樂部公開賽
（National Arts Club Open）榮獲一等獎。

FRANK WEBB AWS

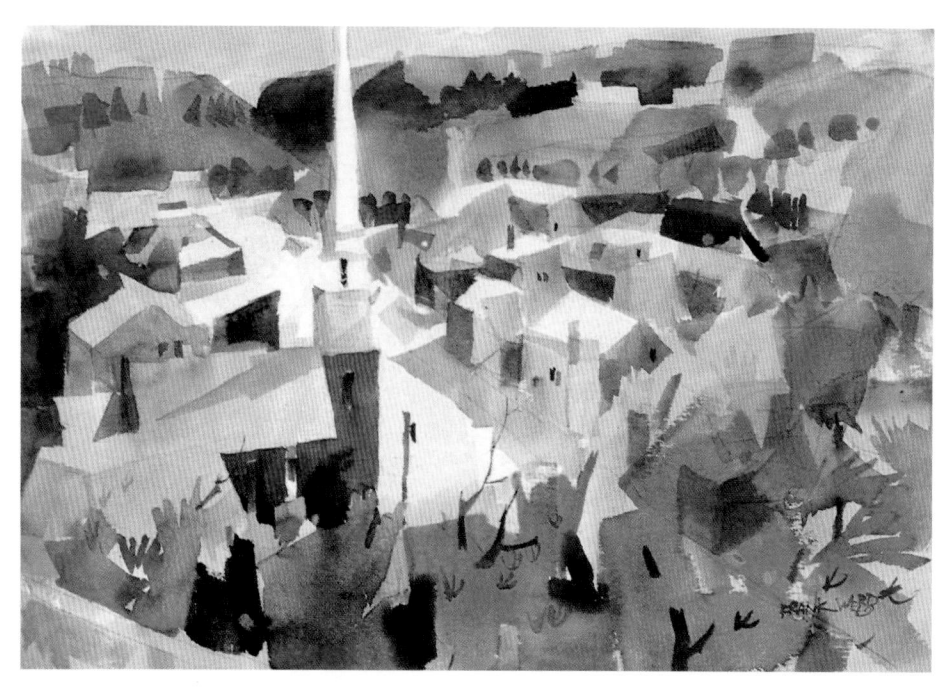

後記

藝術，就是成為自己

　　我認為這本書是共同合作的成果。我在這本書裡提到的內容，不僅因為我相信這些內容對你有用，也因為這些內容肯定和鼓勵我自己的學習。藝術生涯不是透過從老師那裡獲得答案而建立的，而是透過制定自己的問題而建立的。我們每個人都必須自己解決這些事情。你自己的看法必須被重視和傳達，這是非常個人的事情。我的工作不是成為薩金特或霍默，而是成為韋伯，成為我自己，而你的工作就是成為你自己。讓我們一起為藝術沉思的神奇歡欣鼓舞，因為以深切的欣賞和熱愛將事物編排組合，是一種崇高又神聖的天職。

　　我們每個人都有義務架起一座橋樑，讓自己的內心世界跟外在世界連接。

　　將榮耀歸給上帝！

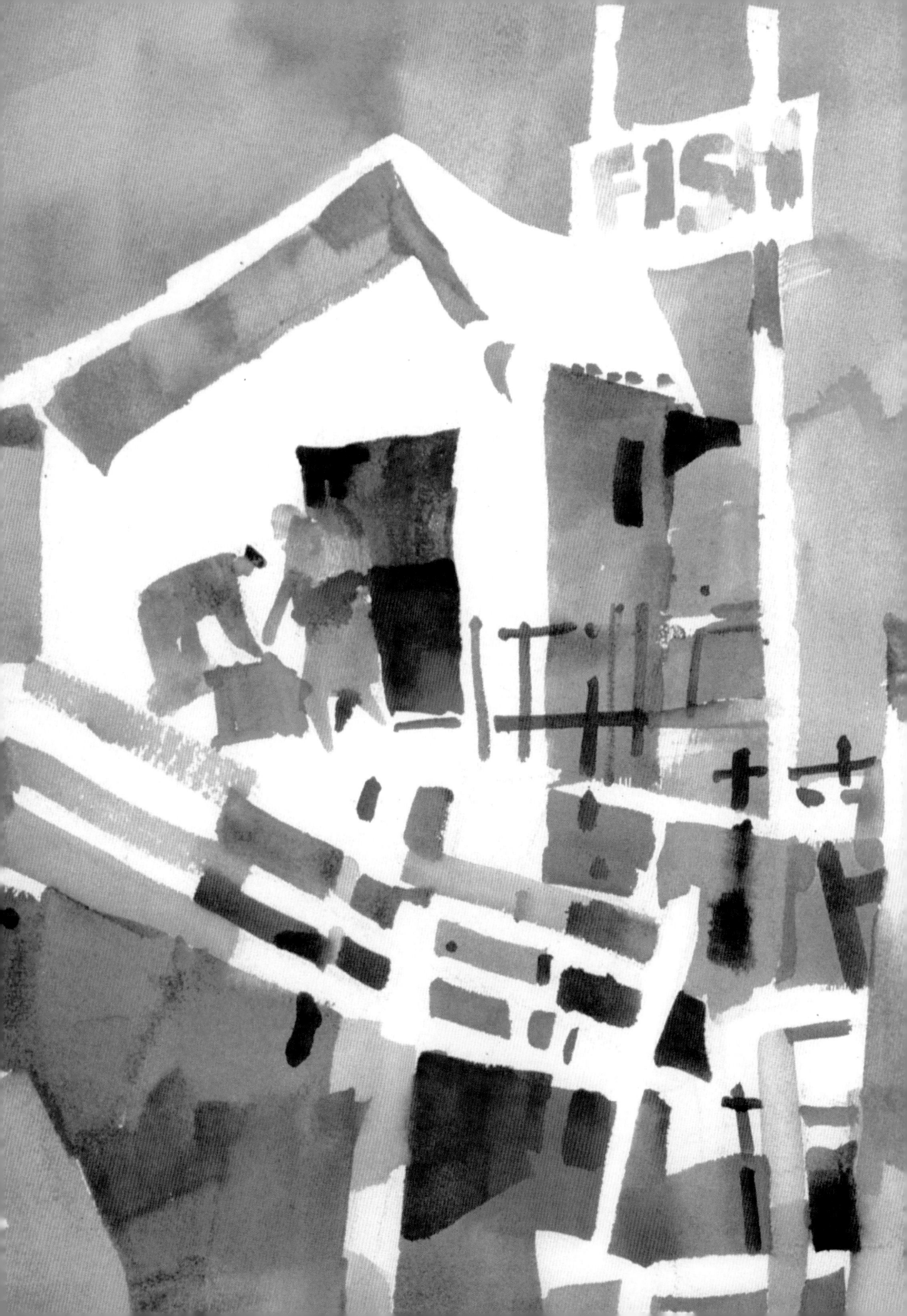

向大師學水彩
WEBB ON
WATERCOLOR

跟著水彩名家法蘭克・韋伯超越技法，
畫出個人風格與水彩表現力

作者　　　　　　法蘭克・韋伯（Frank Webb）
譯者　　　　　　陳琇玲
主編　　　　　　林玟萱
總編輯　　　　　李映慧
執行長　　　　　陳旭華（ymal@ms14.hinet.net）

社長　　　　　　郭重興
發行人兼出版總監　曾大福

出版　　　　　　大牌出版／遠足文化事業股份有限公司
發行　　　　　　遠足文化事業股份有限公司
地址　　　　　　23141 新北市新店區民權路 108-2 號 9 樓
電話　　　　　　+886- 2- 2218 1417
傳真　　　　　　+886- 2- 8667 1851

印務協理　　　　江域平
封面設計　　　　兒日設計
美術設計　　　　洪素貞
印製　　　　　　凱林彩印股份有限公司
法律顧問　　　　華洋法律事務所　蘇文生律師

定價──680 元
初版──2022 年 04 月
有著作權・侵害必究（缺頁或破損請寄回更換）
本書僅代表作者言論，不代表本公司／出版集團之立場與意見

國家圖書館出版品預行編目 (CIP) 資料

向大師學水彩／法蘭克. 韋伯(Frank Webb) 著；陳琇玲譯.
-- 初版 . -- 新北市：大牌出版：遠足文化事業股份有限公
司發行 , 2022.04　面；　公分
譯自 : Webb on watercolor
ISBN 978-626-7102-36-7(平裝)
1. 水彩畫 2. 繪畫技法
948.4　　　　　111003335